태극기 오얏꽃 무궁화:
한국의 국가 상징 이미지

태극기 오얏꽃 무궁화: 한국의 국가 상징 이미지
목수현 지음

1판 1쇄 2021년 11월 20일

펴낸이. 김수기
펴낸곳. 현실문화연구
등록. 1999년 4월 23일 / 제015-000091호
주소. 서울시 은평구 불광로 128. 302호
전화. 02-393-1125
팩스. 02-393-1128
ⓜ hyunsilbook@daum.net
Ⓝ blog.naver.com/hyunsilbook
Ⓕ hyunsilbook
Ⓣ hyunsilbook

ISBN 978-89-6564-271-8(03600)

●●●●A는 현실문화연구에서 발간되는 시각예술, 영상예술, 공연예술, 건축 등의 예술 도서에 대한 새로운 브랜드입니다. 동시대 예술 실천 및 현장에 대한 비평과 이론, 예술가와 이론가가 제시하는 치열한 문제의식, 근현대 미술사에 대한 새로운 해석 등이 단행본, 총서, 도록, 모노그래프, 작품집 등의 형식으로 담깁니다.

표지의 데니 태극기: 국립중앙박물관 소장

태극기 오얏꽃 무궁화:
한국의 국가 상징 이미지

목수현

●●●●A

현대는 시각의 시대라고 한다. 많은 것이 문자보다는 시각적인 것을 통해 즉각적으로 인지되고 이해된다는 뜻이다. 물론 문자의 의미나 중요도가 폐기된 것은 아니나, 이전 시대보다는 시각적인 것의 비중이 높아졌다는 뜻이다. 교통수단이나 인터넷 등 통신수단이 발달하면서 이러한 추세는 더욱 가속화되어 가는 것으로 보인다. 시각적인 기호나 부호들을 대치해서 언어적 장벽을 보완하기도 하고, 시각 그 자체가 인식의 중요한 기준이 되기도 한다. 우리는 정체성을 시각적으로 표현하는 여러 가지 방법을 갖게 되었다.

필자의 주요 전공은 한국 근현대 미술사이다. 한국의 미술에 대해 공부한 지 30년 정도 되어간다. 미술사란 무엇인지, 내가 공부하고자 하는 것은 무엇인지를 놓고 늘 고민해 왔던 듯하다. 필자가 대학을 다닌 1980년대는 예술의 사회적 관심이 매우 증폭되었던 시기였다. 필자도 이러한 영향 아래에서 예술이 사회와 어떻게 관계를 맺었는가에 관심을 두게 되었고, 특히 한국의 근대미술에서 근대의 전환기에 그동안 서로 영향을 주고받았던 동아시아의 맥락뿐 아니라 세계사의 보편사적 관점에서 어떠한 변화가 있었는지에 관심을 기울이게 되었다. 그러나 한국 근대미술에 대한 연구는 서구화의 급속한 진행에 따라 미술 제도가 변하고, 일본의 식민지라는 정치적 상황, 그리고 한국전쟁 이후 분단체제 아래서 월북 작가나 북한 미술에 대한 언급이 어려운 남한의 학계 사정 등 제약이 매우 많았다. 이러한 제약들에도 불구하고 많은 연구가 이루어지고 있지만, 단도직입적으로 한국 근대미술은 왜 재미가 없을까? 하는 의문을 떨쳐 버릴 수 없었다. 당시 함께 연구와 활동을 하던 미술비평연구회의 동료 및 선후배들과 함께 '역사가 묻어나는 미술 이야기'를 기획하고 집필하면서, 미술을 역사와 함께 바라보는 시선을 갖추고자 했으나 역량이 부족

함을 깨닫고 기획을 접었던 일도 있다. 그 후 미술사를 본격적으로 다시 공부하면서 '미술'이라는 것의 범위를 좁게 잡았던 데에 그 하나의 원인이 있음을 깨닫게 되었다. 미술을 화가들이 그린 작품으로 한정할 때, 현대미술은 미술계 안에서만 존재하며 사회적인 접점이 매우 좁아지게 된다. 그러나 미술은 과연 그러한 것일까? 2000년대 들어 미술을 보는 보다 폭넓은 시선의 일환으로 '시각문화'가 적극 도입되면서 미술과 사회의 관계를 전제로 하는 중요한 의제들이 도출되었다. '시각문화'는 우리들의 삶을 둘러싼 많은 시각적인(visual) 것들을 풀어낼 수 있는 하나의 열쇠가 될 수 있다.

이 책은 2008년에 필자가 박사학위 논문으로 낸「한국 근대 전환기 국가 시각 상징물」을 수정 보완하고, 그 이후에 쓴 논문들을 보태고 체제를 정비해 펴낸 것이다. 이 책의 주제인 '근대 국가의 시각 상징'에 대한 고찰은 다음과 같은 관점들을 유념하면서 이루어졌다.

첫째는 위에서 언급한 것같이 근대 이래 예술 장르로 범주화된 '미술'보다 더 큰 외연을 지닌 '시각문화'를 우리 일상에서 살펴보고자 하는 의도가 있었다. 개항을 비롯해 대한제국기에 대한 많은 연구가 축적되어 있으나, 이처럼 시각문화의 관점에서 접근하는 연구는 드문 편이다.

특히 이 시기는 '미술'이라는 새로운 범주가 적용되어 장르화되어 간 시기이다. 따라서 이 시기의 시각문화 관련 활동은 서구적인 미술 개념으로만 접근해서는 이해하는 데에 한계가 있다. 잠깐 언급하자면 '미술'이라는 언설과 개념은 이전 시기에는 사용하지 않던 용어로, 독일어 'Kunstgewerbe', 영어로는 'fine art'를 일본의 메이지 시대에 한자어로 번역한 말로서, 전근대

의 한국을 비롯해 중국이나 일본에는 없었던 용어이다. 더구나 이 '미술'이라는 범주는 회화, 조각, 공예를 아우르는 통합적인 것이자, 미술의 내용을 이처럼 분화된 장르로 보게 하는 새로운 방식이었다. 또한 작가의 작품 개념을 앞세운 미술의 순수성을 강조하면서 이전에는 일상이나 종교와 연관되어 있었던 많은 상(像)이나 기물을 새로운 인식 체계하에 바라보게 했다. 하지만 이러한 범주 설정에는 그에 따라 배제되는 것이 있다. 우리나라에서는 1930년대에 예술의 범주에서 제도적으로 제외하게 된 '서(書)', 다시 말하면 문자와의 관계가 그것이다. 역사적으로 서화는 하나의 짝 개념으로 인식되고 향유되어 왔지만, 서화에서 '서'가 떨어져 나간 '화(畵)', 곧 그림만이 예술의 범주 안에 들어갈 수 있었다. 이와 더불어 문자와 결합된 삽화 등도 예술의 범주로는 인정되지 않았다.

그러나 근대는 복제 인쇄 매체의 발달과 대중이라는 문화적 향유 계층이 등장함으로 해서 이전과는 다른 문화가 배태된 시기이다. 따라서 복제 인쇄 매체를 통해 알려진 많은 새로운 제도들을 포괄할 필요성도 있었다.

미학과 미술사를 공부해 오면서 필자는 우리를 둘러싼 시각적인 매체들이 언제 어떻게 우리의 주변을 둘러싸게 되었는지가 궁금해졌다. 현대에서 일상을 둘러싼 시각매체의 양상은 매우 다양하지만, 크게 자본주의적인 것과 국가주의적인 것으로 대별할 수 있다. 서구 제국주의와 자본주의가 다른 지역으로 확산되면서 우리나라는 20세기에 들어 자본주의 체제로 급속히 편입되었다. 게다가 우리를 둘러싼 근현대 100여 년의 역사, 다시 말하면 1910년의 국권 침탈과 1945년의 광복, 그리고 1950년의 전쟁을 통한 분단 등 정치적이고 사회적인 변화는 우리들에게 더 큰 충격으로 다가왔다. 이러한 가운데 일상의 시각문화는 다른 제도들과 마찬

가지로 개항 이후 서구화의 물결이 밀어닥치면서 많은 변화가 있었고, 그것은 현재 우리의 일상의 근간이 되기도 한다.

둘째로 그러한 시각문화 가운데에서도 국가 상징은 바로 개항기에 발현된 것으로, 이 시기의 변화를 살펴보기에 적합한 주제라고 판단했다. 이 책은 이러한 변화를 살펴봄에 있어 '근대 전환기'라는 시기에 집중하고자 했다. 19세기까지 주로 중국과 일본을 중심으로 교류해 왔던 조선은 19세기 말 밀어닥친 서구 문화와 맞닥뜨리면서 새로운 문화를 전하게 되었다. 한자 문화권에 기반했던 교류 범주를 넘어선 것이다. 중국과 일본 이외의 다른 나라와 교류하기 위해서는 그동안 한자를 매개로 공유했던 문자만으로는 한계가 뚜렷했다. 시각적 기호를 통해 정보와 의사를 교류해야 할 필요성을 자각하게 된 것이다. 조선은 이제까지 교류 관계를 맺었던 중국, 일본 외의 여러 나라들과 수교를 맺게 되었고, 사대와 교린이라는 관계를 넘어선 '통상' 조약을 체결하게 되었다. 한자 문화권을 벗어난 나라들과의 새로운 관계는 위계가 전제되어 있던 사대와 교린이 아니라, 적어도 문서상으로는 동등한 지위로 관계를 맺는 것이었으며, 문자를 통한 교류 외에도 시각적인 교류도 중요해졌다. 근대에 들어서서 국가 간의 새로운 관계는 '국가 상징물'이라는 시각적인 것을 요구하게 되었다.

특히 국가 시각 상징물 가운데에서도 이 책에서 중점적으로 다루는 것은 근대적인 제도의 시행과 함께 사용하게 된 상징물이다. 이러한 시각물이 국기의 제정이나 우정제도(郵政制度)의 실시 등 근대적인 제도의 도입에 따라 필연적으로 등장한 것이기에 그것들은 그 자체로 근대적인 것이라고 할 수 있다. 다만 국가 상징물에는 '애국가(愛國歌)' 등 시각적인 것이 아닌 것도 지칭할 수 있기 때문에 시각적으로 경험할 수 있는 것으로 한정지었고, 부분적이기는 하나 의례(儀禮)나 행사 등은 그 과시(誇示)적인 측면이

시각적인 효과를 염두에 둔 것이기 때문에 물질적인 것으로 남지 않았다고 해도 시각적인 것으로 판단하여 분석에 포함시켰다.

셋째로 국가 상징을 생산자(국가)뿐 아니라 수용자(국민)의 관점에서도 파악하고자 했다. 우리 일상을 둘러싼 시각문화는 지난 100여 년의 역사 동안 여러 변화를 겪어 왔지만, 국가 시각 상징은 제정 이래 우여곡절을 거치면서도 기본적인 형식적 틀이 유지되고 있다. 그런데 이러한 국가 상징은 지난 100년의 역사적·사회적 상황의 변화 및 제도에 따라 수용의 관점이 달라져 왔으며, 그것은 우리의 시대적 삶의 단면을 보여주는 하나의 축이 되기도 한다. 이 변화의 과정을 놓치지 않고 주목하기 위해 국가 상징의 제정뿐 아니라 수용의 관점이 그 의미 변화에 어떻게 작용했는지를 파악하고자 했다.

국기를 비롯한 한국의 국가 상징은 개항기인 1880년대에 만들어지기 시작했다. 이는 기존에 교류를 맺어 왔던 일본이나 청뿐만 아니라 새로 통상을 하게 된 서구의 여러 나라들에게 '독립국'으로서의 'COREA/KOREA'를 인식시키는 하나의 이미지로 작동했다. 수호통상조약을 맺어 국기를 교환하고, 공관을 설치해 외교관을 파견하고 만국박람회에도 참가하게 되면서 국가 상징 이미지는 조선/대한제국이 세계 안에서 독립국이자 독자적인 문화적 정체성을 갖춘 나라임을 보여주는 시각적인 장치로 기능했다. 우표의 경우 국내뿐 아니라 국외로도 보내져 세계 속에 국가 이미지를 보여줄 수 있으며, 화폐 또한 상징적 도상이 표현됨으로 해서 화폐 경제에 대한 통제가 자주적으로 이루어짐을 보여주었다. 개항 이후 사용된 국가 상징 이미지는 1890~1900년대에 조선/대한제국을 방문한 외교관이나 선교사, 여행객에게 분명 하나의 '한국 이미지'로 각인되었다. 이러한 경험은 사실 우리나라에 국한된 것은 아니다. 국가 상징을 설정하고 외교적으로 활

용하는 것은 이 당시 많은 나라들 간에 이루어진 보편적인 현상이었다. 나라마다 시차는 있지만 세계적으로 봉건제에서 벗어나 근대 국민국가 체제가 형성되어 가고 있던 시기였기 때문이다. 개항과 대외 개방이 이 시대의 피할 수 없는 흐름이었듯이, 국가 상징의 채택 역시 이러한 시대의 산물로서 자신을 드러내 보이는 하나의 시각적인 표현이었다.

　　조선/대한제국에서 국가 상징물로 채택한 여러 가지 이미지들은 태극처럼 전통적인 사상에서 추출한 것도 있지만, 오얏꽃(이화문)이나 무궁화처럼 전통적으로는 시각적인 상징으로 사용되지 않았던 것들도 있다. 그것은 왕실의 성씨나 시문(詩文)에서 비롯된 것으로 이해할 수 있지만, 왕실이나 국토를 상징하는 이러한 시각 이미지의 채택은 서구의 봉건 왕조에서 왕실의 시각 상징을 사용하던 방식이 동아시아에도 전파되어 수용된 양상이라고 할 수 있다. 이 시기 여러 가지 근대적인 제도를 도입하면서 채택한 시각 이미지들은 근대화, 그리고 서구화를 추진하면서 당시 국제 사회에서 동등하게 서고자 했던 노력의 하나이다.

이러한 논의를 위해 이 책은 10장으로 구성되었다.

　　1장에서는 우리나라의 근대 국가 상징이 제정되는 배경과 당시의 논의를 중점적으로 고찰했다. 국가 상징물의 제정(制定)이 우리나라에 한정된 것이 아니라 시기나 성격에 다소의 편차는 있으나 18~19세기에 근대 국가가 이루어지는 서구에서도 마찬가지였으므로, 이러한 흐름에서 우리나라의 대응이 어떠한 것이었나를 살펴보았다. 18~19세기에 국민국가(nation-state)를 구성하는 나라들이 국민통합(國民統合)을 위해 국가 상징물을 제정하는 것이 시대적 추이(推移)였으며, 이 흐름이 서세동점(西勢東漸)의 시기에 동아시아를 뒤덮게 되었을 때 개항과 더불어 새

로운 관계를 맺는 수많은 '타자(他者)'들에게 'Corea/Korea'를 각인시킬 외적 필요성이 대두되었고, 이와 더불어 국내적으로도 국가의 재정비에 대한 인식과 통합을 이끌어낼 필요성에 의해 국가 이미지의 설정이 요구되자, 이를 위해서 여러 가지 상징물들이 제정되었던 상황을 파악하고자 하였다.

2장에서는 태극기를 비롯한 국가 상징이 제정되면서 국외와 국내에 어떻게 사용되었으며 그에 대한 인식과 반응은 어떠했는지를 살펴보았다. 특히 이 시기의 태극기는 도상이 명확히 확정되지 않은 채 여러 방식으로 사용되었음을 자료를 통해 고찰해 보았다.

3장과 4장에서는 근대 전환기에 국가를 표상하는 대표적인 시각적 상징물들의 구체적인 면면을 알아보고자 했다. 특히 이 장에서는 근대국가의 수립 과정에서 채택하게 되는 여러 근대적인 제도와 함께 시각적 상징물들이 쓰이게 됨을 주목하였다. 근대적 통신 체계인 우정제도의 도입과 그것을 시각적으로 표현하여 유통시킨 우표에 국가 상징 문양을 도입하고, 국가의 영토 안에서 통용되거나, 또는 외국과의 교역(交易)에서도 사용되는 화폐에도 문양이 삽입되면서 국가 상징이 표현되는 것에 주목하였다. 여기에서는 화폐에 이화문(오얏꽃)이 삽입되어 국가 상징으로 작용했음을 밝혔다.

5장과 6장에서는 근대 국가 체제를 이루고자 했던 대한제국기를 중심으로 국왕의 권위를 표상하는 방식의 변화에 대해 살펴보고자 했다. 대한제국기에 들어 왕(王)을 황제(皇帝)로 그 격을 변화시킴에 따라 일어난 상징의 변화와, 군주의 위상을 제고하고자 여러 근대적인 시각 장치들이 동원된 양상을 살펴보았다. 대한제국이라는 국가를 설립하고 황제로 등극하는 의례는 국왕의 위상을 높이는 동시에 국가의 위상을 제고시키는 정치적 행사

였다. 이러한 위상 제고를 인식시키는 방법으로, 그것을 국내외에 공포하는 것에 그치지 않고 원구단이라는 제천단을 세워 도시의 새로운 중심에 세우고 그곳에서 행사를 벌임으로써 그 의미를 시각적으로 분명히 하는 장치가 덧붙여졌다. 또 황제로 등극함에 따라 복식이 새로 제정되고, 나아가 1899년에는 원수부(元帥府) 관제를 도입하여 군 통수권자로서의 이미지를 내세우고자 서구식 복식을 채택한 것은 화이론(華夷論)적 세계관의 정점인 황제 복식에서, 만국공법(萬國公法)적 세계관에 합치되는 복식으로 거듭나는 것으로 파악하였다. 이러한 고종의 이미지는 복제 매체인 사진을 통해 유포됨으로써 새로운 군주상을 심는 데 일조하였다.

7장에서는 군복(軍服)이나 관복(官服)에도 국가를 상징하는 표식을 채택해 대외적으로 표상되는 과정을 살폈다. 특히 서구식으로 제정된 문관 대례복에 무궁화 문양이 들어가 새로운 국가 상징의 하나가 되었음을 알 수 있다. 8장에서는 국가에 공로를 세운 내외국인에게 수여하는 훈장의 제정과 활용을 고찰했다. 특히 훈장에 삽입된 도안들의 위계와, 전통적인 의미와 근대적인 도상을 결합해 새로운 의미를 창출해 내는 방식을 파악하고자 했으며, 이 가운데 태극이 '국표(國標)', 오얏꽃이 '국문(國文)'으로 표현되었음을 밝혔다.

9장에서는 앞에서 살펴본 국가 시각 상징물의 주요 문양으로 집약되는 태극(太極)과 오얏꽃, 무궁화 등의 변화를 점검해 보았다. 8장까지가 주로 국가가 주체가 되어 국가 상징물을 제정하고 활용한 것을 이야기했다면, 이 장에서는 국권 쇠퇴의 시기인 1905년 이후에 이러한 상징 문양들이 어떻게 채택되고 어떤 변화를 거쳐서 국가 또는 민족의 상징 문양으로 자리 잡거나 혹은 쇠퇴하는지를 파악하고자 했다. 수용의 맥락을 주목해서 본 장이기도 하다. 또한 이에서 나아가 10장에서는 일제강점기에 식민

정치가 본격화되고 자본주의가 심화됨에 따라 국가 상징들이 어떻게 가려지고 숨어들거나, 상업적인 방식으로 변화했는지를 고찰하였다.

이 책은 우리가 국가를 상징하는 시각 이미지들을 만들고, 그것을 통해 한국/KOREA를 알리게 되는 초기 상황인 1880년~1910년대를 주로 살펴본 것이다. 특히 처음에는 개항과 더불어 정부에서 국가 상징 이미지를 만들어 사용했지만, 국권이 흔들리면서 그것을 수용하는 사람들이 어떻게 그것을 주체적으로 전용했는지, 또 주권을 빼앗겼을 때 그 이미지들이 어떻게 사람들을 모으는 힘이 되었는지를 살펴보면서, 오늘날 우리에게 국가 상징이란 무엇인가를 다시 성찰하는 계기가 될 수 있을 것이다.

학위 논문이 발표된 것은 2008년이며, 이후에 단행본에 부분적으로 글을 쓸 기회도 있었고 박물관이나 미술관에서 여러 차례에 걸쳐 특강도 했다. 2011년 이래 대한제국과 관련된 전시도 많이 이루어졌다. 따라서 필자가 제시한 내용들이 이제는 어느 정도 알려진 지식처럼 이런저런 글에 언급되기도 한다. 그러나 이 책은 더 많은 분들께 알리고 나누는 하나의 방법이 될 것으로 생각한다. 그동안 다른 연구자의 여러 연구 성과가 축적되어서, 최대한 새로운 성과들을 수용하고 반영하고자 했으나 필자의 역량이 미치지 못한 부분도 있을 것이다.

이 책을 쓰면서 언급해야 할 분들이 있다. 미술사라는 학문 분야에서 이러한 주제가 가능하도록 용인하고 지원해 주신 지도교수 김영나 선생님이 먼저 떠오른다. 2011년 여당김재원박사 기념사업회에서 기금을 지원받아 해외 국가 상징에 대한 연구를 확장할 수 있었으며 2014년에는 김복진 미술이론상을 수상하기

도 했다. 이 자리를 빌어 다시 감사드린다. 막내딸이 늦은 나이에도 공부할 수 있도록 후원해 주셨던 하늘나라에 계신 부모님과, 늦깎이 며느리를 지켜보아 주신 시부모님이 아니었다면 이 책은 나오지 못했을 것이다. 논문을 쓸 때에나, 이후에도 책으로 출간하지 못한 오랜 시간 내내 지지하고 응원해준 남편 이진원의 도움은 절대적이었다. 책이 나오도록 기다려준 현실문화 편집진에도 감사의 말씀을 전한다.

목차

근대 국민국가 형성과 국가 시각 상징물

① 미국의 해군 제독 로버트 W. 슈펠트의 외교문서 철에 들어 있던 태극기 도식.
미국 의회도서관 소장, 국외소재문화재재단 제공.

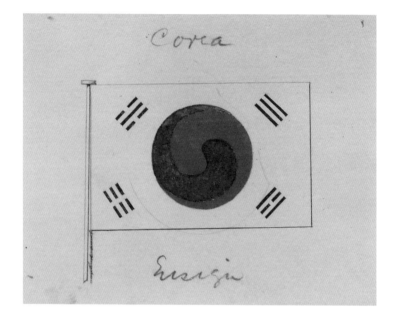

'태극기'는 1883년 1월 27일 국기로서 공식적으로 반포되었다. 당시 국왕이었던 고종은 근대적 방식의 외교와 통상을 담당하도록 신설한 통리교섭통상사무아문(統理交涉通商事務衙門)으로 하여금 이미 국기가 제정되었으니 팔도(八道)와 사도(四都)에 알려 시행하도록 했다.[1] 개항과 더불어 일본, 중국은 물론 서구 각국과 통상조약을 맺게 되면서 조선은 새롭게 국가를 표상할 수 있는 체제의 필요성을 느끼게 되었다. 이전까지는 국왕을 표상하는 상징만 있던 데에서 '국가'를 표상하는 상징의 도입이 새로이 제정되는 근대적인 제도와 더불어 진행되었다. 그 가장 대표적인 것이 국기였다. 군기(軍旗)와 용기(龍旗)로 인식되었던 깃발의 세계에 '국기'라는 국가 상징의 표지가 도입됨으로 해서 새로운 시각적 상징이 등장한 것이다. 이것은 대외적인 개방과 교류가 확대됨에 따라, 타자에 대해 '우리'의 상징을 만들어내는 시각적인 기획이었다 ①.

서구의 근대 국민국가 형성

절대주의의 시대를 거쳐 지금과 같은 국가들로 재편된 18세기 후반에서 19세기에는 동서양을 가리지 않고 다양한 이합집산이 이루어졌다. 여기에는 몇 가지 계기가 작용했다. 유럽 국가들의 예에서 보듯 왕조 간의 정치적인 결합에 의존했던 국가가 영토를 바탕으로 한 '국민국가(nation-state)'로 정립된다는 점과, 경제적으로는 자본주의가 확산되면서 제국주의 시기를 거쳐 전 세

1 『外衙門草記』(奎 19487) 제1책 1883년 1월 27일 자 및 『고종실록 20권』, 고종 20년(1883) 1월 27일 기유 첫 번째 기사 「국기를 제정하였으므로 팔도와 사도에 행회하여 사용하도록 하다」. "통리교섭통상사무아문(統理交涉通商事務衙門)에서 아뢰기를, '국기(國旗)를 이미 만들었으니(製造) 팔도(八道)와 사도(四都)에 행회(行會)하여 다 알고 사용하도록 하는 것이 어떻겠습니까?' 하니, 윤허하였다."

계가 무역으로 소통하는 체계를 이루었다는 점이다. 또한 외교와 무역에 따라 국제간의 교섭이 빈번해지자 이를 뒷받침할 전 세계적인 통신 체계가 필요하게 되었다.

근대 세계에서 이루어진 국가 재편성의 큰 틀의 하나는, 기존의 왕조 중심 국가로부터 국민 중심 국가로 거듭나게 되었다는 점이다. 전통적으로 왕조 국가를 이루었던 유럽의 경우 프랑스와 스페인, 독일과 오스트리아처럼 왕조의 결합에 의해서 구분되던 왕국은 각 나라 안에서의 혁명과 개혁에 의해 서로 다른 조합 구성을 이루게 된다. 스페인이나 네덜란드처럼 왕조가 존속하는 경우에도 정치의 중심이 국민에 방점을 두게 되었다. 또 하나의 중요한 키워드는 '정치적 독립'이다. 근대 세계의 이합집산 과정에서 유럽뿐만 아니라 세계의 곳곳에서는 식민지 과정을 거치고 독립을 이룬 나라들이 많았다. 그 과정에서 각 나라들은, 이전에는 그 구성원들을 묶는 개념으로 거의 쓰지 않았던 '국민'이라는 개념을 채택했다.[2] 이 구성은 반드시 종족적으로 단일한 것도 아니고 언어적 단일 구성체도 아니었음에도, 정치·경제적 공동체이면서 동시에 문화적 공동체를 이루었다. 예를 들면 프랑스의 경우, 독일과의 접경 지역 언어인 알자스어(Alsace)나 스페인과의 접경 지역 언어인 가스코뉴어(Gascogne)를 쓰는 구성원도 엄연히 프랑스 국민의 일원이 되었다. 언어나 종족의 단일성이 국민 형성의 필수불가결한 요소로 인정되지 않았던 것이다. 또한 시초부

[2] 베네딕트 앤더슨(Benedict Anderson)은 이를 이제는 유명해진 '상상의 공동체(Imagined community)'라는 단어로 설명했다. 종족이나 언어 등이 단일 기반이 아닌 가운데 이루어진 공동체가, 공동체성을 구현하기 위해 '민족'이라는 단위를 상정해 냈으며, 이를 기반으로 한 국민국가를 이루고 있는 것이 근대국가 구성의 중요한 지점이라고 설명한다. 베네딕트 앤더슨, 『상상의 공동체』, 윤형숙 옮김(나남, 1994) 참조.

터 다종족 국가였던 미국의 경우, 그 범위조차 확정되지 않았던 영토 외에는 어떤 다른 요소도 국민을 통합하는 기준으로 삼을 수 없었으며, 영국이나 프랑스를 비롯한 기존 종주국으로부터의 정치적 독립이 다른 어떤 것보다 중요한 요소였다.[3]

그런데 서구 국가들이 근대국가로 성립되는 과정은 각각의 경우마다 매우 다양했지만, 이들을 한 국가의 국민으로 통합하는 데에는 새로운 이데올로기를 바탕으로 하되, 가시적으로 국민을 하나로 통합할 수 있는 상징물의 제정이 효과적인 수단이었다. 이에 따라 근대 국민국가들에는 이전의 방식을 전환한 국가 상징물의 제정이 이루어지게 되었다.

국가 시각 상징물의 등장

근대국가 이전에는 국왕이나 왕조의 상징이 국가를 상징할 수 있었다. 그런데 근대국가가 형성되는 과정에서 '국민'이라는 새로운 개념을 통합적으로 묶을 수 있는 새로운 상징이 필요하게 되었을 때 그 상징으로 세울 수 있는 근거는 어디에서 찾을 수 있을까? 새로운 공동체의 상징으로 채택하자면 기존의 공동체와 구분할 수 있도록 차별성을 지닐 수 있어야 할 것이다. 하지만 상징이라는 것이 완전히 새로운 상상력에서 추출되는 것이 아니기 때문에 공동체의 구성원이 그 상징을 이해하고 받아들일 수 있는 기존의 도상 또는 의미가 채택되는 경우도 있을 것이다.

새로운 국가 상징이 채택되는 방식이나 그 근거는 근대 국민 국가의 형성 방식에 따라 나라마다 매우 다양하지만, 크게는 세 가지 정도로 나누어 볼 수 있다. 첫째는 가장 일반적인 것으로서, 기존의 상징을 그대로 사용하면서 국왕이나 왕족뿐 아니라 거기

3 E. 홉스봄, 『1780년 이후 민족과 민족주의』, 강명세 옮김(창비, 1994), 30~61쪽.

에 '국가'의 개념을 부여하여 전용하는 방식이다. 이것은 시민혁명이나 내적인 변화 과정을 거치기는 하되, 국가의 경계가 바뀌지 않은 채 전제 국가에서 근대 국민국가로 형태를 바꾸는 경우에 흔히 채택된다. 둘째는 영국의 경우처럼 새로이 통합되는 각 영토들을 대표하는 상징을 도상적으로 결합하는 방식이다. 셋째는 새로운 구성원들을 표상하도록 새로운 의미를 부여한, 새로운 도상을 창안하는 방식이다.

국가 상징물의 가장 으뜸 된 기능은 국민을 공동체의 구성원으로 자각하게 하는 것이다. 구성원의 결속을 끌어낸다는 점에서 현대에 와서는 국수주의적인 내셔널리즘을 조장하는 상징 조작으로 많이 이용되기도 한다. 그런데 국가의 상징물은 다른 한편으로는 구성원이 아닌 타자로부터 자신을 구별지어주는 표징이 되기 때문에 배타적인 성격을 띠기도 한다. 다른 국가와 구별되어 자신을 표상할 수 있다는 점이 국가 상징의 또 다른 중요한 측면이 될 수 있을 것이다.

국가 상징물로서 국기를 앞서 제정한 유럽의 경우 상징물은 왕가의 전통을 버리기도 하고, 가져오되 변형하면서 구성한 경우가 많다. 12세기에 이미 왕가의 문장(紋章, heraldry)이 제정되었던 유럽에서 군주 또는 권력의 상징물은 익숙한 것이었다. 프랑스 부르봉 왕가의 백합, 신성로마제국의 독수리, 영국 왕가의 표범(또는 사자), 스페인의 카스티야의 성채 등은 대표적인 군주정의 상징이다. 프랑스의 경우, 처음에는 국왕 개인의 문장이었던 것이 곧바로 모든 왕족에게 부여되는 가계(家系)의 문장으로, 이어 13세기 말부터는 공권력의 상징으로 발전했다. 또 단순히 국왕 상징물에서 나아가 국왕의 거처, 의복, 장신구, 집기와 그의 권위를 상징해주는 모든 문서와 도량형에 표현되었고, 그 권위의 일부를 위임받은 관직자, 법관, 공증인 등 공인(公人)들의 문장으

로 퍼져 나갔기 때문이다. 왕의 문장은 이러한 확산 과정을 거쳐 15세기에 프랑스라는 추상적 실체와 동일시되기에 이르렀다.[4]

문장의 출현 과정에 관해서는 몇 가지 설이 있지만, 공통으로 꼽는 것은 문장이 중세기에 전쟁을 할 때에 적군과 아군을 구별하기 위해 만든 것이었다고 하는 점이다. 중세의 기사들이 방어를 위해서 머리 전체에 뒤집어쓴 투구는 눈 부분만 조금 개방되어 있어 시야가 좁은 까닭에 상대방을 정확히 알아보기가 어려웠다. 이 때문에 피아를 명확하게 해주는 표시로서 방패에 서로를 판별할 수 있도록 문양을 넣게 되었는데, 이것이 문장의 기원이 되었다고 한다. 많은 유럽 왕가들의 문장이 방패 모양을 띠고 있는 것도 문장의 기원이 이처럼 방패 위에 문양을 표현한 것에서 비롯하기 때문이다.

왕가나 가문의 문장이 유럽 전체로 확산되며 종류가 많아진 것은 십자군 전쟁 때였다. 십자군은 각 지방과 각 나라의 사람들로 구성된 혼성 부대였기 때문에 개인과 지역 집단, 나라 등을 구분하기 위한 표시로 문장이나 기(旗)가 필요하게 되었던 것이다. 이렇게 성립되기 시작한 문장은 1188년 1월 13일에 제3차 십자군 전쟁을 출병하면서 프랑스인은 적십자(Red Cross), 영국인은 백십자(White Cross), 플랑드르인은 녹십자(Green Cross)를 몸에 부착하기로 약속하는 등 기독교도의 정체성을 공동으로 형성하면서도 서로 구분할 수 있는 것으로 발전했고, 십자군에 참가한 기사들은 이 숭고한 이념과 전공(戰功)을 상징하는 문장을

4 프랑스 왕실의 문장인 백합을 중심으로 왕실 문장의 성립과 개화, 추락의 변전에 관해서는 성백용, 「백합으로 피어난 왕조의 정통성」, 『역사와 문화』 10(2005), 161~190쪽에 자세히 고찰되어 있다. 다만 이 글이 대상으로 하는 왕실 문장이 유효한 시기는 프랑스 혁명으로 왕실이 무너지기 전까지이므로 근대국가의 상징과는 다소 시간적인 거리가 있다.

자자손손 전하고자 하게 되어 문장이 계승되는 성격을 띠게 되었다고 한다.[5]

문장은 기사 문화의 개화와 더불어 빠르게 확산되었다. 그리고 대포 등 새로운 병기가 발달하면서 전투 방식이 바뀌어가자, 14세기경부터는 문장이 기사의 실전용(實戰用) 표시가 아닌, 왕이나 귀족 가계의 권위를 상징하게 되었다. 13세기 중기부터는 문장이 로마 가톨릭에도 확대되면서 정치적 권위뿐 아니라 종교적 권위와도 결합하게 되었고, 나아가 길드나 도시 등 일정한 공동체를 상징하는 것으로 발전하였다. 특히 전쟁을 통한 점령이나 협약 또는 결혼을 통한 왕조의 결합으로 정치체가 이합 집산하던 유럽에서는 왕실의 문장이 절대군주의 상징으로 군림하기도 했다. 따라서 문장은 국가별 상징이라기보다는 왕조 가계의 계승에 따라 조합되면서 이어져 왔다고 할 수 있다②. 심지어 시민혁명으로 왕조를 무너뜨리고 세운 공화정을 다시 절대왕정으로 되돌린 나폴레옹의 경우에도 황제로 즉위하면서 문장을 제정해 절대권위를 표방하고자 했다.[6]

이처럼 한때 권력의 상징이었던 왕실 문장은 혁명과 시민사회의 대두에 따라 정치체제가 바뀌어 조락의 길을 걷게 된다. 프랑스의 경우 잠시 나폴레옹의 제정(帝政)을 거치기는 했지만 왕가의 문장 대신 현재의 프랑스 국기가 된 삼색기가 국가의 공식적인 상징을 대체하게 되었다③. 잘 알려져 있다시피, 프랑스의 삼색기는 혁명 과정에서 자유, 평등, 박애를 상징하는 것으로 채택되었고, 혁명 정신을 표상하는 국기로 공인되었다. 이처럼

5 하마모토 다카시, 『문장으로 보는 유럽사』, 박재현 옮김(달과소, 2004), 18~22쪽.
6 Jiri Louda & Michael Maclagam, *Heraldry of the Royal Families of Europe* (New York: Clarkson N. Potter, Inc./Publishers, 1981), pp. 142-143.

② 프랑스 부르봉 왕가의 백합 문장.
③ 프랑스 혁명으로 프랑스 국기가 된 삼색기.

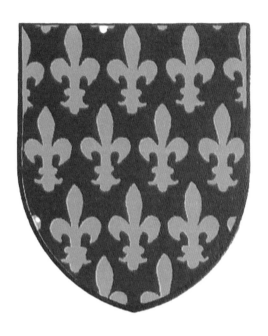

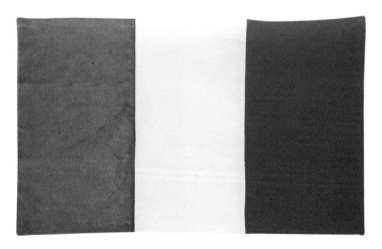

18~19세기에 문장을 대신해 기가 대두된 것은 프랑스뿐 아니라 적어도 유럽의 거의 모든 국가에 해당한다. 이후 기는 시민혁명, 제국주의, 파시즘 등 여러 시대의 정치적 상징이 되었다.[7]

여기에서 주목해야 할 것은 각 나라가 근대사회에 들어 국민 통합의 상징으로 국기를 채택하게 되었다는 점이다. 그것은 각 국가가 단순히 어느 왕조가 지배하는 집단이라거나 단일한 종족을 바탕으로 형성되는 것이 아니라, 나라마다 다양한 방식의 이합집산을 거쳐 현재의 영토로 규정된 국가로 성립되었기 때문이다. 대표적인 예가 영국기인 유니언 잭(Union Jack)일 것이다. 현재와 같은 십자가와 대각선이 겹쳐진 형태의 기는 잉글랜드와 스코틀랜드, 아일랜드의 깃발이 합쳐져 이루어진 것이다.

잉글랜드의 기는 흰 바탕에 붉은 십자가가 그려진 성 조지의 십자기(St. George's Cross)였는데, 이것은 이미 13세기부터 영국 해군과 상선이 사용하고 있었다. 여기에 1606년에 스코틀랜드의 푸른 바탕에 흰 십자가가 대각선으로 교차된 성 앤드류의 기(St. Andrew's Cross)가 더해져 푸른 바탕에 붉은 십자가와 흰 십자가가 교체된 기가 만들어졌다. 이어 1801년 아일랜드의 피츠제럴드(Fitzgerald) 가문의 문장이었던 흰 바탕에 붉은 십자가가 대각선으로 교차된 기(St. Patrick's Cross)가 더해지면서 지금과 같은 푸른 바탕과 흰 십자가 위에 다시 붉은 십자가가 가로세로와 대각선으로 겹쳐 교차된 기가 탄생했고, 이 기가 대영제국(United Kingdom of Great Britain)의 기가 되었다④. 또한 영국이 영토를 유럽에 국한하지 않고 넓혀 나가면서 전 세계의 영국령은 푸른 바탕에 왼쪽 상단 1/4에 유니언 잭을 넣고 오른쪽 면에는 각 식민지의 특성을 드러낼 수 있는 문장이

7 하마모토 다카시, 위의 책, 47쪽.

④ 영국기인 유니언 잭의 조합과 변천.

⑤ 별 13개와 13줄로 표시된 1777년의 첫 미국기.

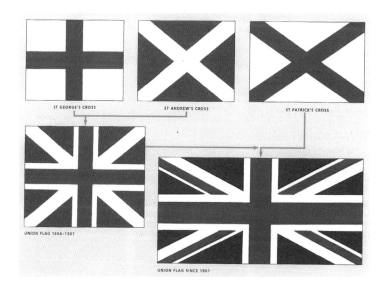

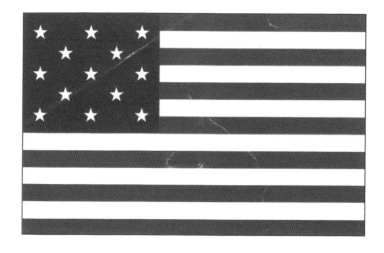

나 상징을 삽입했다. 이에 따라 대영제국의 깃발들은 일정한 공통성 위에 다양한 변주로 표현되었다.[8]

국가나 왕조의 전통이 선행하지 않았던 미국의 경우 국기는 각 주(州)의 통일을 강조하는 의미를 띠고 있다. 미국의 성조기는 처음 제정된 1777년에는 당시의 13주를 의미하는 별 13개와 13줄로 구성되었지만, 차차 주가 추가되고 소련으로부터 알래스카를 할양받아 미국으로 통합한 뒤에는 주의 수효인 50개의 별을 그려 50개 주를 의미하며 연방 공화국으로서의 뜻을 드러냈다.[9] 미국처럼 종족적인 공통성도 없고 역사적 내력도 길지 않은 경우에 국기는 국민들을 하나로 통합하는 상징성을 더욱 강하게 띠게 된 것이다⑤.

이처럼 여러 나라에서 국가를 상징하는 대표적인 것으로서 국기는 18세기 후반에서 19세기에 걸친 근대국가의 성립과 함께 국민을 통합하는 의미로 생성되었다. 물론 제국주의의 지배를 받아 식민지 국가였던 나라들이 국기를 제정하게 되는 것은 식민지에서 해방된 20세기에 들어서인 경우도 많다.

동아시아로의 확산

조선은 이미 17세기부터 서구 국가들과 교류한 일본이나 청보다는 늦은 시기에 서세동점의 물결에 접하였다. 프랑스와 미국은 일찍부터 조선에 외교 관계의 수립을 요구해 왔다. 프랑스는 선교사들이 자유롭게 선교할 수 있는 여건을 확보할 목적으로, 미국은 러시아의 남하를 제지할 목적으로 조선과의 수교를 요청해

8 Whithney Smith, *Flags: Through the Ages and Across the World* (McGrow-Hill, 1975), pp. 180-188.

9 Marc Leepson, *Flag: An American Biography* (Thomas Dunne Books, 2005), pp. 21-24.

왔고, 이 과정에서 1866년의 병인양요와 1871년의 신미양요가 일어난 것은 널리 알려진 바이다. 결국 개항은 1876년 일본과 조일수호조규를 맺음으로써 시작되었다.

근대사 연구자들은 조선이 1876년 개항을 하기 전에 이미 개항과 외교 관계 수립의 필요성을 알고 있었고, 미약하나마 대비를 하고 있었던 것으로 파악한다. 조선 안에서도 더는 중국 중심의 화이론적(華夷論的) 세계관 안에서는 활동할 수 없다는 것을 깨닫고 있는 사람들이 있었고, 이들을 '개화파'라고 부른다. 개항과 이에 따르는 수신사의 파견, 청과 일본을 통한 자료 수집 등은 조선이 나름대로 준비하고 있었던 대응 방책이었다는 것이다.[10]

흥선대원군(1829~1898)의 실각과 1873년 고종(1852~1919)의 친정(親政)이라는 국내 정세의 변화는 일본이 운요호 사건을 계기로 요구한 수교에 나서도록 만든 것이기도 하다. 물론 이것은 전체적으로 자발적인 것은 아니었으나, 수교에 따른 제반 장치들이 필요해지게 된 것은 사실이며 조선도 이에 대응해야만 했을 것이다.

이 시기에는 서로 우위를 점하려는 일본과 청 사이의 긴장 관계도 중요한 변수로 작용하였다. 1882년 조선과 수교를 맺게 되는 과정에서 미국은 처음에는 일본을 통한 수교의 가능성을 타진했으나 성사시키지 못했고, 이를 감지한 청의 적극적인 주선으로 조약을 맺기에 이른다. 이어 봇물 터지듯이 여러 나라들과 조약을 맺게 되는데, 1882년만 해도 영국, 독일과 통상조약을 맺고, 중국과도 조중수륙통상장정(朝中水陸通商章程)을 맺어 통상에 관한 관계를 재정립했다. 이어 1883년에도 일본과 통상장정을 다시 맺었으며 1884년에는 이탈리아, 러시아와 수교를 맺고

10 김용구, 『세계관 충돌과 한말 외교사, 1866~1882』(문학과지성사, 2001), 35쪽.

1886년에는 프랑스와 수교하는 등 많은 나라들과 새로운 관계를 수립하기에 이르렀다. 물론 그 사이에 많은 긴장과 갈등의 조정이 내재되어 있었음은 두말할 나위가 없을 것이다.

많은 열강들이 조선과 조약을 맺은 것은 주로 경제적 이권을 얻으려는 목적 때문이었다. 그러나 조선의 입장에서 조약의 수립은 조선이 청에 종속된 속방(屬邦)이 아니라 하나의 독립된 국가임을 알리는 방편이었다. 1897년에 여러 어려움을 무릅쓰고 대한제국이라는 칭호로 탈바꿈해야 했던 것도 청의 속방이 아니리 독립국가인 '대한제국'으로서 인식되고자 했기 때문이었다.

많은 나라와의 새로운 관계 설정은 이제까지와는 다른 태도를 필요로 한다. 기존의 동아시아 안에서의 교류는 사대(事大)와 교린(交鄰)이라는 관계로 설정되었는데, 이는 화이론을 바탕으로 한 철저히 위계적인 것이었다. 그러나 근대국가 간의 새로운 관계는 형식적으로 평등한 것을 요구했다. 그리고 많은 새로운 관계에는 많은 타자에게 '나'를 인지시킬 이름과 새로운 변화에 걸맞은 포장과 장치가 필요했다. 상징의 채택은 일종의 포장이라고 할 수 있다. 외부의 시선, '타자'에 대해서 '나'를 어떻게 구성해 변별성을 드러내 보여주는가의 문제이기 때문이다. 이러한 포장은 국가 간의 교류가 일어나는 지점에서 벌어지게 되는데, 이것은 대외적인 변별성의 범주에 포함될 때 취하게 되는 자세이다.

동아시아에서 가장 먼저 근대적인 상징을 적극 채택했던 일본의 경우 근대적인 국가상을 세우고, 그에 걸맞은 상징체계를 세워야 하는 문제에 어떻게 대응했을까. 동아시아의 경우 일본처럼 서구를 본 딴 예를 지닌 기존의 나라가 없었으므로 아마 새로운 체계를 세우는 데 많은 고민이 있었을 것이다. 일본의 경우 막부를 중심으로 움직이던 국가 체제를 상징적으로 존재했던 천황 중심으로 재편하는 것이 일본 정치 안에서는 큰 변화였을 것이

다. 그러나 그 변화라는 것이 국가의 경계나 구성원에서 근본적으로 일어난 것이 아니었기 때문에 전통과의 관련을 유지하면서도 새로운 이미지를 심는 것이 중요했을 것이다. 일본의 경우 에도 중기까지 통일적인 국기라고 하는 것은 존재하지 않았다. 현재 국기로 쓰고 있는 히노마루(日の丸), 곧 둥글고 붉은 해 모양을 흰 바탕에 그려 넣은 일장기는 에도 막부에서 쓰던 군기(軍旗)였는데, 네덜란드 등 외국과의 교역에서 막부의 대표가 사용하던 것을 메이지 유신 이후 국기의 필요성이 대두되자 교역에서 쓰던 전통 때문에 계속 쓰게 된 것이다⑥. 그것도 초기인 1850년에는 주로 해상에서만 쓰이고, 육지에서는 천황의 상징인 단순한 붉은 색 기만 쓰이다 1889년 일본제국 헌법을 제정하게 되면서 일장기가 공식적인 것이 되었다.[11]

청에서도 늘어나는 교역과 수교 요구에 대응하기 위해 기를 제정했는데, 기존에 쓰던 황룡기(黃龍旗)를 전용하여 관선에 달아 중국을 표상하는 기로 쓰기 시작한 것이 1861년의 일이다.[12] 전제 군주의 기를 그대로 국기로 사용한 것이다. 처음에는 관선에 다는 것으로 시작했으나 1863년에 총리아문에서 처음 '국기'로 표기했다.[13] 그런데 청에서 교역하는 국가들의 깃발을 모은 『통상장정성안휘편(通商章程成案彙編)』(1886)을 보면, 국가를 상징하는 '대청국기(大淸國旗)' 외에도 북양군(北洋軍)을 표상하는 기와 상선에 꽂는 '상기(商旗)'도 함께 소개하여 해상에서의 무력

11 亘理章三朗,『大日本帝國國旗』(東京 ; 中文館書店, 1925), 104-137쪽 ; Whithney Smith, *op. cit.*, pp. 164-172. 그러나 국가(國歌)인 <기미가요(君の歌)>의 제정과 함께 일장기가 국기로서 법률로 공포된 것은 1999년의 일이다.

12 小野寺史郎,『國旗·國歌·國慶―ナショナリズムとツンボルの中國近代史』(東京 ; 東京大學出版會, 2011), 26~29쪽.

13 汪林茂,「清末第一面中国国旗的产生及其意义」『故宫文物月刊』第100券 第7期(1992.10), 19~20쪽.

Merchant.

Also used as Jack.

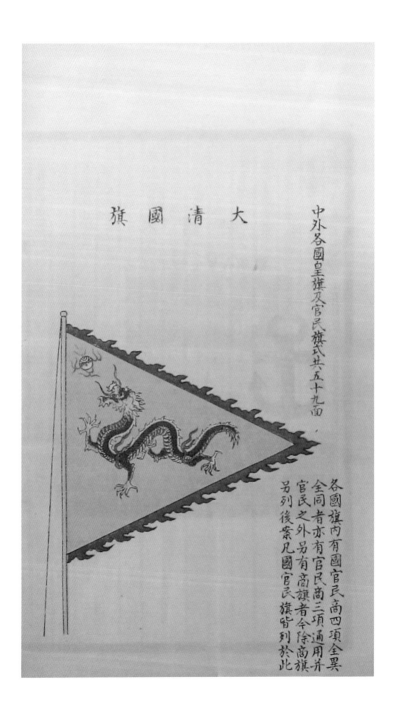

大清國旗

中外各國皇旗及官民旗式共五十九面

各國旗內有國官民高四項全異
全同者亦有官民高三項通用并
官民之外另有高旗者今除高旗
另列後案凡國官民旗皆列於此

과 교역을 상징하는 깃발을 갖추고 있었음을 알 수 있다 ⑦.

조선은 운요호[雲揚號] 사건을 빌미로 1876년 2월 그동안 지녀왔던 교린 관계와 달리 '수호통상조약'이라는 새로운 관계를 일본과 맺은 이래, 여러 나라들과 조약을 맺었다. 국기의 제정은 다른 나라와의 수호통상조약이라는 새로운 관계 맺기 가운데 일어난 필요불가결한 일이었다. 운요호 사건을 풀기 위해 만난 자리에서 일본의 특명전권변리대신 구로다 기요타카[黑田淸隆]는 운요호가 일본 국기를 달고 있었으며, 국기의 표지에 관해서는 이미 통보를 했는데도 포격을 가했다고 하며 항의했다. 이때 조선에서는 일본기 등 외국의 깃발을 각 포구에 알려 국적을 식별해야 한다는 것에 대한 인식이 뚜렷하지 않은 상태였던 것이다.[14] 이 일을 계기로 조선에서는 '국기'라는 것을 통해 국가를 표상해야 하는 새로운 질서를 만나게 된 셈이다. 사대와 교린을 골자로 하는 화이론적 관계에서 만국공법의 질서로 변화하는 가운데, 일본이나 중국은 물론 그 외의 나라들과 일대일 대응의 외교 관계를 맺는 일에서 국기의 제정과 교환이라는, 타자에 대해 시각적으로 정체성을 표현해야 하는 필요성이 대두된 것이다.

또 한 가지는 아시아 국가의 경우 과거와는 다른 체계의 포

14 『고종실록』13권, 고종 13년(1876) 1월 19일 신해 첫 번째 기사「대관이 일본 변리 대신과 회견하고 주고받은 기록을 올리다」에는 "일본 전권대신이 말하기를, '운양함에 있는 세 개의 돛에는 다 국기를 달아서 우리나라의 배라는 것을 표시하는데 어째서 알지 못하였다고 말합니까?'라고 하니, 대관이 말하기를, '그때 배에 달았던 깃발은 바로 누런색 깃발이었으므로 다른 나라의 배인 줄 알았기 때문입니다. 설령 귀국의 깃발이었다고 하더라도 방어하는 군사는 혹 모를 수도 있습니다'라고 하였습니다. 일본 전권대신이 말하기를, '우리나라의 깃발의 표시는 무슨 색이라는 것을 벌써 알렸는데 무엇 때문에 연해의 각지에 관문(關文)으로 알려주지 않았습니까?'라고 하니, 대관이 말하기를, '여러 가지 문제를 아직 토의 결정하지 못하였기 때문에 그것도 미처 알려주지 못하였습니다"라는 내용이 들어 있다.

장을 하게 된다는 점이다. 소통 대상의 변화에 따라 소통의 방식도 바뀔 수밖에 없다. 이를테면 1883년 미국에 견미사절단(見美使節團)을 파견했을 때, 조선의 사절들은 외교 업무를 수행할 때 전통적인 복식인 단령(團領)에 사모(紗帽)를 쓰고 목화(木靴)를 신었으며, 미국 대통령을 알현하게 되자 국왕에게 해 왔듯이 엎드려 절하는 예를 다했다⑧. 그것은 그때까지 그들이 속해 온 세계의 의례 방식이었다. 그러나 이 예절을 급작스레 만나게 되는 미국 대통령은 당황하지 않을 수 없었다.

이러한 장면이 미국의 신문에 실린 것은 조선 사절단의 복식이나 의례 방식이 희화화된 것이지만, 다른 가치관과 시각 체계를 지녀왔던 두 세계의 문화적 충돌이 일어난 것이기도 하다. 사절단원들의 차림은 가는 곳곳마다 신문에 자세히 묘사될 정도로 호기심을 끌었고, 결국 수행원의 한 명인 유길준(兪吉濬)은 양복을 사 입고 단발 차림을 하고 말았다.[15] 함께 귀국하지 않고 미국에 남아 유학하기로 한 유길준으로서는 고유 복장만으로 다른 세계에 대응할 수 없음을 파악한 실천이었을 것이다.

이처럼 근대 전환기는 새로운 세계와 접하면서 시각적 충격을 겪어야 했고, 기존의 밀접한 소통 방식으로는 더 이상 소통이 가능하지 않은 세계와 교류해야 하는 상황이었다. 조선에서도 이에 걸맞은 대응을 취하지 않을 수 없게 되었는데, 특히 서구 국가들과의 교류를 위해서는 국가를 표상하는 여러 방식들을 새로이 고안하지 않을 수 없게 되었다.

15 *New York Times*, November 16, 1883. 김원모, 「朝鮮 報聘使의 美國使行(1883) 研究(下)」, 『東方學志』 제50집(1986), 361쪽 참조.

태극기의 제정 과정—열강의 간섭과 조선의 대응

태극기는 개항 이후 새로운 국제 질서의 편입 과정에서 제정되었으나, 그 제정 경과에 관한 공식적인 기록이 남아 있지 않은 형편이다. 따라서 여러 단편적인 자료들을 바탕으로 추정할 수 있을 따름으로, 태극기의 제정 경위에 관해서는 그동안 적지 않은 연구가 이루어져 왔음에도 아직까지 몇 가지 설이 주장되고 있다.[16] 대표적인 것은 '박영효 창안설'로, 1882년 9월 일본에 가던 박영효가 배 안에서 국기의 도식을 정했다는 기록을 남긴 『사화기략(使和記略)』에 근거하고 있다. 그러나 박영효가 혼자 국기를 제정할 수 없다는 당위와, 박영효가 이미 마련된 8괘의 국기 도식을 소지하고 있었으며 "상에게서 명이 있었다"고 한 언급으로 보아 이미 고종의 지시에 의해 국기 도식이 성립되어 있었다고 하는 '고종 창안설'이 대두되었다. 한편 김홍집과 중국 외교관 마젠충[馬建忠]이 국기의 도식을 논의하는 대화 내용을 적은 『청국문답(淸國問答)』의 기록에 따라, 마젠충이 제안한 중국식 '고태극도(古太極圖)'가 당시 제정된 국기의 기본적인 틀이 되었다고 하는 '마젠충 제안설'도 있다.

그런데 태극기 제정을 둘러싼 일련의 상황을 짚어보면, 당시 조선의 국기가 제정되는 것이 조선을 둘러싼 여러 나라들과의 외교 관계 수립 및 그들의 역학 관계 사이에서 일어난 일임을 파악할 수 있다. 또한 이러한 상황은 다만 외적인 정치적 역학 관계에 그치지 않고 태극기 도상의 형성에도 깊은 영향을 미치고 있음을

16 박영효 창안설의 대표적인 글로는 이선근, 「우리 國旗 制定의 由來와 그 意義」, 『국사상의 제 문제』2(1959)가 있고, 김원모도 『태극기의 연혁』(행정자치부, 1998)에서 이를 수용해 정리하고 있다. 고종 창안설은 이태진이 「고종의 국기 제정과 군민일체의 정치이념」, 『고종시대의 재조명』(태학사, 2000)에서 주장하였으며, 마젠충 제안설은 김상섭이 『태극기의 정체』(동아시아, 2001)에서 주장하였다.

알 수 있다. 선행 연구들을 바탕으로 태극기 제정 과정을 일지 형식으로 정리해 보면 다음과 같다.[17]

표❶ 태극기 제정 과정

1875.	운요호 사건으로 국기에 관한 인식이 싹틈.
1880.	예조참판 김홍집이 조사시찰단으로 일본에 가서 일본 주재 외교관으로 있던 청 황준셴[黃遵憲]의 『조선책략(朝鮮策略)』을 입수하여 조선에 가져옴. 황준셴은 여기에 중국의 용기(龍旗)를 따라서 조선의 국기를 제정하라는 의견을 제시함.
1880. 12 ~1881. 2	청 리훙장[李鴻章]에게 국기 도식(圖式)에 관해 문의함. 리훙장은 서양의 상선이 왕의 기를 달고 있는 점을 예로 들면서 현재 조선에서도 어기(御旗)로 사용하는 용기를 선박의 기표로 사용하도록 권유함.
1882. 5. 21	조미조약 체결 하루 전날 이응준이 지니고 왔던 깃발을, 조선과 미국의 중재자로 온 청의 마젠충에게 보여줌. 조선 국기에 관한 1차 논의가 이루어지고 마젠충은 백색 바탕에 푸른색 구름과 붉은 용을 그린 '백저청운홍룡기(白底靑雲紅龍旗)'를 권유함.
1882. 5. 22	조미조약 거행 당시 조선의 깃발이 미국 성조기와 함께 게양됨.
1882. 5. 27	마젠충이 김홍집과 국기 제정에 관한 2차 논의 진행. 홍색 바탕에 청색과 백색이 어우러진 원을 제시한 김홍집의 의견을 받아 마젠충이 백색 바탕에 반홍반흑(半紅半黑)의 원을 두고 흑색 팔괘를 주변에 놓으며, 둘레에 홍색 장식 기를 제의함.
1882. 7. 19	미국 상원에서 당시 미 해군성 항해국이 소유하고 있는 도면을 가지고 『해양 국가들의 깃발(Flags of Maritime Nations)』 3,000부 인쇄 배포 결정. 이 책에 태극기 도식이 실림.
1882. 9. 25	박영효가 메이지마루 선상에서 영국 영사 애스턴, 영국인 선장 제임스와 국기에 관해 상의. 고베 숙소에 도착하여 국기를 내걸음.
1882. 10. 4	일본 『시사신보』에 조선 국기가 게재됨.
1882. 12. 27	유길준 「상회규칙」에 국기 도식을 수록함.
1883. 1. 27	국기 제정을 4도(都)와 8도(道)에 널리 알림.

17　김원모 교수가 개항기 미국과의 외교사를 다룬 글도 도움이 된다. 김원모 역주, 「조미조약 체결사」, 『사학지』 25(1992) 및 「조미조약 체결연구」, 『동양학』 22(1992) 참조.

이처럼 태극기는 1875년에서 1883년 사이에 일련의 논의를 거쳐서 차츰 정립되어 가는 과정을 거쳤는데, 이를 통해서 두 가지 흥미로운 점을 파악할 수 있다. 첫째는 당연할 수도 있으나 국기의 제정 과정이 바로 외교 관계의 수립 시기와 중첩된다는 점이다. 이는 국기가 새로운 외교 관계에서 탄생할 수밖에 없는 것이었음을 정황적으로 보여주는 것이다. 또 조선이 자의로건 타의에 의해서건 국기 제정 논의를 진행하는데, 그 과정에 당시 조선과 이해관계를 맺는 다양한 세력들이 그 표상 방식에도 저마다 참여하게 된다는 점도 주목하지 않을 수 없다.

먼저 일본은 운요호 사건을 통해 국기에 관한 인식에 눈뜨게 했으며 그것은 국기 제정을 이끌어내는 직접적인 계기로 작용했다. 이어서 청의 강력한 개입이 있었다. 조선에 일본의 영향력이 커지는 것을 경계한 청은 조선이 다른 여러 나라와 통상조약을 맺도록 주선함으로써 일본의 영향력을 상대적으로 약화시키고자 했으며, 그 과정에서 김홍집에게 여러 조언을 한 청의 황준센역시 국기의 제정을 촉구했다. 그런데 이때 황준센이 제시한 것이나, 조선 조정의 문의에 대해 청의 리홍장이 보내온 답은 국기를 청이 사용해 오던 용기를 그대로 따라 하라는 것이었다.[18] 조선은 왕의 행차에 용기를 사용하고 있었는데, 이를 국기로 전용해서 사용한다는 것은 중국의 용례를 따라 하는 것이자, 전통적인 중화 질서에서 크게 벗어나지 않음을 시각적으로 확인시키는 행위가 되는 것이다.

논의에 그치던 국기의 도식이 구체성을 띠게 되는 것은 조미수호조약(朝美修好條約)을 둘러싼 즈음이었다. 조선 쪽 정사는 신헌, 부사는 김홍집이었으며 미국 전권대신은 슈펠트(Robert. W.

18 『淸國問答』(奎 20417).

Shufeldt)였다. 조미수호조약을 맺기 하루 전인 1882년 5월 21일에 미국과의 수호조약을 적극 주선한 청의 외교관 마젠충이 국기 제정에 관해 다시 거론하게 되는데, 1차 논의에서 조선 쪽 수행원의 한 사람인 이응준(李應俊)이 소매 속에서 도식을 꺼내 보이자 마젠충은 일본기와 비슷해 보인다는 반응을 보이며 용기를 사용할 것을 다시 한 번 강권했다. 그는 조선의 왕이나 신료들이 입는 옷 색깔을 응용해서, 백성들이 입은 흰옷을 바탕으로 하고, 신하들이 입는 옷인 청색을 구름 문양으로 하며, 왕이 입는 옷색인 홍색으로 용을 그린 '백저청운홍룡기(白底靑雲紅龍旗)'를 제안했는데, 이는 청의 용기를 그대로 따라 하는 것은 아니라도, 용이 주요한 모티브로 등장한다는 점에서는 결국 큰 차이가 나지 않는 것이다. 여기서, 마젠충이 이응준이 꺼내 보인 깃발이 일본기와 비슷하다는 데에 거부 반응을 보였다는 점에서 국기의 시각성(視覺性)을 둘러싼 헤게모니 대결이 벌어지고 있었음을 알 수 있다. 결국 5월 27일의 2차 논의에서 김홍집은 청 측의 제안을 거부한 채 태극 도식을 들고 나왔고, 마젠충은 이에 더해 조선 8도를 상징한다는 뜻을 담아 태극 8괘기를 제안하게 되었다.[19]

　　이와는 또 다른 경로로, 국기 도식의 성립을 증언하는 박영효의 국기 도식과 관련해 서구인인 영국인의 개입이 있었다. 박영효가 임오군란의 수습 차 1882년 9월에 일본으로 가던 메이지마루[明治丸] 배 안에서 영국 영사 윌리엄 애스턴(William G. Aston)에게 국기를 보여주며 의논을 하자, 애스턴은 그 배의 선장인 제임스(James)가 각국 국기에 관한 견식이 넓다는 점을 들어 추천했고, 제임스는 태극기가 독특하지만 8괘가 복잡해서 외

19　조미조약을 둘러싼 김홍집과 마젠충의 논의의 구체적인 것은 김상섭, 앞의 책, 73~80쪽 참조.

국인이 따라 그리기 어렵다는 점을 지적하며 4괘로 할 것을 제안했다는 것이다. 이 내용은 박영효가 일본에 사신으로 갔던 일을 기록한『사화기략(使和記略)』에 실려 일찍부터 인용되면서 우리나라 태극기 제정 과정으로 널리 알려져 있다.[20] 이때 박영효가

20　박영효,『使和記略』, 부산대학교 사학회 편찬(1958), 1~7쪽.

○ 새로 만든 국기를 묵고 있는 누각에 달았다. 기는 흰 바탕으로 네모졌는데 세로는 가로의 5분의 2에 미치지 못하였다. 중앙에는 태극을 그려 청색과 홍색으로 색칠을 하고 네 모서리에는 건(乾)·곤(坤)·감(坎)·이(離)의 사괘(四卦)를 그렸는데 이것은 이전에 상(上)께 명령을 받은 적이 있다." 1882년 8월 14일(음력)

○ 부산 가는 배편에 임금에게 올리는 장계를 보냈다.

절충장군 행용양위 부호군 전권부관 겸 수신부사(折衝將軍行龍驤衛副護軍全權副官兼修信副使) 신 김만식(金晩植)과, 상보국숭록대부 특명전권대신 겸 수신사(上輔國崇祿大夫特命全權大臣兼修信使) 신 박영효가 이달 초 9일 손시쯤 되어 인천부 제물포(仁川府濟物浦)로부터 배를 타고 떠난 사유는 이미 등문(登聞)하였거니와, 바로 그 날에 닻을 멈추고는 남양(南洋)의 바깥 바다에 지숙(止宿)하옵다가 이튿날 아침에 배를 출발시켜, 12일 사시쯤 되어서 일본의 적마관(赤馬關)에 도착하여 닻을 내렸습니다. 신 등 일행은 육지에 내려와 조금 쉬었다가 술시쯤 되어서 다시 배를 띄워 14일 묘시쯤에 신호(神戶)에 도착하여 육지에 내려 점사(店舍)에 지숙하면서 기선(汽船)이 도착하기를 기다려 동경을 향해 떠나려고 생각합니다. 본국의 국기를 새로 만드는 일은, 이미 처분이 있으셨기에 지금 이미 대기(大旗)·중기(中旗)·소기(小旗) 3본(本)을 만들었는데, 그 소기 1본(本)을 올려 보내는 연유(緣由)를 치계(馳啓)합니다. 박영효,『使和記略』1882년 8월 22일(음력)

○ 기무처에 보내는 서신

국기의 표식(標式)은 명치환(明治丸) 선중에 있을 때 영국 영사 아수돈(阿須敦)과 의논하니, 그가 말하기를 '그 배의 선장이 영국 사람이 사해를 두루 다녔기 때문에 각국의 기호(旗號)를 잘 알고, 또 각색(各色)의 분별과 원근의 이동도 함께 능히 환하게 안다' 하므로 그와 더불어 의논하니, '태극·팔괘의 형식은 특별히 뛰어나 눈에 뜨이지만, 팔괘의 분포가 자못 조잡하여 명백하지 못한 것을 깨닫게 되며, 또 각국이 이를 모방하여 만드는 데 있어서도 매우 불편하니, 다만 사괘만 사용하여 네 모서리에 긋는다면 더욱 아름다울 것이다' 하였습니다. 또 말하기를, '외국은 국기 외에 반드시 군주의 기표(旗標)가 있기 마련이니, 대개 국기와 모양을 비슷하게 하고, 채색을 하고 무늬를 놓은 것인데, 매우 선명하여 아주 좋다' 하였습니다.

그리고 국기의 대·중·소 각각 1본씩을 그 선장에게 만들게 하여, 소기 1본은 지금 장계(狀啓)를 만들어 주상께 올려 보냅니다. 기호(旗號)는 태극이 복판에 있고, 팔괘가 기(旗)의 변폭(邊幅, 포백布帛의 가장자리)에 껴서 배치하는 것이 아마 좋을

고베에서 묵었던 숙소에 태극기를 걸었는데, 이것이 당시 일본의 『시사신보(時事新報)』에 보도되었다 ⑨.

여기서 주목할 것은 두 가지로 첫째, 국기 도안에 관한 논의가 일본과 중국 사이에서 나아가, 서구의 시각이 덧붙었다는 점이다. 그것은 조선을 둘러싸고 있는 관계가 동아시아 3국에 국한되지 않고 폭넓게 확산되어 감을 뜻한다. 일본, 중국뿐이라면 '국기'라는 표상 방식을 새로이 채택할 필요도 없었을 것이다. 국기의 제정은 더 많은 타자들 가운데에서 조선의 정체성을 드러내야 하는 상황에서 빚어지는 일이었기 때문이다. 둘째, 애스턴이나 제임스 선장은 그것이 일본기나 중국기와 비슷하다는 점에 중점을 두지 않고, 인식하기에 분명한가 복잡한가, 따라서 옮겨 그리기에 용이한가 그렇지 않은가의 기준으로 형태를 논한 점이다. 이것은 국기가 인식되기 용이하며 다른 나라의 것과의 차별성을 지녀야 한다는 원칙을 다시 한 번 떠올리게 한다.

국기 제정에 관련한 조선 쪽의 문헌은 박영효의 글이나 유길준이 자신의 글 「상회규칙(商會規則)」에 국기 도식을 삽입한 것 정도일 뿐으로 ⑩ (2장 표 ❶ 태극기의 변천 참조),[21] 공식적인 경과

듯하고, 바탕은 오로지 홍색(紅色)을 사용하는 것이 선명할 듯합니다.
이미 각국과 통호한 후이니, 무릇 외국에 사신으로 나가는 사람이 예의상 국기가 없을 수 없는데, 항구마다 각각 대포(大砲) 6문 이상을 싣고 있는 병함(兵艦)을 만난다면, 반드시 축포가 있어 예절로써 대접을 하므로, 그때에 사신의 국기를 높이 달아서 이를 구별해야 하기 때문입니다. 또 조약이 있는 각국의 여러 가지 경축절(慶祝節)을 만나게 되면, 국기를 달고 서로 축하하는 예절이 있으며, 각국 공사들이 서로 회합할 적에도 국기로 좌석의 차례를 표시하게 됩니다. 모두 이러한 여러 조건으로 국기를 만들어 가지지 않을 수가 없는 것인데, 영국·미국·독일·일본의 여러 나라가 모두 그려 가기를 청하니, 이것은 천하에 알려 밝히는 데에 관련된 것입니다. 상세히 상(上)께 계달하기를 바랍니다.
1882년 8월 22일(음력)

21 유길준, 「상회규칙」, 『유길준 전서』 4(일조각, 1971), 104쪽.

⑨ 박영효가 일본 고베의 숙소에 내걸었다고 보도된 태극기.

⑩ 유길준의 「상회규칙」에 수록된 태극기.

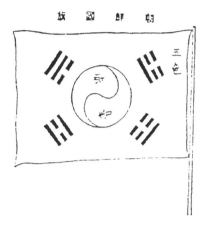

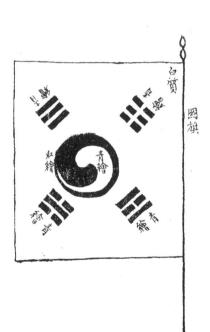

뿐 아니라 왜 그러한 도식을 채택하게 되었는지를 판단할 만한 자료를 찾기 어렵다. 그러나 조미수호조약 당시 조선 쪽에서 처음 제시했던 도식을 재점검해 보면 처음부터 태극 도식이 제시된 것이 아닌가 하고 생각된다. 이응준이 소매에서 도식을 꺼냈을 때 마젠충이 일본기와 비슷해 보인다는 반응을 보였던 것은 그것이 백색 바탕에 가운데에 원을 놓은 것이었을 가능성이 있기 때문이다. 이 원이 태극이라고 하더라도 전체적으로 일본기와 유사하다는 느낌을 줄 수 있었을 것이다. 따라서 김홍집은 2차 논의에서 일본기와 차별성을 두기 위해 바탕을 홍색으로 하고 태극을 청과 백으로 구성한 것이 아니었을까. 그리고 마침내 꾸준히 용기를 강권하던 중국의 제안을 물리치고 태극과 사괘를 채택하여 국기를 제정하게 되었던 것이다.

그런데 이러한 도상을 수용함과 함께 앞서 살펴본 마젠충과 김홍집의 1, 2차 필담에서는 국기에 사용될 색깔이 어떠한 의미를 지니고 있는가에 대한 고민이 담겨 있는 것을 볼 수 있다. 국왕의 옷 색깔에 대한 마젠충의 질문에 대한 답에서 홍색(紅色)이 추출되고, 신하들의 복식에서 청색(靑色)이 도출되었으며, 백성들이 즐겨 입는 옷에서 흰색이 선정되었다. 이러한 논의 후 마젠충은 2차 필담에서 앞서 언급한 바와 같은 국기를 제안한 것이다.[22] 마젠충이 제안한 태극기의 색깔은 동양적 사고의 발로라고 할 수 있다. 이러한 논의를 거쳐 가면서 조선 쪽에서도 국기에 사용할 색에 대해서 깊은 고려가 있었을 것이다.

조미조약에 참여했었던 슈펠트는 그의 회고록을 통해서 1882년 5월 22일 조미조약이 거행될 당시 조선의 깃발이 미국 성

22 번역은 김상섭, 『태극기의 정체』를 참조하였다.

조기와 함께 게양되었음을 회고했다.[23] 이를 증명하기라도 하듯 1882년 7월 28일 자 서문으로 미국 해군성이 발행한『해양 국가들의 깃발』책자에 태극기가 수록되어 있다 ⑪.[24]『해양 국가들의 깃발』에 실린 서문에 따르면, 1882년 당시 미 해군성 항해국이 소유하고 있는 도면으로 책을 만들어 3,000부를 인쇄하여 배포하기로 1882년 7월 19일에 상원에서 결정하였고, 이 책의 서문이 1882년 7월 28일에 작성되었으므로, 이 책에 실린 태극기 도식은 1882년 5월에 게양된 태극기가 제공된 것이라고 볼 수 있을 것이다.[25] 다만 이 책에는 "COREA"로 표기된 조선의 기가 정식 국기가 아니라 "깃발(Ensign)"로 표기되어, 아직 국기가 제정 반포되지 않은 상황을 반영하고 있다. 이 태극기는 비록 알파벳 순서에 따른 것이기는 하지만 청의 용기와 나란히 실림으로써 청과는 다른 독립적인 국가로 조선이 인식되었음을 나타내고 있기도 하다.

태극기 도식의 제정 과정은 조선이 국가의 시각적 표상을 청과 확연히 다르게 하고자 하는 의지가 분명히 드러난 것이었다. 또한 군주의 통치권을 의미하는 용기를 더 이상 사용하지 않고, 성리학적 이념에서 비롯되어 이미 조선 사회에 널리 일반화되어

23　슈펠트의 회고담에 관해서는 김원모, 「조미조약 체결연구」, 73~76쪽에서 재인용.

24　U.S. Department of the Navy, Bureau of Navigation. GPO, *Flags of Maritime Nations, from the Most Authentic Sources*, 1882. 이 책은 한 자료 수집가가 그 안에 태극기가 수록되어 있음을 발견하여『조선일보』2004년 1월 26일 자에 「'가장 오래된 태극기 그림' 발견」이라는 기사로 소개되었다.

25　상원에서는 하원의 동의를 얻어 해군성이 현재 소유하고 있는 도판을 바탕으로 『해양 국가들의 깃발』3,000부를 제작하기로 하며, 그 가운데 800부는 상원에, 1,200부는 하원에 배포하고, 나머지 1,000부를 해군성이 받아서 해군의 군함에 배포하는 한편 남은 책들은 종이값과 인쇄만 받고 판매하기로 결의했다고 한다. 결의한 날짜는 1882년 7월 19일이며 이 서문을 작성한 날짜는 7월 28일이다. 서문의 작성자는 하원의장(Acting Secretary) F. E. SHOBER이며 상원의 결의를 하원이 동의했음을 EWD. McPHERSON Clerk가 확인 서명하였다. *Flags of Maritime Nations*, 서문 참조.

있는 태극 도상을 채택했다는 것은 통치권보다는 조선이라는 나라의 정체성을 드러내고자 했던 의도가 있었다고 생각된다. 청은 조선의 국기에 용기 도식을 넣는 것에 실패했음에도 불구하고 태극기를 『통상장정성안휘편』(1886)에 수록하면서, 청의 상선기 바로 뒤에 "대청국속 고려국기(大淸國屬 高麗國旗)"라고 표기하여, 조선을 속국으로 하고자 하는 뜻을 여전히 버리지 못했음을 보여주었다 ⑫.

초기의 태극기 도식들

『해양 국가들의 깃발』에 수록된 태극기 도식은 2004년에야 알려졌다. 따라서 그동안 국기의 성립 과정으로 가장 유력하게 여겨졌던 박영효의 국기 창안설을 뒤집는 사료로 등장했다. 이 도식이 발견되기 전에 나온 '고종 창안설'도 박영효 개인이 '국기'의 제정이라는 국가적인 일을 일본으로 가는 배 안에서 제정한다는 점의 부당성과, 그의 기록 안에 "일찍이 상에서 명을 받은 적이 있다(曾有受命於上)"는 언급이 있는 점으로 보아 박영효가 고종의 명을 받아 이미 국기 도식을 준비하고 있었다고 보는 것이다.[26] 이러한 고종 창안설을 뒷받침할 수 있는 회고도 있다. 태극기 제정 당시의 문건은 아니지만 1948년 류자후(柳子厚)는 김옥균이 초안을 만들어 어윤중, 김홍집, 박영효와 상의하고 고종의 재가를 받은 것으로서 김옥균이 창안하고 고종이 제정한 것이라고 밝힌 바 있다 ⑬.[27] 또한 그보다 앞서 1909년에 장지연(張志淵)은 『만국사물기원역사(萬國事物起源歷史)』에서 태극기가 조미수호조규를 맺을 때 사용된 이래 계속 사용되어 왔다는 기록을 남

26 이태진, 앞의 글, 231~278쪽 참조.
27 류자후, 「국기고증변」, 『京鄕新聞』 1948년 2월 8일.

⑫ 『통상장정성안휘편』(1886)에 청의 '상기(商旗)' 다음에 놓인 태극기.
"대청국속(大淸國屬) 고려국기(高麗國旗)"로 표기되어 있다.

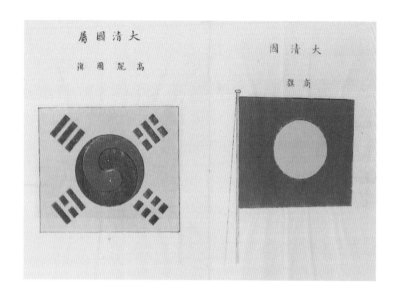

⑬ 『경향신문』 1948년 2월 8일 자에 태극기의 제정 내력을 밝힌
류자후의 「국기고증변」.

기기도 하였다.[28] 따라서 이제 태극기의 제정이 박영효라는 개인
이 만든 것이 아님은 명백히 인식되어야 할 것이며, 류자후의 언
급을 보더라도, 이미 조선 측에서 꾸준히 내부적인 논의를 통해
국기 제정을 준비하고 있었다는 것을 알 수 있다.

　이 당시 제작된 태극기는 미국의 경우 출판된 책에 도식으로
존재하고 있지만, 영국과 프랑스에는 우리나라 외교관이 상대국
외교관에게 준 도식이 외교문서 안에 삽입되어 있어 초기 태극
기의 형태를 알 수 있다. 영국 국립문서보관소에는 1884년에 우
리나라 통리교섭통상사무아문에서 제작하여 당시 조선 주재 영
국 총영사 윌리엄 애스턴이 주청 영국 공사 해리 파크스(Harry
H. Parkes)에게 보낸 태극기 도식이 보관되어 있다⑭. 또한 이와
함께 1882년 11월에 당시 일본 외무성 외무대보 요시다 기요나
리[吉田淸成]가 주일 영국 공사 해리 파크스에게 보낸 태극기 사
본도 보관되어 있어 이것이 1882년 9월에 박영효가 일본에 가지
고 간 태극기의 원형이 아닐까 하는 추정도 있다⑮.[29] 이른바 '박
영효 태극기'는 두 번 접혀서 문서에 첨부되어 있는 상태이며, 통
리교섭통상사무아문 제작 태극기 도식은 외교문서 철 안에 함께

28　"太皇帝 十三年에 일본과 수호조규를 정한 후로 國徽를 太極章으로
　　仍定하얏더니 同 二十二年에 北美合衆國과 通商條約을 정하고 使節을 파송할 時에
　　太極徽章을 行用하니 自此로 세계에 통행케 하니라"고 언급하였다. 張志淵 編,
　　『萬國事物起源歷史』(皇城新聞社, 1909), 91쪽.
29　'박영효 태극기'에 관해서는 한철호,「우리나라 최초의 국기('박영효 태극기'
　　1882)와 통리교섭통상사무아문 제작 국기(1884)의 원형 발견과 그 역사적 의의」,
　　『한국독립운동사연구』vol. 31(2008)에 소개되어 있다. 이 두 태극기 도식은
　　요시다 기요나리가 파크스에게 1882년 11월 1일 자에 보낸 편지와 함께 실려
　　있다. 그 내용은 "당신이 며칠 전에 요청한 한국 국기 도식의 사본을 보낸다"고
　　되어 있다. 한철호는 이 날짜가 박영효가 일본에 머물던 당시의 것이며, 같은 달
　　11월 13일 박영효가 각국 외교관을 초빙하여 연회를 치른 점 등을 들어 이것이
　　박영효 태극기로 보았다.

⑭ 통리교섭통상사문아문에서 영국 공사 파크스에게 보낸 태극기 도식. 영국 국립문서보관소 소장.

⑮ 일본에서 영국 공사에게 준 태극기 도식. 영국 국립문서보관소 소장.

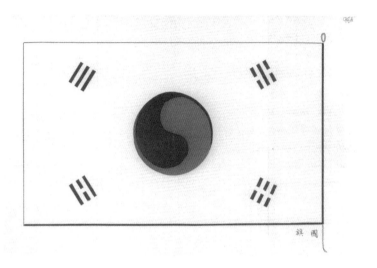

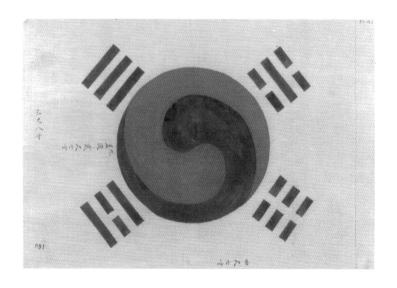

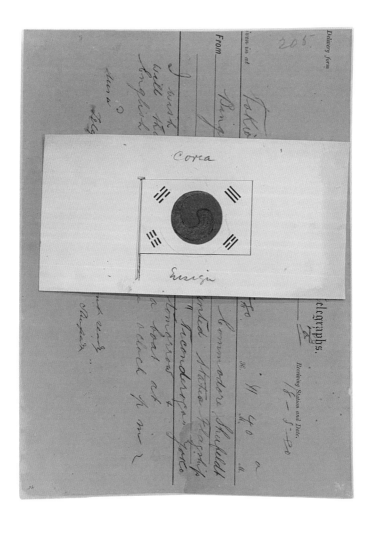

합철되어 있다.[30]

1886년에 수교한 프랑스의 외교문서에도 유사한 태극기 도식이 있다. 우리나라에 오랫동안 외교관으로 근무한 콜렝 드 플랑시(Collin de Plency)의 외교문서 안에도 1886년에 조선에서 받은 태극기 도식이 삽입되어 있다. 이 자료는 한불 120주년 수교를 기념하여 2006년에 고려대학교 박물관에서 열린 《서울의 추억 1886-2006》 전시에서 소개된 바 있다. 필자는 직접 전시장에서 이를 보고 전시된 상태로 사진을 촬영하였다(2장 표❶ 참고). 그러나 이 자료에 대해서는 아직 자세히 보고되지 않은 형편이다.

2018년 8월, 슈펠트 제독이 조선으로부터 받아간 태극기 도식이 존재한다는 자료가 공개되었다. 일찍이 고종 창안설을 주장한 이태진 교수가 미국 의회도서관의 슈펠트 외교문서(The Papers of Robert W. Shufeldt Subject File, Box 24) 속에서 태극기 도식을 찾아낸 것이다 ⑯. 이 태극기 도식은 '한국 조약 항목(Korean Treaty Items) 1881~82' 안에 들어 있으며, 6월 11일 자 문서의 앞쪽에 있기 때문에, 5월 22일 수교를 하고 통리교섭통상사무아문으로부터 받은 것으로 볼 수 있다는 것이다.[31] 현재까지는 이 도식이 알려진 태극기 가운데 가장 이른 것이며, 『해양 국가들의 깃발』에 수록된 태극기 도식과 거의 유사하다. 슈펠트가 미국에 도착해서 이 자료를 제공하고 7월에 책자에 수록했을 것으로 보인다.

30 필자는 2011년 2월 영국 국립문서보관소에 가서 직접 이를 확인하였다.

31 「미국서 찾아낸 최초 태극기 도안」, 『조선일보』 2018년 8월 14일. 다만 이태진 교수는 이 도식을 이응준이 소매에서 꺼냈다는 정황 때문에 이를 '이응준 태극기'로 지칭했다.

왜 '태극기'일까? '예'를 숭상한 성리학적 표상

태극기는 흰 바탕에 청홍의 태극과 검은색의 사괘를 조합한 도상이다. 다른 나라들의 국기가 해나 달, 동물문이나 식물문을 주요 모티브로 하거나, 또는 프랑스의 국기처럼 상징적 의미를 지닌 색채를 조합한 것에 견주면 꽤 복잡한 구성이라고 할 수 있다. 그런데 안타깝게도 태극기의 구성 원리를 알 수 있는 공식적인 문건은 아직 발견되지 않았다.[32] 조선은 왜 국기의 중심 도상으로 태극을 채택했을까?

조선 시대에 왕의 행차에는 수많은 노부(鹵簿)를 사용했는데, 특히 영정조대에 들어서서 국왕의 통솔권을 상징하는 것으로 교룡기와 둑[纛]을 활용했고, 이는 18세기의 국왕 행차와 관련된 의궤나 행렬 그림인 반차도에서 흔히 볼 수 있다 ⑰.[33] 그러나 대외적으로 조선이라는 나라를 상징하는 '국기'를 제정하게 되었을 때에는 국내적으로 활용되는 통치권의 상징과는 다른 것이었다.

태극과 팔괘는 이미 조선 시대에 널리 쓰이던 도상이었다.[34]

32 태극기에 대해서는 태극과 괘에 대해 주역을 통한 풀이를 시도하는 논의가 많이
 있었다. 그 가운데 국왕의 정치사상과 관련해서는 이태진 교수가 고종이 국민
 일체의 정치 이념을 밝히기 위해 문왕팔괘도(文王八卦圖)에서 사괘를 취한 것으로
 보는 고찰이 있다. 이태진, 앞의 글.

33 김지영, 「朝鮮 後期 國王 行次에 대한 연구: 儀軌班次圖와 擧動記錄을
 중심으로」(서울대학교 박사학위 논문, 2005), 277~285쪽.

34 태극 문양의 기원에 관해서는 중국 송대(宋代) 주돈이(周敦頤)가 태극
 사상을 도형화했다는 점에서 찾기도 하지만, 몇몇 논자들은 주돈이의
 『태극도설(太極圖說)』이 우리나라에 전파되기 이전에 이미 태극 도상이 사용되고
 있었다는 근거를 들어 그것이 고유한 상징 문양이었음을 주장하기도 한다. 예를
 들면 신라 하대인 681년에 세워졌던 경주 감은사(感恩寺) 터 기단에 새겨진
 태극 도형(太極圖形)이나, 고려 시대 1144년에 죽은 허재(許載)의 석관(石棺)
 천판(天板)에 새겨진 태극 도형은 우리나라에 정주학(程朱學)이 전래된
 1314년보다 앞서 만들어진 것으로, 태극 사상의 전래 이전에 태극 도형이 사용된
 예로 거론된다. 또한 음양이 어우러진 이러한 태극 도형은 음양이 반분(半分)되어
 있는 주돈이의 태극 도형과는 형식이 다르다는 점을 들어 다른 계통으로 보기도

태극 문양은 태극 사상에 기반하여 표현되는 경우뿐 아니라, 사상적인 면과 크게 관련이 없는 기물에도 광범위하게 쓰였음을 여러 유물에서 확인할 수 있다. 고대의 예는 차치하고라도 고려 말 공민왕과 노국공주 능의 병풍석과 무덤 앞에 있는 석등에서도 태극 문양이 나타나며, 고려 시대의 청동거울에서 한 쌍의 용이 화염 모양의 꼬리를 단 태극 보주를 좇는 문양 등을 찾아볼 수 있다. 특히 조선 시대에는 건축물이나 공예품의 장식으로 태극 문양을 쓴 예를 어렵지 않게 찾아볼 수 있어서 일상적으로 매우 친숙한 것이었다고 생각된다. 조선 시대의 태극 문양은 관아나 서원의 대문, 사당의 문 등에 크게 그려진 경우가 많은데, 이는 유교적 질서와 관련된 공간에 사용된 것이다.[35] 조선 후기에 들어서 민간에도 널리 퍼져 생활용품에 광범위하게 사용되었는데, 단순히 태극만이 아니라 태극과 팔괘가 결합된 예도 적지 않게 보인다. 예를 들면 문양이 없었던 일반 주화와는 달리, 주화 모양의 판에 문양을 넣었던 별전(別錢)에 태극과 팔괘가 표현된 것이 있고, 접시나 갓집 등에도 태극 문양을 그려 넣기도 했다.[36] 태극 도상은 이처럼 이미 일상에서 친숙한 것이었다.

한편 깃발에 한정해서 태극과 팔괘를 보더라도 조선 시대에 태극을 기의 문양으로 사용한 예로 보이는 것으로 <임진정왜도

한다. 백광하, 『태극기』(동양수리연구원 출판부, 1969), 26~34쪽 참조. 그러나 한편 이것을 태극 문양으로 확정해 볼 수 있는지, 불교적인 스와스티카[卍字] 문양인지에 관해서는 확실하지 않다고 보기도 한다. 김재원, 윤무병, 『感恩寺址發掘調査報告書』(을유문화사, 1961), 32~33쪽.

35 조인수, 「太極旗와 태극 문양의 기원과 역사」, 『동아시아의 문화와 예술』 제1집(2004), 45~48쪽.

36 그 밖에도 각종 태극기를 전시했던 《태극기 변천사》전의 도록에 사당이나 홍살문에 그려진 태극 등 태극 문양을 사용한 예가 여럿 나와 있다. 이에 대해서는 『태극기 변천사전』(대한민국 국기선양회, 1995) 참조.

(壬辰征倭圖)>가 있다. 임진왜란 때에 명과 조선의 연합군을 그린 이 그림에서 조선의 군함에 걸린 깃발이 태극 문양이라는 것이 다. 중심에 태극이 있고, 세로로 걸려 있는 직사각형 네 귀 부분 에 구름 문양이 선명한 이 태극 문양기는 그 옆의 '천병(天兵)'기 가 중국, 즉 명(明)을 표상한 데에 반해서, 태극을 그림으로써 조 선을 표상한 것이라는 것이다.[37]

현존하는 깃발 가운데 태극기와 가장 유사한 것으로는 좌독 기(坐纛旗)를 들 수 있다.[38] 독기란 조선 시대에 원수의 대표적인 의장기이며, 좌독기는 그 가운데서도 양의(兩儀)와 사상(四象)을 나타내는 태극을 중심으로 낙서(洛書)와 팔괘를 넣어 우주 순환 의 원리와 별자리 이십팔 수 등을 표현한 것이다. 이처럼 하늘과 관련된 대상을 그린 것은 지상의 통치자를 하늘의 원리와 연결 시킴으로써 영원한 권력을 누리고자 하는 염원에서 비롯된 것이 다.[39] 이 좌독기가 현재 국립고궁박물관에 소장되어 있는데, 팔

[37] 개리 레드야드, 「신발견자료 <임진정왜도>의 역사적 의의」, 『신동아』1978년 12월호, 302~311쪽. 글과 함께 도판도 실려 있다. 이 글은 미국 컬럼비아 대학의 한국학 교수인 개리 레드야드(Gari Keith Ledyard)가 그림의 입수 경위와 역사적 의의를 밝힌 글이다. 그는 이 글에서 이 그림이 당시 조선에 원군으로 온 명군의 한 화가가 그린 것으로 추정되며, 명군의 공적을 찬양하기 위해 제작한 것이라 보고 있다. 장학근은 이 그림에 나온 태극 문양기를 당시 조선 해군이 사용했을 가능성을 주장하였다. 장학근, 「太極旗 由來와 海軍」, 『해군사관학교 논문집』33(1991) 참조.

[38] 좌독기는 『만기요람(萬機要覽)』에 소개된 바에 의하면 "바탕은 흑색이고, 언저리는 백색이며, 태극(太極)·낙서(洛書)·8괘(八卦)를 그렸다. 불꽃 모양으로 된 5색의 띠가 있는데, 이것은 5방에 응한 것이며, 28수를 연(演)한 것이다. 기는 4방이 1장(丈)이며 깃대의 높이는 1장 6척. 영두(纓頭)·주락(朱絡)이 있다. 다닐 때에는 뒤에 있고, 머무를 때에는 좌편에 둔다"고 설명되어 있다. 『만기요람』의 편찬 시기가 1808년이므로 이 당시에 이러한 태극 팔괘기가 사용되고 있었음을 알 수 있다. 『萬機要覽』軍政編 ㅡ 形名制度. 번역은 『(국역) 만기요람 2: 군정편』(민족문화추진회, 1971) 참조.

[39] 『조선왕실의 가마』(국립고궁박물관, 2006), 40쪽.

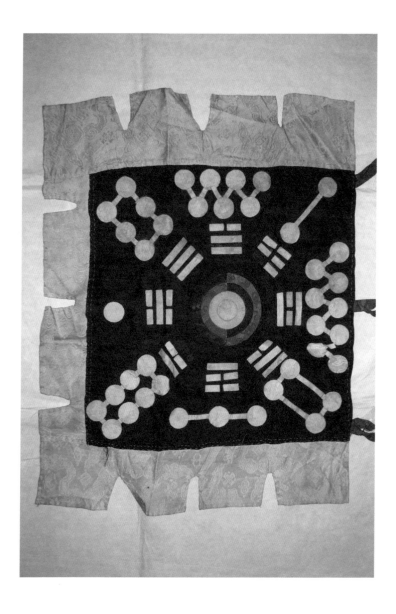

괘의 배치는 조금씩 다르나 중심에 음양태극장을 두고 주변에 팔괘를 둘렀으며 그 주변으로 낙서를 두었다 ⑱.[40] 음양태극장과 팔괘를 함께 결합한 형태인 점에서 현재 규장각 한국학연구원에 소장되어 있는 '어기(御旗)' 도식과 같은 도상을 취하고 있다 ⑲. 이처럼 태극 문양은 단독으로 또는 팔괘와 더불어 오랜 세월에 걸쳐 일상생활과 밀접한 관련을 맺고 사용되었다. 또한 그것은 성리학에서 우주 순환의 원리와 결합하여 발전한 태극 사상을 도식화하여 표현한 것으로도 이해되어 왔다.

조선은 성리학을 통치 원리로 채택한 나라였다. 조선의 사회정치를 이끌었던 사대부들은 성리학을 우주의 질서를 이해할 수 있는 철학이자 사회 통치의 원리로 여겼는데, 여기서 사회 통치의 질서는 '예(禮)'였다. 이 예를 표상하는 도상이 바로 태극이었다.[41] 특히 조선 후기에는 도설(圖說) 또는 도해(圖解)를 통해 성리학적 이념을 설명하는 방식이 독특한 학문 방법으로 자리 잡았다. 이는 중국의 성리학자인 주돈이(周敦頤)가 시작한 것이고, 그의 『태극도설(太極圖說)』이 많은 영향을 주었지만, 조선의 성리학자들은 그 이치를 더욱 심화시켜 풀어내는 방법으로 삼았던 것이다. 대표적으로 16세기 이황과 함께 조선 성리학의 쌍벽을 이루었던 조식(曺植)은 『학기류편(學記類編)』에서 역학, 태극, 이기(理氣), 심성과 관련된 설을 도설로 제시하였다.[42] 이황(李滉)의 대표적인 저작인 『성학십도(聖學十圖)』는 관직을 받은 선비가 해야 할

40 『궁중유물전시도록』(궁중유물전시관, 2000), 108쪽 및 147쪽 ; 『조선왕실의 가마』, 40쪽 도판 참조.

41 조인수, 「예를 따르는 삶과 미술」, 『그림에게 물은 사대부의 생활과 풍류』, 국사편찬위원회 편(두산동아, 2007), 18~35쪽.

42 조식의 『학기류편』에 관해서는 이애희, 「조식의 『학기도』」, 『圖說로 보는 한국유학』(예문서원, 2000), 58~88쪽 참조.

⑳ 퇴계 이황이 작성한『선학십도』의 도설로 제작한 <성학십도> 10폭 병풍 중
 제1도. 국립민속박물관 소장.

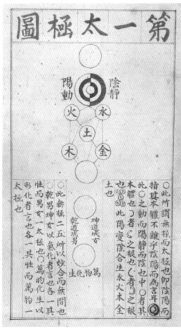

임무 수행의 한 방법으로 읽어야 할 책을 제작하여 국왕에게 바친 것으로 여겨지는데, 그 제1도가 잘 알려진 「태극도」이다 ⑳.[43] 이처럼 '태극'을 도설화하는 것은 16세기 이래 성리학이 조선 사회에 깊이 뿌리내리면서 더욱 심화되었고, 그 도상은 조선 사회의 곳곳에 채택되어 사용되었다. 성리학자들의 중심 학문 공간인 서원에서 배향하는 학자를 모시는 사당의 문에 태극을 그리는 것은 너무나 당연하였을 뿐 아니라, 성리학적 이념이 사회 운용 원리로 깊게 뿌리내림에 따라 일상생활의 공간에도 곳곳에 사용되었고, 심지어 불가(佛家)에서 사용하는 법고의 문양으로도 쓰일 만큼 일상적인 도상이었다. 따라서 우주가 순환하는 원리이자, 조선의 통치 이념이며 사회의 질서를 유지하는 근본 사상을 의미하는 태극을 국가를 표상하는 도상으로 채택하는 것은 자연스러운 일이었던 것으로 보인다.

43 이황의 「태극도」에 관해서는 윤사순, 「이황의 『성학십도』」, 『圖說로 보는 한국유학』(예문서원, 2000), 89~137쪽 참조.

태극기의 보급과 확산

① 『해양 국가들의 깃발』 1882년 판에 수록된 태극기. 선박의 국적을 나타내는 기를 뜻하는 "Ensign"으로 표기하고 있다.

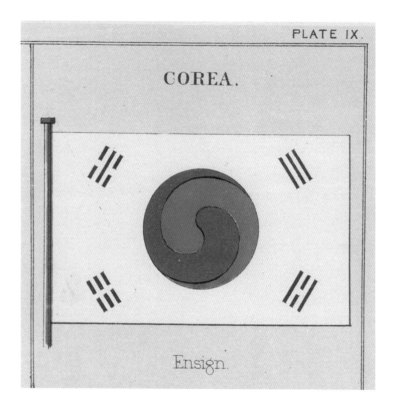

PLATE IX.

COREA.

Ensign.

1882년 국기를 제정한 뒤로 태극기는 조선, 그리고 대한제국의 상징이 되었다. 국기는 서구 여러 나라와 외교 관계를 맺을 때 서로 교환했으며, 이때 조선에서 보낸 태극기 도식이 미국, 영국, 프랑스 등에 있다. 태극기는 1880년대에는 주로 외교 관계에 사용되었는데, 1888년에 워싱턴에 주미 공사관을 개설하고 태극기를 걸었던 것이 대표적인 예이다. 외교관이나 선교사, 여행객 등을 통해 알려진 태극기는 'KOREA'를 상징하는 이미지로 자리 잡았다. 1890년대에는 점차 국내에도 활용되어 우표에 태극기 도식을 넣고 독립문에도 태극기를 새겼으며, 1895년부터 시행한 만수성절 행사 때에는 운종가 등에 태극기를 걸었고 학교의 운동회에도 태극기를 걸도록 했다. 또 집집마다 태극기를 갖추도록 하기도 했다. 그러나 태극기의 규격이나 형태는 한 가지로 규정되지 않아서 태극의 방향이나 색깔, 괘의 순서 등은 조금씩 서로 다르게 존재하고 있었다.

태극기 정착 과정의 혼란

1883년 1월 27일 고종은 국기를 공식적으로 사용하도록 했다. 그러나 이것은 문헌상의 확인일 뿐으로, 당시 채택한 국기의 도식이 어떤 것인지는 정확하게 알려져 있지 않다. 앞 장에서 언급했듯이 2018년 현재까지 가장 이른 시기의 것으로 보이는 태극기 도식은 미국 의회도서관의 슈펠트 문서 안에서 발견된 것이다. 이 도식을 실은 『해양 국가들의 깃발』은 1882년에 제5판이 발행된 뒤 1899년에 개정판이 발행되었는데 이 두 책에 소개된 태극기에는 몇 가지 차이가 있다①.

도상적으로 1899년 판에 실린 태극기는 1882년 판과 태극은 유사하나 괘의 위치가 달라져 있다. 1882년 판이 오른쪽 위부터 시계 방향으로 건(☰) 리(☲) 곤(☷) 감(☵) 순이었다면, 1899

년 판은 오른쪽 위부터 시계 방향으로 리(☲) 곤(☷) 감(☵) 건(☰)의 순으로 배열되어 있다. 전체적으로 시계 반대 방향으로 90도 이동한 위치로 배치되었다. 그리고 무엇보다도 국기를 지칭하는 단어가 "Ensign"이라는 애매한 표현 대신 "National Flag"로 제시되어 있다②. 1882년에는 정식으로 국기로 반포되기 이전이라서 공식적인 명칭을 부여하지 않았기 때문인 것으로 보인다. 1899년은 태극기가 국기로서 정식으로 반포되어 16년이나 흐른 뒤에 수록된 것이므로 정식으로 'National Flag'라는 명칭을 쓸 수 있었던 것이다. 그렇다면 1882년 판의 태극기가 아니라, 1899년 판의 태극기는 도상적으로도 공식적으로 인정된 것이라고 이해할 수 있을까? 이를 살펴보기 위하여 가장 이른 시기의 것인 슈펠트 문서 안의 태극기부터 시작하여 대한제국기를 모두 망라하여 국기와 관련된 도판들을 표❶로 정리해 보았다. 이 표는 1882년에서 1906년 사이에 제작된 것으로 현재 알려진 태극기를 가능한 한 수록한 것이다.[1]

　표❶에서 보듯이, 현재까지 파악되는 태극기들을 검토해 보면 19세기 말에서 20세기 초에 제작되었던 태극기는 괘의 배치와 태극의 모양이 태극기가 1883년 제정 반포된 이후에도 통일되지 않은 상태로 사용되었던 듯하다. 괘의 선정이 건·곤·감·리를 기본으로 하고 있으나 박영효가 고베의 숙소에 내건 것을 그렸다는 일본『시사신보(時事新報)』에 실린 것처럼 8괘 안에서 전혀 다른 괘가 선택되어 배열된 경우도 있다. 박영효의 태극기의 경우에는『사화기략使和記略)』에 밝혀져 있듯이 8괘 가운데 임의로 4

1　태극기 변천의 하한을 1906년으로 잡은 것은 인쇄매체를 통해 본 이 시기 태극기의 형태가 거의 통일되어 가기 때문이다. 그러나 국가적인 제작과 관리 유포와는 달리, 1906년 이후에는 의병운동에서, 1910년 이후에는 독립운동과 연관하여 태극기가 비밀리에 제작된 경우도 있다.

② 『해양 국가들의 깃발』 1899년 판에 수록된 태극기. "National Flag"로
　 표기하고 있다.

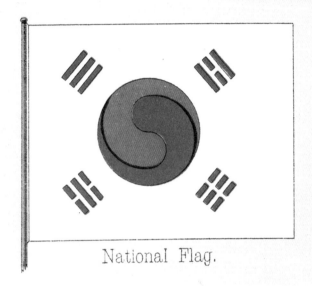

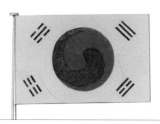

슈펠트 문서, 1882.5
왼쪽 깃대

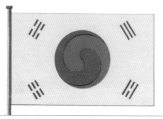

『해양국가들의 깃발』, 1882.7
왼쪽 깃대

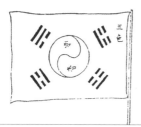

『시사신보』, 1882.10.4
오른쪽 깃대

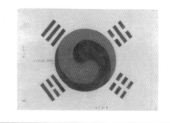

영국 국립문서보관소, 1882.11.1.
오른쪽 깃대

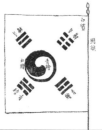

유길준, 「상회규칙(商會規則)」, 1882.12.27.
오른쪽 깃대

우표 원도, 1884
『인천부사』

영국 국립문서보관소, 파크스 문서, 1884
오른쪽 깃대

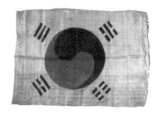

쥬이 태극기, 1884년경
미국 스미소니언 박물관

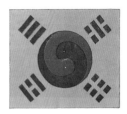

『통상장정성안휘편』, 1886
태극에 점이 있음

『통상약장류찬』, 1886
태극에 점이 있음

콜렝 드 플랑시, 외교문서, 1888.7.8.
프랑스 국립문서 보관소 Ⓐ

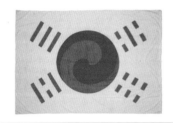

데니 태극기, 1890년 이전
오른쪽 깃대 Ⓑ

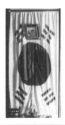

주미공사관 복도, 1893
세로 늘어뜨림

주미공사관 현관, 1893
철판에 투각

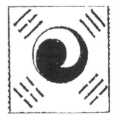

태극우표, 1895
청색, 적색, 갈색 3종 발간

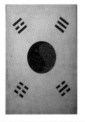

『Korean Games』, 1895
책 표지

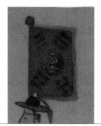

<동가반차도>, 1882~1895
왼쪽 깃대 ⓒ

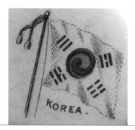

태극기 배지, 1896
왼쪽 깃대

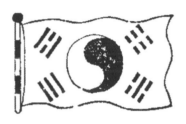

『독립신문』제호, 1896
왼쪽 깃대

독립문, 1897
태극에 점이 있음 ⓓ

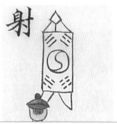

『명성황후국장도감의궤』대대기, 1897
세로 늘어뜨림

『해양국가들의 깃발』, 1899
왼쪽 깃대

『각국기도』, 1900년경
규장각, 장서각 소장

<세계전도>, 1900
왼쪽 깃대

<신축진찬도병>, 1901
오른쪽 깃대 Ⓔ

"황제폐하 몸기", 1906
하은 그림 /헤르만 잔더 수집 도식 Ⓕ

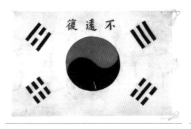

'불원복' 태극기, 1906
오른쪽 깃대 Ⓖ

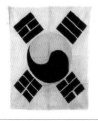

베델 태극기, 1906
신문 박물관 Ⓗ

Ⓐ 이 자료는 한불 수교 120주년 기념 전시인
《서울의 추억》(고려대학교 박물관, 2006.
10. 18~11. 30)에서 처음 공개되었다.
그러나 전시도록인 『한불 1886-1905, 서울의
추억』(프랑스 국립극동연구원, 고려대학교,
2006)에는 태극기 도상이 수록되어 있지 않다.

Ⓑ 1886년부터 1890년까지 고종의 외교 고문을
지낸 미국인 데니(O. N. Denny, 1838~1900)가
미국으로 갈 때 가져간 것이다.

Ⓒ <동가반차도>는 996cm 길이의 행렬
그림으로 1882~95년 사이에 제작된
것으로 추정된다. 박정혜, 「삼성미술관
LEEUM 소장 <동가반차도> 소고」,
『조선화원대전』(삼성미술관 리움, 2011),
223-224쪽.

Ⓓ 1900년대 초기에 제작된 독립문 사진을 보면
태극과 사괘에 색깔이 칠해져 있는 것을
확인할 수 있으나 현재는 박락되어 있다.

Ⓔ 1901년 신축년 명헌태후(明憲太后)의
망팔순(望八旬)을 맞이하여 벌였던
진연(進宴)을 기념하여 제작된 병풍으로,
외진연 장면에 태극기가 그려져 있다.
이는 종전의 도병에 이 자리에 국왕을

뜻하는 교룡기(蛟龍旗)가 놓였던 것을
대치한 것이다. 이러한 방식은 현재
국립고궁박물관과 국악박물관에 소장된
<신축진찬도병(辛丑進宴圖屛)>(1901)과
국립고궁박물관과 연세대학교 박물관에
소장되어 있는 <임인진연도병(壬寅進宴圖屛)>
(1902)에서 볼 수 있다. 이 도병들의 도상은
19세기 진연도병의 형식을 대체로 따르고
있으나 태극기와 같은 상징만 변화되어 있다.

Ⓕ 1906~7년 사이에 대한제국을 다녀간
독일인 헤르만 잔더(Hermann Sander)의
수집품 가운데 있는 도식이다. "하은"이라는
작가명이 옆에 적혀 있어서 이 시기 외국인을
상대로 원하는 그림을 그려 팔았던 화가라고
생각되지만, 이 작가에 관한 자료는 밝혀진
것이 없다.

Ⓖ 1906~7년에 지리산을 근거로 의병 투쟁을
벌였던 의병장 고광순이 사용한 것으로 알려져
있다.

Ⓗ 『대한매일신보』를 발행했던 영국인 베델(裵說,
Ernest Thomas Bethell)이 신문사 앞에
걸었던 태극기라고 한다. 유족이 소장하던
것으로 현재 신문박물관에 기탁 전시되어 있다.

괘를 선정했다고 하니 그 4괘는 후에 건·곤·감·리로 다시 정리되었을 가능성도 있다. 태극의 경우 대체로 홍색과 청색이 어우러진 무늬이나 불원복 태극기와 베델 태극기처럼 홍색과 흑색인 경우도 있다. 태극의 방향이 우표 원도처럼 상하로 된 경우와『독립신문』제호나『각국기도』에 표현된 것처럼 좌우로 나뉜 경우가 있으며, 데니 태극기나『통상장정성안휘편』과『통상약장류찬』에서 보듯이 반원을 그리는 것보다 태극의 어우러짐이 더욱 깊은 경우도 있다. 태극기를 게양하는 방식도 좌우 방향으로 게양할 수도 있으나 주미 공사관 복도에 건 경우나『명성황후국장도감의궤』에 표현되었듯이 세로로 건 경우도 있다. 좌우 방향으로 건 경우에도 깃대가 오른쪽으로 표현되었는지 왼쪽으로 표현되는지에 따라 괘의 순서가 서로 달라질 수 있다. 1898년에 발간된『황성신문』의 제호나 오늘날의 여권에 해당하는 '집주'에는 태극기가 교차 게양된 형태로 표현되었는데, 이때에는 괘가 서로 대칭되어 그려져 있다.

태극기의 규격과 제작

현존하는 초기의 태극기는 이처럼 각양각색으로 나타나 있다. 그러나 몇몇 국기나 신문 기사를 보면 그 규격이 제시된 경우도 있었다.

먼저 현재 영국 국립문서보관소의 파크스 문서 안에 들어 있는 '박영효 태극기'는 1882년 11월에 당시 일본 외무성 외무대보 요시다 기요나리가 주일 영국 공사 해리 파크스에게 보낸 사본으로, 태극기 도식 안에 규격이 적혀 있어 주목된다(1장 ⑮ 참고). 이에 따르면 태극기의 규격은 가로 4척 7촌, 세로 3척 8촌, 깃대

1촌 2푼, 태극의 지름 2척 7촌으로 되어 있다.[2]

그러나 1880년대는 말할 것도 없고 1890년대에도 국기는 통일되지 않았다. 1899년 3월 19일(음력 2월 8일) 황태자의 탄신일인 천추경절(千秋慶節)에 한양 곳곳에 걸린 국기가 그 색깔이 제각각이어서, 신문에는 이를 개탄하는 기사가 실렸다.[3] 이 기사에 따르면 천추경절에 각 관서와 민가에서 국기를 게양했는데, 중추원에서는 3색의 기를, 경무청에서는 5색의 기를 내걸었고, 민가에서는 청색 또는 백색, 황색의 기를 건 것도 있어서 국기가 통일되어 있지 않으니 인민들이 분별력이 없어서 그렇다고는 해도, 관청에서조차 통일되지 못한 것을 탄식했다.

이후 국기의 규격이 제시되기 시작하였다. 국기의 용도가 기선에 게양하는 것에서 시작되었기 때문인지, 국기의 규격에 대해 가장 먼저 제시한 것은 선박의 세금을 관장하는 관선과(官船課)였다. 1899년 11월에 관선과에서 그 세칙을 마련하여 공표하였는데, 이에 따르면 선박에 게양하는 국기는 대, 중, 소 3가지 본으로 제작하였고, 각각의 크기는 대기의 길이 2척 5촌, 너비 1척 8촌, 중기의 길이 2척, 너비 1척 8촌, 소기의 길이 1척, 너비 9촌으로 하였고, 색깔은 바탕은 백색, 태극은 홍색과 흑색, 4괘는 흑색으로 하도록 하였다.[4] 이듬해인 1900년에는 경부(警部)에서 각 상점에서 다는 국기의 규격을 길이 2척, 너비 1척 8촌, 태극 7촌

2 영국 국립문서보관소 FO 228/871 문서 내 태극기 도식. 이 태극기 도식에
 관해서는 한철호, 「우리나라 최초의 국기('박영효 태극기' 1882)와
 통리교섭통상사무아문 제작 국기(1884)의 원형 발견과 그 역사적 의의」,
 『한국독립운동사 연구』31(2008), 131쪽에서 그 규격을 1척을 30.3cm로 환산하여
 세로 142.41cm, 가로 115.14cm, 깃대 3.63cm, 태극의 지름 81.81cm로 추론한 바
 있다.
3 「旗本錯雜」, 『황성신문』1899년 3월 21일.
4 「管船課細則」, 『황성신문』1899년 11월 23일.

으로 하라고 제시하였다.[5] 또 외국 공관에서도 태극기의 규격에 관해 문의를 하자 이에 대해 외부에서 답변을 하였다. 1900년에는 독일 영사관에서 국기 양식을 문의했고 1902년에는 일본 임시대리공사가 역시 국기의 규격을 문의했다. 일본 임시대리공사의 문의에 대해 외부에서는 기의 길이가 5척 3촌, 너비 3척 6촌, 팔괘의 길이는 7촌, 너비 2촌이라고 규격을 제시하였다.[6] 이처럼 제시된 태극기 규격을 표로 정리해보면 다음과 같다.

표 ❷ 태극기의 규격에 관한 문건

내용	크기	색깔	전거
일본 외무대신 제공 사본	가로 4.7촌, 세로 3척 8촌, 깃대 1촌 2푼, 태극의 지름 2척 7촌	흰색 바탕, 청홍 태극, 청색 괘	1882.11.1. 파크스 문서
관선과 세칙	대기 長 2척 5촌 廣 1척 8촌 중기 長 2척 廣 1척 8촌 소기 長 1척 廣 9촌	흰색 바탕, 홍흑 태극, 흑색 괘	『황성신문』 1899년 11월 23일 자
경부 지시	長 2척, 廣 1척 8촌, 태극 7寸	태극 청홍	『황성신문』 1900년 12월 10일 자
외부에서 일본 임시대리공사에게 제공	長 5尺3寸, 廣 3尺 6寸, 八卦 長 7寸, 廣 2寸		『舊韓國外交文書』 1902년 1월 14일

그런데 정부에서 제공한 태극기 규격이 관선과, 경부, 외부가 각각의 경우에 제공하는 것이 달랐다. 관선과에서는 배에 매다는 규격을 예시한 것이었고, 경부에서는 시전에서 다는 태극기

5 「宣有是擧」, 『황성신문』 1900년 12월 10일.

6 『德原案』(奎 18045) 제5책(1900) 및 『舊韓國外交文書』 제5권 6611호 광무(光武) 6년(1902) 1월 14일 자와 6617호 및 같은 해 1월 20일 자 "光武 6年 1月 20日(月) 日本臨時代理公使 萩原守一의 韓國國旗의 規格 問議에 對하여 이날 外部大臣 朴齊純이 照覆하여 國旗의 定尺과 八卦의 寸數를 다음과 같이 回答하다. 國旗(長 5尺3寸, 廣 3尺6寸)·八卦(長 7寸, 廣 2寸)."

의 규격을 제공한 것이었는데, 위의 표를 보면 기선에 다는 중기와 시전에 다는 기의 규격이 길이 2척, 너비 1척 8촌으로 같다. 한편 일본 외무대신이 제공한 사본에 적힌 규격은 길이가 4척 7촌이며, 외부에서 일본 임시대리공사에게 알려준 규격은 길이가 5척 3촌이나 너비는 각각 3척 8촌과 3척 6촌으로 비교적 유사하다. 이것은 관선과 제공 규격보다 길이가 2배가량 큰 것으로, 공관의 외부 등에 다는 초대형 기의 크기로 보인다. 이 정도의 크기는 공관이나 건물 앞에 게양하는 것으로 볼 수 있을 것이다. 미국 워싱턴의 대한제국 공사관에 걸려 있던 태극기 ③는 한 벽면을 다 채우는 것으로, 이보다 훨씬 큰 규격도 있었을 것으로 생각되며, 현존하는 태극기 가운데 확인되는 가장 큰 태극기인 데니 태극기는 너비가 2.6m에 이르기도 한다 ④.

그렇다면 도식이 통일되어 있지 않았던 태극기의 제작은 어떻게 이루어졌을까. 1898년 5월 2일 자 문서에는 국왕의 행차에 국기를 새로 만들 때 드는 비용이, 1902년 문서에는 청과 영국에 공사가 부임할 때 국기를 지참해 가는 데 필요한 비용이 나와 있다.[7] 그러나 여기에는 구체적인 제작 물량과 제작소는 언급되지 않았다. 반면, 1895년에 덕원(지금의 원산)에서 국기 제작을 의뢰한 문건이 있어 주목된다. 덕원감리서(德源監理署)에서 일로한(日露韓) 무역주식회사 원산 지점에 태극장(太極章) 국기와 깃봉, 깃대 829조(組) 제작을 의뢰한 값으로 총 582원 92전이 의정부로 청구되었다. 829조는 상품(上品) 60속(束)과 하품(下品) 769

7 『起案』 제5책 문서 88의 지령 제17호로, 1902년 8월 21일 의정부 참정 김성근이 의정부 찬정 탁지부 대신 임시서리 내장원경 이용익에게 보낸 문건에 "駐淸公館 印章 및 國旗費와 赴英大使 國旗費"로 104원 40전이 책정되어 있고, 『起案』 제8책 문서 56의 지령 제3호에는 예비금 지출 가운데 국기 및 상자 조성비로 6,599원 3전 6리가 책정되어 있다.

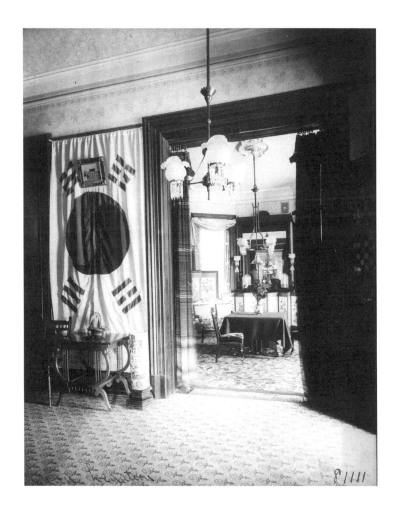

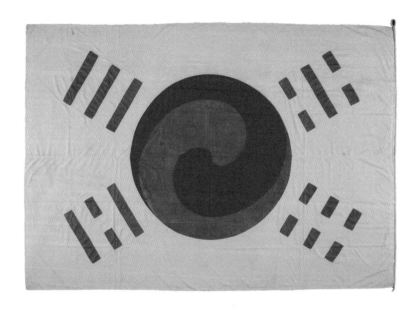

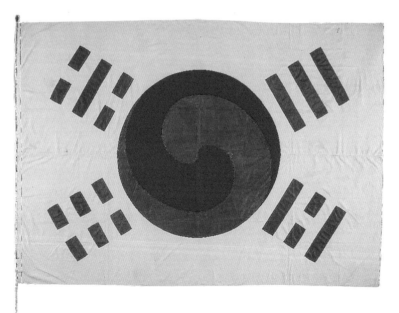

속으로, 상품은 국기와 깃대, 깃봉을 포함하여 은화 1원씩이었고, 하품은 한 속이 58전씩이었다.[8] 이를 통해 보면 태극기는 깃봉과 깃대를 함께 제작하여 보급했음을 알 수 있다. 이로부터 10년 뒤인 1905년에는 전문 국기 제작소가 등장했다. 1905년에는 황토현(광화문 네거리)에 국기 발매소가 차려져 『황성신문』에 이에 대한 광고가 실렸다. 이 광고에 따르면 이 시기까지도 국기의 크기가 일정하지 않고 색깔도 정제되지 않으므로, 궁내부의 발매 특허를 얻어 국기를 대-중-소에 따라 일정 규격으로 염가 제작한다는 것이다.[9]

태극기는 1883년에 국기가 공식으로 반포된 이후에도 그 규격이 통일되지 않았음을 알 수 있다. 1899년 이후 점차 규격과 색채 등에 대한 통제가 이루어지기 시작하였고, 마침내 1905년에 공식적으로 국기 발매소가 정해져 20여 년 만에 일정한 규격의 국기가 제작 보급되기에 이른다.

외교 관계 속의 태극기

태극기는 여러 우여곡절을 거쳤으나, 1883년 1월 27일(양력 3월 6일) 반포됨으로써 국기로서의 지위를 획득하였다. 공문을 통해 정식으로 태극기 제정을 조선 팔도와 사도에 알린 후 태극기는 국내외에서 조선의 상징으로서 작용하게 되었다. 그러나 국기의 제정이 통상조약에 긴요한 것이었다는 점이 국내보다는 먼저

8 『德源港報牒』제3책 보고서 제13호(奎 177866-1). 이 문건은 1895년에 의뢰한 국기 값을 민간의 소요와 행정 불찰로 갚지 못해 1900년에 덕원감리서에서 의정부로 그 처리를 문의하는 내용이다. 또 『東萊監理各面署報告書』제6책 제79호 보고(奎 18147)에 따르면 1905년 국기 소본(小本) 하나에 5냥씩(은화 1원과 같음)이었다.

9 『황성신문』1905년 8월 14일 자 광고 "太極國旗發賣廣告"

국외에 인식되는 것이 중요했던 것으로 보인다. 실제로 태극기가 언급된 여러 예를 살펴보면, 1880년대에는 대외 관계에 사용되지만 국내에서 활용된 경우는 보기가 쉽지 않다.

조미수호통상조약의 미국 전권위원이었던 슈펠트의 회고에 따르면, 조약 조인식에 조선과 미국 양국의 국기가 나란히 게양되었으며, 양국 간의 외교 관계가 수립될 때 대개 국기가 상호 교환되었던 것으로 보인다. 이러한 방식은 이후의 모든 외교 관계의 수립 과정에서도 마찬가지로 행해졌을 것이다. 외국 공관에 국기 도식이 보내진 것은 영국의 파크스 문서나 프랑스의 콜렝드 플랑시 문서의 예에서도 확인할 수 있다. 또 외교관들이 임지에 나가 가장 먼저 하는 것이 박영효의 예에서 보듯 숙소나 공관에 국기를 다는 일이었다. 박영효는 1882년 일본에 갔을 때 도쿄에 주재하는 각국 공사를 초청하여 연회를 베풀었는데, 이때 연회장에 각국 국기와 함께 태극기를 놓아두었다. 1883년 8월 미국에 보내는 사절단으로 전권대신에 민영익, 부대신에 홍영식, 종사관에 서광범(徐光範) 등을 파견했을 때, 이들이 워싱턴에서 외교 행사를 할 때 휴대해왔던 태극기를 사용했던 것도 그 대표적인 보기이다. 이때 그들이 머물렀던 호텔의 국기 게양대에 태극기를 게양한 것이 『뉴욕 타임스(New York Times)』에 보도되었다. 그들은 태극기의 모양을 "나침반 같은 부호가 네 귀퉁이에 그려져 있고, 중앙에는 히에로글리프같이 생긴 도안이 청홍 색깔로 그려져 있었는데, 이는 코리아의 행복을 상징하는 문장이다"라는 말로 표현했다.[10] 이로부터 5년이 지난 뒤에야 처음 파견된 초

10 원문은 "Their flags which was flying on the Chester A. Arthur had the points of the compass on the corners and hieroglyphic in the center representing the Corean emblem of happiness." *New York Times*, September 27, 1883; 김원모,「아메리카 땅에 처음 휘날린

대 주미 공사 박정양(朴定陽)도 1888년 1월에 워싱턴에 공사관을 개설하여 공사관 옥상에 태극기를 게양하고, 공사관 대접견실 정면에도 태극기를 걸었다.[11] 공사관 건물에는 본래 돌출된 부분이 없었는데 공사를 하면서 일부러 현관의 정면 박공 부분에 태극기 문양을 새겨 넣어, 주미 공사관에 출입하는 사람은 누구나 가장 먼저 태극기를 마주할 수 있었다⑤. 철판을 투각으로 뚫어 만든 이 태극기 문양은 주미 조선 공사관의 직인과도 일치한다. 심지어 각국의 외교관들을 접대하는 접견실에는 소파 위에 비치한 쿠션에도 태극기 문양을 수놓아 둔 것을 당시의 사진으로 확인할 수 있다⑥.

태극기의 외교적인 대외 표상은 외국에서 열린 박람회에 참가했을 때에도 중요한 역할을 했다. 조선이 만국박람회에 처음으로 부스를 설치하여 참가한 1893년 시카고 만국박람회는 19세기 근대적 전시 공간으로서 자주적 근대화 추진의 노력과 의식의 근대화 추진이라는 계기를 마련한 것으로 평가되는데,[12] 이 박람회장에서 휘날리는 태극기는 고종의 자립 의지의 표현으로서 조선의 근대화를 나타내는 또 하나의 상징이라 할 수 있다⑦. 1900년 파리 만국박람회에서도 태극기가 한국을 대표하는 시각적 이미지로 홍보되었음은 말할 나위 없다. 파리 박람회에 설치한 한국관의 모습을 신문 전면에 게재한 화보지 『르 프티 주르날(Le

太極旗」,『一洋』(일양약품, 1986. 11), 22~23쪽 ; 김원모, 앞의 책, 66쪽에서 재인용.

11 『駐美去來案』권1「報告」제14호(1897. 11. 1) ; 권4「報告」제5호(1900. 3. 25, 1901. 8). 김원모, 「박정양의 대미자주외교와 상주공사관 개설」,『박영효 연구』(한국정신문화연구원, 2004)에서 재인용.

12 조선의 시카고 만국박람회 참가에 관해서는 김영나, 「'박람회'라는 전시공간」, 『서양미술사학회 논문집』vol. 13(2000), 100쪽. 조선은 이미 1883년의 보스턴 박람회에도 물품을 출품하고 1889년의 파리 박람회에도 출품한 적이 있으나, 이는 정부에서 공식적으로 참가한 것은 아니었다.

(아래) 주미 공사관 현관 정면에 새겨진 태극기. 독립기념관 소장.

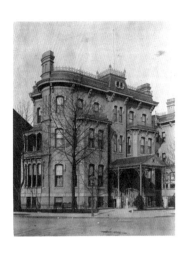

⑥ 주미 공사관 객당의 쿠션에 태극기를 수놓았다.
독립기념관 소장, 서재필 유족 기증.

Petit Journal)』의 삽화를 보면, 중앙에 한국관의 모습이 제시되고, 앞쪽으로 마치 서울의 거리를 재현하듯이 한국인들의 모습을 여러 사진 자료에 의해 재구성해 배치한 위에, 여백 부분에 태극기를 꽂아 국적을 분명히 하는 상징으로 활용했다 ⑧.[13] 이는 파리 만국박람회에서도 태극기가 국가적 상징의 위상을 톡톡히 갖추고 있었던 것임을 보여준다.

태극기가 대외적인 표지(標識)로 중요하게 사용되었던 또 한 예는 기선에 꽂아 국적을 표시하는 것이었다. 각 항구에서는 선박이 소속된 국가의 깃발을 보고 국적을 구분하기도 하고 또 세금을 부과하는 판단 근거로 삼았는데,[14] 앞서 살펴본 미국의 『해양 국가들의 깃발』이나 청의 『통상약장류찬』 같은 책자는 각국 군함이나 상선의 국기를 식별하는 참고서로 쓰도록 제작된 것이다. 따라서 조선 사람이 일본 기선을 구입했을 경우 배의 이름이 '太丸號'처럼 일본식으로 되어 있더라도 태극기를 달았을 경우에 조선 국적을 인정하였다.[15]

13 여기에 나타난 태극기는 사괘의 위치나 구성이 정확하지는 않다. 또한 깃대 위의 잉어기는 일본의 풍속으로, 화가가 도상을 잘못 파악하고 있는 부분도 없지 않다.

14 『釜山港關草』 제1책 문서 162 1889년 4월 13일 자 통리교섭통상사무아문(統理交涉通商事務衙門)에서 부산감리서(釜山監理署)에 보낸 문건(奎17256) 및 『東萊統案』 제2책 1889년 8월 13일 자 통리교섭통상사무아문(統理交涉通商事務衙門)에서 동래감리(東萊監理)에 보낸 문건(奎 18116) 등 해관과 통상 관계 자료에 많이 나와 있다.

15 『仁川港關草』 제4책 1891년 10월 2일 자 통리교섭통상사무아문(統理交涉通商事務衙門)에서 인천감리(仁川監理)에 보낸 문건(奎 18075). "本國 紳士 李鍾夏가 일본기선 太丸號를 65,000원에 구매하기로 조약을 맺고 통리아문에 허락과 빙표의 발급을 청했으니, 값을 완불했다면 해당 윤선은 즉시 我國의 旗章을 고쳐 달아 식별해야 한다"는 내용이다.

⑦ 1893년 시카고 만국박람회 조선관에 게양된 태극기.

⑧ 프랑스의 화보 신문에 실린 1900년 파리 만국박람회의 한국관 모습 삽화.

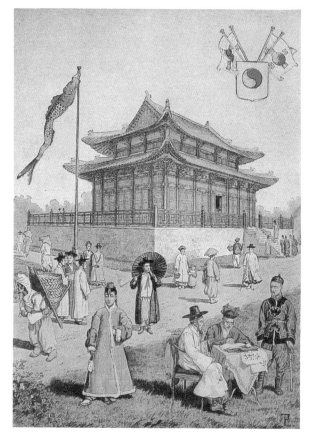

만국기 속의 태극기

이처럼 각 나라들이 국기를 채택하면서 국기의 식별이 중요한 문제로 떠올랐다. 상선이나 군함에 국기를 게양하여 그것이 수교 관계에 있는 나라의 함선인지 적국의 함선인지를 구별해야 했고, 상선의 경우 항구로 받아들일지의 여부, 세금을 부과할 것인지의 여부를 판별해야 했기 때문이다. 따라서 19세기 중후반경 각국에서는 서로 세계 여러 나라의 국기를 수록한 책자를 발간하여 항구에 드나드는 배를 판별하는 데에 참고 자료로 삼았다.

우리나라의 국기가 수록된 미국의 『해양 국가들의 깃발』이라는 책자는 그러한 것을 보여주는 좋은 예이다. 이 책은 해양 활동 중에 국가를 식별할 수 있는 깃발들을 알파벳 순서의 국가명에 따라 배열해 놓았는데, 소개된 기의 종류나 수효는 국가마다 다르다. 예를 들면 미국기는 3면에 걸쳐 17종으로 가장 많이 수록되어 있는데, 국기와 대통령기는 물론이고 해군성기, 해군 제독기, 해군 중장기, 해군 소장기를 차례로 소개하는가 하면 국세청기에 검역기까지 수록되어 있다. 독일이나 러시아의 경우 황제기가 있고, 또 많은 나라들의 상선기가 소개되어 있다. 태극기가 처음 실린 1882년 판에는 49개국의 깃발이 실려 있는데, 북미 1개국, 중남미 18개국, 유럽 16개국, 아시아 6개국, 오세아니아 3개국, 아프리카 5개국의 깃발이 수록되어 있다. 태극기는 중국, 코스타리카, 에콰도르, 이집트와 함께 한 면을 구성하고 있다(1장 ⑪ 참고). 그다음 개정판인 1899년 판에는 그 수효가 56개국으로 늘었을 뿐만 아니라, 각 나라마다 깃발의 종류가 훨씬 다양해졌다⑨.

각 나라의 국기를 수록한 책자는 미국뿐 아니라 영국, 독일 등은 물론이고 중국, 일본에서도 발행했다. 일본에서도 이미 18세기 중엽에 목판본이 나왔고 우리나라에서도 대한제국기에 필

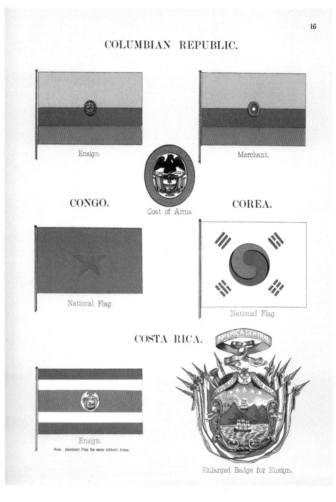

사본으로 펴낸『각국기도(各國旗圖)』가 있다. 중국에서 나온『통상
장정성안휘편』에도 대청국기를 시작으로 해서 영국, 프랑스, 독
일 등 유럽뿐 아니라 영국 속방으로 표기된 말리제도[墨里大島]
의 기, 남미의 멕시코[墨西哥], 베네수엘라[非尼蘇意拉], 아시아에
서도 터키[土耳其]의 국관기(國官旗)와 페르시아[波斯]의 황제기와
국민기, 그리고 일본기 등이 다채롭게 수록되어 있다⑩.[16]

　　이처럼 깃발들을 모은 책은 통상과 외교상의 필요에서 편찬
된 것이다. 국기에 더해 해군기나 상선기가 포함되어 있는 것은
배에 달려 있는 깃발로 국가를 식별하여 전쟁에서는 아군과 적군
을 판단하며, 무역에서는 그 배에 대해 관세를 부가하느냐 아니
냐를 판단하는 기준으로 삼았기 때문이다. 일본이 운요호 사건을
일으킬 때 배에 달린 깃발을 보고도 포격을 가했다는 것을 빌미
로 삼아 결국 통상조약을 이끌어냈지만, 일상적인 통상 과정에서
국가를 식별할 수 있도록 국기 책자를 발간하고 그것을 지표 삼
아 세관이나 통관 사무에 사용하도록 했던 것이다.

　　태극기가 이러한 국기 책자에 수록된 것은 조선이 만국 가
운데에 진입했다는 것을 뜻하기도 한다. 19세기 후반에 만국기를
다는 것은 만국박람회 개최와 더불어 유행했다. 1893년의 시카
고 만국박람회의 디너 초청장에도 만국기 안에 펄럭이는 태극기
가 엿보이고⑪,[17] 나아가 만국기는 배지로 만들어져 일상적으로
수집되고 소비되는 현상까지 보였다.

　　그런데 미국의『해양 국가들의 깃발』에 수록된 방식과 청의
『통상장정성안휘편』에 수록된 편차상의 위치가 달라 당시 태극
기의 위상, 더 나아가서는 조선의 위상을 잘 드러내 보여준다. 중

16　李鴻章(淸) 編,『通商章程成案彙編』, 廣百宋齋藏, 光緖 12年(1886, 奎中5801)
17　　김영나, 앞의 글, 재인용.

국은 미국과의 수교 과정에서 적극적인 중재자 역할을 했으며, 미국과의 조약문에 조선이 청의 속방임을 명시할 것을 끈질기게 요구했다. 그러나 미국 쪽 협상자인 로버트 W. 슈펠트는 수교 이후 청의 개입 없이 조선과의 무역을 희망했기 때문에 수교 문서 안에 '속방'이라는 표현이 삽입되는 것을 적극 반대해서 결국은 포함되지 않았다.[18] 따라서 미국과의 수교 직후 출판된 『해양 국가들의 깃발』에 포함된 태극기는 당당히 독립된 국가 'COREA'의 깃발로 제시될 수 있었던 것이다. 반면 『통상장정성안휘편』에는 여전히 조선을 청의 속방으로 여기는 중국의 입장이 노골적으로 드러나 있어서, 태극기는 '아세아주(亞細亞州)'의 범주가 아니라, 발행국이기 때문에 책의 첫머리에 놓인 청의 깃발들에 이어 수록되었고, 청의 속국인 고려국의 기로 제시되어 있는 것이다(1장 ⑫ 참고). 이처럼 국기는 국가의 표상인 동시에 국가의 위상을 드러내기도 했다.

국기로 보는 조선의 세계 인식

태극기가 외국의 국기 책에 실렸듯이 우리나라에서도 세계의 국기 책을 만든 것이 있다. 왕실과 관청의 고서와 문헌을 많이 소장하고 있는 규장각 한국학연구원과 한국학중앙연구원 장서각에 소장되어 있는 『각국기도(各國旗圖)』라는 제목의 필사본이 그것이다. 『각국기도』에는 대한제국 국기를 포함하여 18면의 내지에 38개국의 국기와, 나라에 따라 군함기, 육군기, 상선기 등이 첨부되어 총 63점의 깃발이 수록되어 있다. 대한제국 국기는 맨 첫 장의 한 면에 한 점만 단독으로 수록되어 있으나, 다른 나라의 국기나 깃발들은 한 면에 두 점 또는 네 점씩 그려져 있다. 일본의 깃

⑪ 시카고 만국박람회에서 각국 대표에게 보낸 초청장의 만국기.
시카고 히스토리컬 소사이어티 자료보관실 소장.

87

발이 5점으로 가장 많은 종류로 소개되었으며, 영국이 국기를 포함하여 4점으로 두 번째이고, 미국과 독일[德國] 등 유럽권 국가들과 태국[暹羅]과 페르시아 등 18개국이 국기를 포함하여 2점씩, 그리고 대한제국과 청국을 포함한 아시아와 아프리카, 중남미권 국가 18개국의 깃발이 각 1점씩만 제시되어 있다.

　『각국기도』에서 국명과 깃발명은 한자와 한글 표기가 병행되어 있다.[19] 국가명과 깃발명을 표시하는 방식은 맨 위쪽에 국가명, 그 아래에 깃발명을 쓰고, 아래쪽에 깃발을 그려 넣은 방식으로 되어 있다. 국가명은 한자를 위에, 한글 표시를 바로 아래에 달았다. 깃발명은 깃발의 위쪽에는 한자로, 아래쪽에는 한글로 표기하였다.

　제1면에는 "大韓 되한"이라는 국호 아래에 태극기의 아래 위로 "帝國國旗萬萬歲 제국국긔만만셰"라고 쓰여 있다 ⑫. 제2면에는 "淸國 청국"과 "日本 일본"의 국기가 소개되어 있으며 3면과 4면에는 일본의 여러 기가 수록되어 있다. 5면에는 영국의 국기 함수기, 군함기, 상선기 적함대기, 동인도회사기(동인도 공파굴이기) 4점이 수록되어 있는데, 이처럼 한 나라의 여러 기를 소개한 것은 일본과 영국에만 적용된 예외적인 것이다. 다른 나라들은 주로 국기와 군함기, 또는 국기와 상선기가 결합된 것(공동으로 쓰는 것) 등 대표적인 기가 제시되어 있다.

　이 나라들 가운데 현재 존재하는 나라로 치환하면, 국명이 확인되지 않는 리아(里牙)를 제외하면, 대한제국을 포함하여 아시아 국가가 6개국, 유럽 국가가 15개국, 아프리카 국가 및 도시가 3개국, 남북 아메리카 국가가 12개국이 수록되어 있다.

19　『각국기도』에 대한 자세한 설명은 목수현, 「각국기도(各國旗圖)」의 해제적 연구」, 『규장각』42(2013) 참조.

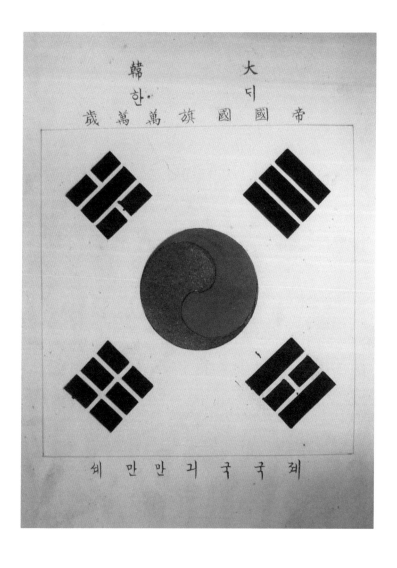

표❸ 『각국기도』에 수록된 나라들의 지역별 분포와 수교 상황

지역별	국명(수교 연도)	계(수교국 수)
아시아	日本(1876) 淸國(1882) 暹羅 波斯 緬甸 土耳其	6개국(2개국)
유럽	英國(1883) 德國(1883) 俄國(1884) 義太利(1884) 法國(1886) 澳國(1892) 白耳義(1901) 丁抹(1902) 荷蘭 西班牙 瑞典 那威 希臘 葡陶亞 瑞士	15개국(8개국)
아프리카	埃及 摩洛哥 的黎波里	3개국
아메리카	美國(1882) 墨西哥 亞然丁 智利 秘魯 巴拉圭 厄瓜多 海提 烏拉圭 委內瑞辣 波利非亞 拉巴拉	12개국(1개국)
미상	里牙	1개국
계		37개국

『각국기도』 수록 내용 가운데 특기할 것은 일본의 기가 5개
나 수록되어 있으며, 다른 나라들과 달리 '측량정기'와 '우선회사
기'가 들어 있다는 점이다. 이는 당시 대한제국의 해안을 자주 드
나들던 배 가운데 일본의 측량선과 우편선이 있었음을 뜻한다.
일본에 이어 영국기로 동인도회사기를 수록하고 있는 점도 흥미
롭다. 영국 동인도회사의 활동 범위가 대한제국에까지 이르지는
않았으나, 동인도회사를 영국의 대표적인 교역 활동으로 파악하
고 있었다고 생각된다.

『각국기도』에 국기가 수록된 국가들 가운데 조선/대한제국
과 조약을 맺은 나라는 일본, 청국, 미국, 영국, 독일, 프랑스, 러
시아, 오스트리아, 이탈리아, 벨기에, 덴마크의 11개국이다. 아
시아권에서는 1876년에 조약을 맺은 일본이 가장 빠르며, 청국
이 1882년에 통상조약을 맺었다. 서구권에서 가장 먼저 수교
를 맺은 것은 미국으로 1882년이며, 이는 아메리카 지역에서
는 유일한 것이기도 하다. 나머지 8개국은 모두 유럽권이다. 연
도별로 수교를 맺은 나라로는 영국(1883), 독일(1883), 러시아

(1884), 이탈리아(1884), 프랑스(1886), 오스트리아(1892), 벨기에(1901), 덴마크(1902)의 순이다. 이 나라들과는 모두 국기를 교환하였을 것이다. 수교국 11개국 외에도 유럽 나라들에 대해서는 일정한 지식이 있었을 것이나 남미나 아프리카 국가들에 관해서는 교류가 거의 없었음에도 불구하고 국기를 수록한 까닭이 무엇이었을까? 이에 관해 파악하려면 1890~1900년대의 세계지리에 대한 인식을 살펴볼 필요가 있다.

1890년대에는 세계지리서가 편찬되고, 이것이 중등학교뿐 아니라 소학교의 교과서로 쓰이면서 세계에 대한 지리적 인식이 널리 교육되었다. 대한제국기에는 세계지도의 편찬에도 힘을 기울였는데, 이는 1899년 1월 14일 자『황성신문』에 실린 기사 내용으로도 알 수 있다.[20] 그러나 국명으로만 제시되는 나라들에 대한 인식에는 변별력이 떨어진다. 학부에서는 이를 보완하고자 각 나라의 국기를 첨가하여 수록한 <세계전도>를 간행하였다.

<세계전도>는 93x153㎝ 크기의 축으로 장황되어 있으며, 원형 안에 세계지도를 동반구와 서반구로 각각 나누어 수록하고 있다 ⑬. 지도의 오른쪽 아래에는 종서로 "大韓光武四年榴夏學部編輯局重刊[대한광무4년유하학부편집국중간]"이라고 되어 있어

20 『황성신문』1899년 1월 14일 자(양력) 논설「我國의 書冊이 汗牛充棟ᄒ야」에서
 당시 대한제국과 세계에 대한 지식을 북돋을 책의 간행이 학부를 중심으로
 활발함을 알 수 있다. "甲午以後에 學部에셔 前人의 未發ᄒ바를 發ᄒ야 如干 時局의
 緊要ᄒ 者를 摘ᄒ니 近日 公法會通과 萬國地誌와 萬國歷史와 朝鮮地誌와 朝鮮歷史와
 泰西新史와 中日略史와 俄國略史와 種痘新書와 尋常小學과 國民小學讀本과 輿載撮要와
 萬國年契와 地球略論과 近易筭術과 簡易四則과 朝鮮地圖와 世界地圖와 小地球圖 等
 冊이 是라." 그런데『황성신문』의 이 논설은 각 나라와의 조약을 맺고 조계지가
 설정되었음에도 이를 국민들이 잘 알지 못하여 약장을 두루 펴낼 필요가 있음을
 역설하고, 외부에서 마침 그러한 책자를 펴냈으나 책자의 가액이 80전에 이르고,
 이러한 책자가 출간되었음을 일반 신문에는 광고하지 않고 관보에만 실어 많은
 사람들에게 알리고 있지 않음을 질타하였다.

1900년 여름에 펴낸 것임을 알 수 있다. 이 지도는 1896년에 학부에서 펴낸 <오주각국통속전도(五洲各國統屬全圖)>를 새롭게 펴낸 것이다. 특기할 것은 "세계전도"라는 표제의 양쪽으로 36개국의 국기가 한자명과 한글명이 함께 수록되어 있는 점이다. 지도와 국기의 형태, 글씨는 목판 인쇄본이나 그 위에 부분적으로 색을 입혔다. 이 지도에 나와 있는 국가들은 대체로 『각국기도』에 수록되어 있는 국가와 일치하여 『각국기도』를 이해하는 데 도움이 된다.

 <세계전도>는 학부에서 편찬하여 학교 교육에서 교육용 괘도로 쓰도록 만든 것이다. 이는 『사민필지』, 『만국지지』 등 교과서와 함께 지리 지식의 대중적 보급을 꾀한 것이었다.[21] 국기를 모으고 관장하는 일은 외부(外部)에서 진행하지만, 국기에 대한 인식을 확장하는 일은 교육을 담당한 학부에서 주관하였다. 실제 당시 학교 교육에서는 만국에 대한 인식을 실생활에서는 운동회 때에 만국기를 거는 것으로 시각화하였다. 1899년 4월 29일 훈련원에서 열린 한성 지역 관립 외국어학교 6교 연합 운동회는 학부 주관으로 열린 것으로, 대회의 회장이었던 훈련원 대청에는 대한국기(大韓國旗)를 세우고 통상조약을 맺은 각국의 국기를 함께 게양하였다.[22] 이때 학부에서는 접빈례에 사용할 각국의 국기를 빌려달라고 외부(外部)에 요청하였다.[23]

 이처럼 1899년에는 각급 학교에서 각국 국기를 사용하는 것

21 盧禎埴, 「古地圖에 나타난 外國地名을 통해서 본 視野의 擴大」, 『大邱敎育大學논문집』 제22집(1987), 74~75쪽.

22 『독립신문』 1899년 5월 1일; 『황성신문』 1899년 5월 1일.

23 『學部來去文』 제8책 「學案」 五 1899년 4월 25일 자. 學部學務局長兼外國語學校長 金珏鉉이 外部 交涉局長 李應翼에게 보낸 문건. 各語學校聯合大運動會를 4월 29일 訓練院에서 開設할 예정인데 各國國旗를 接賓禮에 사용해야 하니 外部에서 보관하고 있는 것을 일일이 借送해 달라는 照會.

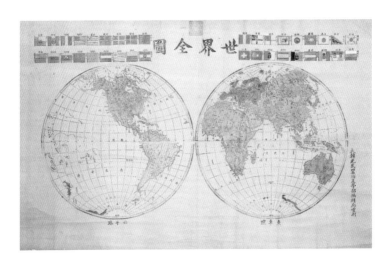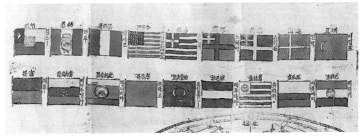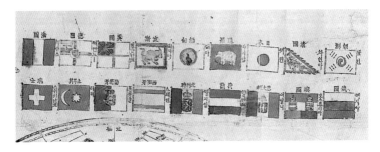

이 중요한 일이 되었으나, 실제로 각국의 국기를 학교나 학부에서 구비하고 있지는 못했을 것이다. 위의 <세계전도>를 볼 때, 1896년에 인쇄한 <오주각국통속전도>에는 들어 있지 않은 각국의 국기가 1900년에 발간한 <세계전도>에 수록된 것은, 만국기를 인쇄하여 일반화하고자 하는 학부의 의도에 따른 것이라고 할 수 있다. 이러한 정황으로 볼 때 <세계전도>에 국기를 수록할 때 『각국기도』와 같은 책자를 참고로 하였을 것으로 보인다. 『각국기도』는 대한제국이 세계 안의 독립된 국가로 자리하면서, 세계에 대한 인식을 확립하고, 이러한 지리적 인식을 국기라는 시각적 기호를 통해 인식하고자 했던 소중한 사료이다.

국내의 정착

태극기는 국내에서도 점차 중요한 행사에 게양되어 자리를 잡아 갔다. 태극기는 이전에 쓰이던 용기를 대체하여 군주의 행차나 왕실의 행사에 쓰였던 것으로 보인다. 황제 행렬의 순서를 기록한 대전차비(大殿差備)에는 맨 앞에 수궁(守宮) 1인을 두고 곧이어 국기를 든 1인을 배치하도록 하였는데,[24] 실제로 1897년 대한제국 선포 의식을 위해 고종이 원구단으로 나아갈 때, 황제 앞에 태극국기(太極國旗)를 앞세웠음이 당시 『독립신문』의 기사에 보도되어 있다.[25] 또 대한제국을 세운 뒤 가장 먼저 시행한 국가적인 행사였던 명성황후의 국장 행렬에도 태극기가 '대대기(大隊旗)'로서 당당히 행렬의 한 자리를 차지하였음을 『명성황후 국장도감의궤』의 반차도를 통해 확인할 수 있다 ⑭. 1900년에 조선 태조의 영정

24 『右侍御廳節目』1900년 9월(奎 9846).

25 『독립신문』1897년 10월 13일. 그 밖에도 군주의 행차에는 국기가 반드시 행렬 가운데 있었음이 1898년 4월 30일 및 5월 2일 자 『奏本』제70호(奎 17703)에 나와 있다.

을 이모(移摹)해서 봉안하는 행렬에도 국기를 앞세웠다.[26]

1901년에 거행된 명헌태후(明憲太后)의 망팔(望八) 기념 진연 및 1902년의 고종황제 망육순(望六旬) 기념 진연에도 태극기가 한 자리를 차지했다. 당시의 진연을 기록으로 남긴 진연도병(進宴圖屛)에서 이 사실이 확인된다. 조선에서는 왕실의 진연 행사를 반차도나 도병으로 남겨 길이 기념하도록 했는데, 이러한 도식은 매우 고정적이어서 도상이 거의 똑같이 세전된다. 그런데 같은 자리에 있는 기가 통치권을 상징하는 용기에서 태극기로 바뀌어 있다. 1887년에 제작된 <정해진찬도병(丁亥進饌圖屛)>에는 외진연 장면에 당상의 맨 앞자리에 국왕을 상징하는 교룡기(交龍旗)가 그려졌으나 ⑮, <신축진찬도병(辛丑進宴圖屛)>(1901)과 <임인진연도병(壬寅進宴圖屛)>(1902)에는 그 자리에 대신 태극기가 그려져 있다 ⑯.

그런데 이처럼 국왕이나 왕실 행사에 쓰인 태극기는 외교 관계에서처럼 국가를 상징하는 것으로 쓰였던 것일까, 아니면 단순히 도상만을 대체하여 내포하는 의미는 그대로 국왕을 상징했을까. 이는 태극기가 국내적으로도 '국기'라는 개념으로 인식되어 자리 잡았는지를 파악하는 데 중요한 지점이다. 1906년에 한국을 방문해 여러 사진을 찍고 민속품을 수집해간 독일인 헤르만 잔더의 수집품 중 하나인 태극기 그림은 그에 대한 하나의 단서를 제공해준다.[27] 여러 풍속 장면을 그린 그림 가운데 들어 있는 이 태극기 그림에는 "대한황제폐하몸기"라는 설명이 붙어 있어,

26 『明成皇后國葬都監儀軌』, 규장각 영인본 및 『황성신문』 1900년 4월 21일.

27 『1906~1907 한국·만주·사할린─독일인 헤르만 산더의 여행』(국립민속박물관, 2006), 303쪽. 이 그림은 헤르만 잔더가 '하은'이라는 한국인 화가에게 주문해서 그리도록 한 것이라고 한다. 크기가 33x25cm인 화첩에 그림 50폭이 담겨 있으며 그림 크기는 각각 26.5x20.5cm이다.

⑮ 1887년에 제작된 <정해년의 궁중 잔치(정해진찬도)> 병풍의
제1폭과 제2폭 근정전진하(勤政殿進賀) 장면에는 교룡기가 있다.
국립중앙박물관 소장.

97

1902년에 제작된 <임인진연도> 병풍 제3폭 기로소의 신하들을 위한
잔치(오른쪽) 하단과 제4폭 즉조당(중화전)에서 열린 진하(왼쪽) 장면의
상단에 태극기가 있다. 국립국악원 소장.

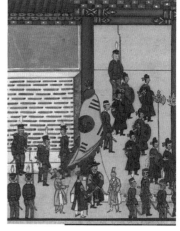

당시 국민들은 이 깃발을 국기로서보다는 황제를 대신하는 상징으로 받아들였던 것이 아닌가 생각하게 한다 ⑰.

이렇게 생각하게 되는 시각적 경험은 어떤 것이었을까? 오늘날에는 국기가 국가를 상징하는 이미지로 아주 흔하게 쓰이지만, 당시로서는 국기를 경험하는 것이 매우 드문 일이었을 것이다. 국민들이 태극기를 구체적으로 확인할 수 있는 경우는 아마도 황제의 행차에 앞세워진 것이나, 1895년 이후 제정된 경절(慶節), 곧 고종의 탄신일인 만수성절, 황태자의 탄신일인 천추경절에 게양된 것을 보는 정도였을 것이다. 따라서 이 그림을 그린 '하은'이라는 화가는 그 기를 황제를 대신하는 '몸기'로 파악하였고, 이는 화가뿐 아니라 당시 국민들의 일반적인 생각이었을 것이다. 다시 말하면, 국기의 제정은 대외적인 변화에 따라 근대적인 제도의 일환으로 이루어졌으나, 국내에서의 수용은 전통적인 관습의 연장선에서 진행되었던 것이다. 이는 국가를 상징하는 '국기'라는 개념과 왕을 상징하는 '용기'의 구분이, 다시 말하면 국가와 왕실의 개념이 아직 완전히 분리되지 않은 일종의 혼성 상태였던 것을 말해준다.

그러나 굳이 황제가 행차하는 행사가 아니더라도 차츰 기념일이나 여러 행사에 태극기를 활용하면서 점차 국기로서의 인식이 자리 잡게 되었다. 국기가 국내에 보급된 것은 조선 태조의 개국을 기념하는 기원경절(紀元慶節)과 고종의 탄신일인 만수성절 등에 시전에 태극기를 게양하게 함으로써 이루어졌다. 1898년에는 옥구(沃溝) 군수가 기원경절에 군민을 모아 국기를 높이 들고 만세를 부르도록 했는가 하면,[28] 1899년에는 인천항의 어상

28　『皇城新聞』 1898년 9월 27일 및 1903년 11월 6일, 1904년 8월 27일, 1905년 8월 4일.

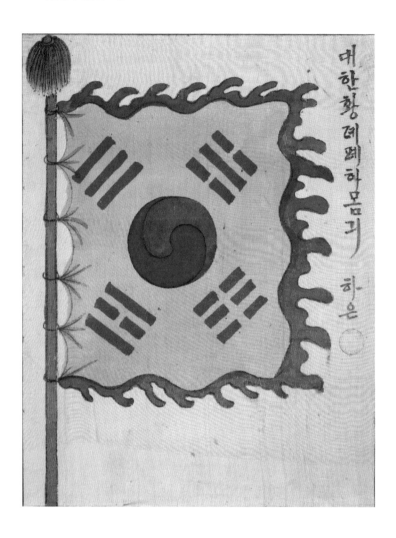

(魚商)들이 각 회사 앞길에 소나무 가지로 엮어 만든 송문(松門)을 세우고 국기와 색등을 달아 경축했다.[29] 1899년 천추경절에도 각 관청이나 시전, 민가에 태극기를 게양했다. 또 앞서 언급한 1901년 명헌태후의 망팔순 행사 때에도 서울의 각 시전에 국기를 걸어 경축했다.[30] 학부에서 발행한『신정심상소학』에는 만수성절에 국기를 게양해야 한다는 것을 그림으로 삽입하여 학생들을 계몽하였다 ⑱. 미국인 여행가 버튼 홈스(Burton Holmes)가 1901년에 촬영한 숭례문 앞 시장의 모습을 보면 집집마다 태극기를 게양하고 있는 것을 볼 수 있다 ⑲.

태극기는 1890년대에 보급이 점차 확산되면서 민간의 행사에도 활용되었다. 1896년 11월 21일의 독립문 기공식 때에 송문에 태극기를 좌우로 단장했는가 하면, 종로에서 관민공동회를 열 때도 태극기를 높이 게양하였다.[31] 1897년 관립 영어학교 학생들은 학교에서 국기를 대청 앞에 높이 꽂고 학생 백여 명이 일제히 군대식의 '받들어 총' 자세로 국기에 대한 경례를 했다.[32] 1899년 관립 소학교에서 운동회를 할 때에도 국기를 게양했으며, 각 어학교(語學校)에서 연합 대운동회를 벌일 때 참석한 외국 공사들에 대한 접빈례(接賓禮)에도 각국의 국기를 사용하였다.[33] 곧 태극기는 이제 황제의 행차뿐 아니라 학교의 운동회에서도 소비되

29 『皇城新聞』1899년 9월 2일 및 1903년 9월 17일.

30 『皇城新聞』1901년 6월 29일.

31 『독립신문』1896년 11월 24일 및『皇城新聞』1898년 11월 7일.

32 『독립신문』1897년 10월 21일. 전우용은 이것을 미국 선교사를 통해서 미국식 군대의 국민의례 방식이 학생들에게 전파된 것으로 보았다. 전우용,「한국인의 국기관(國旗觀)과 "국기에 대한 경례" ―국가 표상으로서의 국기(國旗)를 대하는 태도와 자세의 변화 과정」,『동아시아문화연구』vol. 56(2014), 20~23쪽.

33 『學部來去文』제7책,「學部來去案」第四號 통첩 제50호 1898년 5월 30일 자 및 제8책, 「學案」五 1898년 4월 29일 자(奎 17798).

는 이미지로 나타나게 된 것이다. 더구나 운동장에서 세계 여러 나라의 국기들이 가득한 가운데 그 하나로 자리 잡은 태극기를 보는 것은 태극기를 통해 대한제국이 세계의 일원임을 시각적으로 확인하는 경험도 되었을 것이다.

국기에 대한 계몽은 신문을 통해서도 이루어졌다. 『독립신문』은 논설에서 국기를 공경하고 사랑하는 마음을 가져야 한다고 역설하였다.[34]

애국하는 것이 학문상에 큰 조목이라 그런 고로 외국셔는 각 공립 학교에서들 매일 아침에 학도들이 국기 앞에 모여 서서 국기를 대하여 경례를 하고 그 나라 임금의 사진을 대하여 경례를 하며 만세를 날마다 부르게 하는 것이 학교 규칙에 제일 긴한 조목이요 사람이 어렸을 때부터 나라를 위하고 임금을 사랑하는 것이 사람의 직무로 밤낮 배워 놓거드면 그 마음이 아주 박혀 자란 후라도 나라 사랑하는 마음이 다른 것 사랑하는 것보다 더 높고 더 중해질지라. 조선 사람들은 국기가 어떠한 것인 줄은 모르는 고로 국기를 보고 공경하고 사랑할 마음이 업거니와 국기라 하는 것은 그 나라를 몸 받은 물건이라 그러한즉 국기가 곧 임금이요 부모요 형제요 처자요 전국 인민이라 어찌 소중하고 공경할 물건이 아니리요.

이 논설은 태극기의 보급이 서서히 번져가고 있었으나 아직 완전히 정착하지는 않은 단계에서 태극기의 위상을 잘 드러내 보여준다. 논설 말미에 국기가 "그 나라를 몸 받은 물건"이라는 표현은 국기가 국가를 표상하는 것임을 잘 이해하고 있었음을 드러내준다. 한편 국기는 임금이기도 하고 부모, 형제, 처자, 전국 인민이

34　『독립신문』1896년 9월 22일 자 논설.

라고 하는 표현은 가장 소중하게 여겨야 할 것의 예로 들고 있는 것으로, 국가의 구성원을 나타내주는 것으로 이해했음을 알 수 있다.

다만 국기의 보급은 자발적인 것이라기보다는 국기 제정 이후 집집마다 국기를 한 본씩 비치하고, 만수성절이나 개국기원절 등에 달도록 유도하는 등 제도적으로 이루어졌다. 한양뿐만 아니라 지방에서도 마찬가지였다. 동래 사상면의 최유붕(崔有鵬)이 1905년에 보고한 바에 따르면, 각 동리의 호수(戶數)에 맞춰 국기를 보급하도록 했지만, 20년 전부터 이미 국기가 보급되어 집집마다 한두 본씩 있기 때문에 시행하기가 어려움을 호소하였다.[35] 1905년의 시점에서 20년이라면 이미 1880년대 중반부터 국기의 보급이 시행되었던 것을 알 수 있으며, 서울이나 부산 등 대도시를 중심으로 이루어졌던 것으로 여겨진다.

이처럼 태극기는 점차 국가적 행사뿐 아니라 민간의 행사에도 활용되면서 국가를 상징하는 것으로 자리 잡아 나갔다. 태극기의 점진적인 보급은 국가 상징이 내면화되어 가는 것이기도 했는데, 1905년의 제1차 한일협약, 1907년의 고종 퇴위에 이어 1910년의 한일병합 같은 일련의 사태를 겪으면서 외부적 상황이 열악해질수록 오히려 그 내면화는 빠르게 진행되었다. 이에 관한 의미 변화는 9장에서 자세히 다루도록 하겠다.

35 『東萊監理各面署報告書』제6책 제79호 보고(奎 18147). 1905년 8월 21일 자.

돈에 새겨진 국가 상징과 오얏꽃 문양의 탄생

① 1888년에 발행된 1원 은화의 앞면과 뒷면. 뒷면에 조선의 개국 기년을 표기하였다. 한국조폐공사 화폐박물관 소장.

106

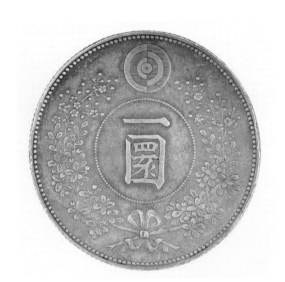

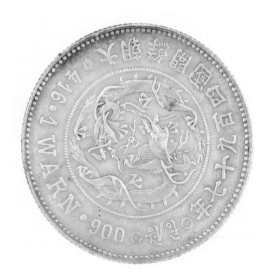

근대국가의 형성 과정에서 화폐제도의 정립과 화폐 통제권의 장악은 필수적인 과제였다. 그것은 화폐의 공급과 유통을 국가가 관리하여 얼마나 경제를 통제할 수 있느냐의 문제이며, 자본주의 체제로 짜이면서 외국과의 무역에서도 화폐 통용의 문제가 발생되기 때문이다. 현대에도 달러가 유통의 기준이 되는 것과 마찬가지로, 19세기 말 20세기 초에도 무역화로서 통용되는 것은 매우 중요한 의미를 지녔다. 또한 근대국가에서는 화폐가 국가 정체성을 표상하는 의미도 한층 강화되어, 각 나라마다 그 나라를 표상할 수 있는 도상을 채택하는 것이 일반적이었다.[1]

　서구뿐 아니라 역사적으로 화폐제도가 이미 존재하고 있던 한국, 중국, 일본도 마찬가지이다. 그런데 동아시아권의 이 세 나라가 서구의 근대 화폐제도를 도입하는 과정에는 많은 인위성이 개입되었다. 화폐 개혁의 과정은 외국 세력이 경제적인 이득을 얻거나 정치적인 우위에 서고자 자국에 유리한 폐제개혁(幣制改革)을 강요하는 외적 압력과, 비서구 국가 스스로가 서구 경제 제도의 보편화 과정에서 스스로 개혁의 필요성을 느끼는 내적 압력의 사이에서 이루어졌다.[2] 조선의 경우 1876년 개항 이후 개항지

[1]　근대국가 성립기에 화폐의 주권과 국가 정체성에 관해서는 고병권, 「서유럽에서 근대적 화폐구성체의 성립에 관한 연구」(서울대학교 박사학위 논문, 2005) (이는 단행본 『화폐, 마법의 사중주』, 그린비, 2005로 출판되어 나옴) 및 윤여일, 「국민국가 형성과 화폐의 영토화: 영토의 국민경제권과 영토적 화폐창출을 중심으로」(서울대학교 석사학위 논문, 2004) 참조. 이 논문들은 이 시기 서구에서 근대적 화폐제도의 정립이 근대국가의 영토적 형성과 밀접한 상관관계를 지닌 것으로 보고 있으며, 특히 고병권은 이를 "화폐구성체"로 부르고 있다. 이러한 점은 다소 시기가 늦고 상황이 다르나 비서구 국가들 또한 마찬가지이다. 또한 현대 화폐와 국가 정체성에 관한 글로는 박정근, 「화폐도안과 국가 정체성」(서강대학교 석사학위 논문, 2003) 참조.

[2]　홍지연, 「19세기말 한국 화폐제도개혁의 국제정치」(서울대학교 석사학위 논문, 2005), 12쪽.

에서 무역량이 증대함에 따라, 종래 사용되던 국내 화폐인 상평통보(常平通寶)나 어음 등의 체계만으로는 그에 대응하는 것이 어려웠고, 일본화나 멕시코 은화[墨銀貨]가 공공연히 무역화로 사용되는 상황이었기 때문이다.[3]

근대적 화폐 발행과 도안의 삽입

근대적 화폐제도는 개항 이후 당오전 유통의 문란과, 사주(私鑄)가 남발되는 상황을 타개하고자 그 필요성이 대두되었다. 조선에서는 1883년 화폐 주조를 담당하는 전환국을 설립하면서 그 첫발을 내디뎠다. 당시 전환국의 설립 동기는 첫째, 본위제(本位制)를 실시해 다른 나라와 같은 화폐 체계를 도입한다는 의미가 있고, 둘째, 정부가 화폐 발행을 통제하는 오랜 숙원을 이룰 수 있는 점, 그리고 셋째로 조폐에 따른 이익이 발생한다는 점 등이 있었다.[4] 본위제는 화폐의 가치에 해당하는 금이나 은을 국가가 확보해 두고 화폐를 발행하는 제도로서, 오늘날 화폐제도는 대개 금본위제를 채택하고 있다. 19세기 후반에는 많은 나라가 자국 내의 금이나 은 생산량에 따라 은본위제를 채택하거나 금은 복본위제를 채택해 가고 있었다.

이러한 상황에서 은화 또는 금화가 기본이 되는 화폐를 발행하되, 새로이 발행하는 화폐가 기존의 당백전과도 구분되고 사주

3 당시 멕시코 은화는 대부분의 나라에서 무역화로 채택되어 유통되고 있었다. 대개 화폐가 그 나라의 영토 안에서만 유통되는 것을 전제로 했던 것이니만큼, 무역이라는 국제 거래 관계에서는 이처럼 무역화가 통용되는 것이 일반적인 관행이었다. 조선에 무역을 하러 오는 외국의 경우, 청이나 구미 각국은 멕시코 은화나 중국 마제은(馬蹄銀)을, 함경도 국경 지방에서는 러시아 루블화를, 일본은 1엔 은화와 태환권을 가지고 왔으므로 이러한 화폐가 조선 안에 소량 유통되기도 했다. 이석륜, 『우리나라 貨幣金融史—1910년 이전』(박영사, 1994), 220~230쪽.

4 이석륜, 앞의 책, 234~235쪽.

가 이루어지지 못하도록 도안이 삽입된 화폐로 전환되었다. 화폐에 도안이 삽입된 것은 서구에서는 고대 로마에서부터 있었던 것이다. 동아시아의 일반적인 주화에는 글씨를 넣기는 해도 도안을 삽입하지는 않았는데, 한국의 경우 흔히 통용되는 주화와는 달리, 고려 시대 이래 문양을 삽입한 '별전(別錢)'을 제작하는 전통이 있었다. 이는 군왕의 송축, 백성들의 오복(五福) 기원, 생활의 교훈 등 길상적인 문자와 그림을 넣어 만드는 일종의 기념주화로, 통용되는 통화는 아니었다.[5] 따라서 통용 주화에 도안을 삽입하는 것은 새로운 시도였으며, 이때 삽입되는 도안을 서구 국가와 마찬가지로 국가 정체성을 드러낼 수 있는 것으로 채택하였던 것이다.

　한국 근대 화폐의 시기적 구분은 화폐를 생산하는 전환국의 이전 시기 구분에 따라 하는 것이 일반적이다. 전환국이 이전함에 따라 화폐를 발행하는 기계의 도입과도 관련이 있어 화폐의 도안이나 크기, 발행 종류가 조금씩 변화했기 때문이다. 따라서 전환국이 소재했던 곳을 기준으로 경성전환국 시기(1885~1888), 인천전환국 시기(1892~1900.8), 용산전환국 시기(1901~1902), 일본 오사카 조폐국 시기(1905~1909)로 나눈다. 다만 오사카 조폐국 시기는 1905년에 화폐조례가 실시되고 금융이 거의 일본 제일은행(第一銀行)에 의해 좌우되면서 실제로 화폐 주권이 사라진 시기라고 할 수 있다.

　경성전환국 시기는 임오군란(1882) 이후 조선 정부가 재정 확충을 위해 새로운 화폐제도를 세우기로 하고, 1883년 7월에 화폐 생산 담당 관서인 전환국을 설치하면서 시작되었다. 이때 당백전 등의 유통이 제대로 관리되지 못해 가치 체계가 문란해지

5　한영달, 『韓國의 別錢 열쇠패』(도서출판 다, 2007), 22쪽.

고 사주가 남발하는 것을 바로잡기 위해 정부만의 독자적인 새로운 화폐를 제조할 목적으로 서울, 강화, 평양에 대규모 주전소(鑄錢所)를 설립했는데, 특히 서울(경성) 주전소에는 독일의 주전기계를 수입하여 새로운 주화를 생산하게 되었다. 이때 독일 주전기계를 수입하게 된 것은 당시 전환국 협판 겸 주조 총책임자인 총주(總鑄)를 독일인 묄렌도르프(P. G. V. Möllendorf, 穆麟德)가 맡고 있었기 때문이었다.[6] 고종은 새로운 화폐제도를 구상하고 있었으며, 청(淸)과 일본뿐 아니라 미국 공사 푸트(Lucius H. Foote) 등에게도 그 방법과 유효성을 문의하는 등 다각도로 검토했던 것으로 보인다.[7] 그 첫 화폐는 전환국 설치 2년 만인 1885년에 1냥짜리와 5문짜리가 제작되었는데, 주석으로 만든 시제품이었으므로 '을유주석시주화(乙酉朱錫試鑄貨)'로 부른다. 실제 통용된 주화의 제작은 1886년에 이루어졌다.

　인천전환국 시기는 1891년 신식화폐조례가 실시되어 화폐 발행에 변화가 온 것과 관련이 있다. 이 신식화폐조례는 은본위제를 기본으로 하는 제도로서, 이것이 본격적으로 시행된 것은 1894년 갑오개혁의 경제 조처의 하나로 신식화폐발행장정(新式貨幣發行章程)이 공포되면서부터이다. 이해 7월에 조세를 화폐로 통일한다는 법령이 반포되어, 정부의 모든 지출도 화폐로 통일되도록 했다. 따라서 이때에는 5냥(1원과 동일)부터 1푼에 이르기까지 다양한 단위가 발행되었으며, 재료 면에서도 은화, 백동화,

6　柳自厚, 『朝鮮貨幣攷』(理文社, 1940), 526~527쪽 및 535~537쪽.

7　류자후는 윤치호의 『입시록(入侍錄)』에 의거해 고종이 주전기계 도입의 실효성을 타진하고, 화폐 도식에 영문을 기입하도록 했다고 밝혔다. 류자후, 앞의 책, 540~543쪽. 당시 미국 공사관의 통역으로 고종과 푸트 사이의 전언(傳言)을 맡았던 윤치호도 같은 사실을 기록하고 있다. 『국역 윤치호 일기』(연세대학교 출판부, 2001), 92~98쪽(1884년 3월 15일, 17일, 19일 자).

적동화, 황동화 등 다양한 주화가 발행되었다.

이 시기 주화의 발행 과정에는 일본 오사카 조폐국 기술진들의 조언과 기술의 영향력이 매우 크게 작용하였다. 1892년 전환국 책임자가 된 안경수(安駉壽)는 고종의 특사로 일본에 가서, 일본 유학 당시에 친교를 맺었던 하야시 유조[林有造]를 통해 제58은행 두취(頭取)이자 화폐 전문가인 오미와 조베에[大三輪長兵衛]를 소개받았다. 이어 오미와의 주선으로 당시 오사카 조폐국의 국장 엔도[遠藤]와 차장 하세가와 다메하루[長谷川爲治]에게 도안 및 제작의 자문을 구했다. 이 과정에 오사카 제동회사(大阪製銅會社) 사장인 마스다 노부유키[增田信之]가 각인 기술 제공을 비롯하여 일본 정부에서 전환국 건축비와 기기 설치비 20,700엔을 기증하였다. 조선에서는 1891년 10월에 이형순, 하성근을 오사카 조폐국에 파견하여 9개월간 조폐 기술을 익히게 하였다. 그러나 이는 도안부터 발행, 유통까지 조폐 전반에 이르는 것이라기보다는, 조폐기의 작동법을 익히는 수준이었을 것으로 여겨진다.[8]

신식화폐발행장정에서는 외국 화폐라도 동량·동위의 것이면 국내 유통을 허용했는데, 이는 당시 발행되던 주화가 일본의 주화 도안과 유사하게 되는 연유이다. 일본인들은 자금과 기술력을 대어 적극적으로 신식 화폐 발행에 앞장서는 대신, 새롭게 발행되는 화폐의 형태나 중량, 품위를 일본 화폐의 그것과 동일하

8 甲賀宜政,「近代朝鮮貨幣及典圜局の沿革」,『朝鮮總督府月報』(1914. 12), 14쪽 ; 이석륜 역,「近代韓國貨幣 및 典圜局의 沿革」,『韓國經濟史文獻資料』(6)(경희대학교 한국경제사연구소, 1975), 34쪽 참조. 또한 이와 더불어「신식화폐발행장정」의 제7조에는 "동질동량동가의 외국 화폐는 같이 쓸 수 있다"는 규정을 두어 일본 화폐가 통용될 수 있는 근거도 마련하였으며 오미와를 전환국 관리로 채용하는 것도 조건의 하나였다. 인천전환국 설립 초기에는 오미와와 마스다 사이에 한국에서의 화폐 발행 주도권을 놓고 심각한 대립도 있었다고 한다. 이에 관한 자세한 것은 이석륜, 앞의 책, 320~326쪽 참조.

게 규정할 것을 요구했는데, 이는 우리 주화와의 유사성을 바탕으로 일본 주화가 유통되기를 노렸기 때문이었다. 이 도안은 이후 대한제국기까지 거의 유사하게 지속되었다.

1901년 전환국이 용산으로 이전함에 따라 이 시기를 용산전환국 시기로 부른다. 대한제국 정부는 1901년에 화폐제도를 금본위제로 바꾸는 조례를 제정하였다. 이때 발행된 주화로는 금도금을 한 동 시주화가 20원, 10원, 5원 등 고액권으로 제작되었으며 은화와 백동화, 동화도 발행되었다. 다만 이때 제정된 금본위제는 자금 부족 등의 문제 때문에 실제로 실행되지는 못했다. 이시기 주화 도안은 앞면은 인천전환국 시기의 것과 동일하나 뒷면은 용이 사라진 대신, 왕관을 쓰고 왼쪽을 바라보는 독수리 문양으로 바뀐 점이 가장 두드러지는 변화이다.

1904년 러일전쟁의 결과에 따라 한국에서의 일본의 영향력이 절대적이 되었으며, 이미 화폐제도에 끊임없이 개입하던 일본은 1904년 9월 제1차 한일협약을 체결하자마자 화폐 정리 사업을 벌였다. 이는 일본 대장성의 주세국장(主稅局長)으로 있던 메가타 다네타로[目賀田種太郎]가 재정 고문으로 부임하여 서둘러 실시한 것으로, 화폐제도의 정비에 그치지 않고 전환국을 폐지하여 한국의 화폐체제를 사실상 일본 화폐제도에 통합하고자 한 것이었다. 다시 말하여 이때의 화폐 정리 사업이 궁극적으로 지향한 것은 한국 경제의 일본 통합이었기 때문에, 이 오사카 전환국 시기에 새로 만든 화폐는 전부 일본 오사카 조폐국에서 발행하였다.

화폐 발행의 정치적 상황이 이처럼 일본과 밀접한 관계에 놓여 있었기 때문에 화폐에서 주체적인 도안을 기대하기는 어려웠는지도 모르겠다. 전혀 새로운 개념이었던 우표와는 달리 주화는 이미 쓰이고 있던 엽전이 있어서 즉각적인 대치가 어렵기도 했을 것이다. 그러나 주화에 도안을 삽입하는 것은 정부가 화폐를 주

도적으로 발행하고 유통 질서를 바로잡겠다는 의지를 투영한 것이기도 하므로, 여기에도 국가를 상징하는 문양을 넣었던 것으로 생각된다. 화폐에 문양을 넣는 것은 주화에서 먼저 시작되었으므로 각 전환국 시기별로 주화의 도안 변화를 살펴보자.

음양태극장을 도입한 을유주석시주화

가장 먼저 제작된 주화는 을유주석시주화로, 앞면의 화폐 액면 위쪽에 음양태극장을 둔 점이 1884년의 첫 우표 도안과 유사하다. 이 음양태극장은 주돈이의 '태극도설'에서 태극을 도설화했을 때 나온 것이며, 이황의 태극도에도 쓰인 것이다. 따라서 성리학에서 태극과 관련된 것을 연구한 선비라면 누구에게나 잘 알려진 도식이다. 또한 형태는 다르지만, 음과 양이 어우러진 태극과 기본적으로 같은 의미로 통용되는 것이었다. 액면의 양쪽에는 오얏꽃으로 보이는 꽃가지를 두었는데, 이처럼 꽃가지를 이용하는 것은 서구의 주화에서는 오래된 전통으로, 각기 자신의 문화권에서 널리 쓰이는 식물을 채택한다.

뒷면에는 발톱이 셋인 삼조(三爪)의 쌍룡 문양을 중심에 두었는데, 용은 전통적으로 왕권을 상징하는 도상이었다. 이 점에서 주화는 전통 상징에도 기대고 있는데, 주화에 용 도안을 삽입하는 것은 이 시기 일본이나 청에서도 공통된 것이었다. 다만 용의 격은 발톱의 수효와 관계가 된다. 고려 시대까지만 해도 발톱의 수효로 위계를 정하는 질서가 통용되었던 것 같지는 않다. 그러나 조선 시대에 들어서 조선이 명의 체계 안에서 움직이면서 상징 도상의 체계에서도 위계적인 질서가 작동되고 있었던 것을 확인할 수 있다. 왕권을 상징하는 용은 발톱의 수효에 따라 그 격이 나뉘는데, 원래 중국의 천자는 발톱이 다섯 개인 오조룡(五爪龍), 제후국의 왕은 발톱이 네 개인 사조룡(四爪龍), 그리고 왕세

자는 발톱을 세 개로 표현할 수 있었다. 이러한 위계로 보면 발톱이 세 개로 표현된 삼조룡의 격은 매우 낮은 것이다.

뒷면에는 "대조선 을유년(大朝鮮 乙酉年)"으로 국호와 발행 연대를 표기하고, 액면 단위를 한글과 영문으로 표기하였다②. 이 형태는 1886년의 은화용 주석 시주화나 동 시주화, 1888년에 발행된 은화와 동화에 거의 그대로 적용되었으나, 연호를 청의 연호로 사용하지 않고 "開國 四百九十七年" 등 개국 기년을 표시함으로써 독자성을 두드러지게 했다①.

새로운 화폐의 도안은 어떤 과정으로 구상되었을까? 현재로서는 관련 문헌이 발견되지 않아 그 경로를 추적하는 것이 쉽지 않다. 다만 고종이 1884년 봄에 윤치호(尹致昊)에게 은화와 동화의 양식 도본을 주며 거기에 영자를 기입하라고 하여, 윤치호가 일일이 영자를 기입해 올렸다는 회고가 있다.[9] 윤치호가 일기에 남긴 기록으로는 묄렌도르프가 고종에게 주전기계를 수입해 새로운 화폐를 발행하면 주조 이익이 날 것으로 건의했으며, 고종은 푸트 미국 공사에게 자문을 구하는 방법으로 검토하여 시행한 것으로 보이는데, 이 과정에서는 화폐의 도식에 관한 언급은 따로 들어 있지 않다. 다만 윤치호는 일기에 "전식(錢式)에 서양 글자를 베껴 넣다"고 짧게 기록하고 있을 따름이다.[10] 이로 미

9 류자후, 앞의 책, 543쪽. 이러한 회고는 류자후가 김윤식을 방문하였을 때
 『입시록』의 내용을 듣고 적은 것이라고 한다. 그런데 영문을 직접 기입한
 것은 윤치호일 가능성이 높다. 윤치호의 일기에는 묄렌도르프가 고종에게
 『주은전책(鑄銀錢策)』을 올려 주전기계를 들여와 주전을 했을 때의 이익을 논하고
 있었고, 고종이 이에 대해 푸트에게 자문을 구하자 푸트는 기계를 설치하는 것의
 실효성에 의문을 보이면서 반대했다는 점을 아뢰었다고 쓰고 있다. 실제로 영어에
 능통했던 것은 윤치호였으며, 윤치호의 일기에도 자신이 영자를 기입한 것이
 기록되어 있다.

10 주전기계의 수입에 관한 논의는 『국역 윤치호 일기』, 92~98쪽(1884년 3월 15일,
 17일, 19일 자). 도식에 글자를 베껴 넣은 것은, 102쪽(1884년 4월 1일 자).

② 1885년에 제작된 을유주석시주화 1냥 은화. 뒷면에 발행년을 '을유년'으로 표기하고 있다. 한국은행 화폐박물관 소장.

115

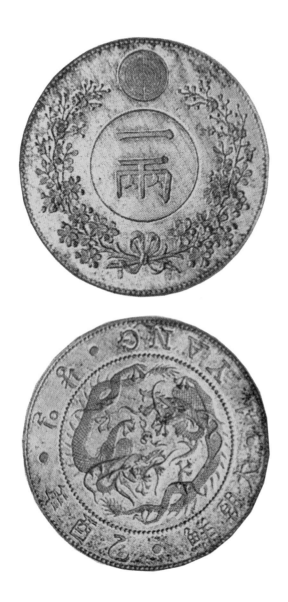

루어 보면 기계의 도입을 검토하면서 이미 기본적인 도안이 성립되어 있었으며, 영자를 적어 넣게 한 것은 화폐의 대외성을 고려하였던 것으로 여겨진다. 고종은 전환국 설립을 추진하면서 주화의 형식에 관해서도 자료를 수집하도록 하였을 것이며, 형식으로보아 당시 통용되던 일본의 주화를 모본으로 삼고 조선을 상징할수 있는 도안을 고안했을 것으로 보인다. 그리고 이때 우표 발행이 진행되고 있었기 때문에 우표의 도안도 화폐 도안에 참고되었을 것으로 생각된다.

주화 도안의 본으로 삼았을 것으로 여겨지는 일본의 근대 화폐는 1870년에 처음 발행되었다. 일본 역시 주화에 도안을 삽입하는 것은 새로운 시도였기 때문에, 서양의 주화 도안을 응용하면서도 일본적인 도안을 삽입하였다.

일본에서는 메이지 시기에 화폐를 제작할 때 매우 고심하였다. 아무나 손으로 만지작거리는 돈에 천황의 얼굴을 넣는다는것은, 살아 있는 신(神)으로서 천황상(天皇像)을 구축하고자 하는일본의 입장에서는 받아들이기 어려운 일이었다. 따라서 직접적인 인간상 대신 황실을 상징하는 국화와 오동꽃 문장으로 군주의이미지를 대체하여 주화를 제작했다.[11]

이는 일본의 봉건체제의 세습에서 각 유력 가문에 가(家)를표상하는 가문의 문장이 전해 내려오고 있었고, 황실의 상징 문장도 있었기에 가능한 것이었다. 서구와는 달리 아시아에는 문장의 전통을 지닌 나라가 일본밖에 없었던 까닭에,[12] 천황가 또한문장이 있었으므로 화폐나 우표에 삽입하는 문양으로 어렵지 않

11 內藤陽介, 『皇室切手』(平凡社, 2005), 24쪽.

12 일본은 문장학도 매우 발달해 문장에 관한 연구가 깊은 편이다. 일본의 문장과
 유럽의 문장을 비교한 책으로는 森 護, 『ヨーロッパの紋章·日本の紋章』(河出書房新社,
 1996) 참조.

게 황실 문장을 채택할 수 있었던 것이다.

　당시 일본의 주화 디자인을 살펴보면 황실 문장인 국장(菊章)과 동장(桐章), 일장기를 뜻하는 욱일장과 그것을 둘러싼 국화가지와 오동 가지, 그 바깥쪽에 휘날리는 해와 달이 있는 깃발을 한 면의 도안으로 하고, 또 한 면에는 "大日本·明治三年"과 함께 액면가를 한자로 빙 둘러 표기하고, 연주문을 두른 가운데에는 여의주를 희롱하는 용 한 마리를 새겨 넣었다.[13] 그러나 경성전환국에서 주조한 화폐와 좀 더 유사한 것은 일본 국내에서 주로 통용되던 주화보다는 당시 조선에도 유입되었을 것으로 여겨지는 무역은(貿易銀)으로 쓰이던 은화이다. 이 은화는 용 문양이 있는 면에는 은화의 품위와 무게 표기가 첨가된 외에는 동일하나, 여러 문양이 있던 면은, 가운데에 "一圓"이라는 액면가 글씨가 크게 들어가고 그 옆에 "銀"이라는 인이 찍혔으며, 맨 위의 국화 문장을 두고 국화꽃 가지와 오동 가지가 빙 둘러 감싸며 아래에서 두 가지를 리본으로 묶은 모양으로 단순화되어 있다 ③.

　경성전환국에서 주조한 주화는 이 도안에서 국화 문장 자리에 음양태극장을 놓고, 교차하는 국화 가지와 오동 가지를 오얏 가지로 교차시키는 것으로 대체하였다. 이때 주화의 제작은

13　이 도안은 일본 메이지 시기의 유명한 조각가 카노 나츠오(加納夏雄)에게 의뢰하여 만든 것인데, 이때 일본의 화폐 고문인 영국인이 대개 서구의 주화가 국왕의 초상을 화폐에 새긴 관행을 따르도록 조언했으나, 천황의 초상 대신 천자를 상징하는 용 도안을 그려 넣었다고 한다. 일본이 국화를 황실 문장으로 사용한 것은 헤이안 시대에 중국에서 온 문양을 가마쿠라 시대의 천황이었던 고토바죠코(後鳥羽上皇)가 즐겨 사용한 이후라고 한다. 국화 문양을 황실 문장으로 공식적으로 제정하여 일반인의 사용을 금지하도록 한 것은 메이지 2년(1869) 8월 24일이다. 오동의 경우 국화의 부 문양으로, 천황의 의복에 오동(桐), 대(竹), 봉황(鳳凰), 용(龍) 등을 함께 사용하는데, 오동은 국화와는 달리 아시카가(足利) 씨 가문의 문장으로도 쓰이는 등 널리 쓰이는 편이다. 辻合喜代太郎, 『日本の家紋』(保育社, 1999), 28~29쪽.

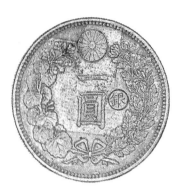

④ 1892년에 발행된 5냥 은화의 앞뒷면. 한국은행 화폐불관 소장.

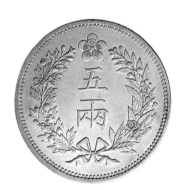

외국인 기술진의 지도와 제작에 의존하여 이루어졌는데, 기계를 독일에서 수입하였으므로 조폐기계 담당으로 디트리히트(C. Diedricht)라는 독일인을 초빙하고,[14] 조각은 일본에서 이나가와 히코다로[稲川彦太朗]와 이케다 다카오[池田隆雄]라는 조각 기사를 불러 제작한 것으로 알려져 있다. 원도의 제작은 일본인 조각장이 했으나, 주화의 바탕이 되는 원화는 모두 일본에서 만들어 온 것을 전환국에서 압인(壓印)하여 제작하였다. 이 시기의 주화는 1888년에 제작된 것만이 실제로 발행되었으며, 유통도 정부의 의도와 달리 그다지 활발히 이루어지지는 않았다. 이 시기는 도안이나 제도의 정착 면에서 시험적인 시기였다.

을유주석시주화는 도안을 삽입한 첫 근대 주화로서, 전통 요소에서 가져온 음양태극장과 쌍룡이라는 도안과, 나뭇잎 가지를 교차시켜 리본으로 묶는 서구식 도안을 결합시켜 전통 문양과 근대적 도안화가 결합되는 과도기적인 양상을 보여준다. 또한 국호를 '대조선'으로 표기하여 청의 영향력을 배제하고 독립적인 국가로서 화폐 주권을 행사하고 있음을 강조하였다.

오얏꽃 문양의 성립과 무궁화 가지의 등장

인천전환국 시기에는 화폐제도를 본격적으로 정비하면서 도안도 다소 바뀌었다. 액면의 위쪽 문양이 태극장에서 오얏꽃으로 바뀌고 주위를 두른 연주문이 사라졌으며, 오른쪽 오얏꽃 가지는 좀 더 잎이 무성한 형태로 되고 왼쪽은 무궁화 가지로 바뀌었다. 뒷면은 쌍룡 문양이 그대로 쓰였다④.

이 시기 주화에 삽입된 오얏꽃은 정형화된 문양으로는 처음 등장한 것이다. 아직 이 시기까지는 오얏꽃 문양에 관한 설명이

14 『한국의 화폐』(한국은행, 1994), 65쪽.

제시되지 않다가, 8년 뒤인 1900년에 「훈장조례(勳章條例)」를 발표하면서 이화문(李花紋)은 '국문(國文)' 곧 나라 문장이라고 설명한다. 아마도 1892년에 일본의 주화 도안을 응용하여 은화 도안을 제작하면서 일본 천황가의 국화장에 대응하는 것으로 조선 왕실의 성씨에서 착안해 '오얏 리(李)'로부터 이화문을 마련했으나 이 시기에는 명확히 '왕실 문장'으로서의 개념을 적용한 것은 아닌 듯하다. 왜냐하면 조선에서는 가문의 문장 전통이 없었기 때문이다. '이화문'은 근대 시기, 왕실의 문장을 내세우는 유럽이나 일본의 전통에 대응하기 위해 창안된 근대적인 것이었다⑤.

　　오얏꽃은 이전에 서화나 공예품 등에서 상징으로 등장한 적이 없으며, 문양화되어 표현된 적도 없다.[15] 조선 시대에 상징으로 쓰인 가장 대표적인 꽃은 매화와 모란일 것이다. 매화는 조선 시대에 즐겨 그려진 사군자의 하나로 선비의 상징으로 여겨졌으며, 어몽룡(魚夢龍)의 <월매도(月梅圖)> 등 회화의 소재로도 애용되었다.[16] 모란 역시 군자의 상징으로 쓰이거나, 다복을 뜻하는 길상화(吉祥畵)의 소재로 애용되었다. 매화는 도자기 등에 문양으로 쓰이면서, 모란은 조선 후기 민화나 자수가 놓인 공예품에 도안화되어 두루 사용되었다. 그러나 오얏꽃의 경우 회화의 소재로 채택된 적도 없을뿐더러 이러한 도안화가 이루어진 적도 없었다. 따라서 오얏꽃은 왕실의 성씨에서 착안하되, 그 도안화는 기존의 매화나 일본의 벚꽃 등의 도안을 응용하여 이루어졌을 가능성이 높다.

15　오얏꽃 문양의 성립과 변천에 관해서는 박현정의 「대한제국기 오얏꽃 문양 연구」(서울대학교 석사학위 논문, 2002)에 자세히 고찰되어 있다. 박현정, 앞의 글, 35쪽.

16　동양에서의 매화의 전통과 미술에서의 활용에 관해서는 이어령 책임 편집, 『매화—한·중·일 문화코드 읽기』(생각의 나무, 2003) 참조.

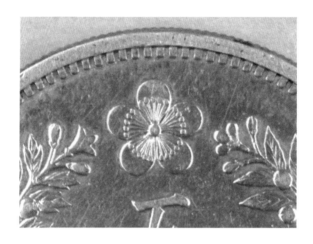

또 하나의 특징은 이 시기의 주화에 무궁화 가지가 새로이 등장한 점이다. 무궁화 문양은 대한제국기에 개정된 서구식 군복과 훈장, 문관의 대례복 등에 표현되었는데, 처음 등장한 것이 이 시기의 주화이다. 아직까지 꽃으로서의 무궁화가 표현된 것은 아니나, 주화의 문양에 무궁화 꽃가지가 들어간 것은 이후 복식에 무궁화가 채택되는 중요한 계기가 된다. 무궁화는 해방 이후 오늘날까지 국화(國花)로서, 국가 정체성을 드러내는 데 가장 즐겨 쓰이는 이미지의 하나로 정착했지만 이때까지만 해도 사실 이 꽃가지가 무궁화인지 아닌지 다소 모호하게 표현되어 있다⑥.

주화 도안에 무궁화 꽃가지를 채택하게 된 까닭은 무엇이었을까? 주화의 맨 위쪽을 차지하는 문양으로 일본 은화에서 쓰인 국화 대신 조선 왕실의 성씨에서 비롯한 오얏꽃을 대치한 것은 자연스러운 연상으로 이루어졌을 것으로 보인다. 그러나 금액을 둘러싼 부(副) 문양으로 일본 은화에는 오른쪽에 국화 가지, 왼쪽에 오동 가지가 쓰였는데, 이에 대응하여 1892년 은화에 오른쪽에는 오얏 꽃가지, 왼쪽에는 무궁화 꽃가지를 배치한 것이다. 오얏 꽃가지는 위의 연상에 따라 역시 무리 없이 채택할 수 있었을 것이지만, 왜 여러 식물 가운데서도 무궁화를 채택하게 되었을까? 오얏꽃과 마찬가지로 무궁화도 이전에는 회화의 소재로 쓰이거나 도안화된 예가 보이지 않는 새로운 등장이다. 그런데 무궁화는 조선 시대 문인들의 글이나, 거슬러 올라가면 신라 시대 문헌에도 등장하는 소재였다. 조선 시대 이전부터 우리나라를 '근화향(槿花鄕)'으로 여기고 있었다는 문인들의 글에서 드러나듯이[17] 국토와 연관된 꽃으로 인식되었다. 따라서 공식적으로 국

17 '槿花鄕'을 언급한 가장 오랜 기록은 897년 최치원이 효공왕의 명을 받아 당(唐) 소종(昭宗)에게 보내는 표문(表文)에 나오며, 중국 쪽 기록으로는 『산해경』 등에서부터 언급이 있다고 한다. 이러한 기록에 관해서는 일제강점기부터

화(國花)가 제정되지 않은 상황에서 '나라꽃' 또는 '겨레꽃'의 의미로 통용되던 인식이 무궁화를 채택하게 되는 배경이 아닌가 생각된다.

오얏꽃 문양은 5냥(1원) 은화에서는 꽃술이 가득한 모양이나, 다른 주화에는 꽃잎이 5잎으로 확실히 갈라지고 꽃술은 3개씩으로 정리되어 다소 도안적인데, 이 모양의 오얏꽃 문양이 이후 가장 기본적인 도상으로 정착되었다.[18] 은화에서 용 문양은 좀 더 역동적인 모습으로 바뀌었으나 적동화 이하 단위에서는 다소 소략해진 것을 알 수 있는데, 이는 주화 크기의 제약 때문에 자세한 표현이 어려웠던 탓으로 여겨진다.

이 시기 주화의 도안도 역시 일본인이 담당하였다. 이때 도안에서 "개국기년" 등의 각인은 마스다 도모로[益田友郎]가, 무궁화 꽃가지와 오얏 꽃가지 교차 도상의 각인은 에가미 겐지로[江上源次郎]가 담당했다.[19] 한편 1893년 8월에 안경수가 일본 오사카 조폐국에 의뢰한 소전(素錢: 액면을 새기지 않은 바탕)을 가지고 귀국할 때 조각사 아즈마 긴노스케[東金之助]와 함께 왔는데, 긴노스케는 이후 전환국에 근무하면서 화폐 원안의 조각을 담당했던 것으로 보인다.

우호익(禹浩翊) 등에 의해 고찰되어 왔다. 송원섭,『무궁화』(세명서관, 2004), 43쪽 및 우호익,「무궁화고(無窮花考)」,『東光』제13~16호(1927) 참조.

18 화폐 단위로 볼 때 5냥과 1원은 같은 가치를 지닌다. 실제로 앞면에는 1원으로 표기된 은화가 뒷면에는 '닷량'이라고 표현되어 있다. 이 시기의 1원 은화는 매우 적은 수효만 시주되었던 것으로 여겨지는데, 5냥 은화 제조를 위해 수입된 소전(素錢)이 20,000매였고 발행된 5냥 은화의 수효가 19,923매였기 때문에 1원 은화는 그 나머지인 77매 이내로만 발행된 것으로 추정되고 있다. 김인식, 『韓國貨幣價格圖錄』(한국예술사, 1993), 271~273쪽.

19 甲賀宜政, 앞의 글, 17쪽(이석륜 번역서, 26쪽) 참조.

황제의 상징 독수리 문양

주화 도안에서 가장 변화가 두드러진 것은 1901년에 발행된 이른바 '독수리 문양' 주화에서이다. 용산전환국 시기로 불리는 이때에는 화폐제도가 금본위제로 세계적인 조류에 동참하고자 하는 시기였는데, 제도로서의 금본위제는 채택되었지만 실제로 실시되지는 못했다. 이때 발행된 주화로는 금도금 동 시주화가 5원, 10원, 20원 등 고액권이 제작되었으며 은화, 백동화, 동화도 발행되었다. 그러나 금화는 도금된 시주화만 제작되었을 뿐 실제로 발행되어 유통되지는 못했다.

이 시기 주화의 도안에서 앞면은 인천전환국 시기의 것과 동일하나 뒷면은 용이 사라진 대신, 왕관을 쓰고 왼쪽을 바라보는 독수리 문양으로 바뀐 점이 가장 두드러지는 변화이다. 독수리는 머리에 왕관을 쓰고 양 날개를 활짝 벌리고 있으며 양쪽 발에 각각 왕홀로 보이는 봉과 지구의를 들고 있다. 또한 가슴 한가운데에 음양의 조화를 보이듯이 부드럽게 원을 그리는 태극 문양이 있고, 그것을 빙 둘러 팔괘가 놓여 있다. 이 원에 이어 날개 쪽으로 각각 5개씩 또 다른 작은 태극이 차례로 놓여 있다⑦. 이러한 도안은 일본 주화에는 전혀 등장하지 않는 것으로 이제까지의 도안과는 매우 다른 개념이어서 주목된다. 이러한 도상은 1903년에 발행된 매 문양 우표에서도 확인되는 것으로(4장 ⑰ 참고), 이 주화가 좀 더 앞서 발행된 것이다.

독수리 문양은 어디에서 왔을까? 당시 유통되던 주화들을 살펴보면, 한국의 개항장에서는 무역화로서 멕시코 은화가 유통되고 있었는데 여기에 독수리 문양이 보인다. 또 한국에서는 사용되지 않았으나 독일과 러시아에서도 은화에 독수리 문양을 사용하고 있었다. 이 주화의 도안을 비교해보면, 멕시코 은화는 독수리 몸체의 표현이 좀 더 동적인 움직임을 주었고, 독수리가 선

⑦ 주화 도안에서 두드러진 변화를 보인 1901년의 독수리 문양 주화의 앞뒷면.
한국은행 화폐박물관 소장.

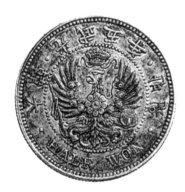

⑧ 머리가 둘인 쌍두 독수리 문양이 있는 러시아 루블화의 앞뒷면.

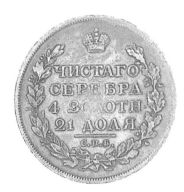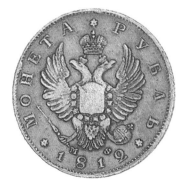

인장 위에 올라가 있는 모습으로, 1901년 발행 주화와는 도안의 유사성이 적다. 반면 러시아 루블화는 머리가 둘인 쌍두 독수리로, 머리에는 왕관을 쓰고 양쪽 발에는 교황의 권위를 상징하는 십자보석과 황제의 권위를 상징하는 왕홀을 쥐고 있다⑧. 1901년 발행 독수리 문양 주화에서는 독수리의 머리가 하나로 되었고 십자보석 대신 자오선이 그려진 지구의로 바뀌었을 뿐 도상의 구성은 매우 유사하다.

이 도안은 본래 1897년에 설립되었다가 러일전쟁 이후 폐쇄된 로한은행(露韓銀行)에서 한국의 화폐를 주조할 계획으로 만든 것이었다. 로한은행은 본점을 러시아 블라디보스톡에 두고 지점을 함경북도 경성에 두어 러시아와 한국 사이의 무역을 뒷받침하고자 세워졌는데 한국 정부의 허가를 얻는다는 전제하에 한국 화폐를 주조하려 했으나, 그 계획은 현실화되지 않았다. 이 도안이 발행되지 못한 채 사장되어 있는 것을, 당시 금본위제 중심의 화폐 조례를 주도한 이용익(李容翊)이 그대로 가져다 활용한 것이었다고 한다.[20] 류자후는 앞면의 오얏꽃이 한국의 황실을, 뒷면의 왕관이 러시아 황제를 상징하여 이 도안이 한국과 러시아의 친연 관계를 표상하고자 했다고 보기도 했다. 이 주화 가운데 10환 금화와 반 원(半圓) 은화의 각인은 다나카 주타로[田中重太郞]가, 그 밖의 것들은 마키다 이치타로[蒔田一太郞]가 조각하였다.[21]

그런데 이 독수리 문양의 가슴에는 태극과 팔괘가 있고, 날개에도 태극 문양이 펼쳐져 있는데, 이는 러시아 루블화에는 표현되지 않은 것이다. 오히려 이러한 배치는 러시아 황제의 문장에서 찾아볼 수 있다⑨. 독수리 문장은 서구에서는 사자 문장이

20 류자후, 앞의 책, 645~651쪽 참조.
21 甲賀宜政, 앞의 글, 27쪽(이석륜 번역서, 44쪽).

나 방패 문장과 더불어 보편적인 것 가운데 하나라고 할 수 있는
데,[22] 특히 당시 러시아 황제의 문장은 가슴과 날개에 여러 문장
이 표현되어 있어 독특하다. 러시아 황제의 문장에 나열된 방패
모양 문장들은 황제와, 황제가 관할하는 여러 지역의 문장으로
서, 러시아 황제의 지배 영역을 드러내도록 한 것이다.

자세하게 이야기하자면, 독수리의 가슴 부분인 가운데에는
황제가 직접 다스리는 모스크바 대공국을 상징하는 말 탄 기사

22 Jiri Louda & Michael Maclagam, *Heraldry of the Royal Families
 of Europe*, pp. 178-194, pp. 269-280. 프러시아와 독일 및 러시아 등 여러
 국가에서 왕에 따라 독수리 문장을 사용한 예를 볼 수 있다. 독수리를 상징으로
 삼은 것은 서구에서는 로마에서 마리우스(Marius)가 집정관으로 있을
 때부터라고 하니 그 연원이 2,000년이 넘는다. 이후 독수리 문양은 군기에,
 장군들의 갑옷이나 방패에 문양으로 채택되었고, 근대에 와서도 여러 왕실의
 문장으로 사용되었다.

문장이 있고, 왼쪽 날개에는 위로부터 카잔(러시아 연방 내 타타르스탄 지역), 폴란드, 타우리다(크림 반도 지역), 키에프(우크라이나 지역)와 노보고로드(모스크바 북쪽), 블라디미르 세 지역이 혼합된 문장, 오른쪽 날개에는 위로부터 차례로 아스트라칸(카스피해 북쪽), 시베리아, 그루지아(조지아), 핀란드의 각 문장을 배치해서 황제가 다스리는 제국의 영토를 드러내고자 한 것이다.[23] 1901년 발행 주화의 태극 배치는 이러한 러시아 황제의 문장 도상을 원용하여 대한제국 황제의 영향력을 드러내고자 한 것으로 보인다. 곧 가슴의 모스크바의 문장 대신 태극을 놓고, 그 주위의 문양들 자리에 팔괘를 둘렀으며, 양쪽 날개에 놓인 문장들 대신에 다시 태극 문양을 배치한 것이다.

다만 동-서 로마제국의 양립이라는 상징으로 만들어진 쌍두독수리는 대한제국에서는 의미를 지닐 수 없으므로 머리를 하나로 하고, 독수리가 양발에 쥐고 있는 것 가운데 보검(또는 왕홀)은 그대로 채용하되, 십자보석은 자오선이 선명히 드러나는 지구의로 대치하였다. 본래 독수리 문장에서 십자보석은 교황권이 뒷받침하는 정신적인 권위를, 보검은 군권이 뒷받침하는 힘을 상징하는 것이었는데, 종교적 상징인 십자가만은 대한제국에서는 맞지 않기 때문에 십자가를 빼고 정리했다고 볼 수 있다. 또 러시아 황제 문장에서의 크라운이 주화에서는 1903년 발행 기념우표 및 고종 초상화에 나타난 통천관과 더 유사한 모양으로 바뀌어 있다. 따라서 이 도상은 조류 가운데 가장 강한 독수리가 지니는 패

23 森護, 『紋章の切手』(東京: 大修館書店, 1987), 236쪽. 러시아는 1721년 표토르 대제가 제국을 선언한 이래 1917년 혁명으로 붕괴될 때까지 대제국을 이루었다. 19세기 후반에는 서쪽으로 폴란드 일부, 북쪽으로 핀란드에까지 세력이 미쳤고, 남쪽으로 그루지아를 포함했으며 동쪽으로는 시베리아 영역까지 확대했음을 문장의 상징을 통해 알 수 있다.

권과, 가슴과 날개에는 국표(國標)인 태극과 팔괘, 그리고 양쪽 발에는 힘과 세계화를 상징하는 도상들로 재구성되어, 대한제국의 정통성과 권위를 표상하도록 만든 것이다. 1900년대 초기는 고종이 왕실 추숭 사업을 벌이면서 왕권 강화에 힘을 기울였던 시기로, 이 주화의 독수리 문양은 그러한 상징을 드러내는 한 보기가 될 수 있을 것이다. 다만 1904년의 러일전쟁에서 러시아가 일본에 참패하고 대한제국에서의 지위를 주장할 수 없게 되는 정치 상황의 변화와, 그에 이은 후속 조치로 대한제국이 외교권뿐 아니라 화폐 주조권도 일본에 빼앗김에 따라 이러한 도안의 의미도 퇴색될 수밖에 없게 되었다.

용에서 봉황으로, 화폐 발행의 주권이 상실된 주화

화폐 발행의 주권이 넘어간 일본 오사카 조폐국 시기 도안의 가장 큰 변화는 역시 뒷면으로, 금화와 은화에는 다시 용이 등장했으나, 서로 마주보는 한 쌍이 아니라 한 마리로 바뀌고, 백동화와 동화에는 봉황 한 마리가 새겨졌다⑩. 용과 봉은 둘 다 왕권을 상징하는 것이기는 하나 이때의 용 도안은 일본 은화의 용 도안과 동일한 것이어서 도안의 내용상 일본 화폐와 거의 유사하게 변화한 것이라고 하겠다. 또 봉은 용보다 낮은 위계의 상징으로 쓰이기도 했기 때문에 왕권의 의미가 약화된 것이기도 하다. 더구나 이 직전에 발행되었던 주화의 문양이 황제의 상징인 독수리였던 데 견주어, 이는 전통으로 돌아가면서도 내포하는 격을 낮춘 것으로 여겨진다. 그나마 이 주화들은 오사카 조폐국에서 발행되었으나 1909년 화폐제도 자체가 일본에 통합되어 버림으로써 더 이상 발행되지 않았다.

주화에 삽입된 도안은 우표에서와 같은 음양태극장이 등장했고, 1892년에는 도안화된 오얏꽃 문양이 처음으로 나타났고

⑩ 화폐 발행 주권이 일본으로 넘어간 오사카 조폐국 시기 주화 뒷면의 용무늬와
봉황무늬. 한국은행 화폐박물관 소장.

⑪ 1911년에 발행된 구 한국은행권 5원 권 앞뒷면(견본). 한국은행 화폐박물관
소장.

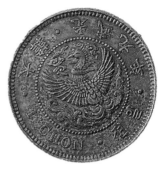

무궁화 가지가 등장하였으며, 1901년에는 황제를 뜻하는 독수리 문양이 채택되는 등 다양한 요소가 등장하였다. 화폐에 이처럼 국가와 황실을 상징하는 문양을 채택함으로써 경제적인 독립성을 표방하고자 했다. 비록 이 주화들이 실제로 통용된 실효성은 매우 적었지만, 화폐에 문화적이고 정치적인 독자성을 보이고자 도안화된 이미지를 삽입한 것은 이 시기의 새로운 시도였다.

주합루, 광화문이 그려진 한국은행권 지폐

대한제국기에 중앙은행으로서 한국은행이 설립된 것은 1909년의 일이다. 이 한국은행은 경술국치 후인 1911년에 조선은행으로 명칭이 변경되었다. 현재 한국은행 화폐박물관으로 쓰이고 있는 건물은 1907년에 착공하여 1912년에 준공된 것이다. 한국은행 화폐박물관에는 한국은행권으로 발행된 지폐로 10원 권, 5원 권, 1원 권 세 종이 소장되어 있다. 10원 권의 앞면 왼쪽에는 창덕궁 후원에 정조가 지은 규장각 건물인 주합루가 그려져 있으며, 정면 가운데에 이화문(李花紋)이 놓여 있다. 5원 권에는 광화문이 그려져 있으며, 1원 권에는 왼쪽에, 아마도 수원의 화홍문으로 여겨지는 수구(水口) 위의 정자가 그려져 있다⑪. 그런데 이 지폐들은 모두 경술국치 이후에 발행된 것들이다. 게다가 그 도안은, 일본의 제일은행이 한국에서 쓰이도록 고안한 일본 제일은행 발행의 10원 권, 5원 권, 1원 권을 기본적인 디자인은 같으면서 제일은행의 화폐 단위였던 엔(圓)을 원(圜)으로 바꾸고, 은행의 명칭, 인장, 그리고 정면 가운데에 있는 겹친 별 모양의 휘장을 이화장으로 바꾼 것에 불과하다. 이 제일은행권에는 "대한국 정부의 공인을 얻어 공사 거래에 무제한으로 통용함"이라는 문구가 쓰여 있어, 일본 제일은행이 발행한 것을 한국에서 사용할 수 있도록 만든 것이었다. 그리고 이 도안을 거의 그대로 사용한 것이

한국은행권이었다. 이 시기는 화폐 주권이 이미 사라진 뒤였을뿐
더러, 한국은행이 1911년에 조선은행이 되면서 쓰이지 않게 되
었다.

국가 상징을 실어 세계로 보낸 우표

① 우리나리 첫 우표인 분위우표는 1884년 11월 18일 우정총국 낙성에 맞춰 준비되었다. 『인천부사(仁川府史)』에 수록되어 있던 이 우표의 원노.

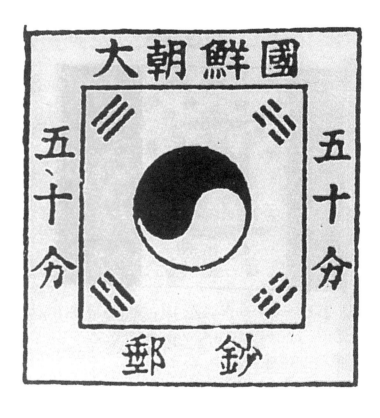

태극기가 대외적으로 '국가'를 상징하는 시각적 표상으로 제정되자, 이는 외교 관계나 기념일 등 국가적 행사, 왕실과 관청에만 게양하게 되지 않았다. 국가 상징은 그것이 일정한 영토에 사는 하나의 공동체를 표상하는 것이니만큼 그 공동체인 '국민'의 일상생활에도 스며들게 되었다. 그 한 가지 갈래가 바로 우표이다.[1]

　19세기 후반 근대국가들에서는 우표에도 각양각색의 국가를 표상하는 이미지들을 삽입하였고, 이러한 흐름은 조선에도 어김없이 밀려들어 왔다. 조선에서 우표를 처음 발행한 것은 1884년에 우정제도가 도입되고부터였다. 우리나라에서 발행된 우표는 도안에 따라 문위(文位)우표, 태극(太極)우표, 이화(李花)우표, 매 우표[2] 등으로 나뉜다. 이 우표들이 발행되기 시작한 각각의 시기는 문위우표가 갑신정변기, 태극우표는 갑오개혁기, 이화우표와 매 우표는 대한제국기에 대응된다. 문위우표는 우정국이 처음 설치된 1884년에 발행되었으나 갑신정변이 발발해 우정국의 기능이 제대로 수행되지 못하자, 유통되지 못한 채 사장되었다.[3]

　본격적인 우표의 발행은 그 10년 후인 갑오개혁기에 이루어졌으며 이때 발행된 것이 태극우표이다. 문위우표와 태극우표는 태극을 중심 모티브로 사용했다는 점에서 공통점이 있으나 태극의 도상은 달라져 있다. 문위우표가 주돈이의 『태극도설』에 나오는 음양태극인 데 견주어 태극우표의 도상은 이미 널리 쓰이게

1　목수현, 「화폐와 우표로 본 한국 근대전환기 시각문화의 변화」, 『동아시아 문화와 예술』 제2집(2005).

2　우표 수집가들에게는 흔히 '독수리 우표'로 알려져 있으나 이 도안은 '매'로 보아야 하며 이는 뒤에서 자세히 서술할 것이다.

3　갑신정변의 실패와 함께 우정제도 또한 혁파되어 그나마 제작되었던 우표들조차 실제로 사용된 기간은 매우 짧다. 더구나 우정총국 개설 당시에는 5문과 10문 우표만이 도착해 있었고 25문 이상의 3종은 그 이후인 1885년 3월에야 납품되어 실제로는 전혀 사용되지 못하고 수집가의 손으로 들어가 버렸다.

된 태극기와 일치한다.[4] 문위우표와 태극우표는 서로를 구분하기 위해 각기 다른 명칭이 부여되었지만, 두 가지 모두 공통적으로 태극과 오얏꽃이 주 문양으로 채택되었다. 20년이 채 못 되는 근대 우표 발행기에 처음부터 국가를 상징하는 이러한 문양을 삽입해 우표로 조선/대한제국의 이미지를 널리 알리고자 하는 의도가 내재되어 있는 깃을 볼 수 있다.

우표에 국가 상징을 싣다

교통의 발달은 세계적으로 우편 통신이 이루어지는 것을 가능하게 했고, 외국과의 교류가 빈번해지면서 일정한 거리에 대해 일정한 금액을 지불할 수 있는 제도인 우표가 탄생하게 되었다. 이때 우편요금을 기재하는 우표에도 각 국가를 상징하는 도안이 채택되는 경우가 많았다. 우정제도를 세우고 우표를 처음 발행했던 영국에서 1840년에 나온 첫 우표는 당시 영국을 통치하던 빅토리아 여왕의 옆모습을 담고 있다 ②. 아마도 우표에 군주의 초상을 담는 발상은 고대로부터 주화에 군주의 초상을 담았던 전통에서 비롯되었을 것이다. 주화는 금속물에 뜨거운 인장을 눌러 새겨 만들었는데, 기원전 6세기 리디아(Lydia)의 왕인 크로에수스(Croesus)는 소아시아의 서해안에서 산출되는 일렉트럼(Electrum), 곧 호박금을 사용하여 중량을 일정하게 표준화한 것에 자신의 상징인 사자머리를 각인하여 왕의 권위를 나타냈다 ③.[5] 이것이 그리스로 전파되어 아테네 여신이나 신을 상징하

4 주돈이는 중국 송(宋)대 사람으로, 주돈이가 처음 『태극도설』을 발표한 것은 송 신종(神宗) 때로, 우리나라로는 고려 문종(文宗) 24년경이며, 서기 1070년 무렵이다.

5 Hobson Bruton, *Historic Gold Coins of the World* (London: Blandford, 1971); 임양택, 임채숙 공저, 『세계의 디자인과 기술: 기념주화,

② 19세기 영국에서 우정제도를 통해 처음 발행했던 빅토리아 여왕 초상 우표.

③ 사자머리로 왕의 권위를 나타낸 B.C. 6세기의 일렉트럼 주화.

④ 알렉산더 대왕 초상 금화.

는 올빼미, 독수리 등의 도안으로 바뀌었다가, 기원전 327년 인도에까지 그 세력을 넓힌 알렉산더 대왕의 초상을 삽입하게 되면서부터는 지배자의 초상을 넣는 것이 일반화되었다 ④.[6] 19세기 중후반에 널리 쓰인 대영제국의 은화에 조각된 빅토리아 여왕의 초상은 이러한 전통이 계승되어 내려온 것이며, ⑤ 일상의 매체에 지배자의 이미지를 담아 그 지배력을 널리 퍼뜨리고자 한 전략이었다.

세계를 균질화한 하나의 공간으로 묶어 내는 우편제도는 유럽에서부터 먼저 시작되었지만, 제국주의의 확산과 함께 식민지가 된 나라들을 포함하게 됨에 따라 아프리카, 아시아, 아메리카 등지에도 빠르게 퍼져 나갔다. 각 나라들은 우표를 만들면서 그 안에 도안을 삽입해 넣었는데, 가장 단순한 것은 현재 이탈리아 볼로냐 중심의 자치주였던 로마니아나 독일 지역인 바이에른에서 만든 것과 같이 지역명과 요금을 표현한 것도 있었다 ⑥.[7]

사실 우표의 경우, 공간에 대한 소통을 균질화한다는 기능적인 측면만을 생각하면 거리에 합당한 금액만이 표기되어도 충분할 것이다. 그런데도 굳이 우표에 국왕의 초상을 비롯해 국가나 지역의 특성을 표상하는 이미지를 담는 까닭은 무엇이었을까? 다시 영국의 경우를 들어 생각해 보면, 영토의 이미지로서의 통합 또는 관할이라는 의미가 있었던 것으로 보인다. 영국 우표가 미치는 범위는 곧 영국민들의 발길이 미치는 범위에 다름 아닐 것이므로, 빅토리아 여왕의 초상이 그려진 우표는 영국 국내는 물론 전 세계에 걸친 제국 영국령 및 영국과 교역하는 각국으로

　　　은행권, 우표, 훈장』(도서출판 국제, 2006), 27쪽에서 재인용.

6　　평강성서유물박물관 편,『Coin, 그 속에 담긴 정복의 역사—고대 헬레니즘에서 비잔틴까지』(평강성서유물박물관, 2004), 18~25쪽.

7　　이해청,『세계의 진귀우표』(명보출판사, 1983), 100쪽 및 123쪽.

전파되면서 영국의 위세를 떨치는 데 한몫했을 것이다.[8] 그리고 왕궁이나 군대를 비롯한 공공장소나 교역을 위한 선박 같은 특정한 공간이나, 기념일 등 특정한 날에만 게양하게 되는 국기보다는 일상에서 소비되는 우표와 같은 것이 국민들에게는 국가나 국왕을 더욱 실체적으로 느끼게 하는 이미지로서 작동할 수 있지 않았을까? 또한 우표는 국가 간의 수교에 필요하거나 상선의 말미에 달아 세관 통과에 필요한 국기와는 달리, 우편물에 부착되어 더 넓은 세계에 더 폭넓게 유포되는 매체이다. 이러한 특성 때문에 각 나라들은 우표에 각국의 특징이 드러나는 도안을 삽입하게 되는 것이다. 박람회의 세기이자 여행의 세기이기도 했던 19세기에 각 나라들이 국가의 상징물을 우표에 담아 많은 나라에 퍼뜨리고자 했던 것은 우연이 아니다. 또 그런 이유로 우표 수집가들이 각국의 특성을 보이는 우표를 수집하는 붐도 일어나게 된 것이다.

우표에 삽입된 도안은 크게 세 종류로 나눌 수 있다. 첫째 유형은 최초의 우표인 빅토리아 여왕 초상 우표에서 보듯이 영국을 비롯한 유럽 국가들에서 군주의 초상을 넣어 제작한 것이다. 후발 국가로서 독립이나 통일이 늦은 곳, 제국에서 국민국가로 거치지 않고 독립 투쟁을 통해 이루어진 이탈리아의 경우에도 통일의 주역이 되는 "존귀의 왕"의 초상을 담아 우표를 발행했다.[9] 두 번째 유형은 왕실 문장이나 그 문장에서 비롯된 국가 문장 또는 군 문장(軍紋章)을 도안으로 삼은 유형인데, 덴마크의 왕실 문장 우표(1851년 발행)나 페루의 방패 문장 우표(1858년 발행)가 그것이다. 덴마크의 우표에는 우표의 중앙에 왕관이 그려져 있으

며, 그 아래쪽에 주권과 힘을 상징하는 왕홀(王笏, scepter)과 칼을 X자로 교차해 넣었다⑦. 페루의 우표에는 방패 속에 라마, 키나나무, 금화를 쏟고 있는 풍요의 뿔 등이 그려져 있고, 방패를 둘러싸고 깃발이 꽂혀 있는데, 이 문장은 현재 페루의 국기 중앙에도 그려져 있다.[10] 세 번째 유형은 국가의 고유 상징이나 물질을 넣은 경우로, 투르크제국 당시의 터키에서 터키의 고유 문자 도안을 넣거나(1863년 발행), 칼리프 직위를 상징하는 별과 초승달을 넣은 것(1865년 발행)도 볼 수 있다⑧.[11] 이러한 예들에는 우표의 도안에 그 나라나 지역의 정체성을 어떻게 표현할까를 고민한 흔적이 서려 있다.

후발 국가들이나 식민지에서는 선진국의 예를 따라 하거나 군주 초상 도안을 넣는 방식을 채택한 경우가 많다. 인도에서는 1854년 10월 1일에 최초로 전국적인 우표를 발행했는데 그 도안은 당시 식민 지배국이었던 영국 빅토리아 여왕의 초상이었으며, 뉴질랜드에서는 1855년에, 스리랑카에서도 1857년 4월 1일에 같은 도안으로 우표를 발행했고, 당시 영국령이었던 말레이시아의 해협식민지에서도 1867년에 같은 도안의 우표를 만들었다.[12] 스페인의 지배를 받고 있던 필리핀의 경우 1854년에 스페인 여왕인 이사벨 2세의 초상 도안을 우표에 넣었다.[13]

이처럼 서구 근대국가들은 정체성을 표방할 수 있는 다양한 매체에 국가의 상징을 담았다. 이러한 시각적 상징물들을 적극적으로 유포하는 것은 그만큼 자신들의 영향력의 영역이 확대되는 것이기도 했기 때문이다. 이러한 흐름은 시기는 다소 늦지만 동

10 이해청, 위의 책, 314쪽.
11 이해청, 위의 책, 222~223쪽.
12 이해청, 위의 책, 216~219쪽.
13 이해청, 위의 책, 226~227쪽.

⑦ 덴마크의 왕실 문장 우표.

⑧ 1865년에 발행된 터키의 초승달과 별 문양 우표.

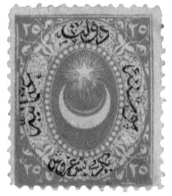

⑨ (왼쪽) 1871년에 발행된 일본의 용 우표. (오른쪽) 1872년에 발행된 중국의 용 우표.

아시아에서도 비껴가지 않았다.

일본에서는 1871년에 처음 우정제도가 실시되었으며, 중국은 중앙정부가 아니라 개항지의 해관에서 관세 업무와 우편 업무를 관장하면서 우표를 만들었다. 이 두 나라의 최초의 우표 도안이 '용(龍)' 문양이었다는 점은 흥미롭다. 용은 동서양을 막론하고 상상의 동물 가운데 강력한 힘을 가진 것으로 인식된 지 오래인데, 특히 중국을 비롯한 동아시아, 베트남 등에서는 전통적으로 통치권을 상징하는 문양으로 쓰여 왔다. 황제가 쓰던 용 깃발을 국기로 전용한 중국의 경우 황제의 복식에 부착하는 보(補)에 사용하는 도안을 우표 도안으로 채택했으며, 일본 역시 첫 우표 도안은 한 쌍의 용이 좌우로 마주보는 것이었다⑨. 우표에 통치자의 이미지를 넣은 서구와는 달리 중국이나 일본이 황제나 천황의 모습을 넣지 않은 것은 전통적인 사고방식에서 비롯되었을 것이다. 군주는 일반인들이 쉽사리 만나볼 수 없으며, 군주의 초상 또한 일반인에게 함부로 공개하지 않는 전통이 있어 왔기 때문에, 아무리 서구 국가에서 우표나 화폐에 군주의 초상을 사용했다고 해도 그러한 방식을 쉬이 받아들일 수는 없었던 것이다. 따라서 군주의 초상이 아닌, 군주를 상징하는 용을 차용하여 우표에 등장시켰던 것이다.

조선의 우정제도 실시와 첫 우표 발행

우리나라의 우정제도는 1881년 12월 정부 기구 개편에서 통리교섭통상사무아문에 최초의 체신 전담 기구인 우정사(郵政司)를 설치함으로써 기틀이 마련되었다. 이는 1881년 1월 일본에 파견한 조사시찰단(朝士視察團)의 일원이었던 홍영식(洪英植)이 본래 소임인 육군성(陸軍省) 관계 시찰 외에도 깊은 관심을 가지고 전신(電信)제도, 역우국(驛郵局)의 직제와 우편 규칙 등을 소개한 결과

였다.[14] 조사시찰단은 홍영식을 비롯하여 박정양, 어윤중(魚允中) 등 12명의 조사(朝士)와 통역원, 수행원 등 64명이 3개월에 걸쳐 일본 각지에서 새로운 문물제도를 시찰하고 돌아왔다. 이들은 각자 맡은 바 기관에 관한 공식적인 보고서 외에도 개인적인 감상이나 느낌이 담긴 기행문도 남기고 있다.

조사시찰단의 견문기 가운데 소통 체계에 관해서는 우편제도와 신문제도에 주목한 것이 눈에 띈다. 우편제도는 문자 소통을 기관의 체계에 의해 일정한 비용을 지불하고 이루어지게 하는 것이며, 신문은 대량 복제술을 이용해 소식을 공공에 널리 알리는 소통 방식이다. 우편제도가 일정한 거리에 대해 우편요금을 균일하게 책정한다는 점에서 공간을 균질화한다면, 신문은 정보를 특정 집단이 아닌 더 폭넓은 다수 대중에게 전달한다는 점에서 정보의 균질화를 추구하는 것이다.

일본 우편제도에 관한 언급은 조사의 한 사람인 심상학(沈相學)이 쓴 『문견사건(聞見事件)』에서 찾아볼 수 있다.

역체국(驛遞局)을 설치해 관리와 우졸(郵卒)을 두고 공사(公私)의 통보를 편케 한다. 그 방법은 매 정(町)의 통(通)·가(街)에 동(銅)으로 주조하거나 돌로 만든 우편통(郵便筒)을 세워 서신을 부치려는 자는 원근을 물론하고 단지 보내는 곳의 지명만을 써서 전표(錢標)를 부쳐 우통에 넣으면, 우졸배(郵卒輩)가 시시로 색출해서 그 지방에 따라 분치한다. …… 하루 안에 100리를 배달하고 외국 지역에 이르기까지 통하지 않는 곳이 없다. …… 관에서 우선 몇 원에서 몇

전짜리까지 전표(錢票)를 만들어 돈을 받고 표를 파니 서신(書信)을 부치려는 자는 서봉(書封)의 가볍고 무거움을 달아 전표를 사서 서봉에 부친다. 1년 매표금이 지세(地稅)와 비등하다 한다.[15]

우편제도에 깊은 관심을 보이고 있는 위 인용문에서 현재 우리가 우표라고 부르고 있는 것이 "전표(錢票)"로 표기되어 있는데, 일본 국내뿐 아니라 외국 지역에까지 서신을 배달하는 데 가장 중요한 요소로 파악하고 있었음을 알 수 있다. 다만 여기에서는 기능적인 것에 관심을 둔 탓에 그 안에 들어 있는 도안에 관한 언급은 볼 수 없다.

이처럼 우편제도는 서신을 전달하는 매우 편리한 수단이며, 다른 한편으로는 지세에 버금가는 이익을 남길 수 있는 근대적인 산업으로 인식되었기 때문에, 조사시찰단이 귀국한 이후 서둘러 채택하게 되는 근대 제도의 하나가 되었다. 홍영식은 1882년 5월 미국과 통상조약을 맺고 1883년 8월 견미사절단의 부사(副使)로서 미국을 방문하게 되었을 때에도 우정제도에 각별한 관심을 가지고 서부 연합 전신국과 뉴욕 체신국 등을 방문하였고 우정제도의 도입을 적극 추진하였다. 그 결과 1884년 3월 우정총국(郵政總局)이 설치되었다.[16]

우정제도 시행의 공식적인 출발은 고종이 1884년 3월 27일 홍영식에게 우정총국을 설립하도록 명한 내용에 나타난다.[17] 고

15 심상학, 『聞見事件』, 41~42쪽 ; 허동현, 「1881년 조사시찰단의 명치 일본 사회 풍속관」, 『韓國史研究』, vol. 101(1998), 151쪽에서 재인용.

16 이상호, 『근대 우정사와 우표』(전일실업 출판국, 1994), 41~43쪽.

17 『日省錄』 및 『高宗實錄』 고종 21년(1884) 3월 27일 "命設立郵征總局差下郵征總辦 洪英植"하명의 내용은 다음과 같다. "敎曰自與各國通商以來內外關涉日有增加官商信息 隨以殷繁苟無妥爲遞傳非所以聯絡聲氣遐邇一體也玆命設立郵征總局管辦沿海各口往來信函 至於內地郵便亦宜漸次擴張俾收公私利益兵曹參判洪英植郵征總辦差下使之辦理該局應行章

종은 "각국과 통상을 한 이후로 안팎으로 관계되는 일이 날로 증가하고 나라의 무역에 대한 소식이 그에 따라서 늘어나고 있다. 그러니 체전(遞傳)을 합당하게 하지 못하면 원근(遠近)의 소식을 모두 연락하지 못하게 될 것"이라며 우정제도의 필요성을 이야기했다. 여기에서는 "체전(遞傳)"이라는 용어로 우정제도를 지칭하고 있는데, 일본이나 영국, 홍콩 등과 협약을 맺고 만국우정연합에도 가입하라고 명을 내렸다.

조선의 경우, 국내의 통신이라는 것은 관 통신 체계로서 주로 말과 인편(人便)에 의한 역(驛) 제도가 있을 뿐이고, 개인들의 통신은 인편을 통해 직접 소통하는 사신(私信)으로 이루어졌던 당시에, 일정한 거리에 따라 우편요금을 선납(先納)하여 국내뿐 아니라 외국과의 안정적인 소통이 가능하게 하는 체계인 우편 체계는 소통의 새로운 시스템이었음이 분명하다.[18]

또한 우정제도는 통신의 원활함뿐 아니라 앞에 심상학이 일본의 경우를 들어 이야기했듯, 우표 판매를 통한 재정 수입 증대

程及所需屬員幷令該總辦稟旨施行事分付軍國衙門通商衙門."

18　당시 우정제도의 변화에 관해서는 通信院(朝鮮) 編, 『外部謄來件』(奎19488, 光武 2年)에 1차 자료가 수록되어 있다. 이는 1900년(光武 4) 3월 농상공부로부터 독립하여 체신 사무를 맡게 된 통신원(通信院)이 1884년 이후 우편사업 관계로 일본과 한국 정부 간에 오간 중요한 조회(照會)·조하문(朝賀文)·외교문서(外交文書) 등을 초록한 것이다. 이 자료에서는 1884년 3월 28일 고종이 우정총국을 설립하도록 한 하교와 홍영식의 임명, 일본 및 영국 홍콩(香港) 우정국과 합약(合約)하며, 만국우정연합조약(萬國郵政聯合條約)에 속히 가입하도록 하라는 국왕의 하교에 따라 일본 정부에 보낸 조회문을 볼 수 있다. 또 갑신정변으로 우정국이 문을 닫게 되자, 고빙하였던 일본인 小尾輔明과 宮崎言成의 해약에 따른 그간의 급여 문제, 당시 일본에 위탁하여 발행했던 우표의 대금 지불 문제로 양국 사이에 오간 외교문서 등도 있다. 그밖에 우정이 중단되자 일본인들이 우정국 개설을 종용한 내용, 1888년 각 항에 설치된 일본 우편국의 수용물에 대한 면세 조치 요구, 1899년 해외로 우편물을 운송할 때 일본 우선회사(郵船會社)에 의존할 수밖에 없어서 한일우체연합조약(韓日郵遞聯合條約)을 맺게 됨에 따라 작성한 「日本國遞信省提案」등도 있다.

의 목적도 있었다. 우편요금을 선납(先納)하는 방법으로 "전표"라고 지칭한 우표를 붙이게 되는 것인 바, 우표는 나라마다 독특한 도안을 채택함으로써 국가적 특성을 보여주는 다양성을 지니고 있었다. 박람회의 세기였던 19세기 후반에는 여러 나라들에 대한 정보를 모으고 수집한 것을 분류하는 것 또한 일종의 취미로 굳어지고 있었고, 우표는 그중의 한자리를 톡톡히 차지하고 있었다. 또한 이러한 수집가들의 열기로 인해 우표는 다만 통신을 위한 도구일 뿐 아니라 판매 수입이 국가 재정의 한 재원이 되기도 한 것이다.

당시 조선에는 이미 일본의 우편제도가 개항장을 중심으로 운영되고 있었다. 1876년 2월 맺은 강화도 조약 이후 일본은 이미 자체 통신망 개설을 위해 독자적으로 부산에 우편국을 설치해 운영하고 있었으며, 1880년 4월에는 원산, 1883년에는 인천, 1884년 7월에는 서울에도 인천우편국 경성출장소를 설치하여 운영했다. 이처럼 일본이 조선 내에서 독자적인 체계를 구축하고 있었기 때문에, 조선의 입장에서는 조선 안에서 이루어지는 우편제도를 완전히 장악할 수 없는 장애로 여겨졌고 이는 통신의 주권을 위협하는 것이라는 점에서도 경계해야 하는 일이었다.[19] 또 당시 무역의 세금을 관리하던 해관(海關)에서도 자체의 통신과 구미 거류민의 편익을 도모한다는 명분으로 인천과 서울 등지에서 간이 우편 업무를 취급하고 있었는데, 여기에서는 중국 해관

19 19세기 말 식민제국은 거의 외지(外地)에 자기들의 우편 기관을 설치하고 있었고, 일본에도 구미 각국의 우편국이 요코하마, 나가사키 등의 개항지에 설치되어 있었으므로, 메이지 정부는 이를 내정 침입이라며 강력히 항의하여 축출하기도 했었다. 이러한 상황은 우리나라에서도 마찬가지였던 듯하다. 진기홍, 『구한국 시대의 우표와 우정』(경문사, 1964), 27쪽 참조.

우표가 통용되었다.[20]

　이러한 상황 아래에서 처음 우정제도를 실시하게 되면서 우표의 도안에 대한 아이디어는 어디로부터 비롯되었으며, 그 도안이 가시화되는 과정은 어떠했을까? 이에 대해 명확히 알 수 있는 자료는 현재 파악되지 않고 있는 것이 사실이다. 그러나 정황으로라도 이를 살펴보기 위해서는 첫 우표 제작의 경과를 알아볼 필요가 있다.

　우리나라의 첫 우표인 문위우표는 1884년 11월 18일 우정총국 낙성에 맞춰 준비되었다. 이 과정은 비록 일본인들이 정리한 것이기는 하지만 『인천부사(仁川府史)』에 비교적 소상히 당시의 정황이 기록되어 있다. 우정총국을 담당한 홍영식은 인천 해관의 세무사 하스(J. Hass, 夏士)에게 우표를 준비하도록 위탁했고, 하스는 상해의 일본 총영사 시나가와[品川]에게 일본에서 우표를 제작할 수 있는지 여부와 그에 합당한 대가를 문의했고, 시나가와는 일본 외상 이노우에 가오루[井上馨]에게 보고하여, 인천 영사 고바야시 단이치[小林端一]를 경유해서 발주하도록 회답했다.[21]

　그런데 『인천부사』에는 이때 문건 가운데 있었던 우표 원도(原圖)가 실려 있다①. 원도는 중앙에 사각형의 테를 치고 태극과 사괘를 그린 태극기 형태를 그대로 문양으로 삼았으며 위에 "大朝鮮國" 아래에 "郵鈔"라고 쓰고 좌우에 "五十分"이라고 쓴 형태이다. 영문은 물론 한글도 전혀 표기되어 있지 않으며 단위도 '分'으

20　해관은 명목상으로는 국가기관이면서도, 인천 해관의 경우 외국 공관과 외국 상인들이 출자하여 운영했기 때문에 성격이 모호한 점이 있었다. 진기홍은 해관의 존속 기관을 1889년부터 1900년 사이로 추정하고 있다. 중국에서 발행한 것을 쓰던 해관우표(海關郵票)는 용 도안으로, "大淸郵政局" 또는 "大淸國郵政"으로 표시되어 있었다고 한다. 진기홍, 위의 책, 29쪽.

21　『仁川府史』(仁川府, 1933), 880쪽.

로 표기되어 있다. 이것은 조선 정부로부터 인천 해관을 통해 상해의 시나가와 영사를 거쳐 일본 외무성으로 의뢰된 도안이었던 것으로 보인다. 이와 함께 인용된 당시 서류에는 원도가 5종이었다고 하나 그 자세한 내용은 언급되어 있지 않다. 공문에는 서양인을 고려한 영문 표기에 관한 언급이 있으며, 여백의 문양은 원도에는 기입되지 않았으나 재량껏 할 것 등이 언급되어 있었다고 한다. 각 종마다 10만 매씩을 주문하고 그 경우 제조비는 은화 10원이 예상되어 있었다.

흥미로운 것은 이 도안이 태극기를 주제로 했다는 점이다. 이 원도는 현존하는 태극기 자료 가운데에서도 매우 이른 편이며 현재의 태극기와도 매우 유사하다. 첫 우표에 태극기를 도안으로 채택하고자 했다는 것은 태극기가 다른 무엇보다도 국가의 상징으로 가장 적합하다는 판단 때문이었을 것이다. 우표가 발행되고 사용되었을 때 조선 국내는 물론 해외에까지 보내진다면, '대조선국'의 문화적 독자성과 정치적 독립을 표상해 줄 중요한 매체로 작용할 수 있을 것이기 때문이다. 그렇다면 이 원도는 우정제도를 실시하기 위해 하나하나 준비하고 있던 우정총국에서 마련하여 일본에 보내졌을 가능성이 높다고 하겠다. 그러나 이 도안이 채택되지 않았다는 것 또한 석연치 않은데, 어쩌면 우표의 제작을 일본에서 담당했기 때문이 아니었을까.

음양태극장을 삽입한 문위우표

1884년 11월 우정총국의 낙성과 함께 문위우표가 발행되었다. 문위우표는 금액 단위에 따라 5문, 10문, 25문, 50문, 100문의 우표 5종으로 일본 대장성 인쇄국에 발주되었는데, 1884년 8월 9일 5종 우표의 원판이 완성되었고 5문과 10문의 2종은 우정국 개국 이전에 도착했으나 나머지 3종은 12월 8일에야 인쇄에 들어

가 이듬해 4월 17일에야 도착했다. 1884년 12월에 갑신정변으로 말미암아 우정제도가 마비되었으므로 뒤늦게 도착한 우표는 실제로는 쓰이지 못하고 수집가들의 손에 들어가게 되었다.[22]

그런데 1884년에 실제로 발행된 문위우표는 『인천부사』에 실린 원도와는 달리 주돈이의 『태극도설』에서 비롯된 음양태극장이 주 문양으로 채택되어 있다. 문위우표 5종은 도안의 기본 틀은 있으나 각 단위마다 조금씩 변화를 주어 다양성을 꾀했다. 중심 문양으로 우표의 가운데에 있는 4중 원의 음양태극장을 두고 좌우에는 한자로 액면 단위를 표기하였으며, 위아래에 한자와 한글로 "大朝鮮國郵鈔", "됴죠션국우초", 그 양옆에 원을 두른 안에 한글로 "오문", 영문으로 "5M"으로 단위를 표기하였다. 문양의 여백은 당초문에서 변형한 덩굴무늬로 연결했다. 10문 우표는 태극장 둘레에 "大朝鮮國郵鈔", "됴죠션국우초"를 놓고 위와 좌우에 영어로 "COREAN POST" 아래에 영어 단위 표기인 "10M"을 쓰고 네 귀퉁이에 한글과 한자로 단위를 표기하였다. 50문 우표는 태극장이 작아져 위쪽으로 올라가고 글자들이 세로로 놓인 점이 특징적이다. 25문과 100문은 원형 구도의 도안이지만 역시 글자를 배치한 방식에 변화를 주었다. 우표는 단위마다 색채를 달리하여 변별할 수 있게 했는데, 5문 우표는 적색 계통, 10문 우표는 청색을 썼으며 25문은 주황색, 50문은 초록색을 사용하였다. 가장 단위가 높은 100문 우표는 청색과 분홍색의 2도 인쇄를 한 점이 특징적이다 ⑩.

이 우표 도안의 중심은 가장 중심에 있는 원이 반으로 나누어져 있는 음양태극장일 것이다. 1885년에 제작된 시주화(試鑄貨)에도 같은 음양태극장이 주 문양으로 채택되는데 앞 장의 화

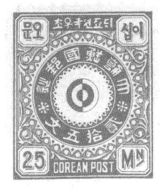

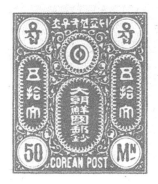

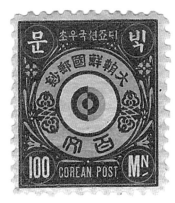

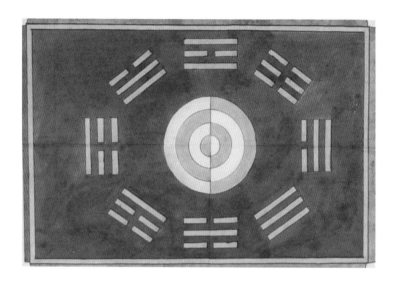

폐에서 설명했듯이 이 음양태극장은 주돈이의 '태극도설'에서 태극을 도설화했을 때 나온 것이다. 한편 이와 같은 음양태극장이 팔괘와 함께 쓰인 '어기(御旗)' 도식이 현재 서울대학교 규장각에 소재하고 있다 ⑪.[23]

태극기를 주 문양으로 채택한 태극우표

갑신정변과 함께 사장되었던 우정제도는 10년 동안 제구실을 하지 못하다가 1894년의 갑오개혁 이후에야 다시 활성화되었다. 농상공부 통신국이 우편과 전신 업무를 취급하게 되면서 새로이 우표를 발행했는데, 여기에 태극기 문양이 삽입되었으므로 이 우표를 흔히 '태극우표'라고 부른다.[24] 이 우표는 태극기의 모양을 그대로 도안에 삽입해 국가 상징을 직설적으로 표현하고 있다. 이 태극우표는 5푼, 1돈, 2돈 5푼(25푼), 50푼(닷 돈)의 5종으로, 미국 앤드류 B. 그레이엄 조폐창(Andrew B. Graham Bank Notes, Bonds etc, Washington D.C.)에 의뢰하여 제작한 것이다. 미국에 제작을 발주하게 된 것은 당시 우편과 전보제도를 담당하는 기관이었던 전우총국(電郵總局)에 미국인 그레이트하우스(Clarence R. Greathouse)가 국장급인 전우회판(電郵會辨)으로 있었기 때문이다.[25]

23 이태진 교수는 이 도안을 국기와는 달리 군주기(君主旗)로 활용했을 것으로 추정했다. 실제 어기의 존재가 실물로 확인되지 않고 있어 속단하기는 어려우나 이러한 도식의 존재는 어기의 존재 가능성을 열어 두게 하며, 우표의 양의문은 국가 상징인 태극기와는 달리 군주를 상징하는 것으로 쓰였을 가능성도 있다고 생각된다. 이태진, 「고종의 국기제정과 군민일체의 정치이념」, 『고종시대의 재조명』(태학사, 2000) 참조.

24 진기홍은 다른 우표에도 태극이 사용되었으며, 이 우표에서는 태극기 도식이 그대로 채택되었으므로 '국기우표'로 부를 것을 제안했다. 진기홍, 앞의 책, 89쪽.

25 진기홍, 앞의 책, 29~31쪽.

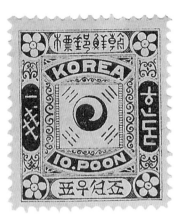

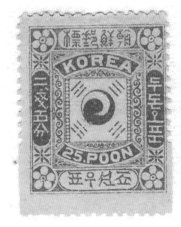

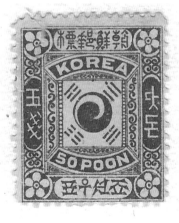

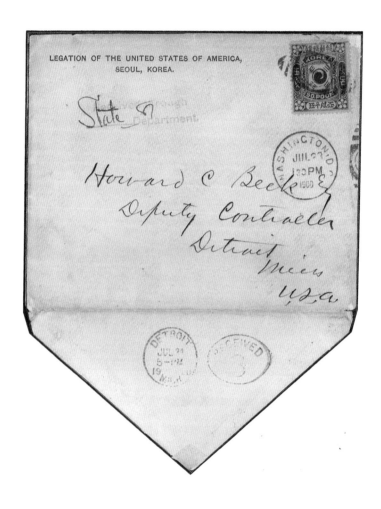

그런데 이 우표는 오히려 1884년에 인천으로 보내졌다는 우표 원도의 도안을 살리고 있다. 어떤 연유에서인지는 모르나 1884년 당시 쓰이지 않았던 도안이 간직되었다가 이때에 활용된 것이다. 다만 가운데에 태극이 좀 더 역동적으로 휘돌아 감겨 있으며, 문양의 위아래에 "KOREA"와 영문 단위 표기가 아치 모양으로 놓여 한층 감각이 살아 있는 도안이 되었다⑫. 위아래에 한자와 한글로 "朝鮮郵標", "조선우표"라고 쓰고, 좌우에 역시 한자와 한글로 단위를 표시했다. 네 귀퉁이는 소략한 꽃무늬로 채워졌으며 여백은 꽃무늬와 당초무늬로 장식하였다. 4종의 문양은 모두 동일하며 색채만 연록, 자주색, 적색, 갈색 등으로 달리하여 변화를 주었다.

이 우표는 1900년에 이화우표가 나올 때까지 오랫동안 사용되었다. 따라서 소인이 찍힌 것도 많이 남아 있는데, '京, 仁, 邱, 晋, 平, 海, 漢, 鏡, 全, 元, 忠, 東, 咸' 등의 도장[日附印]으로 보아 경성, 인천, 대구, 진주, 평양, 황해도 해주, 함경도 경성(鏡城), 전주, 원주, 충주 등 그 통용 영역이 전국적이었다.[26] 또한 1900년 서울의 주한 미국 공관에서 미국의 워싱턴을 거쳐 7월 24일 디트로이트에 도착한 소인이 찍혀 있는 봉투에 붙여 있는 예를 볼 때 이 우표가 해외로 보내지는 용도로도 사용되었음을 알 수 있다⑬. 태극우표가 사용되기 전에 우리나라에서 외국에 우편을 보낼 때에는 우리나라의 우표를 사용하지 못하고 일본 우표나 중국 해관의 우표를 사용해야 했기 때문에, 자국의 우표를 붙여 해외로 보낼 수 있다는 것은 통신을 독자적으로 운용할 수 있다는 것을 보여주는 것이기도 하다. 따라서 이 태극우표는 우리나라의 이미지가 해외 각국의 일상으로 전파되는 하나의 중요한 미디어

26 이상호, 앞의 책, 155~160쪽.

가 되었음을 보여주는 것이다. 그래서인지 이 우표는 프랑스 등에서 각국의 풍속을 보여주는 그림엽서 등의 제작에, 한국을 알리는 상징적인 문양으로 많이 채택되었다.

태극과 오얏꽃이 삽입된 이화우표

대한제국기에 들어서 대외 관계의 변화가 우정 업무에도 미침에 따라 우표도 도안을 바꿀 필요성이 제기되었다. 대한제국에서는 1897년부터 꾸준히 추진했으나 여러 가지 여건상 이루지 못했던 만국우편연합(UPU) 가입이 1899년 1월 1일 자로 이루어졌다. 하지만 이때에도 준비를 완전히 갖추지는 못해서 가입의 효력은 1년 뒤인 1900년 1월 1일에야 발효될 수 있었다. 대한제국은 이제 일본이나 청국을 거치지 않고 독자적으로 국제간 우편 교류를 실시할 수 있게 된 것이다. 그동안 우표는 사실상 대부분 국내용으로만 쓰였으며, 국제간 우편은 청에서 발행한 해관 우표나 일본 우표를 사용해 왔었다. 해외 우편 발송 업무를 개시하게 되면서 고액권을 포함하여 다양한 단위의 우표가 필요하게 됨에 따라 1900년 1월부터 11월 사이에 2리(里)부터 2원(元)까지 가액이 다른 우표 13종이 발행되었고, 1901년 3월 15일 2전 우표 도안이 수정되어 총 14종이 발행되었다. 수집가들은 이 우표에 오얏꽃 문양이 주 문양의 하나로 등장한 것에 주목하여 이를 '이화(李花) 우표'라고 부른다.[27]

　　그러나 이 우표는 명칭처럼 오얏꽃만 문양으로 쓰인 것은 아니다. 14종 우표의 도안은 서로 조금씩 다른데, 크게 타원 구도와 원형 구도로 나눌 수 있다. 어느 경우에도 대체로 태극과 오얏

27　　우표의 명칭은 통칭을 따르나, 문양의 명칭은 '오얏꽃'으로 붙이겠다. 오얏꽃 문양에 관해서는 박현정, 「대한제국기 오얏꽃 문양 연구」(서울대학교 석사학위 논문, 2002) 참조.

⑭ 1900~1901년에 발행된 이화우표. 왼쪽 위부터 차례로 2리, 1전, 2전, 2전, 3전, 4전, 5전, 6전, 10전, 15전, 20전, 50전, 1원, 2원. 국립민속박물관 소장.

158

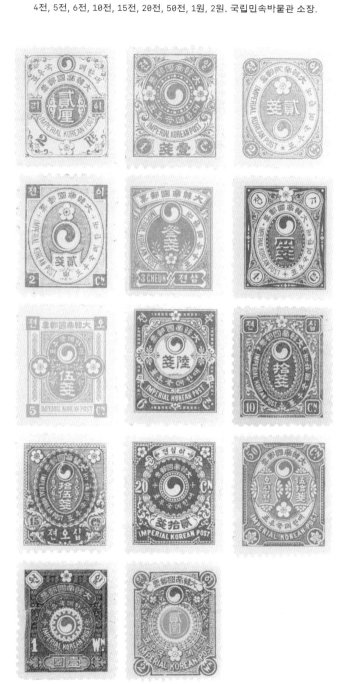

꽃을 기본으로 하여 반원의 상단에는 한문으로 "大韓帝國郵票"라고 쓰고 하단에는 "대한뎨국우표", 그 밑에 영문으로 "IMPERIAL KOREAN POST"라고 썼고, 타원일 경우 이 세 문자가 빙 돌아가며 놓이도록 구성되어 있다⑭.

　　이 14종의 도안은 태극과 오얏꽃으로 다양한 변주를 이루고 있다. 1전, 2전, 6전, 10전, 15전, 20전, 1원 우표는 중심 문양이 태극으로 이루어져 있고, 2리, 3전, 50전, 2원 우표는 태극이 위, 오얏꽃이 아래에 놓여 상하 관계를 이루고 있으며, 그 반대로 오얏꽃이 위로 놓인 것도 있으나 비중은 거의 비슷하다고 할 수 있다. 결국 태극우표를 거쳐 이화우표에는 국표(國標)로서의 태극과 국문(國文)으로서의 오얏꽃이 국가 상징 문양으로 전면적으로 활용되고 있음을 볼 수 있다. 태극과 오얏꽃 외에 부수적인 문양은 넝쿨무늬, 박쥐무늬 등 전통적인 문양으로 빈 공간을 채웠다. 또 발매되지는 않았지만 시쇄 우표에는 무궁화가 부수 문양으로 채택되었던 것도 보인다⑮.[28] 시쇄 우표의 도안과 실제 발행된 우표가 달라서, 앞서 문위우표에서와 마찬가지로 처음에 계획했던 시안에서 수정 과정을 거쳐 도안이 결정되었음을 알 수 있는데, 이 도안의 결정 과정에 관해서는 뒤에서 다시 언급하겠다.

28　　이경옥, 「개화기 우표문양 연구」(이화여자대학교 석사학위 논문, 2007), 45쪽.

이화우표는 일본에서 제작한 문위우표나 미국에서 제작한 태극우표와는 달리 처음으로 국내에서 인쇄 제작한 우표이기 때문에 도안부터 제작까지 모두 국내에서 이루어졌을 가능성이 높다. 농상공부는 우표와 수입인지를 인쇄 목적으로 1896년 2월에 독일에서 석판인쇄 시설을 구입하기로 하여 1898년 상해를 경유하여 수입했다. 또한 일본에서는 조각사(彫刻師)와 제판 기술자, 인쇄공을 초빙하여 운영함으로써 국내 인쇄의 기반이 갖추어졌다.

처음에는 농상공부 인쇄국에서 진행했으나 1901년 3월 인쇄국이 폐쇄되고 그 업무를 탁지부 전환국으로 넘김에 따라 이후에는 전환국에서 인쇄했다. 이 우표 도안을 당시 전환국 기사로 일하던 지창한(池昌瀚)이 원도를 그렸다는 설이 있는데,[29] 만약 그렇다면 이는 전통 서화가의 활동 영역을 어떻게 근대적인 시각 디자이너로 전환했는가를 볼 수 있는 좋은 예가 될 것이다.

그런데 문위우표나 태극우표가 비교적 독자적인 특성을 갖추었던 것과는 달리, 이화우표의 도안은 일본 우표와의 친연성이

29 류자후는 지창한이 전환국의 수석기사로서 1902년에 발행한 화폐의 글씨를 썼을 것으로 추정하였다. 이에 근거해서인지 진기홍의 책 등에서는 지창한이 전환국에 근무하던 때에 발행된 이화우표의 원도를 제작했을 것으로 추정했다. 류자후, 『朝鮮貨幣攷』(理文社, 1940), 794~799쪽 및 진기홍, 앞의 책, 46~49쪽.

높아 보인다. 일본은 1872년 발행한 '벚꽃 우표[櫻切手]'에서부터 원형 구도를 일부 채택하였고, 1875년 발행 '새 우표[鳥切手]'와 1876년 발행 '작은 우표[小判切手]'에는 대부분 원형과 타원형 구도로 우표를 도안하였다 ⑯. 국화 문장의 도입은 '벚꽃 우표'에서부터 나타나고 있는데, '작은 우표'에는 국화와 오동을 상하에 배치하여 달리하였으며, 이는 이화우표에서 태극과 오얏꽃을 배치하는 방식과 매우 유사하다. '작은 우표'는 6종에 지나지 않고 이화우표는 그보다 훨씬 다양하지만, 기본적인 도안의 아이디어는 여기에서 빌려 온 것이 아닌가 하고 여겨진다. 제작 기술뿐 아니라 도안의 구성까지 일본의 영향을 받은 것이라고 하겠다.

황제의 상징이 도입된 매 우표와 고종 등극 40주년 기념우표

같은 대한제국기에 발행된 것이나 매 우표는 태극이나 오얏꽃 문양이 아닌 새로운 도안을 시도한 주목할 만한 예이다. 이 우표는 만국우편연합 가입을 계기로 국내뿐 아니라 국외에서도 사용될 것을 염두에 두고 각각 단위가 다른 13종으로 제작되었으며 1903년 1월 1일에 발행되었다. 이 우표는 1898년부터 대한제국에 우체 교사로 와 있던 프랑스인 클레망세(V. E. Clémencet, 吿孟世)의 권유로 프랑스 정부 체신청 인쇄국에서 철판(凸版)으로 제작해 온 것이다 ⑰. 우표 수집가들이나 대부분의 우표 관련 책자에서는 흔히 '독수리 우표'로 부르며, 보통 우표보다 크기가 2배 정도 크기 때문에 '독수리 대형 우표'라고도 한다.[30] 그러나 도상이나 의미로 보아 '매 우표'로 부르는 것이 타당할 듯하다.[31] 이

30 이 우표는 프랑스에서 제작되었다는 데에서 그 연원을 찾아볼 수 있다. 이 시기 프랑스의 식민지에서 발행되었던 우표들의 크기가 대개 이러한 것으로 보아, 당시 발행되던 우표의 크기에 맞추어 제작했기 때문인 것으로 보인다.

31 이 우표의 명칭과 관련하여 「개화기 우표문양 연구」에서 이경옥은 이를 '매

우표는 비슷한 시기의 두 가지 도안과 관련을 맺고 있다. 1900년에 제작된 훈장의 하나인 '자응장(紫鷹章)'과 1901년에 발매된 '독수리 주화'가 그것이다. 매 우표의 도안은 이 두 도상이 결합하여 변화, 발전한 것으로 보인다. '자응장'에서 '응(鷹)' 곧 매는 조선 태조의 고사(故事)에 근거를 두고 제시된 것으로, 무공이 뛰어난 자를 상징한다.

　매 우표는 전체적으로 독수리 주화의 도안을 거의 그대로 받아들여 사용하였으나 몇 가지 점에서 차이가 난다. 먼저 주화와 우표의 도상에서 새의 가슴에 태극과 팔괘가 배치되어 있는 점은 다른 어느 곳에서도 볼 수 없는 독특한 도안으로, 이 두 도상이 연계성을 가지고 있음은 분명하다. 매 우표와 독수리 주화의 도안에서 매/독수리는 모두 양쪽 발을 벌리고 있으며 각각 지구의(地球儀)와 봉(棒)을 쥐고 있다. 특히 양쪽 발에 무엇인가를 쥐고 있는 도안은 유럽에서 독일, 러시아, 폴란드 등 여러 나라의 문장에서 이미 널리 사용하던 방식이었으며, 정치적 상황에 따라 근대국가에서는 노동자의 노동을 의미하는 망치와 낫으로 변형하는 등 다양하게 변주되었다. 그러나 부분적으로 다른 점도 있는데, 주화에서 독수리는 혀를 빼물고 있으며, 날갯죽지를 머리 위쪽까지 올라가도록 펼쳤으나 우표에서는 새의 머리가 작고 혀가 나와 있지 않으며 날개가 머리 아래쪽에서 수평으로 정리되어 있다⑱. 시쇄 우표에서는 이 매 우표가 원래 독수리 주화와 같은 독수리 문양이었는데, 도안이 수정되어 매로 정착된 것이다.

　한편 자응장에 표현된 매도 우표에 나타난 도상과 똑같지는 않다. 군공 1등 자응장에서는 매 도상이 훈장의 꼭지 부분에 있

우표'로 개칭하는 것이 옳다고 주장했는데, '매 우표'라는 명칭을 처음 제시한 것은 이해청의 『세계의 진귀우표』이다. 필자 또한 이 주장에 동의한다.

⑱ (위 왼쪽) 매 우표. (위 오른쪽) 독수리 시쇄 우표.
(아래 왼쪽) 주화의 독수리 문양.

⑲ (아래 오른쪽) 자응장의 매 문양.

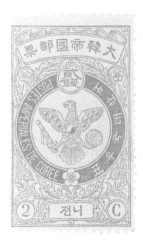

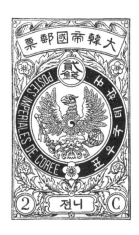

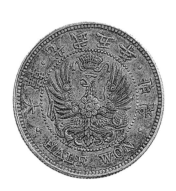

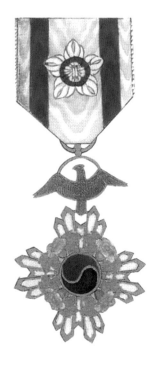

으며, 군공 2등에는 부장(副章)의 가운데에 자리하고 있다. 둥근 원 안에 꽉 차게 한 도안 때문인지 새의 날개는 정점에서 꺾인 모양이며, 다리는 따로 표현되지 않고 꼬리는 가지런하게 모인 모습이다. 그리고 여기에는 가슴에 태극이나 팔괘는 삽입되어 있지 않다. 그러나 무엇보다도 새의 머리 모양이 독수리만큼 번다하지 않아 유사하며, 러시아 독수리 문장에서 볼 수 있는 입을 벌리고 혀를 빼문 모양이 표현되어 있지 않다는 점에서 우표와 훈장의 새 도상이 일치하는 것으로 보인다 ⑲.

그런데 우표의 새는 주화의 새에서처럼 두 발에 지구의와 보검 또는 봉을 쥐고 있다. 이는 러시아 황제의 문장에서도 나타나는 교황의 십자보석과 보검(또는 왕홀)으로서, 종교적 권위와 힘을 상징하는 것이다. 따라서 이 우표의 도상은 가슴 윗부분은 자응장의 도안을, 가슴 이하 부분은 주화의 도안을 결합하여 새로운 도상으로 탄생시킨 것이다. 또 도상을 결합하면서 러시아 황제의 문장이 뜻하는 힘과 권위를 조선 태조의 무공과 결합시켜 제국으로서의 힘과 권위라는 의미를 내포하도록 했다. 부 문양으로는 원을 둘러싼 띠와 원 밖의 위 좌우에 오얏꽃을 놓고 그 나머지는 섬세한 넝쿨무늬로 가득 채웠다. 색채 또한 이화우표처럼 13종으로 다양하며 고액권은 2도 인쇄를 했다. 조선의 '매'를 서구적인 독수리와 유사한 형상으로 도안화함으로써 대한제국이 황제국의 나라임을 보여주는 디자인이라고 하겠다.

우리나라 최초의 기념우표는 매 우표보다 한 해 앞선 1902년에 고종의 등극 40주년을 기념하여 제작되었다. 고종의 즉위 40주년과 망육순(望六旬)을 기념하여 여러 기념행사가 계획된 가운데 기념우표의 제작도 그 하나였다.[32] 여러 정치적, 사회적

32 고종의 국왕 위상 제고 사업에 관해서는 다음의 글에 자세히 언급되어

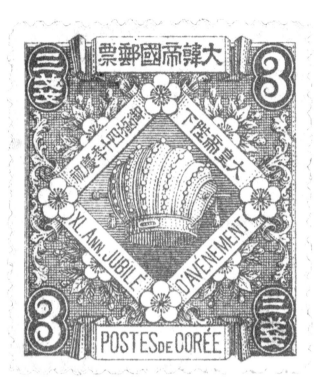

상황으로 대외적인 기념행사는 실행되지 못했으나 기념우표는 1902년 10월 18일에 발행되었다.

　우표의 도안은 중앙에 통천관(通天冠)을 중심으로 마름모 꼴 네 귀퉁이에 오얏꽃을 그려 넣고 그 네 면 띠에 "大皇帝陛下" "御極四十季慶祝", 하단에 같은 내용을 불어로 "XL. ANN. JUBILÉ" "D'AVÉNEMENT"이라고 써넣은 모양이다 ⑳.[33] 통천관은 황제가 강사포(絳紗袍)와 더불어 착용하는 관으로, 이러한 차림을 조복(朝服)이라고 하며, 경사스러운 의례[吉禮]나 신하들과 조회를 할 때, 또는 제례를 모시기 위해 거둥할 때 입는 복식이다. 이 복장을 한 고종의 사진과 초상이 남아 있다(6장 ⑨와 ⑩ 참고). 이 우표의 도안도 황제의 상징인 통천관을 모티브로 했다는 점에서 역시 매 우표와 마찬가지로 제국으로서의 국체와 황제의 위상을 강조하고자 한 디자인이라고 할 수 있다. 같은 통천관을 모티브로 기념장(記念章)도 함께 제작했는데(8장 ⑬ 참고), 기념장은 기념행사에 참여하는 한정된 인원에게만 수여되는 반면 우표가 보다 널리 유통되고 수집되는 것을 감안하면 이 역시 국가 상징의 새로운 도안으로 선정된 것이라고 하겠다.

　이 도안은 당시 용산전환국에서 일하던 일본인 기술자가 작성하고 인쇄 원판은 일본 정부 인쇄국에서 제조하였다. 색채는 주황색 계통으로 우표 상단에 "大韓帝國郵票", 하단에 "POSTES

있다. 이윤상, 「고종 즉위 40년 및 망육순 기념행사와 기념물」, 『韓國學報』 제111집(2003).

33　우표에 관한 책들에서는 흔히 이 관 모양을 '원유관'이라고 했는데, 이는 '통천관'으로 수정하는 것이 옳다. 1897년 이후 고종은 황제위에 올라 복식이 황제의 격에 걸맞은 것으로 바뀌었는데, 원유관은 9량으로 제후국의 국왕에 걸맞은 것이나, 황제는 12량의 통천관을 썼기 때문이다. 원유관과 통천관에 관해서는 유송옥, 「影幀模寫圖監儀軌와 御眞圖寫圖監儀軌의 복식사적 고찰」, 『朝鮮時代御眞關係圖監儀軌硏究』(한국정신문화연구원, 1997), 147쪽 참조.

DE CORÉE"라고 표기되어 국명도 한자와 불어로 표기했으며 우표 전체에 한글이 전혀 들어 있지 않아, 대외 수집용을 겨냥한 것이 아닌가 하고 여겨질 정도이다. 그러나 한성, 인천, 군산 등 소인이 찍힌 것도 있고, 나가사키를 거쳐 상해에 보낸 서신에 붙여진 것도 발견되어, 많지는 않지만 국내외에 두루 사용되었음을 확인할 수 있다.

우표 도안의 결정 과정과 도안자

근대 전환기에 조선/대한제국이 주체가 되어 발행한 우표는 문위우표, 태극우표, 이화우표, 매 우표, 등극 40주년 기념우표로 모두 5종이며, 발행 경위나 인쇄 국가가 각각 달랐다. 문위우표는 일본 대장성에 의뢰해 제작했으며, 태극우표는 미국의 그레이엄 조폐창에, 이화우표와 등극 40주년 기념우표는 국내에서 제작했으며, 매 우표는 프랑스 체신성에 제작을 맡겼다. 그런데 제작처는 각각 다르더라도 우표의 발행을 발주(發主)한 주관 기관은 조선/대한제국의 우정제도 담당 기관이었다. 그 발주 과정이 경우마다 조금씩 차이가 있었을 것이나, 대표적인 문위우표와 매우표의 예를 들어 그 과정을 추출해 볼 수 있다.

가장 먼저 발행되었던 문위우표의 경우, 유일하게 남아 있는 원도 자료 ①와 실제 발행된 우표 ⑩가 달라져 있다. 원도 자료가 수록된 『인천부사』에는 일본 외무경(外務卿) 이노우에가 인천영사 고모리에게 해관 세무사인 하스를 통해 조선 정부에 보내도록 한 회답도 함께 들어 있는데, 그중 우표에 관한 답변인 병호(丙號)를 보면 다음과 같다.[34]

34 『仁川府史』, 880쪽.

병호

1. 별지 조선국 우표 원도 5종은 조대(粗大)한 것을 표시하므로 실물은 그 밑에 표시한 소방형(小方形) 내에 축소하였고, 또 조대도(粗大圖) 중 문자(文字)를 쓰는 난 사이에 여백(空隙)이 있는 곳에는 다소 세밀한 지문(地紋)을 넣을 것이므로 원도에 비하면 훨씬 치밀선미(緻密鮮美)할 것임.

1. 원도에 서양 문자[洋文字]를 기입한 것은 서양인도 사용이 편리하도록 고려한 것임. 만약 이를 채택하지 않을 때에는 제거하고 다시 무늬[彩紋]를 보충할 것임.

1. 별지에 표시한 원도는 우표의 가액(價額)에 따라 각종 도형을 따로 별략(別略)하였음. 만약 한 종류의 도형으로 다만 그 가격에 따라 수자와 사소(些少)한 채문(彩紋) 및 인색(印色)만을 서로 다르게 하는 등은 희망에 따라 변경할 수 있음.

1. 조선 정부가 도면 및 위의 사항의 건을 결정한 후 보고가 있으면 금회 조회의 원수(員數, 하스가 시나가와 영사에게 문의 시 기재한 수량)는 견본으로서 대가 없이 제조하여 보내겠음. 그리고 장래 1종 10만 매 이상의 주문이 있을 때에는 다음과 같은 정가로서 제조할 것임.

기(記)

일회쇄(一回刷) 원도 1호에서 4호까지 10만 매(枚)

제조비 은화 10원(圓)

이회쇄(貳回刷) 원도 5호 10만 매(枚)

제조비 은화 18원(圓)

위의 자료에 따르면 일본 외무성에서는 조선에서 보낸 태극기 문양이 들어 있는 원도 대신 새로 제작한 5종의 우표의 원도 조대

도본(粗大圖本)과 실물 크기를 다시 제작하여 보내왔다. 실제 우표보다 매우 큰 원도에는 기본적인 도안과 문자가 들어가는 난(欄) 등이 설정되어 있을 뿐 장식 무늬는 비어 있는 상태였던 것으로 보인다. 5종의 도안은 각각 다르게 되어 있지만, 희망하는 바에 따라 도안을 통일할 수 있음도 시사하고 있다. 또 1호부터 4호까지의 원도는 10만 매의 제작비가 각 은화 10원이나 5호만큼은 18원으로 되어 있는데, 이는 1호부터 4호까지는 단색 인쇄인데에 견주어 5호는 2색이어서 인쇄비가 더 높게 책정되었기 때문이었다. 실제 제작된 문위우표의 현황과 이 답변의 내용이 거의 일치하는 것으로 보아서 일본에서 새로 제작해 온 우표 원도가 받아들여져 실제로 실행된 것으로 보인다.[35]

조선에서 보낸 원도의 제작자를 추정할 수 있는 근거는 현재로서는 확실한 것이 없다. 다만 우표 연구가 진기홍은 『인천부사』에 실린 태극기 문양 원도를, 우정국 총판이었던 홍영식이 단독으로 결정했을 리는 없기 때문에 국왕의 관여나 승인이 있었을 것으로 보고 있다. 또 화폐를 처음 발행할 당시인 1884년 3월 6일 윤치호가 입시했을 때 고종이 친히 집필, 고안했다고 하는 은화의 도본(圖本)이 있었음을 예로 들어, 은화에서처럼 우표에도 고종의 개입이 있었을 것으로 추정하였다. 물론 근대 제도를 도입하면서 고종의 관심과 승인을 바탕으로 도안이 이루어졌을 것이라는 점에서는 동의하지만, 그것을 고종이 직접 진행했다기보다는 홍영식을 비롯한 우정국에서 작성한 개념을 바탕으로 국호나 영문자의 표기 등에 관해서 의견을 제시했다고 보아야 하지 않을까? 이와 관련해서, 근대 전환기 어용화사(御用畫士)를 지냈

35 제작되어 조선에 전달된 문위우표는 5문 49만 매, 10문 995,000매, 25문 497,500매, 50문 498,500매, 100문 299,000매이다. 山下武夫,「切手趣味」, 1930. 1. 진기홍, 앞의 책, 79쪽에서 재인용.

던 안중식(安中植)이 1884년에 우정총국이 개설될 때 사사(司事)를 지냈다는 회고가 있다.[36] 안중식은 이에 앞서 1881년에 화원이었던 조석진(趙錫晉)과 함께 영선사(領選使)의 일원으로 청에 가서 학도(學徒)로서 천진 기기국(機器局)의 남국(南局)에서 기계 제도 등을 배우고 온 바 있다.[37] 안중식이 우정총국의 사사로 일했다면 이때 그가 담당했던 일이 우표 원도의 제도(製圖)였을 가능성이 높다. 이는 전통 화가가 시대의 요구에 따라 새로운 근대 도안의 제도자로서도 기능했을 가능성을 보여주는 단서이다. 그러나 현재로서는 추정만 가능할 뿐이다.

일본에서 새로 제작한 5종의 우표 원도를 그린 제도자는 당시 일본 대장성 인쇄국에 근무하던 사이토 도모조[齊藤知三]이다. 진기홍은 사이토가 1886년경에 제작한 일본 우표의 원도를 입수하여, 당시 문위우표의 원도를 미루어 짐작할 수 있는 참고품으로 제시하기도 했다. 이 우표는 일본에서 실제로는 발행되지 않은 도안이다. 그런데 원도에 서광범의 장서인이 찍혀 있어 이미 당시에 한국에 들어온 것임을 알 수 있어,[38] 갑신정변으로 우편 사무가 중단된 이후 새로운 우표 발행의 자료로 수집한 것이 아닌가 여겨진다.

문위우표의 제작 과정은 더 이상의 구체적인 고찰이 어렵다. 이와 관련하여 1903년에 발행한 매 우표의 제작 과정을 둘러싼 경과를 추적해 보면 우표 제작 과정에서 도안이 결정된 방식을

36 최열, 『畵傳』(청년사, 2004), 165쪽. 그러나 이는 공식 문서로 확인된 것이 아니라 유족의 증언에 의한 것이다.

37 김정기, 「1880년대 機器局·機器廠의 設置」, 『韓國學報』 vol. 4 no.1(1978), 105~107쪽. 당시 기록에는 안중식이 安峊相으로, 조석진이 趙台源으로 적혀 있으나 이는 이들의 이명(異名)이다.

38 진기홍, 앞의 책, 72쪽.

조금 더 구체화할 수 있을 것이다.

앞에서 살펴보았듯이 매 우표는 대한제국이 만국우편연합에 가입하게 된 뒤, 당시 체신 고문으로 와 있던 클레망세의 권유로 프랑스에서 제작해 온 것이다.[39] 국내에서 발행한 이화우표와 발행 종수는 거의 같지만, 도안은 한 가지만 쓰되 각각 색채를 달리해서 제작했다. 클레망세의 건의가 언제 채택되었는지는 알 수 없지만 1900년 당시 통신원(通信院) 총판(總辦)을 겸임으로 맡고 있던 민상호(閔商鎬)가 의정부 찬정 외부대신 박제순(朴齊純)에게 1900년 7월 26일에 보낸 조회문(照會文)을 보면 그 건의에 따라 우표를 제작하는 일이 진행되고 있었다. 이 조회에 따르면 우표 13종과 엽서 2종을 프랑스 체신성에 위탁, 제조하기로 결정되었고, 그 우표와 엽서의 견본을 프랑스어 설명서와 함께 외부를 통해 서울 주재 프랑스 공사에게 전달하여 일이 진행되도록 되었다. 이때 우표 제조비는 은화 5,000원으로 계상되었는데, 이는 그 전해 3월에 프랑스 체신성에서 대한제국의 통신원에 보낸 견적에 따른 것이었다. 이후의 공정은 대한제국에서 보낸 견본에 따라 프랑스에서 견본 우표와 엽서를 제작하여 보내오면 대한제국 정부에서 이를 검토해서 문제가 없으면 프랑스 체신성에 통보하여 완성품을 인쇄하도록 하는 것으로 되어 있다. 이후 여러 번의 조정을 거쳐 우표 도안 13종을 동일하게 하고 국내용 엽서[內遞葉書]와 국외용 엽서[外遞葉書]의 도안까지 모두 3종의 도안으

39 진기홍은 『舊韓國時代의 郵票와 郵政』에 프랑스에서 우표를 제작해 와야 한다고
 주장한 클레망세의 건의서(建議書)를 수록하고 있다. 건의서의 출처는 밝혀져
 있지 않으며, 일자(日字)가 적혀 있지 않아 확실한 시기는 밝힐 수 없으나 전후
 사정으로 보아 1899년에 작성된 것으로 추정하였다. 클레망세의 건의서는
 진기홍, 앞의 책, 111~113쪽에 수록되어 있다. 한편 국내에서 우표를 제작하게
 되었음에도 불구하고 다시 외국에서 제작해 온다는 것에 대해서는 『皇城新聞』에
 외화의 낭비라는 이유로 반대도 있었다. 『皇城新聞』 1900년 3월 13일 및 4월 4일.

로 해서 우표와 엽서의 제작비는 은화 7,200원(약 16,000프랑)으로 결정되었다. 위에서 언급한 교정용 인쇄본이 한국 정부에 제시되자 도안의 '독수리'를 수정하고 태극의 양식도 바꿨으며 '國', '국' 문자를 보충했다. 이러한 수정 과정을 거쳐 인쇄된 우표가 도착한 것은 1905년의 일이었다.[40]

문위우표와 매 우표의 제작 과정을 다시 정리해 보면 우표 도안의 결정 과정에서 몇 단계를 추출할 수 있다. 먼저 우표의 제작이 결정되면 당시의 필요에 따라 발행 종수를 정했을 것이다. 그다음에는 우정제도를 주관하는 기관에서 우표의 원도를 제작했던 것으로 보인다.[41] 제작된 우표 원도는 인쇄처에 따라 보내졌는데, 문위우표의 경우에는 일본 영사를 거쳐 일본 대장성으로 보내졌고, 매 우표는 외부(外部)와 프랑스 공사를 거쳐 프랑스 체신성으로 보내졌다. 태극우표에 관해서는 관련 문헌이 미비하여 확실히 알 수 없으나 비슷한 경로를 거쳐 제조처인 미국의 그레이엄 조폐창으로 보내졌을 것이다. 다음으로 각 인쇄처에서는 견본에 따라, 또는 견본을 변형하여 제작한 시쇄 우표를 다시 발주처로 보냈고, 의견 조정 과정을 거쳤다. 국내에서 제작한 이화우표와 등극 40주년 기념우표의 경우는, 견본을 제조한 뒤 통신원에서 내부적으로 의견을 수렴했을 것이다. 이러한 과정을 보여주

40 진기홍, 앞의 책, 115~116쪽.

41 우편제도를 주관한 기관은 처음에는 1884년에는 우정국(郵政局)이었으나 갑신정변으로 폐쇄되었고, 1895년 우편 업무를 재개할 때에는 농상공부 통신국(通信局)에서 담당했다. 이후 1900년 3월 23일 칙령(칙령) 제11호로 통신원 관제를 제정, 공포함으로써 통신원으로 개편, 독립하여 우체 사업과 전신 업무를 함께 취급했다. 그런데 우표의 국내 제작은 1900년 이화우표를 발행할 당시에는 농상공부 인쇄국(印刷局)에서 담당했으나 1901년 3월 8일 농상공부 인쇄국을 폐지함에 따라 인쇄 업무는 탁지부 전환국으로 이관되었다. 이후 1904년 11월 28일 탁지부 전환국이 폐쇄될 때까지 전환국에서 인쇄한 우표와 엽서의 총 수는 4,876,475매였다. 이상호, 앞의 책, 80~104쪽 참조.

는 것이 바로 앞에서 살펴본 시쇄 우표로, 제작소에서 원도에 따라 또는 원도를 일정하게 변형하여 시험적으로 제작한 것이다. 시쇄본의 도안은 발주처에서 논의하여 다시 고치고, 개정된 도안을 다시 인쇄처로 보내면 이것이 실제 우표로 발행되었다.

이화 시쇄 우표와 발행된 이화우표를 보면 다양한 변주가 있었을 것으로 여겨진다⑭,⑮. 또 시쇄 우표 가운데에는 태극 문양과 오얏꽃 문양뿐만 아니라 무궁화 문양이 들어 있는 것도 있어 수집가들이 붙인 '이화우표'라는 명칭이 꼭 적절하다고는 할 수 없다. 시쇄 우표에는 포함되었던 무궁화가 실제 발행 단계에서는 왜 사라졌는지는 알 수 없지만, 이 역시 도안의 결정 과정에서 일정한 수정과 변화가 있었음을 보여준다.

매 우표의 경우 시쇄 우표에서는 새가 독수리 주화에 보이는 것과 똑같은 독수리였던 반면에, 인쇄된 것은 기본적인 구도는 같지만 머리 모양이나 날개, 꼬리 등 부분적인 변형이 매우 많이 이루어지고, 새도 매 모양으로 바뀐 것을 확인할 수 있다⑱. 시쇄 우표가 발행된 우표로 정착되는 과정에서 자응장의 도상 등이 일정한 영향을 미쳤을 것으로 보인다. 따라서 도안의 변화는 최소한 두 번 이상 이루어지게 됨을 알 수 있다.

그러면 도안 변화의 결정은 누가 했으며, 도안자의 역할은 어디까지였을까? 도안을 결정할 때 우표에 들어가는 기본 개념을 설정해야 하고, 도안의 모티브를 잡아야 하며, 그것을 실제 작업으로 구체화시켜야 한다. 곧 고안자와 제도자의 역할이 필요하다. 문위우표의 경우에는 홍영식과 고종이 개념이나 모티브의 결정 과정에 관여한 것이고, 조선에서의 도안 담당자는 궁궐이나 관청의 일을 맡은 화사(畵士)였을 것이며, 일본에서의 담당자는 사이토였다.

1900년에 발행된 이화우표의 경우, 국내에서 제작이 진행되

었을뿐더러 제도자가 전환국 기사로 근무한 지창한으로 추정되고 있다. 전환국은 화폐를 발행하는 기관이지만, 우표의 발행에도 일정 정도 관여했는데, 지창한은 전환국에서 주화에 들어가는 글씨를 쓴 것으로 알려졌다. 지창한은 본래 서화가로서 전서(篆書)에 능했으며, 1901년 7월에 전환국 기사로 임명되어 1902년 1월 덕산군수로 전보 발령될 때까지 근무했다.[42] 한편 안중식과 함께 영선사의 일원으로 기계제도를 배우고 돌아왔던 조석진도 전환국에서 일했던 기록이 있다. 조석진은 1899년 8월에 전환국 기수(技手)로서 일하고 있었으며 1900년 10월까지 재직하다가 군부(軍府)로 발령이 나서 갔다.[43] 이화우표가 제작된 시기는 1900년 1월에서 1901년 3월 사이로, 지창한이 근무한 시기보다 앞선다. 따라서 지창한이 우표의 원도를 그렸을 가능성보다는 오히려 조석진의 근무 시기가 그에 해당하므로 조석진이 관여했을 가능성이 더 높다. 다만 기수는 기사보다 높은 직급으로, 실무 책임자로서 직접 원도를 그렸는지의 여부는 알 수 없다. 조석진이 원도에 관여한 것도 직접 그렸을 가능성보다는 제작 과정을 책임지고 담당했던 정도의 일이 아닐까 한다.

우표 도안의 결정과 제작 과정은 전통적인 공예나 조각 작업이 근대적으로 변화하는 과도기적인 면모를 지니고 있었음을 보여준다. 원도에 해당하는 것으로는 조선 시대의 의궤(儀軌) 등에 보이는 도설(圖說)을 들 수 있을 것이다. 혼인이나 회갑, 즉위 등 행사와 진연에 관련된 길례(吉禮), 국왕이나 비 등의 상례와 장례인 흉례(凶禮) 등을 의례 절차에 따라 거행할 수 있도록 절차의 순서와 준비물 등을 기록해 놓은 의궤에는 시각적인 자료로서

42 『관보』 광무 5년(1901) 7월 11일 자 및 광무 6년(1902) 1월 4일 자.

43 『관보』 광무 3년(1899) 8월 20일 자 및 광무 4년(1900) 10월 26일 자.

도설이 수록되어 있는 것이 많다. 예컨대 고종 황제의 즉위에 관한 기록인『대례의궤(大禮儀軌)』에는 대한국새(大韓國璽)와 고종의 황제 금보(金寶) 등의 도설이 수록되어 있다 ㉑. 또 즉위식 때 고종이 착용했던 면복의 도설은『대한예전(大韓禮典)』에 수록되어 있는데, 이 같은 도설은 이전의 전통에 더해 새로운 요구를 첨가하여, 이에 따라서 실제 물품을 제작할 수 있도록 하는 것이다. 우표의 경우 새로운 제도가 도입된 것이며 이전의 전통에는 없던 것이지만, 제작 절차는 이와 같은 도설을 제작하여 본으로 삼는 전통을 이었을 것으로 보인다. 따라서 우표의 제작 과정은 태극기나 오얏꽃, 매 등의 개념을 고안해 내는 고안자들과 도설로서의 원도를 그리는 제도자가 협력하여 이루어 내는 과정이며, 이는 전통 도설이 근대 도안으로 전환하는 과정이라 할 수 있다.

주권이 사라진 우표 도안

1905년 4월 1일 체결된 일한통신업무합동조약은 우표의 발매와 사용에 큰 변화를 주었다. 1905년에 이루어진 화폐 정리 사업이 더 이상 대한제국 주화가 발매되지 않는 것을 뜻하듯이, 한일 통신 업무의 합동은 대한제국 독자의 우표가 더 이상 쓰이지 않는 것을 의미하기 때문이다. 일본 대장성에서는 이를 기념하는 우표 250만 장을 한국과 일본에서 7월 1일에 동시에 발매했다.

　이 우표는 위쪽에 휘장을 드리우듯 놓은 "일한통신업무합동기념(日韓通信業務合同紀念)"이라는 글자가 아니더라도 도안만으로도 우편 업무의 통합을 상징적으로 드러내 보여준다 ㉒. 이중 원형 구도의 원 안쪽에 액면 "三錢"이 쓰여 있고 왼쪽에는 대한제국의 황실 문장인 오얏꽃이, 오른쪽에는 일본의 황실 문장인 국화가 나란히 배치되어 있으며, 상하로 평화의 상징인 비둘기가 날며, 그 사이를 꽃가지가 둘러 양국을 잇는 가교 역할을 하고 있

는 것으로 표현되었다.

그런데 우표에는 대체로 국명을 표기하는 것이 이 당시의 관행인 데 견주어, 이 우표에는 국명이 전혀 쓰여 있지 않다. 그것은 대한제국과 일본의 통신이 합쳐져 두 나라에서 이용되며, 우표의 제작은 일본 대장성에서 이루어졌으나 한-일 두 나라에서 이용되는 것이므로 어느 나라의 국명 하나를 표기하거나 둘 다 표기할 수 없어서였을 것이다. '日本'이라고 표기할 경우, 당시 아직 대한제국이 일본의 식민지가 아니었으므로 사실과 다르며 반감을 자극할 수도 있으므로 아예 국명을 표시하지 않았는지도 모르겠다. 이 우표는 한국의 우표 도록에도, 일본 우표 도록에도 자세히 다루고 있지 않으며, 일본의 한 우표학자의 책에 "국명이 표기되지 않은 특수한 우표"로 소개되어 있다. 그는 이러한 점에서 일본의 식민지 지배가 숨어 있는 것을 볼 수 있다고 서술하였다.[44]

그처럼 이 우표는 1905년 이후에는 대한제국의 우표가 더 이상 주체적으로 발행되지 못한 상황을 역설해 준다. 이후 대한제국에서는 국화 문양이 그려진 일본 우표가 공식적으로 통용되었다.

44 국명을 표기하지 않은 예는 매우 드물어서 수집가들 사이에서는 희귀한 예로 취급된다고 한다. 植村 峻, 앞의 책, 58쪽.

대한제국의 선포와 황제 즉위의 시각 효과

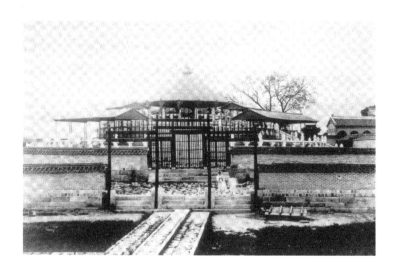

독립적인 국가상을 제시하고자 국가 시각 상징물의 제정과 활용이 이루어졌던 것과는 다른 한편으로 군주의 위상을 높이고자 하는 일련의 사업이 진행되었다. 이는 대한제국을 선포하고 고종이 황제위에 오르는 것으로부터 시작되었는데, 국가상을 높임과 동시에 군주의 위상을 높임으로써 청, 일본, 러시아 등 '제국'임을 주장하는 나라들과 동등한 지위에 서게 됨을 뜻하는 것이었다. 이를 위해 대한제국기에는 기념행사와 기념물의 건립을 비롯하여 군주의 위상을 높이고자 하는 행사들이 벌어졌다. 그런데 대한제국의 국체를 표현한「대한국 국제」에서 대한제국이 조선 시대를 잇고 있음을 천명했듯이, 대한제국은 전 시대의 사고와 틀에 기대고 있는 면이 적지 않았다. 대한제국은 유교 국가의 정점이었다고 할 수 있는데, 군주의 위상을 높이는 일련의 방식 또한 전통적인 것에 기댄 것이 많다. 따라서 군주의 위상 제고와 관련된 사업들은 전통적인 사고에 기대면서도 근대적인 면모도 갖추고자 하는 혼성적인 면모로 드러난다.

칭제건원의 시각화—원구단과 황궁우의 건립

국가에 대한 인식을 시각적으로 확산시키는 여러 노력과 함께, 군주의 위상을 높이고 그것을 시각화하려는 여러 노력도 이루어졌다. 특히 1894년의 청일전쟁과 1895년의 을미사변 이후 국왕의 권한과 영향력이 위축되었지만, 고종은 1896년 2월의 아관파천과 이듬해인 1897년 경운궁 환궁을 통해 이를 정치적으로 돌파해 나가며 새로운 장을 열어 가려는 노력을 보였다. 고종은 이미 이해 8월에 새로운 연호로 부국강병을 지향하는 '광무(光武)'를 채택하여 사용하고 있었다. 원구단(圜丘壇)을 세우고 여기에서 거행한 대한제국의 선포와 황제 즉위는 국가상(國家像)과 군

주상(君主像)을 새롭게 정립하고자 한 정치적 사건이었다.[1]

　　고종은 1897년 10월 12일, 원구단에 올라 하늘에 제사를 올리고 칭제(稱帝)를 선포했으며, 국호를 대한제국(大韓帝國)으로 고쳐 반포했다 ①. 원구단은 본래 하늘과 땅, 일월성신, 산천 자연 등에 제사를 지내는 제천단의 성격을 갖지만, 하늘에 제사를 지낼 수 있는 자격을 황제만이 지니기 때문에, 새로 만든 원구단에서 황제에 오르는 즉위식을 거행하고 대한제국의 성립을 선포함으로써 조선은 대한제국으로, 왕은 황제로 거듭나는 시대적 변화를 보여준 상징적인 장소가 됐다. 중국 중심의 화이론적 세계관을 극복하기 위해서는 먼저 중국과 동등한 지위를 갖춤으로써 중국으로부터 '독립'하는 절차가 필요했다.[2] 화이론적 질서 안에서 만국공법적 질서로 나아가는 일은 한 번의 걸음으로 이루어질 수 있는 일이 아니었다. 원구단은 국왕의 존재를 중국 천자와 동등하게 놓음으로써 그 세계에서 중심이 되기 위해 필요한 장치였다. 그런 의미에서 원구단은 전통 질서 안에서 변화를 구사하는 것이었으며, 독립국가로 거듭나기 위한 필수불가결한 선택이었다고 해도 좋을 것이다.

　　한편 '제국'으로 거듭나야 한다는 논리 안에는 다른 나라와 동등한 관계를 맺는 일이 필요하다는 언급이 들어 있다. 의정(議

1　원구단 건립의 시각적 의의에 관해서는 목수현,「대한제국의 원구단: 전통적 상징과 근대적 상징의 교차점」,『미술사와 시각문화』제4호(2005), 74~76쪽 참조. 경운궁의 역사 및 공간적 의의에 관해서는『서울학연구』제40호(2010)에서 다음과 같은 내용을 특집으로 다루었다. 이윤상,「황제의 궁궐 경운궁」; 홍순민,「광무 연간 전후 경운궁의 조영 경위와 공간구조」; 우동선,「경운궁(慶運宮)의 양관(洋館)들—돈덕전과 석조전을 중심으로—」; 목수현,「대한제국기의 국가 상징 제정과 경운궁」; 박희용,「대한제국의 상징적 공간표상, 원구단」. 특히 박희용의 글은 경운궁과 원구단의 공간적 의미에 관해 분석하고 있다.

2　대표적인 것으로 이욱,「대한제국기 환구제(圜丘祭)에 관한 연구」,『종교연구』30(2003)가 있다.

政) 심순택(沈舜澤)의 상소는 고종이 황제위에 오르는 논리를 만국공법에 의거하여 주장하고 있다.[3] 또 그와 더불어 '황제'로 칭호를 높여 자주의 뜻을 보일 것을 청하는 권재형(權在衡)의 상소 및 여론에 따라 황제의 칭호를 올릴 것을 청하는 김재현(金在顯) 등의 상소에는 "우리나라의 강토는 한나라와 당나라의 옛 땅이어서 의관과 문물이 모두 송나라와 명나라의 남긴 제도를 따르고 있는 만큼 그 계통을 접하고 그 호칭을 답습하더라도 안 될 것은 없으니, 마치 독일과 오스트리아가 똑같이 로마의 계통을 이은 것과 같습니다. 독립과 자주는 이미 만국의 공인을 거쳤으니 황제의 자리에 오르는 것은 진실로 응당 행해야 할 성대한 의식"이라며 칭제를 주창하였다.[4]

3 『승정원일기』 광무 1년(1897) 9월 6일(임진, 양력 10월 1일) '대황제의 위호를 올리는 것이 합당하므로 윤허할 것을 정청하는 의정 심순택 등의 계'에서는 "『만국공법』을 살펴보니, '자주권을 가진 각 나라는 자신의 뜻에 따라 스스로 존호를 정하고 자기 백성들로 하여금 추대하게 할 수 있지만, 다만 다른 나라로 하여금 승인하게 할 권리는 없다'고 하였으며, 그 아래 글에는 '어떤 나라에서 왕을 일컫거나 황제를 일컬을 때에는 자기 나라에서 먼저 승인하고 다른 나라는 뒤에 승인한다'는 말이 있습니다. 무릇 존호를 정하는 것은 자신에게 달려 있기 때문에 자립(自立)이라고 하고, 승인하는 것은 남이 하기 때문에 승인하게 할 권리는 없다고 한 것입니다. 남에게 요구할 권리가 없기 때문에 자기 스스로 존호를 정하는 권리를 폐했다는 말은 듣지 못하였습니다. 이러므로 왕을 일컫거나 황제를 일컫는 나라는 다른 나라의 승인을 기다리지 않고 스스로 존호를 정합니다. 그래서 자기 나라에서 먼저 승인하고 다른 나라는 뒤에 승인하는 사례가 있게 된 것입니다. 이른바 먼저 승인한다는 것은 칭호를 정하기 전이 아니라 다른 나라보다 먼저 승인한다는 것이니, 어찌 스스로 존호를 정하지 않고서 먼저 다른 나라의 승인을 요구할 수 있겠습니까"라며 칭제건원(稱帝建元)을 주장하였다.

4 『승정원일기』, 광무 1(1897) 8월 29일(병술, 양력 9월 25일) 및 9월 4일(경인, 양력 9월 29일), 9월 5일(신묘, 양력 9월 30일) 관학 유생인 진사 이수병 등의 상소 "옛날에는 황과 제와 왕이 본래 높고 낮은 등급이 없었는데, 진(秦)이 주(周)나라를 계승한 뒤로 황제를 아울러 칭하여 지극히 높고 지극히 귀한 칭호가 되었습니다. 이 뒤로 제왕의 계통을 계승한 자는 진실로 그 지위를 갖게 되면 반드시 이런

　　사실 하늘에 제사를 지내는 원구제는 고려 시대에 이어 조선 세조 때까지 설행(設行)한 기록이 있었으나 조선 후기에 들어 그쳤다가 1895년 갑오개혁 때에 제도적 시행이 마련되어 있었으며, 1896년 동지에는 제천 행사를 마련하기도 했다.[5] 그러나 이때의 원구제는 하늘에 제사 지내는 교외의 남단(南壇)에서 거행한 국가 전례(典禮)의 하나일 뿐 대중적인 시각 효과를 지닐 수 없었다. 또한 전통적으로 행해 오던 제사의 복설(復設) 정도로는 중국과의 관계를 재정립하고 독립국가로서 다른 나라들과 어깨를 나란히 한다는 것의 효과가 대내외에 명시적으로 나타나지는 않는다. 따라서 중국, 일본은 물론 서구 열강과도 동등한 독립국가로서의 지위를 국내외에 알리되, 그것을 시각적으로 인식시킬 이벤트가 필요했을 것이다. 그 때문에 고종이 새로 머물게 된 경운궁에서 가까운 회현방 소공동에 원구단을 건축하고 황제에 오르는 대례를 거행하게 되었던 것이다.[6] 실제로 칭제의 상소가 올라올 때 중국은 물론 서구의 여러 나라들도 '칭제'가 불필요하다는 반응을 보이기도 했으나, 일단 원구단을 건립하고 황제위에 오르는 대례를 거행한 뒤에 여러 외국 공사들이 하례를 했고 이로써 대한제국의 설립과 황제 등극을 국제적으로 인정받을 수 있었다.[7]

　　이름을 갖게 된다"며 황제의 자리에 올라 중흥의 대업을 이룰 것을 청했다.

5　　이욱, 앞의 글, 183~191쪽.

6　　이욱, 앞의 글, 191~195쪽.

7　　황현은 『매천야록』에 이때 참석한 각국 공사 및 외교관 34명의 이름을 기록하고 있다. 이에 따르면 일본 측에서는 공사 加藤增雄, 서기 日置盆, 1등 영사 秋日左都夫, 역관 國分象太朗, 보병소조 桑波田景, 보병대위 野津鎭武 등이 오고, 미국 측에서는 공사(安連, Allen), 위관 伋遜, 花鍋道(Howard), 德頓, 기관(旗官) 齊立著(James), 군의관 佛樂傑里, 고문관 仁時德(Nienstead)이 왔으며, 러시아 측에서는 공사 士貝耶(A. de Speyer), 참찬관 克培(P. de Kerberg), 영사 藥老時甫甫(N. Urospopov), 탁지관원 謁勒世布(K. Alexeief), 葛必道, 참령 突蓼非治哥, 해군사관

한편 원구단의 위치는 원구단과 경운궁을 중심으로 한 새로운 정치 질서를 드러내 주기도 한다. 청계천과 운종가보다 북쪽에 위치한 경복궁과 창덕궁, 그에 인접해 있는 종묘가 조선 시대의 정치와 제사의 중심으로서 기능했다면, 미국, 영국, 러시아, 프랑스, 독일의 공사관이 밀집해 있는 정동 지역에 이웃해 있으며 새로운 궁궐인 경운궁과 그 가까이에 있는 원구단은 새로운 정치 체제의 공간으로 선택되었다.[8] 특히 원구단이 위치한 곳은 조선 시대에 중국에서 사신들이 왔을 때 묵는 숙소였던 남별궁이 있던 곳으로,[9] 그곳에 원구단을 세운 것은 중화 체제의 정치 질서로부터 벗어나려는 의지를 보여주는 것이었다. 또 거기에서 다른 나라들과 동등한 국가로서 인정받기 위한 국가적 행사를 치른 것은 새로운 국제 질서로의 편입을 보여주는 공간적인 의식의 표현이기도 했다. 곧 원구단의 건립은 고종의 대례 행사와 더불어, 중

希稀老布(Smirnov), 학교 교사 秣尤高布, 군의관 妻里邊奇(Chervinsky), 육군사관 牙波落時(Afanasiev), 具時民(Kusimin), 求厘珍奇, 石時, 羅達玉 등이 참석했다고 한다. 러시아인이 14명으로 가장 많았다. 프랑스 측에서는 葛林德(C. de Plancy), 부영사 盧飛亮(Le Févres)가 왔고, 영국 측에서는 총영사 朱邇典(N. J. Jordan), 서기관 吳禮司, 함장 阿達友, 고문관 柏卓安(Brown J. McLeavy), 薛弼林(A. B. Stripling) 등 5명이, 독일 측에서는 영사 具麟(F. Krien)이 왔다. 또한 황현에 따르면 이때 경축하는 예식의 비용으로 5만 원이 들었으며, 어보(御寶)에 금 천 냥이 들었는데 값은 4만 5000원이었다고 한다, 황현, 『역주 매천야록』, 임형택 외 옮김(문학과지성사, 2005), 535~536쪽.

8 이에 관해 자세한 것은 박희용, 앞의 글 및 이태진, 「대한제국의 서울 황성 만들기—최초의 근대적 도시개조사업」, 『고종시대의 재조명』(태학사, 2000), 357~386쪽 참조. 근대기에 정동이 서양의 공사관들이 밀집한 장소로 조성된 경위에 관해서는 이순우, 『정동과 각국 공사관』(하늘재, 2012)에 자세히 고찰되어 있다.

9 남부 회현방의 이곳은 태종 때 경정공주의 남편인 평양부원군 조대림에게 하사된 뒤부터 이른바 '소공주택'이라고 불리다가, 선조 때 의안군의 사저가 됨에 따라 남별궁으로 불렸으나, 1593년 명의 장수 이여송(李如松)이 머문 뒤부터 중국 사신들의 숙소가 되었다.

화적인 방식의 답습이 아닌 화이론적 세계관을 원용함으로써 중국과 동등한 반열에 섰음을 보여주는 동시에, 만국공법 질서에 따라 여느 나라들과 같은 독립국으로 인정받고자 했던 근대적인 의미를 담고 있다. 1901년에 한 외국인이 작성한 서울 도심 지도에는 '새 궁궐(New Palace)'과 '원구단(Temple of Heaven)'이 서울의 중심으로 그려져 있어, 당시 외국인들의 인식을 보여준다②.[10]

　　원구단은 기본적으로 제천단이지만, 이 시기의 정치적 상황에 의해 황제 즉위례를 거행한 곳으로서, 황제 즉위 기념물이 되었다. 원구단이 유교 정치의 이상을 실현하고자 했던 동양 유교 정신의 마지막 보루라고 평가하는 연구도 있다.[11] 물론 형식적으로는 화이론적 세계관에 입각해 있다는 점은 부인할 수 없으나, 원구단의 시대적 의미는 유교적 논리보다는, 서구 열강이 각축하던 시기에 중국으로부터의 독립과 열강과의 동등한 지위를 주장하고자 했던 의지를 표현했다는 점을 간과할 수 없을 것이다. 따라서 원구단은 황제 즉위의 기념물(Monument)로서, 화이론적 세계관의 완성을 보여주는 것인 동시에, 만국공법적 세계관으로 진입하고자 하는 고종과 대한제국의 의지를 국내외에 인식시키는 시각적 장치가 될 수 있는 것이다.

10　　김정동, 「고종황제가 사랑한 정동과 덕수궁」(발언, 2004), 301쪽에 「부록 3」으로 수록한 <서울 중심 지도(Seoul of Weatern Quarter)>의 부분. 이 지도는 일본 도쿄대 동양문고 소장으로, 이를 발굴한 김정동은 이것이 1901년 북경 주재 영국 공사관 맥레비 브라운(McLeavy Brown) 대령이 그린 것이며 1896년 이후 경운궁을 중심으로 한 서울 도시 개조 사업을 보여주는 것으로 평가했다.

11　　강병희, 「조선의 하늘제사[祭天] 건축—대한제국기 원구단을 중심으로」, 『조선왕실의 미술문화』(대원사, 2005,) 412~416쪽 참조. 같은 원구단을 두고 이욱은 환구제의 성격 변화를 시기별로 추적하며 시대 상황에 맞추어 전통적 요소를 선택적으로 수용한 근대적 측면을 지니고 있다고 설명했다. 이욱, 앞의 글, 205~212쪽.

② 1901년에 한 외국인이 작성한 서울 도심 지도(부분). 원구단이 "Temple of Heaven"으로 표시되어 있다.

187

원구단 자리에는 1913년 조선철도호텔이 들어섰고 그 이후에는 현재와 같은 웨스틴 조선호텔이 자리 잡았다. 현재 원구단이 남아 있지 않기 때문에 사진으로 남은 모습과 당시의 기록에 따라 재구성해 볼 수밖에 없는데, 설치된 장소의 의미나 형태상 조선 정치의 새로운 중심으로서 구상되고 실행되었다.

먼저 원구단의 형태에 대해 간략히 고찰해 보자. 원구단은 말 그대로 '둥근 언덕[圜丘]의 단'인데, 사진에서 보듯이 난간석을 두른 3단의 석축을 쌓고 맨 윗단에 원추형 지붕을 얹은 형태였다 ③. 화강암으로 쌓고 바닥에 전돌을 깐 각 단의 높이는 3척(0.9m)으로 3단을 더하면 지면에서부터 거의 3m 가까이 높아지게 된다. 맨 아래층 가장자리에는 둥글게 석축을 모으고 돌과 벽돌로 담을 쌓았으며 동서남북으로 황색 살문을 세웠는데, 그 밖으로 다시 평면이 사각형이 되도록 담을 쌓고 문을 내었다.[12]

현재 남아 있는 엽서 사진으로 보아 남쪽으로 난 삼문(三門) 앞으로는 가운데가 높은 삼도(三道)를 깔았다. 원추형 지붕인 황막(黃幕)은 제작상의 이유 때문이겠지만 실제로는 16모를 하고 있는데, 용마루가 없는 사모지붕이나 팔모지붕의 중앙에 올리듯이 절병통을 얹었다. 이 지붕을 특히 황색으로 칠해서 황제의 단임을 시각적으로 강조했는데, 이는 단 위에 설치물이 전혀 없는 중국의 천단(天壇)과는 확실히 구분되는 시각적 장치이다.

이는 단순히 우천을 피하기 위한 장치일 수도 있으나 그보다는 오히려 원추형으로 하늘을 가리키면서도, 단 위에 지붕을 씌움으로써 벽체와 지붕을 갖춘 사묘(祠廟)의 형태를 절충해서 수

③ 20세기 초의 원구단과 황궁우 사진엽서.

④ 『대한예전』에 수록되어 있는 원구단 도설. 한국학 중앙연구원 소장.

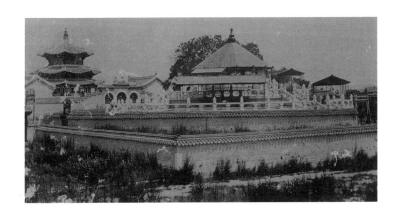

용한 것으로 생각된다.[13] 단에는 제사를 설행할 때 필요한 동-서의 곁채가 설치되었고, 원구단 경내에는 그 밖에도 황제가 머무는 어재실(御齋室) 등의 건물들이 있었는데, 동-서 곁채와 어재실, 행각이 146간에 이르러 작지 않은 규모였음을 알 수 있다.[14] 각 단에서는 위로부터 차례로 하늘과 땅, 일월성신, 산천 및 자연에 관련된 신위를 위계에 맞게 모시고 제사를 드렸다.[15]

원구단을 감싸고 있는 외곽의 형태도 주목할 만하다. 아랫단의 바깥쪽에는 다시 담을 둘러 원구단 구역을 설정하여 보호했는데, 대한제국의 의례를 정리한 『대한예전(大韓禮典)』에 수록된 「단묘도설(壇廟圖說)」에 명확하게 드러나듯이 담장은 원형과 방형의 이중으로 되어 있었다④. 이중 담장의 이러한 형태는 전통적인 우주관, 곧 '땅은 네모나고 하늘은 둥글다'는 '천원지방(天圓地方)'의 상징을 시각적으로 표현한 것이다.[16]

13 이욱은 「대한제국기 환구제에 관한 연구」에서 이 황막이 후기에 만들어진 것으로 보고 고종 어극 40주년과 망육순 칭경 기념행사와 관련하여 설치된 것으로 추정하였다. 이욱, 앞의 글, 198~202쪽 참조.

14 『宮內府去來文牒』 제6책, 제43호, 광무 4년(1900) 4월 27일. 황궁우 및 원구단 수리공사 비용 명세서에 나온 규모이다. 우대성, 「大韓帝國의 建築組織과 活動에 관한 연구」(홍익대학교 석사학위 논문, 1997), 37쪽 주 119에서 재인용.

15 『高宗大禮儀軌』 「儀註」 '親祀 圜丘儀.' 원구단의 체제는 황천상제(皇天上帝)의 위패가 단의 제1층 북쪽 동편에서 남쪽을, 황지기(皇地祇)의 위패가 단의 제1층 북쪽 서편에서 남쪽을 향하고 있고, 대명천(大明天)과 야명성위(夜明星位)가 각각 제2층의 동·서쪽에 있으며, 제3층 동쪽에 북두칠성(北斗七星)·오성(五星)·이십팔수(二十八宿)·오악(五岳)·사해(四海)·명산(名山)·성황(城隍)의 자리를 두고, 서쪽에 운사(雲師)·우사(雨師)·풍백(風伯)·뇌사(雷師)·오진(五鎭)·사독(四瀆)·대천(大川)·사토(司土)의 자리를 두었다.

16 『大韓禮典』 卷三 「壇廟圖說」. 다만 여기에 나타난 황궁우는 1899년에 세워진 황궁우가 8각 평면의 세 벌 장대 단층 기단인 것과는 달리 3층 방형 기단 위에 그려져 있다. 이는 이 『大韓禮典』의 편찬 시기와 황궁우의 건립 시기에 차이가 있어서, 실제 황궁우를 반영하여 그린 것이 아니라 일종의 계획도이기 때문인 것으로 여겨진다. 『大韓禮典』을 펴낸 주무 관서인 사례소(史禮所)는 1897년 8월에 설치되었다가 황궁우가 건립되기 전인 1898년 10월에 폐지되었다. 대한제국의

원구단은 주위보다 지형이 솟은 대지 위에 지어졌으므로, 인근에서는 그 형태를 잘 볼 수 있었을 것이다. 멀리 남산에서 서울 시가를 내려다보면서 찍은 사진을 보면, 원구단과 황궁우(皇穹宇)는 주변보다 조금 솟은 나지막한 동산 위에 자리하고 있다. 현재에도 조선호텔 쪽으로 가면 호텔 대지와 길 사이에는 단 차이가 나 있다. 즉 원구단은 약간 돋워진 대지에 단을 쌓고 지붕을 얹었으며, 특히 황궁우는 3층 건물이어서 주위의 단층 건물들 사이에서 매우 도드라졌다. 이러한 원형 평면의 건물은 조선 시대까지 거의 지어지지 않았기 때문에 당시 사람들에게는 새로운 시각적 경험이 되었을 것이다⑤.

원구단을 지은 두 해 뒤인 1899년에 황천상제(皇天上帝)와 태조고황제(太祖高皇帝) 등의 신위를 모신 황궁우를 건립하고 1900년 10월에 황궁우의 동-서 결채와 어재실 등을 조성하였으며, 1901년의 정비를 거쳐 1903년에 주변 건물을 매입하고 주변을 정리함으로써 원구단 일곽의 건축이 완성되었다.

원구단이 하늘에 제사를 드리는 제천단이라면, 황궁우는 황천상제와 태조고황제 등 대한제국의 정통성을 뒷받침해 주는 하늘과 땅, 그리고 조상신을 모시는 공간이었다. 황궁우는 원구단보다 뒤에 지어졌지만, 3층을 채택해 한층 위엄을 높이고자 했다. 황궁우는 고종 35년(1898) 전반기에는 상량문 제술관(製述官)을 정하고 주초(柱礎)를 놓는 등 건립이 추진되어 그해 하반기에는 완공된 것으로 보이나, 정확한 날짜는 파악되지 않는다. 황궁우의 건축으로 원구단 일대는 천제(天祭)를 지내는 원구단, 신위를 모신 황궁우, 원구단의 부속 건물인 동-서 결채와 어재실을

국가 전례 정비에 관해서는 이욱,「근대 국가의 모색과 국가의례의 변화—1894~1908년 국가 제사의 변화를 중심으로」,『정신문화연구』 95(2004), 59~94쪽 참조.『大韓禮典』과 편찬 시기에 관해서는 이 글, 71쪽 주 23 참조.

⑥ 삼문이 보이는 황궁우 사진엽서.

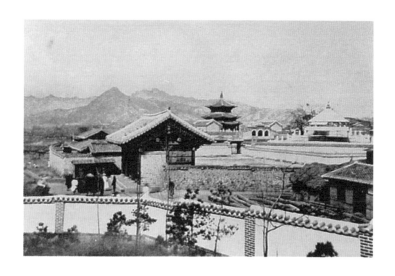

갖추어 비로소 완성되었다.

황궁우는 8각 평면에 팔모지붕을 갖춘 형태로, 외부에서 보면 지붕이 3층이나 내부는 하나로 터 있는 통층(通層)이다 ⑥. 원구단의 북쪽에 위치하여 사이는 담으로 구분되어 있으며, 삼문(三門) 형태의 벽돌로 쌓은 홍예문이 구획을 나누고 있다. 이 중문(中門)으로 들어가는 계단에는 경운궁의 중화전과 같은 형식을 취한 석수(石獸)와 답도(踏道)가 있다. 석수나 답도는 궁궐의 정문이나 정전(正殿)의 문, 정전의 계단 등에 설치되는 것으로 군주가 임어하는 공간임을 보여주는 시각적인 장치이다. 특히 황궁우로 들어가는 답도에는 쌍룡이 조각되어 있어 이것이 황제와 관련된 시설임을 보여준다. 이 답도의 쌍룡 조각은 경운궁 중화전의 것과도 상통하는데, 이러한 시설을 통해서도 원구단과 황궁우가 궁궐 건축의 연장선에서 건립된 것임을 보여준다. 이 홍예문은 황궁우와 함께 지금도 남아 있어, 조선호텔과 황궁우 구역을 갈라 주는 존재이기도 하다.

8각 3중 지붕의 목조 건축인 황궁우는, 원구단 형식과 함께 중국 북경의 천단을 본떠 만든 것이기는 하지만, 형식을 그대로 차용했다기보다는 상황과 형편에 맞추어 적절히 재구성한 것이다. 황궁우의 8각 평면은 전통 건축 단위로는 14간으로 그다지 큰 규모는 아니지만, 원구단의 원형 평면만큼이나 독특한 설정이다.[17] 기단 위 바닥에 전돌을 깔았음은 물론이고, 건물 내부에도 전돌을 깔았다. 황궁우는 평면이 8각이고 지붕도 8모이므로 천

17 『宮內府去來文牒』제6책, 제40호, 광무 7년(1903) 7월 28일 자에 황궁우와 동-서 무(廡), 어재실, 행각 등을 수리한 기록에 나와 있다. 우대성, 앞의 논문, 36쪽에서 재인용. 한편 8각 상징에 관해서는 강병희가 중국 신석기대부터 8각 형태가 나타나며, 권위를 상징하는 예기로 쓰였던 8각 종(琮) 등을 근거로 하늘 제사와 8각형의 관련성을 고찰하였다. 자세한 것은 강병희, 앞의 글, 438~445쪽 참조.

장도 8모를 이룬다. 황궁우 천장에도 쌍룡 조각이 설치되어 있는데, 이와 같은 조각은 조선의 법궁인 경복궁의 근정전이나 경희궁의 숭정전, 경운궁의 중화전에도 설치되어 국왕을 상징하는 조선 시대의 대표적인 장치이다.

왕권을 상징하는 용은 조선 시대의 용 조각에 나타난 발톱의 수효에 따라 격을 달리 인식하는 것에 관해서는 앞 장에서 언급한 바 있는데, 황제는 5개, 제후국의 국왕은 4개, 세자는 3개를 사용하는 것이 일반적이다. 그런데 이 황궁우 천정의 황룡은 전례 없이 발톱이 여덟 개인 모습을 보이고 있다⑦. 다른 예가 없어서 대비하기는 어려우나 이것은 황궁우 건축이 8을 적극적으로 활용하면서 천정의 쌍룡 발톱에도 적용한 것이라고 생각된다. 그뿐 아니라 황궁우에는 건축 곳곳에 8각을 사용하였다. 기단을 두른 난간석도 8각이며, 집을 버티고 있는 기둥도 8각으로 깎았다. 따라서 기둥을 받치고 있는 주초석도 8모를 이루고 있다. 기둥은 벽체를 이고 있는 것뿐 아니라 1층 처마를 받친 활주(活柱)를 따로 설치했는데, 외관상 주로 보이는 이 활주도 팔각기둥으로 되어 있다. 활주는 안정감을 위해서인 듯 각 모서리마다 기둥을 세 개씩 두고, 기둥면은 창방(昌防)과 연결하여 아름다운 단청을 칠한 낙양(落陽)을 드리웠다⑧.[18]

그렇다면 황궁우에 8이라는 숫자가 곳곳에 장치되어 있는 까닭은 무엇이었을까? 황궁우는 황천상제와 황지지(皇地祇) 등 하늘과 땅의 신을 모신 곳일뿐더러, 태조고황제를 비롯한 조상들의 신위도 함께 모신 곳이다. 또 황궁우의 여덟 면에는 매화, 난초, 국화 등의 화조화가 채색되어 있다. 이 단청은 신위를 모신

18 자세한 것은 필자의 글,「대한제국의 원구단: 전통적 상징과 근대적 상징의 교차점」, 67~71쪽 참조.

⑧　황궁우 팔모 평면 모서리의 팔각기둥과 팔각 주초석. 목수현 사진.

공간의 성격과는 어울리지 않아 보인다. 그러나 얼핏 아무런 연관도 없는 듯이 보이는 이 그림들을 관찰해 보면 봄, 여름, 가을, 겨울의 계절에 따른 순환의 모습을 볼 수 있으며, 여덟 면에는 네 가지 테마가 2회에 걸쳐 반복되고 있다. 다시 말해서 이 그림들은 자연의 순환을 보여준다. 곧 황궁우의 8각은 8괘가 의미하듯이 우주의 질서를 표현하는 것이며, 황궁우는 그러한 상징적인 숫자를 차용해서 황제와 하늘이 통하는 건물로서 지어진 것이라고 하겠다.

황제의 권위를 보여주는 대례 행렬

원구단에서 황제 즉위식인 대례(大禮)를 치르기 위해 나아가는 고종의 행렬은 당시 『독립신문』의 기사에 잘 묘사되어 있다. 이 기사는 대례가 있던 전날부터 황제의 등극을 기다리는 거리의 들뜬 표정과, 경운궁에서부터 원구단에 이르는 위의에 가득 찬 행렬을 현장감 있게 전한다.

> 십일일 밤 장안의 사가와 각 전에서는 등불을 밝게 달아 길들이 낮과 같이 밝았다. 가을 달 또한 밝은 빛을 검정 구름 틈으로 내려 비추었다. 집집마다 태극기를 높이 걸어 애국심을 표하였고, 각 대대 병정들과 각처 순검들이 만일에 대비하여 절도있게 파수하였다. 길에 다니던 사람들도 즐거운 표정이었다. 그러나 국가의 경사를 즐거워하는 마음에 젖은 옷과 추위를 개의치 않고 질서정연히 각자의 직무를 착실히 하였다.
>
> 십일일 오후 두 시 반 경운궁에서 시작하여 환구단까지 길가 좌우로 각 대대 군사들이 질서정연하게 배치되었다. 순검들 몇백 명이 틈틈이 벌려 서서 황국의 위엄을 나타내었다. 좌우로 휘장을 쳐 잡인의 왕래를 금하였고 옛적에 쓰던 의장등물을 고쳐 황색으로

만들어 호위하게 하였다. 시위대 군사들이 어가를 호위하고 지나갈 때에는 위엄이 웅장했다. 총 끝에 꽂힌 창들이 석양에 빛을 반사하여 빛났다. 육군 장관들은 금수로 장식한 모자와 복장을 하였고, 허리에는 금줄로 연결된 은빛의 군도를 찼다. 옛 풍속으로 조선 군복을 입은 관원들도 있었으며 금관 조복한 관인들도 많이 있었다.

어가 앞에는 대황제의 태극 국기가 먼저 지나갔고, 대황제는 황룡포에 면류관을 쓰고 금으로 채색한 연을 탔다. 그 뒤에 황태자가 홍룡포를 입고 붉은 연을 타고 지나갔다. 어가가 환구단에 이르자 제향에 쓸 각색 물건을 둘러보고 오후 네 시쯤 환어하였다. 십이일 오전 두 시 다시 위의를 갖추어 황단에 가서 하느님께 제사하고 황제위에 나아감을 고하였다. 황제는 오전 네 시 반에 환어하였다. 같은 날 정오에 만조백관이 예복을 갖추고 경운궁에 나아가 대황제와 황태후, 황태자와 황태자비에게 크게 하례를 올렸고, 백관들이 크게 '황제폐하 만세'를 불러 환호하였다.[19]

이 행사를 기록으로 남긴『대례의궤(大禮儀軌)』에는 황제의 행렬을 직접적으로 그리지 않고 대신 황제의 옥보(玉寶)를 원구단으로 모셔가는 행렬을 그린 반차도(班次圖)를 싣고 있다⑨. 신식 군복을 입은 경무관과 순검들이 앞장서고 고취대 악사들이 따르는 가운데, 그 뒤로 의식에 쓸 향합을 실은 가마[香亭子]와 향로를 실은 가마[龍亭子]에 이어 황제의 권위를 상징하는 옥보를 실은 가마 행렬이 이어졌다.

『독립신문』의 기사와 반차도에서 확인할 수 있듯이, 이 가마들과 가마꾼은 물론 호위하는 깃발, 그리고 여러 도구들을 지고 가는 관원들의 복색이 모두 황금색으로 되어 있다. 육군 장관들

19 『독립신문』1897년 10월 12일.

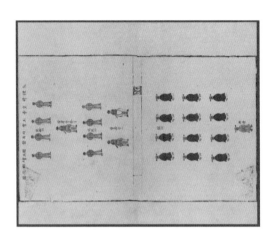

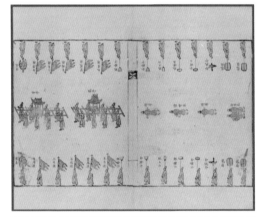

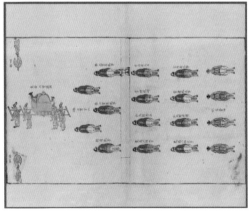

이 금수로 장식한 모자와 복장을 한 것은 1895년 이래 육군 복장 제식이 서구식으로 바뀌어 있음을 반영한다.『독립신문』기사에는 원구단으로 향하는 행차에서 '대황제'가 태극 국기를 앞세우고 면류관을 쓰고 금으로 채색한 연(輦)을 타고 있는 것으로 묘사되어 있다. 황금빛 색채로 강조된 행차는 이 행렬이 고종이 황제로 즉위하는 행사임을 강하게 드러내 보여주고 있다.[20]

고종이 즐겨 사진을 찍어 자신의 모습을 드러내면서 외교적으로 활용했음은 이미 알려져 있지만, 이러한 행차 또한 백성들, 나아가서는 외교 관계에 있는 여러 나라들의 시선에 적극 노출해서 국내적으로는 왕권을 다시 한 번 높이고 국제적으로는 대한제국의 독립성을 알리는 데 충분히 활용하고자 했을 것이다. 일본의 메이지 천황의 예를 보면 군주의 행차는 국민들에게 군주의 존재를 경험적으로 인식시키는 중요한 정치적 행위였다. 막부 체제에서 천황 중심으로 전환했을 때 일본 국민들은 실제로는 천황에 대한 사실적인 개념이 명확하지 않았기 때문에, 메이지 정부 관료들은 일부러 일본 전역에 걸친 천황의 순행(巡行)을 강행했다. 천황은 실제로는 국민들과 밀접하게 접촉한 것은 아니지만, 천황의 행차가 있다는 사실만으로도 국민들은 천황의 존재를 현실적으로 인식할 수 있게 되어 '일본'을 천황이 지배하는 국가로

20 이 행사는 왕실 행사를 기록하는 전통적인 방식인 의궤를 통해 자세히 기록되어 있다. 고종 연간은 영·정조대에 이어 의궤 제작이 활발했던 것으로 보이는데, 이『대례의궤』를 비롯하여 명성황후의 국장을 기록한 『명성황후빈전혼전도감의궤(明星皇后殯殿魂殿都監儀軌)』,『명성황후산릉도감의궤(明星皇后山陵都監儀軌)』가 모두 1897년 대한제국이 선포된 해에 있었던 행사를 기록한 것이다. 또한 고종의 즉위 40주년과 육순을 바라보는 나이를 기념하여 벌인 1902년의 행사도『고종임인진연의궤(高宗壬寅進宴儀軌)』에 기록되어 있다.『대례의궤』및『명성황후빈전혼전도감의궤』등은 서울대학교 규장각에 소장되어 있는데, 영인본으로 나와 있다. 또한 이 내용은 한영우 편,『명성황후와 대한제국』(효형출판, 2001)에 자세한 설명과 더불어 의궤 일부가 제시되어 있다.

인식하게 되었다는 것이다.[21] 물론 이러한 행차를 통해 국왕의 존재를 백성들에게 노출시키는 시각적인 정치적 행사를 벌인 것은 조선 시대에도 행하던 것이었다. 예컨대 정조는 1795년에 화성을 건립하고, 혜경궁 홍씨의 회갑을 거행한다는 명분으로 행행(行幸)을 벌였고, 이 과정에서 4천여 명에 이르는 왕의 행차는 백성들에게 왕의 위엄과 정치적 권위를 보여주는 것이기도 했다.[22] 고종의 대례 행렬은 이러한 전통을 되살리면서도 황제권을 세워 대한제국이라는 새로운 국체를 대내외적으로 알리는 시각적인 이벤트였다.

경운궁 전각에 표현된 통치권의 상징

국기와 같은 국가 상징이 점차 확산되는 가운데, 전통적인 국왕의 상징은 어떤 변화를 지니며 자리매김하였을까? 물론 국왕의 상징은 가시적인 것으로만 이야기될 수는 없다. 국왕은 정치적으로뿐만 아니라 사상적으로도 나라를 통치하는 존재였기 때문이다.[23] 그러나 여기에서는 주로 시각적 상징화의 변화를 살펴보고자 한다.

국왕의 상징 변화가 가장 극명하게 드러나는 것은 궁궐을 통해서 살펴볼 수 있을 것이다. 경운궁은 고종이 아관파천에서 대한제국을 세우기로 하고 옮겨오면서 새로 영건한 궁궐이다. 따라서 경운궁은 대한제국의 법궁이라고 할 수 있다 ⑩. 경운궁에 나

21 후지타니 다카시,『화려한 군주: 근대 일본의 권력과 국가의례』(이산, 2003),
 88~103쪽 참조.

22 김지영,「朝鮮後期 국왕 行次에 대한 연구—儀軌班次圖와 擧動記錄을
 중심으로」(서울대학교 박사학위 논문, 2005), 137~159쪽.

23 조선 국왕의 여러 가지 상징 방식에 관해서는 정재훈,『조선 국왕의 상징』(현암사,
 2018)에서 다각도로 고찰하고 있다.

타난 여러 상징 문양들은 이 시기의 그러한 변화를 잘 보여주는 지표가 된다.[24]

조선의 전통 목조 가옥 가운데 궁궐의 전각은 단청으로 외관을 장식하는 것이 통례로서, 국왕이 거하거나 임어하는 공간에는 통치권의 상징적 표현이 이루어져 왔다. 통치권의 상징은 궁궐의 가장 상징적 공간인 법전을 중심으로 이루어졌다. 먼저 법전에 오르는 월대의 계단에는 가운데에 상-하 이중으로 답도가 설치되어 있는데, 답도에 통치권을 상징하는 문양을 새겨놓았다 ⑪. 이 답도는 법전의 정문 앞에도 설치되어 있어 문을 드나들면서도 국왕의 통치권을 시각적으로 확인하게 된다.

이러한 상징은 법전의 내부에도 베풀어져 있다. 법전의 가장 높은 천장의 중앙에는 대개 감입된 부당가(浮唐家)를 두고, 거기에 통치권을 상징하는 신령스러운 동물상을 조각해 놓는다. 이러한 조각은 국왕이 정좌하는 어좌 위의 좌탑당가(座榻唐家)에도 마찬가지로 설치되었다. 또한 국왕이 앉는 자리인 용상의 뒤쪽에는 해와 달, 다섯 봉우리와 소나무와 파도, 바위 등을 그린 일월오봉병(日月五峰屛)을 배치하여 국왕의 통치가 영원함을 상징하도록 하였다 ⑫.[25]

경운궁의 법전인 중화전은 고종이 경운궁으로 이어한 뒤인 1901년에는 중층 건물로 경복궁의 근정전에 못지않게 장중하게 건립되었다 ⑬. 그러나 1904년 화재를 만나 전소되었으며 이후

24 목수현(2010), 앞의 글 참조.

25 오봉병에 관한 연구는 이성미, 2005, 「The screen of the Five peaks of the Chosun Dynasty」, 『조선왕실의 미술문화』(대원사, 2005) 및 명세나, 「조선시대 오봉병(五峰屛) 연구」(이화여대 석사학위 논문, 2007) 참조. 일월오봉병은 법전의 어좌뿐 아니라 편전이나 내전에도 쓰였던 것으로 보이며, 흉례 때에도 사용한 것으로 파악되고 있다.

⑬ (위) 중층의 중화전. 1903년 카를로 로세티가 찍은 사진.
(아래)『중화전영건도감의궤』의 중화전 도설.

204

1905년에 현재의 모습처럼 단층으로 중건되었다. 1901년 중화전을 처음 지은 기록인『중화전영건도감의궤(中和殿營建都監儀軌)』나 1904~1906년에 경운궁의 전각 대부분을 중건한 내용이 기록되어 있는『경운궁중건도감의궤(慶運宮重建都監儀軌)』를 보면 처음에 2층 전각으로 지은 중화전이나 후에 현재의 모습처럼 단층으로 지은 중화전 모두 국왕이 임어하는 용상의 당가 천장에 쌍룡이 도설로 표현되어 있었음을 확인할 수 있다. 또 도설로는 나와 있지 않지만, 두 의궤 모두 '척량(尺量)'조에 따르면 천장에는 '부룡(浮龍)'을 설치하였다고 되어 있다.[26] 이는 현재 중화전의 중앙 천장에서 볼 수 있는 용 조각을 말하며, 앞서 언급한 용상의 당가 천장에도 쌍룡 조각이 설치되어 있다. 또 용상의 어좌 뒤에는 임금의 위의와 통치를 상징하는 일월오봉병이 놓여 있다.

중화전의 월대 계단에 놓인 답도에는 상-하에 각각 승룡(乘龍)과 강룡(降龍)으로 이루어진 교룡(交龍)이 조각되어 있다. 이러한 표현은 중화문 앞의 계단부에도 크기와 비례의 차이는 있으나 동일하게 이루어져 있다. 중화전의 내부에도 이러한 표현은 일관되게 적용되어 있다. 중화전의 중앙 천장에도 부당가가 설치되어 있는데, 이 자리에 있는 것 또한 두 마리의 교룡이다⑭. 창건 당시의 중층 건물에서나 중건 시의 단층에서도 답도의 용 판석이나 전각 내부의 부룡 등은 큰 변화가 없이 초창기 때의 모습을 그대로 유지하여 조성된 것으로 보인다. 또 중화전의 천장에는 중앙 당가의 조각 외에 우물천장에 그려진 그림인 반자기화(班子起畫)로도 황색과 녹색의 쌍룡이 그려져 있다. 이 쌍룡 반자기화는『중화전영건도감의궤』에도 기록되어 있다.

법전 답도 판석의 교룡은 1867년에 세워진 경복궁 근정전

26　『中和殿營建都監儀軌』및『慶運宮重建都監儀軌』「尺量」조.

답도나 그 이전에 세워진 창덕궁 인정전, 창경궁 명정전의 답도에 봉황이 조각되어 있는 것과 대조를 이룬다(표❶). 용과 봉의 상징은 중화 문화에서 비롯된 것으로, 처음 용과 봉이 토템으로 쓰였을 때에는 특별히 위계의 차이가 있었던 것은 아니었다. 원시 부족의 토템으로 각각 발달해 온 용과 봉은 진(秦) 시대에 들어서 합체된 응룡(應龍)으로 발전되었고, 당(唐)대에 와서 황색의 황룡이 황실 전용으로 규정되었다고 한다. 이후 용의 조형은 오대(五代), 원을 거쳐 명, 청에 이르기까지 지속적으로 채택되었으며 명말 청초의 화새채화(和璽彩畫)는 용을 가장 중심으로, 봉을 그다음으로 일정한 위계를 형성하였다. 또 궁궐 건축에 그리는 채색으로 황금색 용을 그리는 '금룡화새(金龍和璽)'를 최고로 하였으며, 대들보의 가장 끝자리에 좌룡(坐龍)을 두고, 우물천장인 조두(藻頭)에 승룡과 강룡의 쌍룡을 그렸다고 한다.[27] 문헌에 명시된 것은 아니나, 중국에서 이처럼 금룡이 황제를 상징하는 것으로 강조되면서 봉은 그 지위가 한 단계 낮게 여겨졌던 것으로 보인다.

조선 시대의 답도에 새겨진 봉황이 대한제국에 들어서 쌍룡으로 바뀐 것은, 중화 문화 체계에서 쌍룡이 황제의 상징임을 알고 있었기에 황제의 국가로서 의도적으로 변화를 준 것이라고 할 수 있다. 제후국으로서의 조선의 왕이 봉황을 상징으로 채택했던 것과는 달리, 대한제국의 황제는 용을 사용할 수 있었던 것으로 해석할 수 있기 때문이다.[28] 곧 기존의 질서 안에서 가장 정점

27　王大有, 『龍鳳文化 原流』, 임동석 옮김(동문선, 1994), 266~280쪽.

28　궁궐 전각 내부의 조각은 이와는 사정이 좀 다르다. 창덕궁 인정전과 창경궁 명정전에는 답도의 문양과 일치하는 봉황이 조각되어 있으나, 경복궁 근정전은 답도에는 봉황이 조각되어 있는 반면 전각 내부의 중앙 천장과 보개 천장에는 쌍룡이 조각되어 있다. 제자리를 떠난 건물이기는 하지만 경희궁의 법전이었다가

에 서는 상징 표상을 경운궁을 통해 표현한 것이다. 답도의 용 조각이 원구단의 부속 건물로 1899년에 지은 황궁우에도 나타남은 앞에서 언급한 바와 같다.

표❶ 궁궐에 쓰인 통치권의 상징 조각

궁궐명	창경궁	경희궁	창덕궁	경복궁	황궁우	경운궁		
전각명	명정전	숭정전	인정전	근정전		중화전	즉조당	함녕전
보개 천정	봉황	모름	봉황	쌍룡	없음	쌍룡	없음	없음
중앙 천정	봉황	쌍룡	봉황	쌍룡	쌍룡	쌍룡	쌍룡 (반자기화)	봉황 (반자기화)
답도	봉황	쌍룡	봉황	봉황	쌍룡	쌍룡	없음	없음
건립 년대	1616	1620	1803	1867	1899	1905	1905	1905

궁궐의 공간에는 각종 상징이 베풀어지는 법전뿐 아니라 당가를 따로 설치하지 않는 편전이나 침전에도 국왕의 권위를 표현하기 위한 장엄이 이루어졌다. 경복궁의 편전인 사정전에는 용상을 장식할 쌍룡이 그려져 있지만, 아마도 어좌의 바로 뒤에는 일월오봉병이 둘려 있었을 것으로 생각된다. 장엄은 목조 전각의 곳곳에 베풀어지는데 특히 천장의 반자기화는 그 전각의 특성을 보여줄 수 있는 문양이 베풀어진다. 경운궁에는 중화전이 지어지기 전에 정전으로 쓰이기도 했던 즉조당에 반자기화로 쌍룡이 베풀어져 있어 주목된다. 즉조당은 중화전 이전에 임시로 법전이나 편전의 구실을 한 공간으로, 한때 '태극전' 또는 '중화전'으로 불렸던 것을 생각하면, 중화전 반자기화로 그려진 쌍룡은 즉조당과 맥을 같이 하는 것이라고 볼 수 있다. 반면 고종이 침전으로 사용했던 함녕전에는 반자기화로 녹색과 적색 깃털의 봉황이 그려져

현재 동국대학교로 옮겨져 '정각원' 현판을 달고 있는 숭정전에도 중앙 천장에 쌍룡이 조각되어 있다. 숭정전은 일제강점기에 사찰의 전각으로 사용되었기 때문에 내부는 변형이 많이 일어나 있는 상태이다.

있다.[29] 이는 함녕전이 법전이나 편전이 아니라 생활공간인 침전으로 지어졌기 때문일 수도 있으나, 1910년 이후의 변형일 가능성도 있기 때문에 더 고찰할 필요가 있다.

이처럼 경운궁 전각에 사용한 상징 문양들은 전통적인 위계 안에서 가장 존귀한 존재로서의 황제의 통치권을 표상하도록 쓰였다. 경복궁의 근정전에 용과 봉황이 함께 쓰였던 것과는 달리 경운궁 중화전에서는 황제의 공간으로서 일관되게 용을 채택, 활용하였다. 이러한 상징은 전통적인 화이론적 세계 안에서 가장 격을 높이고자 할 때에 사용한 것이었다.

통치권의 상징으로 중요한 어보(御寶)에서도 마찬가지의 변화가 드러난다. 어보는 문서에 통치권을 확인하는 인장으로, 어보의 내용인 인문(印文)이 새겨져 있는 부분과 어보를 쥐는 부분인 뉴[鈕]로 되어 있는데, 이 쥐는 부분에 통치권을 상징하는 조각이 베풀어져 있다.[30] 조선 시대의 어보는 쥐는 부분을 거북 모양으로 만들었지만, 대한제국의 황제 어보에 용을 조각한 것도 이러한 체계에 따른 것이다. 고종은 대한제국을 수립하면서 황제국의 위상에 걸맞은 국새 10과를 새로 제작했는데, 이 가운데 대한국새(大韓國璽), 황제지새(皇帝之璽), 황제지보(皇帝之寶) 2과, 칙명지보(勅命之寶) 2과, 제고지보(制誥之寶), 대원수보(大元帥寶),

29 경운궁 전각의 문양과 색채에 관해서는 정유나,「慶運宮(현 덕수궁) 第殿閣의 내외부 채색에 관한 연구」(『한국색채학회 논문집』 제7호, 1996)가 참고할 만하다. 함녕전에는 상들리에뿐 아니라 서구적인 장식부재가 덧붙여져 있어, 고종이 기거할 동안 일정한 변형과 장식이 있었던 것으로 보인다. 따라서 천장의 봉황 기화반자도 함녕전 중건 당시의 것인지 후대의 변형인지 면밀히 살펴볼 필요가 있다.

30 조선 왕실 및 대한제국기의 현존하는 어보에 관한 것은 국립고궁박물관 소장품 도록으로 펴낸 『조선 왕실의 상징 어보』 전 3권(국립고궁박물관, 2010)에 잘 정리되어 있고, 이를 바탕으로 2012년에《왕의 상징, 어보》전을 개최한 바 있다. 국립고궁박물관 편,『왕의 상징 어보』(국립고궁박물관, 2012) 참조.

흠문지새(欽文之璽)가 모두 용 모양 손잡이인 용뉴로 제작되어 있다 ⑮.[31]

이화문이 부착된 양관─석조전과 돈덕전

경운궁에는 황실의 성씨에서 비롯되어 추출된 이화문이 표현되어 있는 공간이 있다. 경운궁 전각에서 이화문이 가장 두드러지게 표현되어 있는 곳은 석조전이다. 석조전은 1900년 무렵 계획되어 언제 착공되었는지는 명확하지 않으나 1905년에는 2층이 거의 완공되고 1907년부터 영국 회사가 내부 공사에 들어가 1909년 준공된 뒤, 1910년 8월 황실에 인계되었다고 한다.[32] 이러한 석조전의 정면과 양 측면 박공에 이화문이 뚜렷이 새겨져 있다 ⑯. 박공은 여러 개의 큰 돌을 쌓아 구성하였으므로 이화문은 여러 개의 돌 조각이 연이어 형태를 이루고 있다. 석조전의 건축 공정을 구체적으로 확인할 수는 없으나, 꽃과 가지 모양의 이러한 디자인이 계획되고 각각의 돌에 새겨진 뒤에 설치되었을 것이다. 1910년에 석조전 준공에 관한 대략을 정리한 『매일신보』의 기사에 따르면 1907년 6월 이후에 공사한 "서까래 옆면 기타 옥상의 장식(椽側 기타 屋上의 裝飾)"이라고 하는 것이 바로 박공의

31 국새와 어보에 관해 자세한 것은 성인근, 『국새와 어보─왕권과 왕실의 상징』(현암사, 2018) 55쪽 및 97~102쪽 참조. 관리를 임명할 때 내리는 임명장인 친임관칙지에 사용하는 황제지보 1과는 거북 모양 손잡이로 되어 있다. 황제지보는 국립고궁박물관에서 개최한 《자주독립의 꿈, 대한제국의 국새》전(2014)에서 환수 문화재의 하나로 전시된 바 있다. 국립고궁박물관, 『자주독립의 꿈 대한제국의 국새』(국립고궁박물관, 2014) 참조.

32 강성원, 김진균, 「德壽宮 石造殿의 원형 추정과 기술사적 의의」 『대한건축학회 논문집 계획계』 제24권 제4호(2008). 석조전의 실내 가구에 관해서는 최지혜, 「한국 근대 전환기 실내공간과 서양 가구에 대한 고찰: 석조전을 중심으로」(국민대학교 박사학위 논문, 2018)에 자세히 고찰되어 있다.

장식 부분이라고 여겨진다.[33] 따라서 석조전의 이화문은 고종의 퇴위와 순종의 즉위가 이루어졌던 1907년 하반기에 이루어진 것으로 보인다.

석조전은 고종이 침전 또는 편전으로 사용했으며 외국 사신들을 접견한 곳이라고도 알려져 있다. 실제로 석조전은 생활공간이나 집무 공간으로 사용했을 때 여러 장식이나 치장이 있었을 것으로 여겨진다. 그러나 석조전은 고종이 승하한 1919년 이후 경운궁이 공원화되면서 1933년에는 일본 근대 미술품 전시관으로, 해방 후에는 덕수궁 미술관으로 명맥이 이어지다가 한국전쟁 시기 미소 공동위원회 사무실로 쓰이고, 다시 국립박물관, 궁중유물전시관 등 여러 가지 용도로 활용되면서 변화를 겪었다. 석조전은 사진 자료 및 복원 공사를 거쳐 2014년부터 대한제국 역사관으로 활용되고 있는데, 이때 여러 사진 자료를 바탕으로 하여 내부 곳곳에 이화문이 있었음을 확인하고 복원하였다.[34]

현존하지는 않지만 경운궁 양관의 하나였던 돈덕전에도 난간 장식으로 이화문이 쓰였음이 사진을 통해 확인된다. 돈덕전은 건립 시기가 명확히 밝혀지지 않았으나 해관 청사가 있던 자리에 지은 건물이다. 1901년 6월경 부지를 확정하고 공사를 시작해서 1903년 초에 완공된 것으로 보인다 ⑰.[35] 돈덕전에서는 1903년 칭경예식과 관련하여 국서(國書)를 봉정하고 연회를 베풀기로 예정했으나,[36] 콜레라로 인해 칭경예식이 그해 가을로 연기

33 「石造殿 竣工記」,『매일신보』1910년 12월 3일. 이 기사에 따르면 석조전의 벽체 부분은 창의문과 동대문 부근의 화강석을 사용하였지만, 지붕 부분의 석재는 일본 武藏와 筑波 지역의 돌을 가져와 썼다고 한다.

34 문화재청 덕수궁관리소,『석조전 대한제국 역사관』(2015)에 석조전 복원의 자세한 경과가 기록되어 있다.

35 문화재청,『석조전 돈덕전 복원 조사 연구』(2016), 88~90쪽.

36 『皇城新聞』1903년 4월 6일.

⑱ 고종과 순종이 돈덕전 테라스에 나와 있는 모습.『일러스트레이티드 런던 뉴스
(Illustrated London News)』1907년 9월 14일 자에 수록된 사진의 부분.

되었고, 1904년 경운궁의 대화재를 피해 간 건물로서 주로 황제의 접견실로 활용되었다. 1905년에는 교체된 신-이임 청국 공사와 일본인 궁내부 고문관을 접견하는 등[37] 황제 알현 시 대기 장소나 폐현 장소로 쓰였고, 국빈급 외국인이 방한했을 때 숙소로 쓰이기도 했다. 1905년 일본의 후시미노미야 히로야스왕[伏見宮博恭王]이나 미국 루즈벨트 대통령의 딸 앨리스 루즈벨트(Alice Roosevelt Lonhworth)의 방한 시에 궁궐에서 가장 화려하고 격식을 갖춘 건물인 돈덕전이 숙소로 채택되었던 것이다.[38] 다시 말하면 주로 외교 공간으로 사용되었다고 할 수 있다.[39] 또한 실제로 예식이 치러지지는 않았지만 1907년 8월 27일 순종의 황제 즉위식장으로 기록되어 있기도 하다.[40] 이러한 돈덕전에서 1907년 고종과 순종, 영친왕이 테라스에 나와 있는 사진을 보면,[41] 2층 테라스 난간에 다섯 잎의 꽃잎과 꽃술이 선명한 오얏꽃 문양 장식이 부착되어 있음을 알 수 있다 ⑱. 석조전이 아직 건립 중이던 시기, 돈덕전은 경운궁 내에서도 대외적으로 개방되는 공간이었기에 돈덕전에 오얏꽃 장식이 부착되어 있었던 것은 더욱 의미 깊다.

이미 1900년 파리 만국박람회에서 건립되었던 대한제국관인 목조 건물의 상인방과 기둥의 교차 지점에 오얏꽃 장식이 부착되었던 것을 상기하면,[42] 3년 뒤에 완공된 궁궐의 건물에 황실

37 『高宗實錄』 광무 9년(1905) 2월 7일 자.

38 『皇城新聞』 1905년 5월 23일 및 『대한매일신보』 1905년 9월 17일.

39 돈덕전의 건축과 사용에 관해서는 우동선(2010), 앞의 글 참조.

40 문화재청, 『석조전 돈덕전 복원 조사 연구』(2016), 104~109쪽.

41 이 사진은 예전에는 고종이 아관파천을 강행했던 당시에 러시아 공사관에서 찍은 사진으로 더 널리 알려져 있었으나 최근에 덕수궁 돈덕전임이 밝혀졌다. 정성길 편, 『일제가 강점한 조선』(한국영상문화사, 2006), 97쪽.

42 1900년 파리 만국박람회에 세운 대한제국관 건물에 부착된 오얏꽃 장식에

상징인 이화문이 장엄되는 것은 자연스러운 일이었을 것이다. 다만 1897년, 1901년, 1905년에 잇달아 건조되었던 전통적인 목조 건축에는 전통적 상징 위계인 용이나 봉황이 새겨지거나 그려진 반면, 돈덕전이나 석조전 등의 양관에 이러한 황실 상징이 부착되었다는 점이 주목된다. 특히 돈덕전은 대외적인 행사에 주로 사용되었던 점을 생각하면 이러한 상징은 전통적인 통치권 질서 안에서의 의미보다는 국제적인 이미지를 염두에 두고 조성되었다고 여겨지기 때문이다. 석조전의 경우, 돈덕전에 이미 부착되었던 이화문을 건물 전면의 박공에 새김으로써 그 위상을 더욱 공고히 하고자 했던 것으로 보인다.

한편 현재 함녕전의 서쪽에 위치한 덕홍전 내부의 상인방에는 중앙에 이화문을, 양쪽에 봉황 장식을 한 나무 판이 달려 있다. 덕홍전은 1904년의 경운궁 대화재 이후에 경효전을 수옥헌으로 옮겨간 뒤, 1910년에 그 옛터에 새로 지어 귀빈들의 알현소로 사용했다고 한다.[43] 그러므로 덕홍전을 사용한 기록은 1910년 이후에만 확인할 수 있는데, 가장 이른 기록은 1912년 12월 2일에 고종이 군사령관과 부관을 접견했다는 것이다.[44] 덕홍전에는 내부에 달려 있는 샹들리에에도 이화문이 장식적으로 주조되어 있으며, 덕홍전에 설치된 샹들리에는 함녕전에도 같은 것이 설치되어 있다. 이 같은 이화문 장식은 1910년 황실이 '이왕가'로 격하된 뒤에 사용된 것으로 볼 수 있다. 한편 경운궁은 아니지만 창덕

관해서는 박현정, 「대한제국기 오얏꽃 문양 연구」(서울대학교 석사학위 논문, 2002), 67쪽 및 도판 79 참조.

43 小田省吾, 『德壽宮史』(李王職, 1938), 47쪽.

44 『순종실록부록』 1912년 12월 2일 자. 그 외에도 같은 해 12월 7일에는 데라우치 총독 일행을, 12월 28일에는 정무총감을 접견한 기록 등이 1916년까지 확인된다. 고종이 승하한 뒤에는 순종이 고종의 상중인 1919년 1월부터 3월 사이에 덕홍전에서 하세가와[長谷川] 총독 등을 접견하였다.

궁의 인정전 용마루에도 이화문이 부착되어 있다. 기록이 없어서 확인할 수는 없지만 이 이화문은 1907년 황제로 즉위한 순종이 창덕궁으로 이어하면서 창덕궁을 수리할 때 덧붙여진 것으로 보인다. 그런 점에서 창덕궁이나 경운궁의 이화문 장식은 황실의 권위가 점점 스러져 가는 시기에 이화문의 의미가 변화하는 것을 보여준다.[45]

명성황후 국장과 왕릉의 재구축

대한제국의 성립 이후 황실에서 가장 먼저 벌인 국가적인 행사는 바로 명성황후의 국장이었다. 명성황후는 을미사변으로 1895년에 시해되었으나 아관파천과 경운궁 환궁 등 급변했던 정치적 상황 때문에 다섯 차례나 미루어지면서 장례를 치르지 못한 상태였다.[46] 춘생문(春生門) 사건 직후 왕비의 사망 사실은 사망 55일 만인 1895년 12월 1일(음력 10월 15일)에 비로소 발표되었는데, 국장은 경복궁에 혼전(魂殿)과 빈전(殯殿)을 설치하고 현재의 동구릉에 산릉(山陵)을 마련하여 공사를 시작하였다. 그러나 이는 고종의 의도로 진행된 것이 아니고 왕후의 죽음을 기정사실화하려던 세력이 추진하던 것이었다. 따라서 이듬해 아관파천이 일어나면서 국정의 주도권을 고종이 잡게 되자 진행되고 있던 국장에

45 인정전 용마루에 오얏꽃 장식이 부착된 시기에 관해서는 명확한 근거는 찾을 수 없지만, 대체로 순종이 창덕궁으로 이어한 1907년 이후로 추정된다. 순종이 창덕궁에 기거한 시기에는 전각의 외부뿐 아니라 내부에도 오얏꽃 장식이 매우 다채롭게 베풀어졌음이 여러 사진 자료를 통해 확인된다.

46 명성황후의 국장에 관한 연구는 다음과 같다. 한영우,『명성황후와 대한제국』및 장경희,「고종황제의 금곡 홍릉 연구」,『史叢』64(2007) 참조. 명성황후의 국장에 관한 자세한 내용은 국장 당시의 기록인 『明成皇后國葬都監儀軌』,『明成皇后洪陵山陵儀軌』,『明成皇后殯殿魂殿都監儀軌』, 『明成皇后洪陵石儀重修都監儀軌』에 들어 있다.

관한 모든 공역을 중단시켰다. 고종은 1896년 9월 혼전과 빈전에 대한 수리가 한창 진행 중이던 경운궁으로 이봉(移封)시키고 장지도 다시 물색하여 청량리 홍릉으로 바꾸었다. 고종이 경운궁으로 환어한 이후에도 국장은 몇 차례 연기되었는데, 이는 '선복수(先復讐) 후국장(後國葬)'을 요구하는 많은 상소와 황제 즉위, 경운궁 건립 등 여러 가지 요인 때문이었다. 또 한편 때를 기다려 대한제국을 세운 뒤에 국장을 대대적인 행사로 치르고자 한 고종의 의도도 깔려 있었을 것이다.

　　1897년 10월 12일 대한제국이 선포되고 명성왕후를 추존하여 '황후'로 책봉했으므로 국장은 황후의 예에 걸맞게 진행되었다. 그동안 홍릉의 시역(始役)이나 옹가(甕家) 제작 등 국장을 치르기 위한 준비는 끝난 상태였기 때문에 국장은 더 이상 미뤄지지 않고 실행에 옮겨졌다. 11월 6일 빈전에서 시호(諡號)를 올리는 일을 시작으로, 날을 받아 차례로 관을 산릉으로 모셔 가고, 11월 18일 황후의 발인을 고하는 고유제를 올렸으며 홍릉에 묻을 지석(誌石)도 능소(陵所)로 옮긴 뒤 11월 21일 새벽 4시경에 발인을 행했다. 황제가 경운궁의 인화문에서 밖에 나아가 상여를 보낸 뒤 오후 2시에 홍릉으로 떠났는데, 이 행차에 외국 공사들도 함께 참여하여 홍릉에 마련된 접견소에서 맥주와 홍주(포도주) 등을 대접받으며 함께 밤을 지냈다고 한다 ⑲.[47] 명성황후의 주치의를 지내기도 한 언더우드 부인(L. H. Underwood)도 이 장례에 참석한 회고를 싣고 있으며 1897년 7월에 주한 미국 공사로 부임했던 알렌(Horace N. Allen)도 장례에 참석했던 경험을 기록으로 남기고 있다.[48] 이처럼 주한 외국인들을 장례에 참여하여

47　　한영우, 위의 책, 160쪽.

48　　릴리어스 호톤 언더우드, 『언더우드 부인의 조선생활―상투잽이와 함께 보낸 십오년 세월』(뿌리깊은 나무, 1984), 167~169쪽 및 H. N. 알렌, 『조선견문기』,

국장을 경험하게 한 것은 언더우드 부인의 회고처럼 그들이 명성황후와 나눈 개인적인 친분을 고려한 것도 있겠지만, 그보다는 대외적으로 이러한 행사를 각인시킴으로써 명성황후 시해라는 일본의 만행을 다시 한 번 상기시키고, 이 국장의 행차를 통해 대한제국이 정치적 위기를 타개하고 새로운 체제로 거듭남을 인지시키고자 하는 의도도 있었다.

이 발인의 모습을 그린 <발인반차도(發靷班次圖)>가 『명성황후국장도감의궤(明成皇后國葬都監儀軌)』에 실려 있으며 따로 횡권의 채색 목판 및 필사본 <발인반차도>로도 제작되었다.[49] 이 반차도에 따르면 상여를 따라가는 수행원이 4,800여 명에 이르러 과거 어떤 왕의 국장보다도 많았다. 크고 작은 상여 외에도 26개나 되는 가마가 따라갔는데, 상여를 메고 명정(銘旌)을 들고 여러 수레를 끌고 가는 담배꾼들이 모두 시민이었던 점은 이 행렬이 대중적인 홍보 효과와 맞물려 있었음을 짐작하게 한다. 또한 이 반차도에 그려져 있는 것을 보면 이 행렬의 여러 의장들은 황후의 격에 걸맞도록 황색으로 치장되었다. 경무관 뒤에 대대기(大隊旗)로 태극기를 들고 가는 모습이 그려져 있음은 2장에서 소개한 바 있다(2장 ⑭ 참고).[50]

명성황후의 국장은 고종의 황제 즉위와 맞물리면서 단순한 장례 절차를 넘어서는 의미를 갖게 되었다. 이미 대한제국의 성립과 황제 즉위의 예를 원구단에서 행함으로써 대한제국의 위상

신복룡 옮김(집문당, 1999), 141쪽.

49 횡권의 <명성황후발인반차도>는 현재 이화여자대학교 박물관에 소장되어 있으며, 이에 관해서는 박계리, 「이화여자대학교박물관 소장 <명성황후발인반차도> 연구」, 『미술사논단』 35(2012)에 소개되었다.

50 한영우, 앞의 책, 158~160쪽. 이 반차도에 등장한 태극기에 관해서는 일찍이 이태진, 「고종의 국기 제정과 군민일체의 정치이념」에서 언급되었다.

을 알렸으며, 이어 각국의 외교관들이 참석한 가운데 황후의 예로 성대한 국장을 거행함으로써 대한제국이 자주독립 국가이자 황제 국가임을 내외에 다시 한 번 확인시켰다. 또한 황후를 죽음으로 몰고 간 가해자인 일본의 만행을 상기시키고 친일 개화파 정권의 책임을 추궁하는 의미도 더하는 기회로 활용한 것이다. 이러한 일련의 과정이 대대적인 행렬로 제시되었기 때문에 이에 참여하거나 목도하는 국민들의 애국심을 결집하고 그 애국심으로 고종의 지지 기반을 확대할 수 있었다.[51]

왕권 강화를 과시적으로 행사하는 작업은 태조, 정조, 영조 등 왕릉을 재정비하는 일련의 사업으로 이어졌다. 고종은 1899년 12월 22일 동지를 맞아 원구단에 나아가 태조를 태조고황제로 높여 하늘에 함께 제사를 지냈다.[52] 이 시기에는 태조의 능인 건원릉을 비롯하여, 태조비 신의왕후의 능인 제릉, 태조의 계비인 신덕왕후의 능인 정릉, 장헌세자와 정조의 능인 융릉과 건릉, 순조와 순원왕후의 능인 인릉, 익종과 신정왕후의 능인 수릉 등을 개수하고 표석(表石)도 새로 고치게 하고 전면과 음기(陰記)를 친히 썼다.[53] 이는 왕조를 개창한 태조고황제의 능을 제외하면 자신이 왕통을 이은 선왕의 추숭 작업이었다. 익종의 대통을 이어 왕위에 오른 고종이, 익종으로부터 차례로 4대조, 다시 말하면, 익종, 순조, 정조, 장헌세자의 4대조를 추숭하는 사업을 벌인 것이다. 이 모든 것이 왕실의 위상을 높이고 황제로서의 자신의

51 이윤상, 「대한제국기 국가와 국왕의 위상제고 사업」, 85~86쪽.
52 『고종실록』 광무 3년(1899) 12월 22일.
53 『고종실록』 광무 4년(1900) 6월 12일, 6월 19일, 광무 5년 6월 23일. 익종은
 순조의 아들인 효명세자를 이른다. 순조를 대신하여 대리청정을 했으나 왕위에
 오르지 못하고 죽었는데, 추존하여 익종으로 모셨다. 고종은 익종의 양자로서
 왕위에 올랐다.

입지를 강화하고자 한 일련의 행사였다. 이때 세운 표석은 전통적인 방식에 따라 비석의 받침인 귀부(龜趺)와 비 몸체인 비신(碑身), 비의 머리인 이수(螭首)를 갖춘 형식이지만, 특히 이수의 전면에 용 조각과 함께 이화문이 새겨져 있다 ⑳. 전통적인 방식을 취하되 새로운 황실 상징 문장을 도입함으로써 시각적 변화를 꾀한 것이다.

황실 추숭 사업은 이미 1899년 초에 전주와 삼척 등지에 있던 묘역에 정비 사업을 대대적으로 벌이면서 시작되고 있었다. 전주 건지산은 왕실의 시조인 사공공(司空公)의 묘역이 있는 곳으로, 여기에 단을 쌓아 조경단(肇慶壇)이라 명명하고 비석을 세웠다. 삼척의 두 무덤도 묘역을 정비하고 이름을 '준경묘(濬慶廟)', '영경묘(永慶廟)'라고 명명하여 관리하도록 했다.[54] 이는 고종이 가까운 직계 조상의 묘를 정비하는 데 그치는 것이 아니라, 유구한 조상의 권위를 빌어 황제에 오른 일의 정당성을 다시 한 번 보여주고자 한 것이었다. 종묘나 단 등은 왕의 사사로운 조상 숭배 의례가 행해지는 곳이 아니라, 왕의 신분으로서 선왕의 신주를 모시는 국가권력과 정치적 권위를 나타내는 길례 의식이 거행되는 곳이다. 왕실의 조상들에 대한 의식을 통해 국왕의 권한이 유구한 것이며, 그러한 제위(帝位)와 제권(帝權)을 새롭게 하는 것, 다시 말하면 황제위에 올라 권위를 높인 고종의 행위가 천명에 의한 것임을 보여주는 것이었다고 하겠다.[55]

무덤이라는 것은 옛사람을 기억하고자 하는 것이지만, 그것을 어떻게 꾸미고 기념하는가 하는 것은 그 옛사람을 기억하는 사람들에게는 현재적인 작업이기 때문이다. 오늘날에도 흔히 행

54 『승정원일기』광무 3년(1899) 4월 15일 자.

55 서진교,「대한제국기 고종의 황실 追崇사업과 황제권강화의 사상적 기초」,
 『한국근현대사연구』제19집(2001), 80~82쪽.

해지는 조상의 묘역 작업 대부분이 그 묘역을 단장하는 후손의 영향력 과시인 것과 같은 맥락이다. 선조를 추숭하고 능력을 개수한 고종의 일련의 사업은 이처럼 기념비적인 것을 정비함으로써 왕권과 왕실의 위상을 높이고자 하는 것이었다.

고종 등극 40년 및 망육순 행사 칭경기념비전과 석고의 건립

고종의 군주 위상 제고 사업은 1902년의 등극 40주년 및 망육순 기념사업으로 절정에 이른다.[56] 1902년은 고종이 왕위에 오른 지 40년이 되는 해이면서 51세가 되는 해이기도 했다. 이것을 계기로 해서 고종은 군주권을 높이는 기념행사를 크게 벌일 계획을 세웠다. 고종은 황태자와 신하들의 간청에 못 이겨 행사를 벌이는 것을 허락하는 형식을 취했지만, 고종이 직접 지시한 칭경예식(稱慶禮式)을 거행하기로 한 날인 10월 18일(음 9월 17)이 대한제국을 선포하고 황제로 등극한 1897년 10월 12일과 음력으로 같은 날짜라는 점에서 칭경예식의 거행이 실은 고종의 의중을 상당히 반영하여 진행된 것으로 보인다. 곧 고종은 대외적으로 자주독립국임을 선포하고 황제권을 만천하에 반포한 1897년의 의미를 자신이 거처하는 경운궁에서 되살리고자 칭경예식을 치르려 했다는 것이다㉑.

　사정이 그러한 만큼 칭경예식에는 외국 사절단의 참석이 매우 중요했다. 대한제국 정부는 준비 단계 초기에 먼저 일본, 영국, 독일, 러시아, 프랑스에 주재하고 있는 공관장들에게 칭경예식에 축하 사절을 파견해 줄 것을 해당 주재국에 요청하도록 지

56　고종의 국왕 위상 제고 사업에 관해서는 이윤상, 「대한제국기 국가와 국왕의 위상제고 사업」, 81~112쪽 참조. 망육순 기념사업에 관해서는 같은 필자의 글, 「고종 즉위 40년 및 망육순 기념행사와 기념물―대한제국기 국왕 위상제고사업의 한 사례」, 96~139쪽에 그 경위가 자세히 고찰되어 있다.

시하고 주재 공관이 없는 청나라에는 주한 청나라 공사에게 이 사실을 본국에 통보하도록 하였다. 또 표훈원(表勳院)에서는 칭경예식에 사용될 기념장(記念章)을 제조하고 예식원(禮式院)에서는 외국 사절단을 접견하는 절차를 적은 인쇄물도 발간했다. 외국 사신을 맞이하기 위한 조처가 가장 먼저 이루어지고 주무 부서가 예식원이었던 사실에 비추어 칭경예식은 국가적인 외교 행사였으며, 그 내용은 당시 서구의 국가들에서 행해지던 근대식 의전을 표방한 것이었다고 짐작된다. 칭경예식의 준비를 위해 원수부 회계국 총장 민영환을 7월 23일에 예식원장에 겸임시키고 이튿날인 7월 24일에는 칭경예식 사무위원장에 겸임시켰다. 아마 민영환이 러시아 황제 니콜라이 2세 대관식(1896년)과 영국 빅토리아 여왕 즉위 60주년 기념행사(1897년)에 특명전권공사로 파견되어 비교적 서구의 문물과 의전에 밝은 인사였기 때문일 것이다. 또 칭경예식의 일환으로 동궐에서 원유회(園遊會)도 계획되어 그동안 비워두었던 동궐을 수리하기도 했다.[57]

 이해에 계획된 행사는 칭경예식 외에도 망육순을 축하하여 존호를 올리는 일과 이를 축하하는 진연, 또 고종이 기로소(耆老所)에 입소하는 일과 그를 축하하는 진연이 있었으며, 즉위 40주년을 축하하는 기념식도 추진되었다. 그러나 가뭄과 전염병 등 우환이 잇따라 행사를 계획대로 다 이루지는 못하게 되었다. 실제로 실행에 옮겨진 것은 1902년 12월 3일에 치러진 망육순 기념 진연과 석고(石鼓)의 건립, 그리고 지금의 광화문 네거리인 황토현 네거리에 있었던 기로소 앞에 기념비를 세우고 그것을 보호하는 기념비전(紀念碑殿)을 건립한 정도였다.

57 『皇城新聞』1902년 7월 25일. "東闕修理 御極四十年 稱慶 時에 園遊會와 各國 大使 接賓所를 東闕內 玉流泉으로 擇定ᄒ얏ᄂᄃᆡ ……"

기념비의 건립은 고위 관리가 중심이 된 조야송축소(朝野頌祝所)에서 주관했는데, 당시 농상공부 대신이자 칭경예식 사무위원장이었던 민병석(閔丙奭)이 사무장을 맡았으며 1902년 9월에 조직되었다. 조야송축소의 사무가 시작되자 곧 황토현 네거리 기로소 남쪽의 건물들을 철거하여 터를 닦고 비각을 건축했으며, 다음해인 1903년 2월에는 남포에서 가져온 비석을 사용하여 비석 제작을 진행했다.[58] 정부 관리와 지방 관아들에게 보조금을 내게 하여 건립이 다소 지체되기는 했으나『황성신문』의 기사를 보면 그 낙성식은 이듬해인 1903년 9월 2일에 거행되었음을 알 수 있다.[59]

황토현에 세워진 칭경기념비는 원구단과 더불어 고종의 왕권 강화를 시각적으로 보여주는 대표적인 것이다. 황토현은 경복궁에서 시작된 육조 거리가 운종가와 만나는 곳으로서 정치적으로 상징적인 공간일뿐더러 사람들의 발걸음이 매우 많은 번화한 곳이다. 기념비가 이곳에 세워진 것은 그곳이 기로소 옆이기 때문이지만, 실제로 이 기념비를 세우기 위해 기로소 옆의 건물을 일부 허물고 공사를 벌인 것으로 보아, 마땅한 자리가 있었다기보다는 일부러 이 자리를 선택한 것으로 보아야 할 것이다.

또한 대체로 비를 보호하는 건물은 '각(閣)'이라는 명칭을 사용하지만, 이 건물은 특별히 '전(殿)'이라는 명칭을 붙여 권위를 더욱 높이고자 한 의도가 드러난다. 건물의 명칭을 부여할 때 '전'은 왕과 왕비, 대비 등 왕실의 가장 높은 인물이 기거하거나 사용하는 경우와, 불가에서 부처를 모시는 건물에만 사용하는 것으

58　『皇城新聞』1902년 11월 12일, 11월 29일.

59　『皇城新聞』1903년 9월 2일 자 3면. 광고의 내용은 다음과 같다. "본소에서 대황제폐하기념비를 음 7월 11일 사시(巳時)에 공립(恭立)하오니 첨군자 조량(照亮)하시옵. 조야(朝野) 축송소(祝頌所)"

㉒ (위) 1902년 고종 등극 40주년을 기념한 칭경기념비전 사진엽서. 228
　　(아래) 비 머리에 이화문이 양각된 칭경기념비.

로, 건물의 명칭에서부터 그 격을 알 수 있기 때문이다㉒.[60]

고종의 즉위 40주년과 보령(寶齡) 51세가 되는 해를 기념하는 칭경기념비는 현재 사적 제171호로 지정되어 있다. 이 비석도 거북받침, 비신, 이수로 구성되어 있는데, 비의 머리인 이수에는 얕은 부조로 조각된 쌍룡의 아래쪽 가운데 부분에 선명한 이화문이 조각되어 있어 눈에 띤다. 이화문은 앞서 언급했듯이 1901년에 세운 태조의 건원릉 표석에도 새겨져 있어, 이 시기의 왕실 관련 비석에 공통되게 나타나고 있다.

비신 맨 위쪽의 전액(篆額)은 "대한제국대황제보령망육순어극사십년칭경기념비송(大韓帝國大皇帝寶齡望六旬御極四十年稱慶紀念碑頌)"이라고 사면에 둘러 새겼는데, 이는 황태자의 글씨이며, 비문은 의정(議政) 윤용선(尹容善)이 짓고 글씨는 육군부장 민병석이 썼다. 서(序)와 송(頌) 두 부분으로 되어 있는 비문의 내용은 "원구에서 하늘에 제사 올리고 황제가 되었으며 나라 이름을 '대한(大韓)'이라 하고 연호를 '광무(光武)'라 한 사실과 1902년이 황제가 등극한 지 40년이자 보령이 망육순(51세)이 되는 해이므로 기로소에 입사한 사실을 기념하여 비석을 세운다"고 되어 있다.

비전은 이중 기단 위에 건립되어 있는데 정면 3칸, 측면 3칸의 정방형 건물이다. 기둥은 팔각형의 높은 초석 위에 서 있으며 삼출목(三出目)의 공포를 가진 다포식 건물로 4모지붕을 하고 있다. 비전의 둘레에 설치한 돌난간에 새겨진 동물상들은 이것이 왕실과 관련된 것임을 시각적으로 잘 보여준다. 연꽃잎을 새긴 동자기둥 위에 방위에 따라 사신(四神)과 12지신상 돌조각이 올라가 있는 것은 궁궐이 아니면 보기 어려운 것이기 때문이다. 남쪽에는 말과 주작과 해태가, 동쪽에는 토끼와 용이, 서쪽에는 닭

60 홍순민, 『우리 궁궐 이야기』(청년사, 1999), 43쪽.

과 호랑이가, 북쪽에는 쥐와 거북과 해태가 배치되어 있다. 비전 남쪽에 둔 문은 돌로 기둥을 세우고 철문을 달았다. 문기둥에는 앞면에 당초문을 새기고 위쪽에 돌짐승을 하나씩 앉혔다. 가운데 문 위에는 무지개 모양[虹霓]의 돌을 얹고 "만세문(萬歲門)"이라는 이름을 새겨 넣었다. 만세문의 편액 위에 난간을 받치는 연잎 모양의 동자기둥을 본떠 만든 대좌 위에 주작을 조각하여 놓았다. 흥선대원군은 고종 즉위 초기에 왕권 강화의 일환으로 경복궁을 중건했는데, 그 핵심 건물인 근정전은 이중의 기단 위에 동자기둥의 난간을 돌리고 각종 서수(瑞獸)를 조각해 내었다. 비각을 비전으로 높여 부르고, 신성한 공간의 표징을 두른 것 등은 왕권의 축소판을 황토현 네거리로 옮겨 놓아 시각적으로 과시하고자 한 것이라고 할 수 있다.

칭경기념 행사의 하나로 지어진 건축물로는 탑골공원의 팔각정도 있다. 탑골공원은 원래 조선 초 원각사가 있던 곳으로 현재에도 원각사 탑과 비가 남아 있다. 1895년 영국인 맥레비 브라운이 도시공원을 만들자고 건의하여 공원화했으며 1903년에 칭경예식을 위해 팔각정을 건립해 군악대 연주 장소로 사용했다.[61] 대한제국에서는 1901년 독일인 프란츠 에케르트(Franz von Eckert)를 초빙해 양악대를 조직했으며, 그는 1902년에 대한제국 애국가를 작곡했다. 1903년 이후 팔각정은 군악대의 연주 장소였으며 황실의 주요 행사나 외국인들을 초청한 연회의 주요 무대가 되었다㉓.[62]

칭경 기념사업에서 또 하나의 기념비로서 제작된 것으로 석고(石鼓)가 있다. 석고는 북 모양의 돌에 용 문양을 새긴 것으로,

61 『탑골공원 팔각정·오운정: 정밀실측보고서』(서울특별시 종로구, 2011), 58~61쪽.
62 이정희, 「군악대 설치와 운용」, 『대한제국 황실 음악』(민속원, 2019), 331~365쪽.

㉔ 현재 남아 있는 석고의 모습. 목수현 사진.

㉕ 고종 등극 40주년과 망육순을 기념해서 세워진 석고각.
국립중앙박물관 소장 유리원판 사진.

중국 고사에서 주나라 선왕(宣王)의 선정을 기려 석고를 만든 것이 그 연원이다.[63] 석고 건립에 관한 논의는 고종의 망육순 진연에 대한 허락이 내린 다음 날인 12월 26일에 전 참정 김성근(金聲根)과 대관들이 주 선왕의 예를 따라 고종의 중흥 공덕을 기록으로 남기기 위해 석고를 건립하자는 것으로부터 시작하였다.[64] 이들은 송성건의소(頌聖建議所)라는 단체를 만들고 전 보국 조병식(趙秉式)을 의장으로 추대하여 일을 추진했는데, 이는 이전에 유생들이 중심이 되었던 건의소청(建議疏廳), 도약소(都約所)와 비슷한 성격의 관변단체로 여겨진다.[65] 송성건의소는 1902년 1월 18일에 의장 및 관원들이 원구단의 동쪽 옛 홍궁(洪宮) 터에 모여 개기제(開基祭)를 지내고 석고 건립 사업을 추진하였다.[66] 민간에서 충당하기로 한 기금 모금이 순조롭지 않아 여러 우여곡절을 겪으며 어렵사리 진행되었다. 그러나『황성신문』의 단편적인 보도에 따르면 1902년 11월 29일에는 외문(外門)을 이미 완성하고, 기타 석축 등 석고단 공사를 진행하고 있었으며, 1903년 7월에는 고각(鼓閣)을 상량하고 석고 3개를 조각 중이었다고 하나 완성까지는 여러 어려움이 있어 1909년에야 이루어졌다.[67]

63 석고에 관해서는 조선 시대의 문집에 여러 차례 언급되어 있다. 예컨대 송시열은 『宋子大全』에「石鼓帖」발문을 쓰면서 언급했고, 박지원도『熱河日記』에서 연경에 가서 직접 본 석고에 관해 언급하였다.

64 『皇城新聞』1901년 12월 26일 자 및 이유승의 상소 내용. 黃玹,『梅泉野錄』제3권 光武 5年 辛丑(1901년).

65 송성건의소의 인적 구성이나 관변적 성격, 기금의 모집에 관해서는 이윤상,「고종 즉위 40년 및 망육순 기념행사와 기념물」, 122~127쪽에 자세히 언급되어 있다.

66 『皇城新聞』1902년 2월 4일.

67 『皇城新聞』1902년 11월 29일, 1903년 7월 24일, 7월 25일, 7월 28일.「석고준공」, 『대한민보』1909년 11월 24일. 석고의 완성에 관해서는 이순우,「저 돌북은 왜 황궁우 옆에 놓여있을까?」,『통감관저, 잊혀진 경술국치의 현장』(하늘재, 2010), 174~188쪽.

석고는 현재 원구단 옛터의 황궁우 옆에 세 개가 나란히 있으나 석고단이나 석고각은 현존하지 않는다. 당시 석고각이 있던 자리에는 1923년에 조선총독부 도서관이 들어섰고 석고각은 1935년 장충단 자리에 세워졌던 박문사(이토 히로부미의 사당)로 옮겨지고, 석고만 현재의 자리로 옮겨졌다㉔. 석고각은 해방 후 장충단을 지키다가 1967년에 영빈관이 세워지면서 사라졌다.[68] 원구단 인근에 있었던 석고각의 모습이 유리원판으로만 남아 겨우 그 모습을 추정할 수 있을 따름이다㉕.[69]

왕실 조상의 무덤을 새로 정비하거나, 기념비와 석고를 세우는 방식은 여러 근대적인 제도의 시행에 견주면, 전형적으로 유교적인 발상에서 나온 전통적인 군주권의 위상을 높이는 방식이다. 왕릉의 정비는 선왕들에 기대어 정통성을 확인하는 작업이며, 왕의 기로소 입소를 기념하는 것도 영조의 선례를 따르고 있다. 더구나 석고의 건립은 중국 고대 주나라 선왕의 고사를 본뜬 것이다. 따라서 이런 행사들에서는 그 취지나 수행 방식에서도 근대국가로서의 면모가 잘 드러나 보이지는 않는다. 그러나 대한제국을 세우고「대한국 국제」를 마련한 1899년에서 1902년 사이에 벌어졌던 이러한 일련의 행사들은 고종이 황제권을 강화하면서 정치적 안정을 꾀하고자 한 시기에 이루어졌다. 이 시기에는 국가와 국왕에 대한 인식이 아직 명확히 분리되지 않은 상태였으

68 석고각은 원구단 인근에 있었으나 현재처럼 황궁우 영역에 있었던 것은 아니다. 석고각이 있던 자리는 소공동 6번지 현재 롯데백화점 주차장 자리로 추정된다. 석고각은 1965년 해체되어 창경원의 소춘당지 동쪽으로 옮겨졌다. 이때 일부가 변형되어 야외무대로 사용되다가 1983년부터 이루어진 창경궁 복원공사 과정에서 철거되어 소멸된 것으로 파악된다. 허유진, 전봉희,「석고전(石鼓殿)의 마지막 이건과 소멸」,『대한건축학회대한건축학회 논문집 - 계획계』제31권 제4호(2015. 04), 151~160쪽.

69 석고각 사진은 유리원판이 국립중앙박물관 소장품으로 남아 있다.

며, 국왕의 위상 제고가 국권의 강화를 가져오리라는 생각이 바탕에 깔려 있었다. 이러한 기념물의 건립은 전제군주를 지향하면서도 근대적인 독립국가를 구축하고자 했던 양면성을 드러내 보여주는 것이기도 하다.

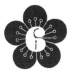

왕에서 황제, 대원수로: 군주의 복식과 이미지의 변화

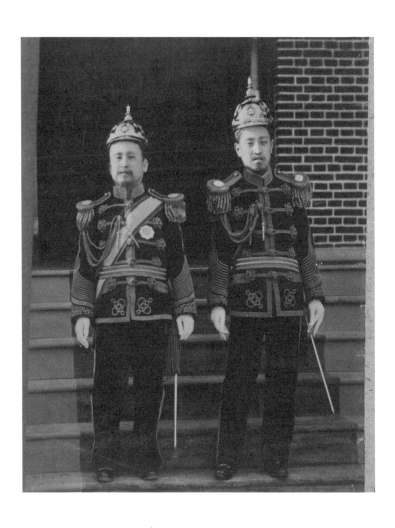

군주의 모습은 전통적으로 외부인에게는 노출되지 않는 것이었다. 조선 시대에 왕이 참석한 행사를 그린 기록화에서도 군주의 자리는 용상이나 가마, 말 등으로 상징적으로 표현될 따름이었고, 군주의 초상인 어진(御眞)은 선원전(璿源殿) 등에 모셔 제향에 쓰이는 제의적인 성격을 지닌 것이었다. 그러나 고종대에 오면서 이러한 군주상은 크게 탈바꿈한다. 고종 초상에 관한 최근의 연구에서는 고종의 초상이 그 기능 면에서 전통적인 제의에 사용되는 것에서부터 개화를 이끄는 군주로서의 이미지로, 또 정치적으로 압박당하는 사태를 돌파해 나가는 것이 필요한 시기에는 충군애국의 표상으로 변화해 나갔음을 밝혀 주목을 끌었다.[1]

　군주의 시각적인 이미지는 대체로 그 군주가 착용하고 있는 복식과 배경을 통해서 형성된다. 고종은 재위 기간(1863~1907) 동안 그 지위를 여러 차례 변화해 갔다. 즉위에서부터 1881년까지는 '왕'으로 존재했으며, 이후에는 개항과 더불어 외국과 수교를 하게 된 상황에서 외교 문서에는 '대군주'로 명칭을 바꾸어 사용하였다. 또한 1895년 갑오개혁 이후에는 '대군주폐하'로 지칭하도록 했으며 1897년 대한제국으로 국호를 바꾼 뒤에는 '황제'로 거듭났다.[2] 명칭에는 그에 합당한 치장이 있어야 그 효과를 낼 수 있는 것이 당연한 일이니만큼 고종의 복식에도 변화가 있었다. 그러나 이 같은 군주 명칭의 변화에 따라 복장이 전부 바뀐 것은 아니다. 복식의 변화는 크게 왕에서 황제로 변한 1897년에 한 번, 그리고 황제의 상태에서 군정을 총괄하는 대원수의 지위

1　권행가,「高宗 皇帝의 肖像」(홍익대학교 박사학위 논문, 2006), 87쪽. 이 책은 단행본으로 출간되었다.『이미지와 권력 : 고종의 초상과 이미지의 정치학』(돌베개, 2015).

2　조선 시대 국왕의 존재 방식에 관해 다각도로 살핀 심재우 외,『조선의 왕으로 살아가기』(돌베개, 2011)도 간행되었다.

를 겸한 1899년에 또 한 번 일어났다. 이러한 군주의 복식 변화는 다만 한 개인의 변화가 아니라 왕권의 위상 변화를 표현하고자 하는 방법이기도 했다.[3]

복제 이미지로 재현된 군주

조선 시대에 왕의 복식은 제례(祭禮)나 즉위례(卽位禮)에 입는 제복(祭服)과, 정월 초하루와 동지, 왕실의 생일 등 나라의 대사(大事)나 조칙을 반포할 때 입는 조복(朝服), 평상시에 집무를 볼 때에 착용하는 상복(常服)으로 나뉜다. 이 가운데 가장 일반적으로 착용하는 것은 공복(公服)이라고도 하는 상복으로, 곤룡포에 익선관 차림이다.

상복인 곤룡포를 입은 고종의 모습은 이미 1884년부터 사진으로 제작되어 일부 외국인들을 통해 국외로 알려져 있었다.[4] 미국과의 수교가 이루어진 뒤인 1883년, 고종은 미국을 방문하는 견미사절단을 안내하고 외교 업무를 성공적으로 수행한 퍼시벌 로웰(Percival Lowell)을 공식적으로 초청하였으며, 로웰은 4개월간 조선을 방문하는 동안 경복궁을 비롯하여 서울 근교까지 여행하면서 직접 사진을 찍었다. 고종은 로웰에게 사진 촬영을 허용하여 공식적으로 옥좌에 앉은 모습이 아닌, 창덕궁 후원 연경당 뒤편에 있는 농수정에서 정자의 뒤로 자연의 모습이 배경으로 비치는 사진을 찍었다②. 이 사진이 로웰이 쓴 조선 방문기

3 일본 메이지 천황의 경우 초상을 유포할 때 서구식 군복을 입은 모습을 채택한 것은, 서구식 복장을 통해 천황이 통치하는 국가의 근대적인 모습을 부각시키고자 한 것이었다. 타키 코지, 박삼헌 옮김, 『천황의 초상』(소명출판, 2007), 42~53쪽.

4 고종의 초상을 처음으로 촬영한 것은 퍼시벌 로웰이었다. 로웰의 고종 사진 촬영에 관해 자세한 것은 권행가, 「사진 속에 재현된 대한제국 황제의 표상—고종의 초상 사진을 중심으로」, 『한국근대미술사학』 16(2006), 13~22쪽 참조.

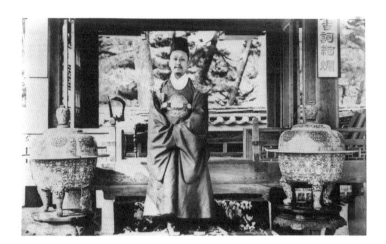

『조선, 고요한 아침의 나라(Chosön The Land of The Morning Calm)』(1886)에 실림으로써 널리 유포되었고, 서양 쪽의 조선 관계 저서들에서 가장 흔하게 복제되어 전형화되었다.[5] 이때 고종을 찍은 사진은 농수정 앞에서 선 모습이 가장 널리 알려져 있지만, 농수정 아래쪽에 의자를 놓고 앉은 사진도 있으며, 또 같은 장소에서 당시 세자였던 순종의 모습도 촬영되었다. 또한 같은 장소에서 지운영(池運永)이 찍은 것으로 알려진 사진도 존재한다.[6] 지운영은 1882년 3차 수신사로 박영효 일행과 함께 고베에 갔을 때 일본인 사진사 히라무라 도쿠베에[平村德兵衛]로부터 사진술을 배웠고, 1883년 6월 통리교섭통상사무아문의 주사로 재직하던 중 다시 일본으로 가 사진술을 배워온 상황이었다.[7]

이때가 1876년 개항 이후 미국, 영국, 독일, 러시아, 프랑스 등 서구 각국과 외교 관계를 맺어나갔던 시기인 것은 우연이라고 볼 수 없다. 고종은 자신의 사진을 서구인이 쓴 책자에 실어서 유포하도록 하는 것이, 청과 일본의 주도권 다툼 사이에서 서구 사람들에게 조선이 독립적인 국가이며 자신이 그 군주인 것을 알릴 수 있는 기회라고 생각했을 것이다. 실제로 조선 정부는 1881년 개화 상황을 파악하기 위해 일본에 조사시찰단을 파견하기에 앞서, 일본 측 사정을 알기 위하여 오사카의 상인을 통해 일본의 주임관 이상의 고위 관료들의 사진은 물론 영국, 프랑스, 독일, 러시아, 미국 등 각국 제왕, 귀족의 사진을 구하려고 했다.[8] 이것은

5 로웰의 책은『내 기억 속의 조선, 조선 사람들』(예담, 2001)로 번역, 출간되어 있다.
6 고종 초상 및 개항~대한제국기 왕실의 사진에 관해서는 2012년
 11월에 국립현대미술관·한미사진미술관 주최로 열렸던 «대한제국 황실의
 초상»전에 다양한 이미지가 선보였다. 전시 도록『대한제국 황실의
 초상』(국립현대미술관·한미사진미술관, 2012) 참조.
7 권행가, 앞의 책, 60~61쪽.
8 『東京日日新聞』1881년 2월 1일 자「잡보(雜報)」.

고종을 비롯하여 조선 정부가 각국 제왕이 사진으로 복제되어 널리 유포된다는 사실을 이미 알고 있었으며 일본에 이어 각국과의 외교 관계를 수립해 나가는 시점에서 이러한 사진들을 정보 차원에서 수집한 것임을 알려 준다. 따라서 고종도 같은 이유로 군주의 초상이 유포되어 활용된다는 것을 알고 있었을 것이다. 미국 공사관에서 통역을 맡아 했던 윤치호가 쓴 일기에는 1884년 4월 24일 고종이 편전에서 초대 미국 전권공사 푸트를 접견하고 영국 공사 파크스가 조약문 개정을 요청하는 것에 관한 의견을 나눈 뒤 그에게 자신의 어진과 동궁의 예진(睿眞)을 전달했다는 내용이 있다.[9] 고종이 자신과 태자의 사진을 외교관인 푸트에게 주었다는 것은 자신의 이미지가 외교적으로 쓰이도록 적극적으로 활용하려는 의도를 가지고 있었기 때문이다. 이는 대외적으로 군주의 이미지를 요구하는 외교적인 관행과, 내적으로는 조선과 그 군주를 알리고자 하는 대응이 맞물린 것이었다. 왕의 이미지가 조선 시대에 전통적으로 활용되던 방식인 제의적인 것뿐만 아니라, 외교적 정치적으로 활용되도록 한 것이다.[10]

황룡포를 입은 황제

1897년 10월 12일 고종이 원구단에서 하늘에 고하고 황제위에 오른 뒤, 고종은 조선의 국왕으로서 입었던 옷을 황제 옷으로 바

9 『국역 윤치호 일기』, 송병기 역(연세대학교 출판부, 2001), 107~110쪽. 이 날짜의 『고종실록』이나 『승정원 일기』에는 푸트가 고종을 예방한 것에 대한 기록은 나와 있지 않다. 따라서 고종이 어진과 예진을 내렸다는 기록은 윤치호의 일기에서만 확인된다. 윤치호는 당시 미국 공사관에서 통역 일을 맡아 하고 있었으며, 수시로 고종의 부름을 받고 미국 공사 등의 활동을 보고했음을 기록해 놓았다. 또한 윤치호 일기의 다른 날 기록으로 4월 28일(양력)에 영국과 조약을 비준, 교환한 내용 등은 사실과 부합하므로 이 기록 역시 신빙성이 있다고 보아야 한다.

10 권행가, 앞의 책, 72쪽.

꾸어 입었다. 황제에 오른 다음날인 10월 13일에 만조백관과 외국의 대사들을 맞아 하례를 받을 때 입었던 옷은 금빛 황룡포(黃龍袍)로서 국왕의 복제 가운데 상복인 공복에 해당한다. 조선의 군주였을 때에는 중국의 제후국으로서 상복은 홍색으로 입었으나 황제가 되었기 때문에 천자만이 취할 수 있는 색인 황색 곤룡포를 입었던 것이다. 곤룡포는 명 황제가 고려 공민왕에게 면복(冕服, 면류관과 장복을 함께 이르는 말로 제복의 다른 명칭)을 하사한 이후부터 입었던 국왕의 복식으로, 고려 시대에는 붉은 황색인 자황포(柘黃袍) 등을 입기도 했으나 조선 시대의 태종 이후로는 홍룡포(紅龍袍)로 정착되었던 것을 고종대에 와서 벗어난 것이다.[11]

황색이 천자가 입는 옷이라는 사고는 중국 중심의 화이론적 세계관에서 나온 것이다. 중국을 비롯한 동아시아에서는 오방(五方)의 개념이 있어서 중앙은 토(土)에 해당하며 이는 색채로서는 황(黃)으로 표현하였다. 방위와 색깔을 결합하여 표현한 것은 관습적인 용어뿐 아니라 깃발이나 그림 등에서 자주 볼 수 있는데, 동은 청(靑), 남은 적(赤) 또는 주(朱), 서는 백(白), 북은 흑(黑) 또는 현(玄)으로 표현하였다. 이는 이미 고구려 시대 고분벽화에 그려진 사신도에서부터 볼 수 있다. 7세기의 고분인 평안남도 용강군 강서대묘의 경우 무덤 곽인 현실(玄室)의 네 벽면에 그려진 청룡, 백호, 주작, 현무의 사신 이외에도, 천장에 황룡이 있어 중앙의 신수(神獸)로 표현된 바 있다. 이것을 실제 세계에도 적용하여 중앙의 황제가 입는 옷은 황색으로 하고, 주변의 제후국에는 황색을 허용하지 않아 왔던 것이다.

11 이강칠,「皇族用服 補에 對한 小考―高宗朝를 중심으로」,『古文化』제12집(1974), 15쪽.

따라서 황룡포의 착용은, 원구단에 올라 황제가 되었음을 선포한 것이 중국 중심의 화이론적 질서 안에서 중국과 동등한 위치에 섰음을 선언한 것과 같은 의미를 황제의 복장으로서 시각적으로 확인시켜 주는 것이다.[12] 고종은 상복인 황룡포를 평소에 집무할 때나 공적인 행사를 행할 때, 또 원구단에 행차할 때 등 폭넓게 착용했다. 이 때문에 대한제국기에 촬영되었거나 그려진 것으로 현재 전해지는 고종의 사진이나 그림은 황룡포를 입은 모습이 대다수이다. 대표적인 것으로는 미국인 화가 휴버트 보스(Hubert Vos)가 1899년에 유화로 그린 초상화와③, 채용신이 그린 것으로 전하는 어진이 있다④.

카를로 로제티(Carlo Rossetti)가 고종을 알현했을 때 그는 "황제를 의미하는 노란색 비단으로 된 풍성한 도포"를 걸치고 있었다고 기록하고 있는데,[13] 그는 이 황룡포가 조선이 자주국임을 선포하며 입게 된 황제의 상징임을 정확하게 파악하고 있었음을 알 수 있다.

황제임을 나타내는 표식은 황포의 색채뿐 아니라 포의 가슴과 등, 어깨에 다는 원형의 보(補)에도 나타난다. 보(補)는 문양을 자수로 새겨 포에 부착하는 것으로. 단령에 보를 다는 것은 조선 태조 3년에 명나라로부터 관복제도를 받았을 때부터 시행되었는데, 국왕은 용, 왕비는 봉황, 왕세자는 기린 문양을 자수로 놓아 붙였다.[14] 보에 자수로 놓은 용은 신분에 따라 발톱 수를 달리 했

12 대한제국기 황제 복식의 변화상에 관해서는 2018년 석조전 대한제국 역사관에서
 《대한제국 황제복식》특별전(2018. 10. 12~12. 12)이 열린 바 있다. 자세한 것은
 이경미, 「대한제국 황제 복식제도의 성립과 변화를 통해 고종의 복식을 보다」,
 『대한제국 황제복식』(문화재청 덕수궁관리소, 2018), 156~168쪽 참조.

13 카를로 로제티, 『꼬레아 에 꼬레아니』(숲과 나무, 1996), 94쪽.

14 이강칠, 앞의 글, 16~17쪽.

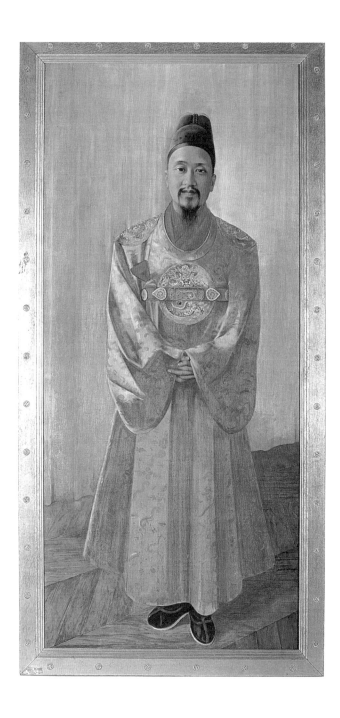

④ 20세기 초에 채용신이 그린 것으로 전해지는 <고종 어진>.
국립중앙박물관 소장.

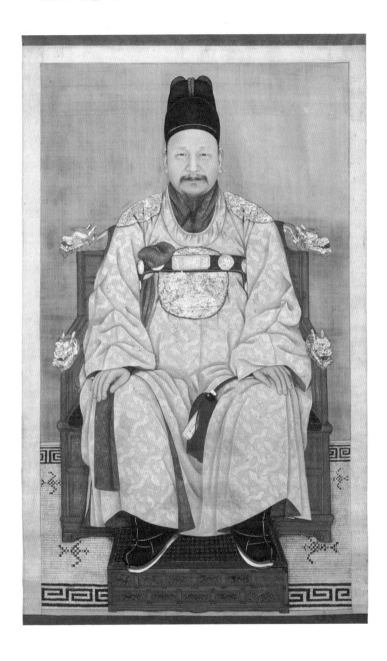

는데 황제와 황태자, 왕은 발톱이 5개인 오조룡, 왕세자는 4조룡, 왕세손은 3조룡을 새겨 차등을 두었다. 고종의 황제복에는 이 오조원룡보(五爪圓龍補)를 가슴에 붙이고 오른쪽 어깨에 붙인 오조원룡보에는 붉은 색의 해무늬(日紋)를, 등과 왼쪽 어깨에 붙인 오조원룡보에는 흰색의 달무늬(月紋)를 수놓아 황제의 복식임을 표현하였다.[15] 이 또한 왕에서 황제로 격이 바뀌었음을 표현하는 전통적 세계관 안에서의 변화였다.

보스의 <고종 초상>은 용보(龍補) 안에 흥미로운 요소 하나가 더 표현되었다. 용이 쥐고 있는 여의주가 표현되는 부분에 태극 문양이 그려져 있는 것이다 ⑤. 그런데 현존하는 유물이나 용보의 목제형(木製型)을 살펴보면 그 안에는 태극 표현이 존재하지 않는다.[16] 그렇다면 이는 보스의 의도적인 표현이었을까? 보스가 그린 고종 초상이 1900년 파리 만국박람회의 인류학적 전시 부분에 출품되었던 것을 생각하면,[17] 이는 '조선' 또는 '대한

15 창덕궁에 전해 내려온 왕실 관련 유물 가운데 용보의 수본인 목제형(木製型)이 남아 있다. 1897년 본, 1898년 본, 1899년 본, 1901년 본, 1905년 본 해서 모두 다섯 본이 존재하는데 조금씩 차이점이 있다. 1897년 본은 고종 어진에 나타난 것과 유사하게 정면을 보고 있는 상이며 배경에는 구름 문양만 있다. 1898년 본은 군복에 다는 것으로 앞여밈 때문에 원형이 반으로 나뉘어 용이 두 마리이다. 1899년 본과 1901년 본은 1897년 본과 기본적인 형은 같으나 배경의 하단에 바위와 파도의 십장생 문양이 첨부되어 있다. 1905년 본은 용이 정면이 아니라 측면으로 틀고 있는 자세를 하고 있다. 그러나 수본 목제형에는 일월문이 따로 표현되어 있지 않아 황제용 일월문은 수를 놓을 때 임의로 추가해서 제작했을 것으로 생각된다. 황족용 의복의 보에 관해 자세한 것은 이강칠, 앞의 글, 17~19쪽.

16 이강칠의「皇族用服 補에 對한 小考」에는 창덕궁에 보존된 고종과 순종 및 영친왕의 곤룡포 보의 목제형이 남아 있는 것을 소개하고 있다. 1897년 유물 및 1898년 유물, 1901년 유물에도 여의주나 일월은 표현되어 있으나 태극이 표현되어 있는 것은 없다.

17 보스의 그림이 1900년 파리 만국박람회에 출품되었던 상황에 관해서는 권행가, 위의 글, 101~107쪽 참조. 권행가는 보스가 그린 고종 초상이 인류학적인 전시에 "種族의 초상"으로 제시되었다고 보았다.

제국'이라는 특정한 문화 집단의 대표적인 상징을 부가하기 위해 보스가 임의로 그려 넣은 것이라고 볼 수도 있다. 고종 복식에 태극이 실제로 있었는지의 여부는 쉽게 단정할 수 없지만, '태극'이라는 이미지가 대한제국의 정체성을 보여주는 표현으로 제시된 것임은 확인할 수 있다.

표❶ 조선/대한제국 시기 왕/황제 복식의 종류와 착용 의례.

명칭	착용 의례	조선 국왕	대한제국 황제
제복(祭服)/ 면복(冕服)	천지, 종묘 사직, 선농 등에 제사를 지낼 때. 혼례식 및 책봉식 때.	면류관(9류) 구장복	면류관(12류) 십이장복
조복(朝服)	정월 초하루와 동지, 왕실의 생일 등에 거행되는 조하 때, 출궁하거나 환궁할 때 착용	원유관(9량) 강사포	통천관(12량) 강사포
상복(常服)	평상시 집무 중에 입는 옷	익선관 홍룡포	익선관 황룡포

출전: 『대한제국 황제복식』(문화재청 덕수궁관리소, 2018), 31쪽

황제는 제사를 모실 때 가장 중요한 복식인 제복(祭服)으로 면복(冕服, 머리에 쓰는 면류관과 몸에 착용하는 곤복을 합한 명

칭)을 입는다. 면복은 바지저고리 위에 중단을 입고, 그 위에 하의로 상(裳, 중단 위에 입는 예복 치마)을 입고 그 위에 상의인 곤(袞, 면복 중 가장 위에 입는 옷. 검은 옷이라는 뜻에서 현의玄衣라고도 함)을 입는다. 대대(大帶, 예복에 두르는 허리띠) 위 앞쪽으로는 붉은 비단 위에 용을 그린 폐슬을 늘어뜨리고, 뒤쪽으로는 황(黃)·백(白)·적(赤)·현(玄)·표(縹, 옥색)·녹(綠)의 6가지 색실로 짜서 늘어뜨린 후수(後綬) 위에 옥구슬을 연결해 늘어뜨린 패옥(佩玉)을 두르고, 발에는 붉은색 비단으로 만든 말(襪, 버선)과 석(舃, 신발)을 신는다. 여기에 방심곡령(方深曲領, 조선 시대에 군신이 제복을 입을 때 목에 걸어 가슴에 늘어뜨리는 흰 깁. 목은 고리로 되고 가슴에 속이 빈 네모꼴이 붙으며, 목의 고리 좌우에는 초록색과 붉은색의 끈을 달았다)을 하고, 면류관(冕旒冠)을 쓰고 규(珪, 옥으로 만든 홀)를 드는 것으로 면복이 갖추어진다. 유일한 면복 사진으로 1907년 황제로 즉위한 순종의 사진이 남아 있다⑥. 왕과 황제의 면복은 장문(章紋, 왕의 통치에 필요한 덕목을 표현한 상징들)의 종류뿐만이 아니라, 면류관의 대대와 상, 중단, 폐슬의 색과 장문의 배열에도 차이가 있다.

　고종이 황제로 등극하여 입은 면복은 명나라 가정(嘉靖) 8년에 제정한 황제 면복제도와 동일하다. 고종은 이 면복을 입고 원구단에서 대한제국의 성립을 천지에 고하는 제사를 지냈다. 면류관과 장복이 왕의 복식에서 달라지는 점은 장식 요소의 수효이다. 제후의 면류관은 관의 앞뒤에 수류(垂旒, 면류관의 주옥을 꿰어 늘어뜨린 끈)를 9줄씩 주(朱)·백(白)·창(蒼)·황(黃)·흑(黑)의 차례로 5가지 색깔의 옥을 9개씩 꿰어 9줄로 늘어뜨린 데 반해, 황제의 면류관은 여기에 홍(紅)과 녹(綠)을 더한 7채옥 수류를 12개씩 꿰어 12줄씩 늘어뜨린 것이다. 장복의 경우도 마찬가지여서 겉옷인 의와 치마인 상, 중단, 폐슬 등의 색과 장문에 차이가 있

⑥ (왼쪽) 황제의 면복 일러스트. ⓒ 정혜련

(오른쪽) 순종의 면복 사진.

⑦ 면복에 삽입되는 12장문

일(日)

월(月)

성신(星辰)

산(山)

용(龍)

화충(華蟲)

화(火)

조(藻)

종이(宗彝)

분미(粉米)

보(黼)

불(黻)

는데, 왕의 경우 무늬가 9가지인 구장복(九章服)인 반면, 황제는 12가지인 십이장복(十二章服)을 입는다. 9장복에 더해 12장복에 추가되는 장문 3가지 요소는 일(日), 월(月), 성신(星辰)이다. 이는 천자로서 하늘과 땅에 제사 지내어 천지와 소통한다는 의미를 내포하는 것이라고 할 수 있는데, 12장복의 구성과 12장의 위치와 내용은 아래의 표❷와 같다⑦.

표❷ 황제 면복의 12장 문양의 종류와 의미

12장 문양	장복 배치	문양의 의미
일(日)	좌측 어깨	삼족오가 해 안에 있는 일상(日象) 모양
월(月)	우측 어깨	두꺼비가 달 안에 있는 모양. 일월은 조명무사(照明無私)를 뜻함
성신 (星辰)	등 중앙	왼쪽에 북두칠성, 오른쪽에 직녀성. 충의로운 사람 또는 조명무사
산(山)	등 중앙	진정(鎭定) 또는 구름을 토하여 비와 이슬을 만들어 만물에 혜택을 줌
용(龍)	어깨 좌우 하나씩 폐슬 좌우 하나씩	신기변화(神奇變化)
화(火)	상 좌우 하나씩	빛나는 밝은 덕(德) 또는 조요(照耀)와 광휘(光輝)
화충(華蟲)	소매 끝 좌우 셋씩	조(鳥)·수(獸)·사(蛇)가 합쳐진 오채가 빛나는 동물. 문채(文彩)가 화미함
종이(宗彛)	소매 좌우 셋씩 상 좌우 하나씩	종묘의 제기 형상을 본뜸. 호랑이는 용맹, 원숭이는 지혜
조(藻)	상 좌우 하나씩	문채가 있고 청결함
분미(粉米)	상 좌우 하나씩	양민에게 충성을 다함
보(黼)	상 좌우 둘씩	나무를 내리치는 소리로서 결단력과 의지
불(黻)	상 좌우 하나씩	신민의 배악향선(背惡向善) 또는 군신의 이합(離合)에 의리가 있어야 함

　　면복은 제사를 거행할 때 입는 복장이기 때문에 면복 차림이 함부로 노출되지 않아서인지 면복을 착용한 사진이나 그림은 찾아보기 쉽지 않다. 그런 점에서 면복은 황제를 상징하는 가장 핵심적인 복장이면서도, 새로운 세계에 소비되도록 드러나지는 않은, 황제의 가장 내밀한 모습을 간직한 복장이기도 하다. 대한제

국의 의례를 정리한『대한예전(大韓禮典)』에도「제복도설(祭服圖說)」을 두어 황제의 면복을 도식으로 제시하였다 ⑧.[18]

황제의 복식 중 조복으로 입는 관복은 통천관(通天冠)과 강사포(絳紗袍)이다. 검은 비단 천인 오사(烏紗)로 싼 황제의 관모인 통천관은 전후를 각각 12봉(縫)했고, 그 12봉 가운데에 5채옥(彩玉) 12개씩을 장식했으며, 양편에 주영(珠纓, 구슬 장식)이 달렸고, 관 위에는 옥잠(玉簪, 옥비녀)을 꽂았다.[19] 이 통천관은 제후가 쓰는 원유관(遠遊冠)보다 격이 높은 황제의 관으로, 1902년 고종 등극 40주년 기념우표와 기념장에 표현된 바 있다. 제후국 왕으로서의 원유관은 봉(縫)이 아홉이었으나 황제의 관인 통천관은 열둘이 된다.[20]

강사포는 붉은색 라(羅, 비단의 종류)로 지은 옷으로, 황제의 강사포도 조선 초기에 편찬한『국조오례의(國朝五禮儀)』의 국왕 강사포제와 같은데, 다만 중단(中單, 상의의 안에 받쳐 입는 옷) 깃에 불문(黻紋, 분별을 뜻하는 '亞' 자 모양의 무늬)을 중국 황제와 같이 13개를 금박한 점이 다르다. 또 이때에는 강사포의 폐슬(蔽膝, 조복이나 제복을 입을 때 앞에 늘여 무릎을 가리던 헝겊)에 문장(紋章)을 수놓은 것도 하나의 변화였다.[21] 고종의 초상 가운데에는 통천관을 쓰고 강사포를 입은 어진이 사진과 회화로 현존한다 ⑨, ⑩.[22]

18 『大韓禮典』卷四「祭服圖說」.『대한예전』이 초안 필사본이어서인지 면류관의 수류의 개수 표현은 사실을 정확하게 반영하고 있지는 않다.

19 高光林,『韓國의 冠服』, 47~58쪽.

20 국역『國朝五禮儀』,「冠服圖說」(法制處, 1982), 211~214쪽.

21 유희경,『韓國服飾文化史』(교문사, 1981), 596쪽.

22 통천관 강사포 본의 <고종 초상>은 1918년에 촬영된 사진을 바탕으로 제작된 것으로 추정된다. 그런데 안료나 필치 등으로 보아 전통적인 어진 도사 방식과는 차이가 나서 아마도 일본인 화가가 사진을 바탕으로 제작한 것으로 여겨진다.

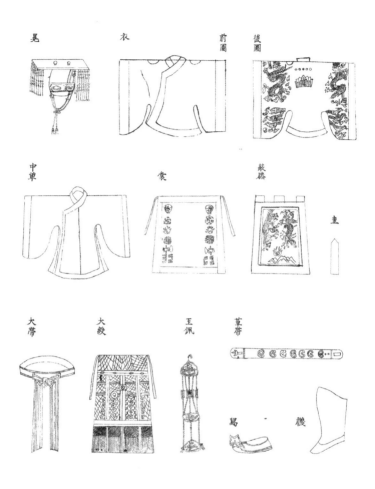

상복의 익선관(翼善冠)과 황룡포, 조복의 통천관과 강사포, 제복인 면복의 면류관과 12장복 착용은 전통적인 유교적 세계관에서 군주를 가장 높일 수 있는 복식 표현이었다. 이것은 화이론적 세계관 안에서 청 중심의 동아시아 질서 안에 놓였던 이전의 군주와는 구별되게 해주는 장치였다. 따라서 왕에서 황제로 거듭난 고종이 복식을 바꾸어 입은 것은, 전통적인 동아시아 질서 안에서 군주의 위상을 재정비하고자 하는 것이었다.

고종은 이러한 황룡포를 입은 모습을 자신의 공식적인 초상으로 남겼다. 1905년에 미국 대통령의 딸인 앨리스 루즈벨트가 아시아 순방단의 일원으로 대한제국을 방문했을 때, 외교 사절에게 예를 갖추어 어진을 증정했다. 자수 병풍과 용 문양의 화문석을 배경으로, 가슴에 훈장을 달고 황룡포를 갖추어 입고 의자에 앉은 고종의 공식 초상 사진은 현재 미국 스미소니언 프리어 색클러 갤러리(Freer Gallery of Art and Arther M. Sackler Gallery)에 기증되어 있다 ⑪. 이때 일월오봉병을 배경으로 한 황태자 순종의 예진도 함께 기증되었다. 미국의 뉴어크 박물관에도 유사한 고종의 초상 사진이 있다. 같은 자수 병풍을 배경으로 하고 바닥에는 중명전의 타일 무늬가 있으며, 특히 사진 틀에 "김규진 근사(金圭鎭 謹寫)"라고 인쇄되어 있어 1905년에 김규진이 촬영한 것임을 알 수 있다. 고종은 이처럼 자신의 황제 이미지를 외교 사절을 비롯한 외국인들에게 널리 유포하였다.

고종이 황룡포를 입고 경운궁 중화전 옥좌에 앉은 사진도 남겼다. 이 사진은 1904년 프랑스의 화보지『라 비 일뤼스트레(La Vie Illustré)』에도 실렸다. 이 사진을 바탕으로 프랑스 화가 조제프 드 라 네지에르(Joseph de la Nézière)가 색채를 입혀 그린 일러스트를 그리기도 했다. 이 그림에서 고종은 중화전으로 추정되는 법전에서 일월오악도를 배경으로 하여 용상에 앉아 있다.

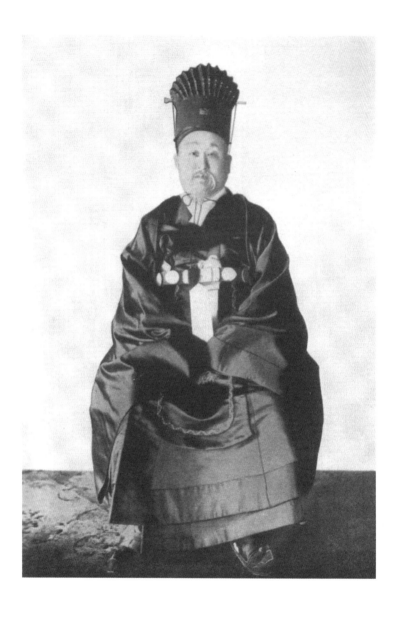

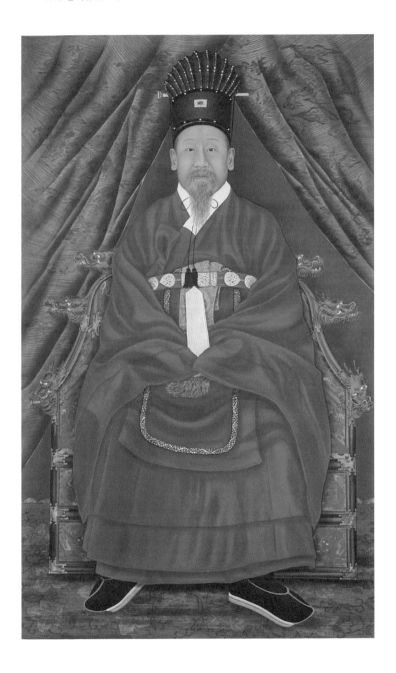

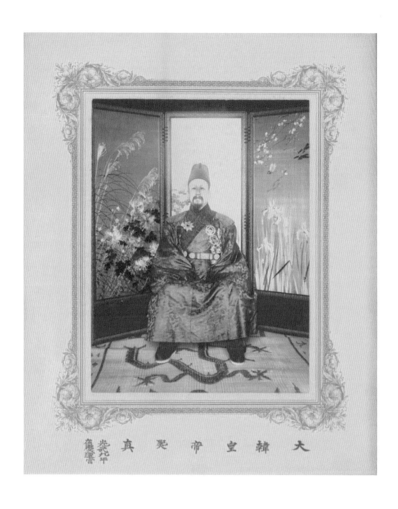

⑫ 옥좌에 앉은 고종의 공식적인 모습으로 1902년 촬영한 사진을 바탕으로 주제프 드 라 네지에르가 그린 삽화이다.

고종의 복색이 황색으로 표현되었음은 물론, 고종이 앉은 옥좌 역시 황색으로 되어 있다 ⑫. 그러면 이러한 고종의 황제 이미지 전략은 서구인들에게는 어떻게 받아들여졌을까? 네지에르는 1902년 6월에 고종을 알현했을 때의 인상을 이렇게 남기고 있다.

> 그때가 1902년 6월의 일입니다. (중략) 황제께서 프랑스 화가에게 자신의 초상화 작업을 맡기고 싶다는 희망과 함께 사진 한 장을 제게 보내셨습니다. (중략) 마침내 황제를 만났습니다. 그는 60세가량(실제 53세) 되어 보였습니다. 금색과 노란색에 돋을무늬가 새겨진 긴 비단 가운(황룡포)을 입고 있었는데, 옷 앞면에는 다섯 개의 발톱을 가진 용이 수놓아져 있었고, 허리에는 옥 허리띠를 매고 있었습니다. 손은 관습에 따라 매우 넓은 소맷부리에 넣고 있어 전혀 보이지 않았습니다. 목에는 한국 훈장인 큰 리본을 달았습니다. 두 개의 빨간색 줄 사이에 노란색이 채워진 넓은 리본이었습니다. 머리 모양은 두 가지 모습을 볼 수 있었는데, 첫 번째는 머리를 땋지 않고 긴 머리에 말총으로 만든 머리띠(망건)를 쓴 모습이고, 두 번째는 마찬가지로 말총을 매우 섬세하게 엮어서 만든 높이가 좀 더 높은 일종의 챙 없는 모자(익선관)를 쓴 모습입니다. 신발을 밑창을 흰색 펠트로 만든 실크 장화(목화)를 신었는데 평소에 신고 다니는 일은 거의 없다고 합니다.[23]

고종을 알현한 외국인들의 이 같은 기록에서 볼 수 있듯이, 전통 질서 안에서의 복식 변화는 안타깝게도 그 의미를 제대로 파악할 수 있는 시각적 장치는 되지 못했던 듯하다. 그들에게는 이러한

23 국립중앙박물관, 『19세기 말~20세기 초 서양인이 본 한국』(국립중앙박물관, 2017), 246~252쪽.

복식이 여전히 전통적인 군주로서의 모습을 보여주는 것이었기 때문이다.

강력한 군권의 상징인 대원수복

1899년 6월 22일 「원수부 관제(元帥府 官制)」를 반포하고 원수부 규칙에 따라 고종은 군정을 총괄하는 대원수로서 그에 걸맞은 복장을 착용하기 시작하였다.[24] 고종이 착용한 대원수 복식은 서구식 상의에 바지, 투구형 모자를 쓰고 검을 착용하는 서구식 군복 형태였다. 이것은 육군의 복장이 서구식으로 바뀐 1895년보다는 늦지만, 같은 해 8월 3일 문관으로서 외국에 사신으로 가는 사람들이 외국의 규칙과 관례를 참작하여 복장을 고쳐 입을 수 있게 한 것에는 두 달 앞선 것이다. 원수부의 설치는 한 해 앞서 1898년에 일본에서 원수부제를 도입한 것을 근간으로 했지만, 그 실제 내용은 매우 달랐던 것으로 파악된다. 일본은 천황 아래에 군사상의 최고 고문으로서 원수의 칭호를 부여하며, 정기적인 회합이나 국법상의 직무가 따로 있는 것이 아니었다. 이에 견주어 대한제국의 원수부는 대원수로서 황제, 원수로서 황태자가 있고, 그 아래에 군무국(軍務局), 검사국(檢査局), 기록국(記錄局), 회계국(會計局)의 부서를 둔 기구였다.[25]

조선 시대는 정치와 군사적 명령이 분리되는 구조가 아니었다. 정조 같은 경우 문인 정치가로서의 역량 못지않게 무인으로서의 자질도 매우 뛰어났다고 했으나, 대체로 문치에 입각해 있었기 때문에 국왕은 무인의 이미지를 지니고 있지 않았다. 이에 견주어 고종이 대원수 복장을 취한 것은 군 통수권자로서의 입지

24 『고종실록』 광무 3년(1899) 6월 22일.

25 정하명, 「韓末 元帥府 小考」, 『陸士論文集』 제13집(인문·사회과학편)(1975), 52~56쪽.

를 확보하고자 한 것이었다. 이는 서구에서 절대왕정 시기에 왕이나 귀족들의 복장으로 군복이 유행한 것과 같은 의미라고 생각된다.

대원수는 군령을 총괄하는 직책이었기에 대원수의 복식은 군복제도를 근간으로 한다. 따라서 이미 1895년부터 시행하고 있던 육군 복장 제식과 관련을 맺으면서 거기에 대원수로서의 상징이 부가되었다. 그러나 대원수의 복장에 관해 특별히 마련된 규정이 존재하는 것은 아니었기 때문인지 사진으로 전하는 고종의 서구식 복장은 촬영된 시기에 따라 각각 다르며, 현재 독립기념관에 전하는 유물과도 차이가 있다.[26]

이 사진들은 고종이 서구식 군복을 입은 모습으로, 촬영 시기에 따라 변화가 많았음을 보여준다. 고종이 돈덕전 앞에서 황태자와 함께 서구식 군복을 입고 찍은 사진이 있다. 이 사진은 고종이 서구식 복장을 입은 최초의 모습으로, '황제 육군 대례복(皇帝陸軍 大禮服)'을 입은 모습이다 ①.[27] 머리에는 투구형 모자를 쓰고, 근골식 군복 형태의 상의에는 가슴 앞쪽에 여밈이 있으며, 어깨에는 화려한 견장을 두르고 소매에는 '人'자형 계급장인 수장(袖章)이 11줄로 대원수임을 드러내고 있다. 이러한 모습을 보고 1899년 6월에 대한제국을 방문해 고종을 만났던 독일 황제의 동

26 이미나, 「大韓帝國時代 陸軍將兵 服裝製式과 大元帥 禮·常服에 대하여」, 『學藝誌』
 제4집(1995), 268~269쪽.

27 이경미, 「사진에 나타난 대한제국기 황제의 군복형 양복에 관한 연구」, 『한국문화』
 50(2010), 87쪽. 이경미에 따르면 '황제 육군 대례복'이라는 명칭은 대한제국기의
 의례를 정리한 『대한예전(大韓禮典)』5 '군례'에 나타난다. 『대한예전』은 대한제국
 선포 직후인 1898년에 그 예제를 정리한 문서로, 이 시기에 황제의 군복형 양복을
 준비하고 있었음을 알 수 있다. 자세한 것은 이경미 글 참조. 2018년 덕수궁의
 대한제국 역사관에서 열린 《대한제국 황제복식》전(2018.10.12~12.12)에는 이
 황제 육군 대례복이 재현되어 전시되었다.

생 하인리히 왕자의 기록이 있다.

> 고종황제가 착용한 군복 정장의 투구는 프로이센 모델을 귀엽게
> 변형시킨 모자로 환상적인 투구이다. 여기에 일본식 유니폼을 입
> 었는데 황태자도 동일했다. 대한제국의 철모는 고종이 독일(프로
> 이센) 육군 소위 그륀나우 남작(Baron Grünau)의 철모를 보고
> 세창양행을 통해 수입한 것이다.[28]

대원수 복장인 황제의 예복은 사진으로만 남아 있을 뿐 현존하지
않는다. 2018년 덕수궁 석조전 대한제국 역사관에서 특별 전시
한《대한제국 황제복식》전시에서는 이러한 사진들 및 여러 문헌
을 참조하여 재현, 전시한 바 있다. 고종이 착용한 대원수 예복에
는 국가 상징 문양이 들어가 있다. 프러시아식 모자에는 정면에
금속으로 이화문과 꽃가지를 부착하고 있다 ⑬. 정면의 화려한
장식은 오얏꽃이나 무궁화와는 다른, 다소 추상적인 문양이다.
가슴에는 왼쪽 어깨에서 오른쪽으로 대수(大綬)를 착용하고 가슴
에 훈장을 부착하고 있다. 사진이 흐려서 정확히 파악할 수는 없
지만 이 훈장은 1900년에 반포된 대한제국의 훈장과는 다소 다
르다. 훈장은 국가 원수가 상대 국가에게 수여하는 경우도 있어
서 다른 나라의 훈장을 착용한 것일 가능성이 있다. 1897년 4월
에 일본의 천황이 고종에게 국화대수정장(菊花大綬正章)을 증정
한 일이 있으나, 이 훈장이 일본의 것인지도 명확하지는 않다.
　허리에는 예도(禮刀)를 찼는데, 사진으로는 명확히 확인되지
않으나「육군장졸복장제식」의 규정에 따르면 칼자루에 무궁화

28　이 내용은『월간중앙』2009년 10월호에 정상수가 발굴하여 알려졌다. 이경미,
　　위의 글, 95쪽에서 재인용.

잎을 도금하고, 앞 뒤 한가운데는 태극을 장식하는 것으로 되어 있어 고종의 예도에도 그러한 장식이 새겨졌을 가능성도 있다.[29]

고종의 왼쪽에 있는 황태자는 대수를 착용하고 있지 않고, 소매의 수장은 원수로서 10줄로 되어 있는 점이 다를 뿐 대체로 유사하다.

고종의 또 다른 사진으로 모리스(J. H. Morris)라는 사람이 개인적으로 촬영한 모습은 1900년경의 것으로 보이는데, 상복(常服)으로 추정된다.[30] 고종은 예복을 착용했을 때와 마찬가지로 역시 투구형 모자를 쓰고 있으나 상의가 길고 옷 여밈이 교임식(交衽式)과 다르다⑭. 이 모습은 대원수인 고종이 평상시에 입었던 상복을 착용한 것이다. 상복의 깃에는 별무늬 5개를 자수하고, 소매에는 '인(人)' 자 모양 장식이 11줄 배치하여 계급을 표시했다. 가슴에는 왼쪽에서 오른쪽으로 대수를 찼고, 대수의 맨 아래쪽에 훈장이 패용되어 있으며, 가슴에도 부장(副章)을 착용하고 있다. 사진이 흐려서 명확하지는 않지만 금척대훈장을 착용한 것으로 보인다. 육군박물관에는 이 상복의 상의(上衣)가 유물로 소장되어 있는데, 여밈의 단추 9개와 뒷면에 있는 단추 6개에 이화문이 새겨져 있다.[31]

고종이 양복을 입은 또 하나의 사진은 1907년경의 사진으로 여겨진다⑮. 같은 차림으로 다른 배경에서 찍은 사진에 "丁未 秋"라는 글씨가 있어 1907년 사진으로 추정되기 때문이다. 상의의

29 「위관도」, 『의주(儀奏)』 권6 1896년, 282장, 『대한제국 황제복식』(문화재청 덕수궁관리소, 2018), 83쪽에서 재인용.
30 권행가, 앞의 글, 91~92쪽. 이 사진과 같은 배경을 지닌 사진으로 고종이 황태자인 순종, 그 아우인 어린 영친왕과 함께 촬영한 것이 있다. 사진의 어린아이가 서너 살 되어 보이는데 영친왕이 1897년생이므로 이 사진이 1900년경에 촬영된 것으로 추정된다.
31 『대한제국 황제복식』(문화재청 덕수궁관리소, 2018), 91쪽.

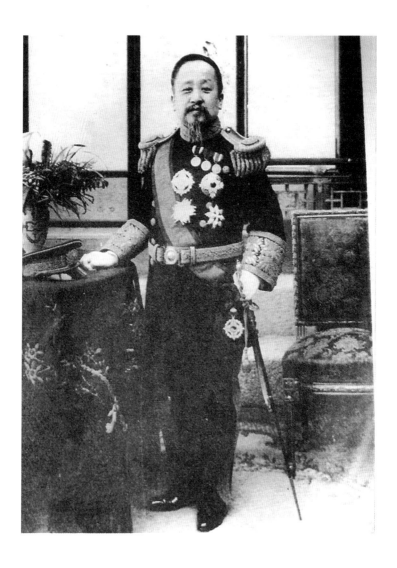

길이가 길며, 교임식으로 되어 있는데 정면에는 별다른 문양이 없다. 다만 이 복식은 소매의 수장이 거의 팔꿈치까지 화려한 꽃무늬 자수가 가득 채워진 게 특징적이다. 그런데 이러한 꽃문양은 유례가 없어서 그 연원을 파악하기가 어렵다. 가슴에는 금척대수장을 비롯해 일본의 대훈위 국화대훈장, 프랑스의 레지옹 도뇌르 훈장, 그리고 이탈리아의 성 모리스 앤 라자르 그랜드크로스 훈장을 패용하고 있다.[32] 훈장과 더불어 3개의 기념장을 함께 패용하고 있는데, 고종 탄신 50주년 기념장과, 고종 등극 40주년 및 망육순 기념장, 그리고 1907년에 치러진 황태자 가례 기념장이 그것이다. 사진의 시기와 고종의 차림으로 미루어 1907년 황제위를 물려주고 난 태황제 예복으로 여겨진다.[33]

원수복 차림의 고종 사진은 1900년 이후로 사진의 복제와 재현이 활발해진 시기여서인지 종류도 다양하게 널리 유포되었던 듯하다. 고종이 1884년에 퍼시벌 로웰에게 처음으로 사진 촬영을 허락한 것이 사진이라는 복제 수단을 통해 조선이라는 나라와 국왕을 알리고자 한 외교적이고 정치적인 생각이 바탕이 된 것이었다면, 이 원수복 차림의 사진들은 거기에서 더 나아가 대한제국이 근대적인 변화를 통해 부국강병한 나라라는 이미지를 군주의 초상을 빌어 심고자 했던 것이 아니었을까.

일찍이 메이지 유신 직후부터 천황의 초상을 제작해서 조직적으로 배포한 일본의 경우 천황의 사진은 처음부터 서구식 군통수권자의 이미지를 띠고 있었다. 반면 대한제국의 경우에는 그 과정이 매우 늦게 진행된 감이 있다. 이는 막부 제도를 근간으로 해서 군권이 권력의 바탕이 되었던 일본과는 달리 조선에서 국왕

32　『대한제국 황제복식』(문화재청 덕수궁관리소, 2018), 141쪽.

33　이경미, 위의 글, 97~99쪽.

의 이미지가 문치를 통한 통치자로서 오랫동안 굳어져 왔기 때문이 아니었을까. 그러나 고종은 대한제국이 국제 사회에 서기 위해서는 과거의 이미지를 벗고 서구 국가들과 동등한 이미지로, 또 강력한 군권을 바탕으로 한 부국강병의 이미지를 갖게 되기를 원했고, 군주의 이미지를 군 통수권자로 비추임으로써 그러한 상을 만들고자 했던 것이다. 고종의 대원수복 차림은 대한제국의 방향성을 보여주는 일종의 지표이기도 했다.

서구식 군복과 문관복에 채택한 국가 상징

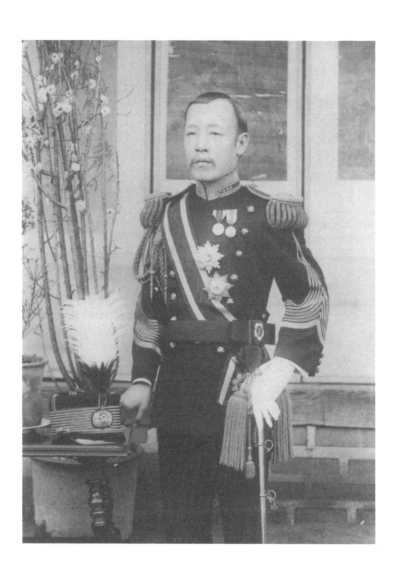

복식은 문화적 차이를 드러내 주는 일상적인 매개체이다. 특히 근대국가의 성립 시기에 채택되는 제복들은 그러한 차이를 시각적으로 명확히 드러내 보여준다. 더구나 18~19세기의 근대국가 성립 시기에는 국가를 드러내는 상징 및 문양들이 제복에 적극적으로 채택되었다. 이러한 사정은 19세기 말 조선/대한제국에서도 예외는 아니었다.

조선은 오랫동안 일상복으로 바지-저고리 또는 치마-저고리라는 복식을 유지해 왔으며, 외투로는 도포와 그것을 간소화한 두루마기를 입도록 했으며, 관리들의 관복은 명-청과의 관계 아래 색채와 흉배로서 그 직제와 등급을 표현해 왔다. 그리고 그에 걸맞은 갓이나 사모(紗帽) 같은 모자를 착용했다. 그러나 서구와의 수교 이후 구미 각국에 외교관이 파견되면서 이러한 조선의 전통 복식은 이채로운 모습으로 비쳐졌다. 1890년대를 거쳐 군복을 서구식으로 바꾸고 문관복은 외교관을 시작으로 하여 양복을 채택하게 되는데, 이때 국가를 상징하는 이미지를 모자와 소매, 가슴 부분 등에 채택하게 되었다.

1883년 견미사절단의 미국행

조선은 1876년 조일수호조규를 맺은 이래, 1882년 미국, 영국, 독일, 1884년 이탈리아와 러시아, 1886년 프랑스 등 동서양의 각국과 잇단 외교 관계를 수립하였다. 이어 외국의 문물을 견학하고 정보를 수집하는 사행의 행렬이 잇따랐는데, 1881년 4월 일본으로 간 조사시찰단과 같은 해 9월 청국으로 간 영선사 일행은 동양의 근린 국가가 새로운 문명을 어떻게 수용하고 활용하는가를 보고자 한 행렬로서, 여러 가지 참고가 되었으나 문화적 충격

이 그리 큰 것은 아니었던 것으로 보인다.[1]

그러나 민영익을 중심으로 한 1883년 미국 견미사절단 일행에게는 처음으로 맞이한 서구 체험의 문화적 충격이 적지 않았을 것이다.[2] 물론 그들의 차림도 미국 『뉴욕 타임스』나 『보스턴 타임스(Boston Times)』에 대서특필되면서 동양의 낯선 나라의 특이한 행렬로 인식되었음은 1장에서 이미 살펴본 바 있다. 일본이나 청국과는 새로운 관계맺음이 형성되기는 했으나 패러다임의 변화가 뿌리 깊게 인식되기 어려운 점이 있었던 반면, 서구 국가와의 조우는 문명의 차이를 극명하게 느끼게 해주는 경험이었던 것이다.

복식은 문화의 차이를 우선적으로 드러내주는 것이다. 1883년 7월 16일 출발하여 일본에서 1개월여 머문 뒤 20일간의 항해를 통해 9월 2일 미국 샌프란시스코에 도착한 견미사절단 일행을 『뉴욕 타임스』에서는 신기한 눈으로 바라보았다. 신문에 보

1 조사시찰단의 일본 사행에 관해서는 정옥자의 선구적인 연구 「紳士遊覽團考」, 『歷史學報』27(1965)가 있으며 최근에 허동현의 「1881년 朝士視察團 研究」(고려대학교 박사학위 논문, 1993)을 비롯해 같은 필자의 「1881년 朝士視察團의 명치 일본 정치제도 研究」, 『한국사연구』86(1994), 「1881년 조사시찰단의 활동에 관한 연구」, 『국사관 논총』66(1995), 「1881년 朝士視察團의 明治 司法制度 이해」, 『眞檀學報』84(1997), 「1881년 朝士視察團의 明治 産業振興政策觀 研究」, 『아태연구』4(1997), 「1881년 朝士視察團의 明治 日本社會 風俗觀」, 『한국사연구』101(1998), 「1881년 朝士視察團의 日本 軍事觀 研究」, 『아태연구』 5(1998) 등이 잇따라 발표되었다. 한편 영선사에 관해서는 권석봉, 「領選使行에 대한 一考察—軍械學造事를 중심으로」, 『歷史學報』17·18 합輯(1962)를 선두로 박성래, 「한국의 첫 근대유학—1881년의 영선사행」, 『외대』15(1980), 이상일, 「김윤식의 개화자강론과 영선사 사행(使行)」, 『한국문화연구』11(이화여자대학교 한국문화연구원, 2006), 김연희, 「영선사행 군계학조단의 재평가」, 『韓國史研究』 137(2007) 등이 있다.

2 견미사절단 파견에 관해서는 김원모, 「朝鮮 報聘使의 美國使行(1883) 研究」上·下, 『東方學志』제49집(1985), 제50집(1986) 및 이민식, 「報聘使 派遣 問題를 中心으로 한 韓美關係: 1883~1884」, 『白山學報』第46號(1996) 등 연구 자료가 있다.

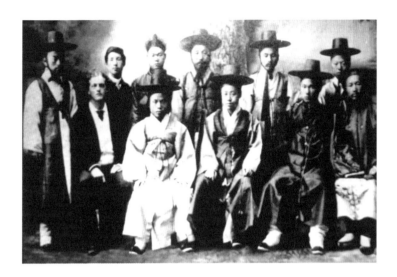

도된 이들의 차림은 길이가 2~3인치는 되어 보이는 상투에 호박이 달린 망건, 그 위에 쓴 탕건과 갓부터 호기심을 끌었다 ②. 갓을 쓴 차림새를 신문에서는 "퀘이커 교도가 쓰는 모자와 실크햇을 절충한 모자"라고 묘사했다. 한국에서 15년 동안 살았던 경험을 기록한 언더우드 부인의 회고에도 갓을 비롯한 모자들은 특별한 관심을 끌었는데, 그녀는 "모자는 오랫동안 한국 사회의 다양한 신분계층을 표시하는 중요한 징표의 하나"로 서술하기도 했다.[3] 견미사절단 일행이 입고 있던 저고리와 통 넓은 바지, 그 위에 입은 마고자와 도포 또는 흰 비단 두루마기도 모두 보도의 대상이 됐다. 공식 행사 때에 입었던 사모관대는 청, 홍, 백, 흑색 등 색채가 다양한 비단옷이어서, 신문은 이들의 옷차림을 "환상적인 것"으로 보도했다.[4] 샌프란시스코에 이어 방문한 시카고에서도 반응은 마찬가지였다. 『시카고 트리뷴(Chicago Tribune)』 역시 "아라비아 옷처럼 보이는 통바지, 무릎까지 내려온 두루마기, 식사를 할 때도 벗지 않는 모자(갓)" 등 이들의 차림을 이상하게 여기면서 세세하게 보도했다.[5] 견미사절단이 미국의 체스터 아서(Chester A. Arthur) 대통령을 예방했을 때의 보도 기사는 다음과 같다.

조선인들은 대통령 알현을 위해 특별히 제작된 풍성한 궁정 예복을 입고 있었다. 일행 중 가장 위엄 있는 민영익은 다리까지 내려

3 L. Underwood, *Fifteen years with Top-nots*; 릴리어스 호톤 언더우드, 『언더우드 부인의 조선생활: 상투잽이와 함께 보낸 십오년 세월』, 김철 옮김(뿌리깊은나무, 1984), 216쪽.

4 『뉴욕 타임스(New York Times)』, 1883년 9월 17일. 金源模, 「朝鮮 報聘使의 美國使行(1883)研究」上, 『東方學志』 제49집(1985), 58쪽에서 재인용.

5 『시카고 트리뷴(Chicago Tribune)』, 1883년 9월 13일. 김원모, 위의 글, 64~65쪽에서 재인용.

오는 매우 풍성한 자두색 비단으로 만든 단령을 입고 있었다. 허리에는 금으로 만든 사각형 장식이 부착된 각대를 차고 있었다. 가슴에는 흥미로운 형태의 다양한 문양들로 화려하게 수놓아진 흉배가 있었다. 가운데에는 두 마리의 학이 정교하게 수놓아져 있었다. 머리에는 원기둥 모양의 사모를 쓰고 있었는데, 그 모자는 말총과 대나무로 만들어진 것이다. 홍영식 역시 긴 자두색의 풍성한 비단 단령을 입었는데 흉배의 자수가 그리 정교하지 않고 학이 한 마리만 새겨져 있다는 점에서 그의 상관과 구별되었다. 비서와 다른 수행원들은 다양한 색의 포를 입었고, 높은 모자 부분과 넓은 챙을 가진 갓을 쓰고 있었다.[6]

견미사절단 일행은 이렇게 시카고를 거쳐 워싱턴과 뉴욕을 방문하며 여러 인사를 접견하고 환영 만찬 등 여러 가지 행사에도 참여했다. 행사를 치를 때 이들의 공식적인 차림은 관복인 사모관대였다.

1881년에 조사시찰단 일원으로 일본에 갔던 서광범, 유길준, 윤치호 등은 당시 일본에서 선교 활동을 펼치고 있던 언더우드(Horace Grant Underwood)의 소개를 받아 요코하마의 양복점을 구경하고, 귀국할 때에는 양복을 사 입고 돌아왔다고 한다. 1883년에 미국으로 간 견미사절단 일행도 유럽을 거쳐 귀국하는 길에는 대부분 양복 한 벌씩을 사가지고 왔다.[7] 이들은 귀국 후 복장 개혁을 주청했는데, 양복 도입에까지 이르지는 못했으나

6 『뉴욕 데일리 트리뷴(New York Daily Tribune)』, 1883년 9월 19일.
 이경미, 「개항이후 대한제국 성립 이전 외교관 복식 연구」, 『한국문화』
 63(2013),138쪽에서 재인용.
7 민영익이 구입한 양복의 내용에 관해서는 이경미, 「개항이후 대한제국 성립 이전
 외교관 복식 연구」, 『한국문화』 63(2013), 142~143쪽.

1884년 5월의 갑신 의제 개혁(甲申衣制改革)을 이끌었다.[8]

갑신 의제 개혁은 크게 두 가지 면모로 그 특징을 설명할 수 있다. 첫째는 관복인 공복의 개혁이다. 그 내용은 관복의 색을 흑색인 흑단령으로 하고, 소매를 좁게 하여 편리함을 추구한 점이다. 조선 관료의 관복은 품계에 따라 홍색, 청색, 녹색으로 달리하여 입도록 했었으나 이를 일괄하여 흑색으로 통일함으로써 색채에 따른 품계의 구별을 없앤 것이었다. 두 번째 개혁 내용은 일상적으로 입는 사복(私服)에 대한 개혁으로, 신분의 귀천을 막론하고 일상복으로 소매가 좁은 겉옷인 두루마기를 착용하도록 한 것이다. 이러한 과정을 거쳐 1895년에는 갑오·을미 의제 개혁이 이루어졌는데, 이때 복식의 예제를 대례복, 소례복, 통상복으로 구분하는 개념을 적용하게 되었다. 대례복은 국제관례상 한 국가의 왕을 알현할 때 반드시 착용해야 하는 것이었으므로, 이 같은 대례복의 설정은 복식제도에도 서구와 통용하는 만국공법적인 의미가 적용된 것이라 할 수 있다.[9] 그리고 1895년 음력 11월 15일(양력 12월 30일) 단발령이 내려졌다. 단발령은 당시 많은 반발을 불러일으키기는 했으나, 서구식 복장이 채택되는 추이와 관련이 있는 중요한 사건이었다.

이러한 복제 개혁 가운데에서 양복 착용이 시행된 것은 군복과 외교관의 복식, 문무관 복식 등 관료의 복식이었는데, 군복은 서구식 군복을 따랐으나 복식에 장착되는 여러 장식 요소에는 국가 상징 문양을 채택했고, 외교관을 비롯한 문관 대례복에도 국가 상징 문양을 도입하였다. 또 국가에 공훈이 있는 내외국인에게 훈장을 수여하는 제도도 도입되었는데, 훈장도 국가 상징 문

8 대한제국기 제복의 성립과 의미에 관해서는 이경미,『제복의 탄생 : 대한제국 서구식 문관대례복의 성립과 변천』(민속원, 2012)에 자세히 고찰되어 있다.

9 이경미, 앞의 책, 126~150쪽.

양을 중심으로 제작되었다. 이처럼 군복이나 관복, 훈장에 국가 상징이 도입되는 것은 근대적인 복제로 타자와 동일화하면서도, 그 안에서 정체성을 보여주는 차별화의 전략을 취하는 것이었다.

육군 복제 제정과 서구식 군복의 채택

육군 복제는 개항과 더불어 가장 먼저 변화하기 시작한 분야의 하나로, 1876년 조일수호조규를 맺으면서 부국강병을 위한 새로운 군대의 필요성이 가장 두드러지게 느껴졌기 때문일 것이다. 또한 군대는 국가의 힘을 표상하는 것으로서, 군인의 복식이야말로 일반이 일상적으로 밀접하게 접할 수 있는 것이기도 하다.

그러나 군 복식은 처음부터 서구식을 채택하여 급격한 변화를 보이지는 않았다. 새로운 군복식의 채택은 군대를 훈련시키는 외국 군관의 채용과 밀접한 관련을 지니고 있으며, 외국 군관의 채용은 정치적 변화 상황과 관련이 깊다.

1880년 3월 궁내 호위대에서 80명을 선발해 창설한 별기군(別技軍)은 일본 공사관의 무관 호리모토 레이조[堀本禮造] 소위를 교관으로 채용하여 신식 훈련을 처음으로 받았다. 이때 이 별기군의 복장은 바지저고리 위에 덧저고리를 입는 방식으로, 이는 기존의 구군복과는 다르지만 색깔이 초록색이라는 것 외에는 전통 복식과 큰 차별성이 없었다.[10] 별기군은 1882년에 임오군란이 일어나자 해산되었다. 임오군란을 계기로 청군 교관이 부임하자 친군영(親軍營)을 선발하여 청의 제도에 따라 청 군복을 착용했지만, 1884년 갑신정변과 더불어 청병이 철수하자 다시 조선 고유의 구군복으로 환원하였다.[11] 이후 청군의 군사 지도가 1894년

10 이미나, 「大韓帝國時代 陸軍將兵 服裝製式과 大元帥 禮·常服에 대하여」, 『學藝誌』
 제4집(1995), 242쪽.
11 국방군사연구소 편, 『한국의 군복식 발달사』1권(국방군사연구소, 1997),

청일전쟁 전까지 이어졌으나 군복의 변화는 보이지 않는다.

복식에서 급격한 변화가 이루어진 것은 1895년 갑오경장 이후의 일이다. 다시 조선 군대에 영향력을 확보하게 된 일본 교관의 고빙(雇聘)에 이어 1895년 4월 9일에 칙령 제78호로「육군복장규칙」을 반포하면서 군대의 복식은 서구적인 복식을 채택했다.[12] 이어 1897년 5월에는 이 규칙에 더해 육군 복장 규칙 및 제식(制式)이 더 상세히 제정되었다.[13] 1899년 6월에 원수부 관제가 반포되고 원수부에 속한 무관의 복장도 제정되었다. 1900년 7월에는「육군장졸복장제식」이 발표되는 등 조금씩 변화해 갔지만 1895년에 제정된 서구식 군복의 큰 틀은 둔 채 부분적인 변화만 있었을 뿐이다 ③,④,⑤,⑥.[14]

육군 복장 규칙으로 마련된 서구식 군복은 단일 복장인 예의(禮衣)였는데, 이는 꾸밈에 따라 정장(正裝), 군장(軍裝), 예장(禮裝), 상장(常裝)의 네 종류로 나뉜다. 정장은 대례복으로 의식이나 제사, 대례, 기념일인 성절(聖節), 각전(各殿)의 탄신일 및 한 해의 시작과 끝인 새해와 동지, 국왕이 태묘(太廟)와 태사(太社), 산릉에 행행할 때 착용하는 의식용 복장이다. 군장은 전시나 훈련 등에 착용하는 전투복이라고 할 수 있다. 예장은 궁에 들어갈 때나 상관을 예절을 갖추어 대면할 때, 야회(夜會)나 공식 연회에 참석할 때, 친척의 경사나 제사 등에 참석할 때 격식을 갖추어 입는 복장이다. 상장은 공사를 막론하고 평시에 늘 착용하는 복장이다. 육군의 복

372~373쪽.

12 『고종실록』고종 32년(1895) 4월 9일.

13 『官報』建陽 2年(1897) 5월 18일.

14 김정자,『군복의 변천사 연구: 전투복을 중심으로』(민속원, 1998), 328쪽. 최근 연구로는 이경미, 노무라 미찌요, 이지수, 김민지,「대한제국기 육군 복장 법령의 시기별 변화」『한국문화』Vol.83(2018)가 있다.

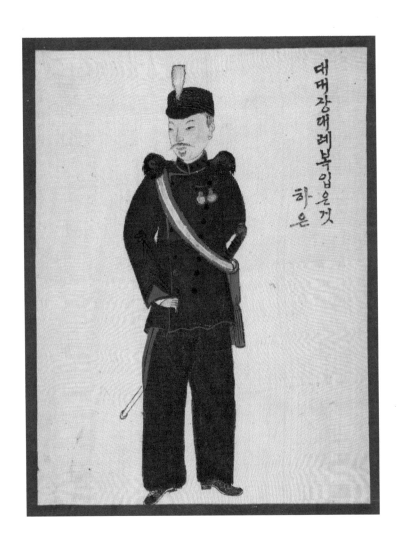

대대장대례복입은것

하은

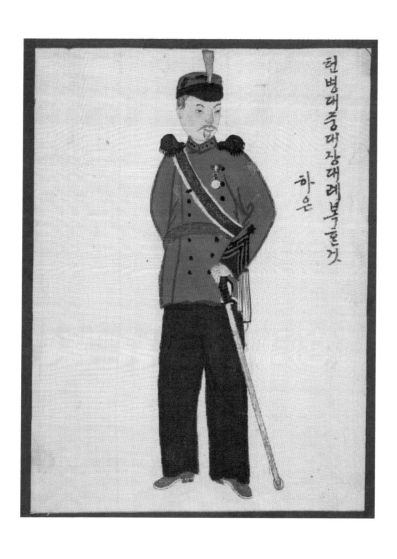

장 규칙은 처음에는 훈련대 보병과 장교에게만 적용하다가 점차 범위를 넓혀서 9월 6일에는 일반 군인에게까지 적용하였다.

여기에서는 1895년에 제정된 육군 복장 규칙을 중심으로 하되 1897년 및 1900년에 개정된 군복을 포함하여 대례복을 중심으로 군 복식에 적용된 상징을 분석해 보도록 하겠다.

기존의 복식이 장교와 군졸이라는 구분을 바탕으로 하고, 저고리, 바지, 모자의 구성에 장교가 철릭(조선 후기에 무관이 입던 공복公服으로, 깃이 곧으며 상의와 하의가 연결된 형태인데, 하의 부분에 잔주름을 잡아 폭이 넓다)을 더 입은 것이었다면 서구적 복식은 상의, 하의, 모자의 기본 구성에 장교는 상의의 모양과 모자의 모양이 다르고, 그 차이를 확연하게 하는 것은 여러 가지 장식들이다.

장식은 옷 자체의 기능적인 요소에 부가되는 것이 있는가 하면, 표상으로서의 표식이 채택되는 것이 있다. 육군 복장에 표상을 부착할 수 있는 곳이 모자에서는 모자의 전면과 정수리 부분이고, 상의에서는 견장(肩章, 어깨), 의령(衣領, 옷깃), 수장(袖章, 소매)과 앞면의 단추, 뒷면의 장식 단추 등이다. 이 가운데 가장 뚜렷하게 이목을 끄는 부분은 모자 전면의 표장[帽標]으로 국가를 상징하는 문양이 제시되며, 기본적인 구성을 두고 세부적인 차이를 주어 군대 안에서의 계급을 식별할 수 있도록 했다. 대한제국 육군의 표장으로는 이화문이 채택되었다 ⑦.

육군의 모자는 복장의 변화에 따라 다소 형태는 변했지만 모표는 크게 달라지지 않았다. 1895년 정장에 갖추었던 투구형 예모에는 흑색 바탕 위에 무궁화 가지를 교차한 위에 이화문을 두었다. 1897년에는 복장의 변화와 더불어 모자의 형식도 바뀌어 모자의 운두가 납작해졌는데, 표장은 정중앙에 은색 선과 금색 꽃술로 수놓은 이화문을 두고 좌우로 금색 잎과 은색 꽃송이로

⑦ 대한제국 시기의 이도재 육군 보병 부장 예모. 육군박물관 소장.

⑧ 대한제국 시기의 육군 보병 부령 상복 상의. 육군박물관 소장.

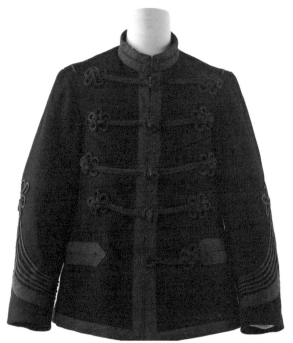

무궁화 가지를 교차시켜 수놓았다. 모자의 표장으로 채택된 이화문은 장교에서부터 사병에까지 일관되게 적용되었으며, 이 형태는 육군 복장 규칙이 효력이 없어질 때까지 개정 없이 유지되었다. 아울러 모자의 턱 끈 단추에도 문양이 삽입되었는데, 모자의 양 측면 아래쪽에 주물로 만들어 붙인 단추에는 무궁화 문양이 들어갔었으며 1907년 10월에 이화문으로 바뀌었다.[15]

예복의 상의인 예의는 1895년에는 흑색 라사 바탕에 옷깃을 세우고 한 줄에 5개씩 단추를 단 합임식(合衽式) 저고리로서, 가슴 가운데에 무늬가 없는 은제 단추를 달았다가 1897년에는 검정실로 꼰 노끈으로 무궁화 모양의 매듭을 달고 양쪽 가슴 부분에도 같은 무궁화 모양 장식 매듭을 달아 붙이는 것으로 바뀌었다⑧. 1900년에 길이가 긴 교임식 저고리로 바뀌면서 좌우에 무궁화 문양이 도금된 단추 7개씩을 다는 것으로 다시 바뀌었다가 1902년에 단추의 문양이 이화문으로 다시 바뀌었다.

어깨에 다는 견장은 계급을 나타내는 표장이기도 한데, 아래쪽 타원형의 중앙부에 금사로 수놓은 무궁화 잎과 가지를 교차시키고, 그 중앙에 홍흑색 태극장을 붙였다. 그 좌우에는 은실로 수놓은 별 모양을 계급에 따라 놓았다. 이 윗머리 부분에 도금으로 제작한 단추가 하나씩 있었는데 이화문이 새겨졌다. 1897년에 따로 소례 견장이 만들어지면서, 다른 표장은 동일하게 적용했으나 하사관 견장의 상단에는 무궁화 문양으로 양각한 도금 단추를 달았다.

옷깃에 다는 문장인 의령장은 은제 별을 달았는데, 장관급은 3개, 영관급은 2개, 위관급은 1개로 차등을 두어 관등을 표시하였다. 예의에서 가장 화려한 부분은 소매의 수장이라고 할 수 있는데, 1895년에는 소매 하단부 바깥쪽에 역시 장관과 영관, 위관

15 『한국의 군복식 발달사』, 398~399쪽.

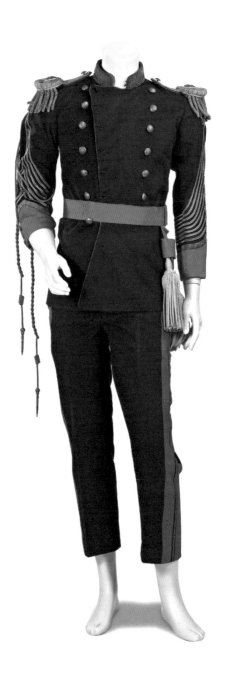

에 따라 각각 3줄, 2줄, 1줄의 금색 선을 두르고, 금색 선 아래 은색 태극 문양 단추를 직위에 따라 달리 달았다. 수장은 1897년에는 상단에 금색 실로 'ㅅ'자 모양의 줄띠를 달았는데, 대장이 9줄로 가장 많고 참위가 1줄이었다. 역시 이 윗부분에 금사로 수놓은 무궁화장을 달았다. 1900년에는 소맷부리에 도금 무궁화 문양 단추를 3개씩, 1907년에는 모든 무궁화 문양 단추가 이화문 단추로 바뀌었다 ⑨.

육군 복장에 쓰인 상징으로 태극은 견장에, 무궁화 문양은 가지의 형태로 표장에, 그리고 단추 또는 매듭으로 쓰이기는 했지만 가장 두드러지게 쓰인 것은 이화문이었다. 그런데 무궁화는 1897년에 점차 그 쓰임이 넓어졌다가 1907년에 이후에는 전면적으로 이화문으로 대체되고 있다. 이것은 공식적으로 제정된 적은 없지만 은연중에 나라꽃으로 인식되었던 무궁화가, 외교뿐 아니라 내정에도 간섭을 받게 되는 1905년 이후에는 전면적으로 쓰이지 못하게 된 것이 아닌가 한다. 또한 이화문은 1900년 당시에는 훈장 조례에서 언급했듯이 '국가 문장[國文]'으로 쓰였지만, 1907년 이후에는 은연중에 왕실을 뜻하는 것으로 축소 인식되며 무궁화를 대신하도록 쓰였던 것이 아닌가 하고 생각된다.

문관 복식제도의 변화와 무궁화 문양의 도입

문관의 복장 규칙의 제정은 육군의 복장 규칙보다 늦게 진행되었다. 앞에서 언급했듯이 갑신 의제 개혁에서 모든 관원들이 흑단령을 입도록 했는데 이는 전통 복식 체계 안에서 색채를 통일하는 한편, 관복의 지나친 격식을 줄이고 편리성을 추구하는 변화를 보인 것이다. 관복의 색채가 자색, 청색, 녹색 등 직위에 따라 다른 것이 신라 하대 이래의 오랜 전통이었음을 생각하면, 관복을 흑색으로 통일하는 것도 결코 작은 변화는 아니었다. 이는

1881년의 조사시찰단과 영선사, 1883년의 견미사절단으로 외국을 둘러보고 온 개화파들이 중심이 되어 주장한 것으로, 주로 흑색 양복을 입어 위엄을 나타냈던 외국의 복장에 맞추고자 한 것으로 보인다. 특히 견미사절단의 사행 때 미국의 신문에 노출되었던 문관 복장이 시대의 흐름을 거스르고 있다는 판단은, 외부의 시선에 노출된 경험이 다시 자신을 타자의 시선으로 보게 된 결과이다.

그러나 1884년의 갑신 의제 개혁 때에도 "조복, 제복은 선성(先聖)의 유제이기 때문에 변할 수 없어"[16] 상복만을 개혁한 것이었던 만큼 관복 등 복식 문화는 보수성을 지니고 있었고, 군 복식만큼 개혁에 직접적인 영향을 미치지는 않는다고 판단했던 듯 서구식 복장 도입이 서둘러 시행되지는 않았다. 육군의 복장 규칙을 반포한 1895년 8월에 문관의 복장식도 반포되었으나 조복과 제복은 이전부터 내려오는 예법대로 착용하고 대례복은 흑단령, 사모, 품대, 혁자(靴子, 가죽신)로, 통상 예복으로는 주의(周衣, 두루마기), 답호(褡護, 관복과 군복에 입었던 소매 없는 옷), 사대(絲帶, 비단으로 짠 허리띠)를 착용하게 했다.[17] 이해 11월에 "외국 의복인 양복을 입어도 좋다"는 소칙이 내려졌으나[18] 그와 함께 내린 단발령 때문에 오히려 이 조처는 큰 반발을 받았으므로 거의 받아들여지지 않은 것으로 보인다. 오직 외교관, 통역관을 양성하기 위해 세운 관립 외국어 학교 학생들만 단발령에 호응을 하여 머리를 깎고 양복을 입고 학교에 다녔다.[19] 단발령에 대한 거국적인 반발에도 불구하고 관립 외국어 학교 학생들이 단발을

16 『고종실록』고종 21년(1884) 5월 9일.
17 『관보』개국 504년(1895) 8월 17일.
18 『고종실록』고종 32년(1895) 11월 15일.
19 金美子,「開化期의 文官服에 對한 硏究」,『服飾』창간호(1971), 69쪽.

하고 양복을 입었다는 것은 그만큼 그들이 외국인을 만날 기회가 많고 외국 문화에 노출되며, 학교를 졸업함과 동시에 외교관의 통역을 하게 되는 사람으로서 양복의 필요성을 느끼고 있었기 때문일 것이다.

문관복의 서구식 변화는 시기적으로 외국에 주재하는 외교관에서 외국으로 가는 사신, 마지막으로 국내의 문관으로 시차를 두고 진행되었다. 1898년 6월 칙령 제20호를 반포하여 각국에 주재하는 외교관 이하 관원의 복장식이 변화되었고,[20] 1899년 8월에는 "외국에 가는 사신의 복식은 외국 규모를 참작하여 개정" 하도록 했으나 국내의 문관은 소례복 곧 소매가 좁은 흑단령에 품대만 더 꾸며 대례복으로 입도록 해서 아직 기존의 관복을 고수하고 있었다.[21] 이듬해인 1900년 4월 17일에 칙령 제14호로 문관의 복장 규칙을, 제15호로 문관 대례복 예식을 정하여 양복을 착용하도록 했다.[22] 문관 복장은 체계상으로는 대례복, 소례복, 상복의 세 가지 위계로 정리되어, 용어상으로는 조선 시대의 체계를 유지했으나 내용상으로는 서구적인 복식으로 완전히 개편된 것이었다.[23]

문관 복장 규칙이 제정되면서 해외에 나가 있는 외교관부터 시행하라는 명령은 특히 주목된다. 이는 1883년의 견미사절단이

20 『고종실록』광무 2년(1898) 6월 21일.

21 『고종실록』광무 3년(1899) 6월 22일.

22 『관보』광무 4년(1900) 4월 19일.

23 복제의 제정에도 불구하고, 문관의 복장은 전면적으로 실시되지는 않았던 듯하다. 1906년까지도 재래의 복식을 아직도 입고 있는 사람들이 서구 복장을 입고 오기를 요구되는 기사가 등장한다. 이는 어쩌면 서구식 복장의 제작의 기술적 어려움과 관련된 문제도 있지 않았나 한다. 또한 1900년 당시 양복을 지을 수 있는 양복점도 그리 많지 않았을 것으로 보인다. 서구식 문관 대례복에 관해서는 이경미, 『제복의 탄생: 대한제국 서구식 문관대예복의 성립과 변천』(민속원, 2012)에 자세히 고찰되어 있다.

동양의 이상한 차림으로 인식되었던 것을 비로소 서구와 같은 차원으로 이동하는 것이었기 때문이다. 사실 1893년의 시카고 만국박람회 이후 미국에서 유학하는 유길준 등은 이미 단발과 양복을 채택하여 입고 있었다. 1900년의 파리 만국박람회에 H. 보스가 출품한 고종의 초상화는 인종 전시의 하나로 출품되었는데(6장 ③ 참고), 이는 골상학이나 해부학적 측면에서라기보다는 고종이 입고 있는 복식이 인류학적 이미지로 전시되었기 때문일 것이다. 곧 고종이 입은 황금색의 곤룡포는 대한제국의 황제로서 독립국가의 군주로 인식되기를 원했던 본래의 의도와는 상관없이 동양의 은둔국 군주의 복장으로서 호기심의 대상이 되었을 따름이었다.[24] 외교 관계의 수립과 서구 국가와의 교류에서 전통 복장은 하나의 장애로 여겨졌을 수도 있다. 따라서 외교관 복장의 변화는 더 이상 동양의 '옛' 국가로 인식되지 않고 동등한 국체와 제도, 생활방식과 사고방식을 지닌 국가로 인정받기 위한 수순이었을 것이다.

외교관을 비롯한 문관 복식의 서구화 역시 일본의 예를 참작했을 가능성이 높다.[25] 일본은 1854년 개항 이후 1872년에 미국과 유럽에 이른바 '이와쿠라 사절단'을 파견해서 서구 국가를 둘러보면서 서구식 문관 대례복 제도를 제정했다. 그 형태는 유럽, 특히 그중에서도 프랑스 대례복을 모방한 형태였다.[26] 또한 대한제국에서도 이미 미국을 비롯하여 프랑스, 독일, 이탈리아 등 각국과 외교 관계를 맺고, 일본과 미국에는 상주 공사관을 설치한

24 권행가, 「高宗 皇帝의 肖像」, 105~106쪽.

25 일본은 1872년에 법령으로 문관 대례복을 제정하고 영국 런던에서 서구식 복장을 주문했다고 한다. 또 1884년에는 러시아 궁정의 것을 모방한 프록코트형의 관내용 대례복을 정했다가 뒤에 연미복으로 고쳤다. 예복의 구성은 상의에 조끼, 바지, 예모, 구두에 검을 차고 여기에 훈장을 패용했다.

26 일본의 서구식 대례복 제정 경위와 방식에 관해서는 이경미, 앞의 책, 44~90쪽에 자세히 언급되어 있다.

뒤였기 때문에 서구적인 복식이 그리 낯선 것은 아니었다.

문관 복장은 대례복, 소례복, 상복의 세 가지로 나뉘며 각각은 육군 복장과 마찬가지로 착용 용례를 구별하였다. 복식의 규정은 1894년 갑오개혁으로 대폭 개편된 관료제도에 따라 칙임관(勅任官), 주임관(奏任官), 판임관(判任官)으로 분류되었다. 그 이전 조선 시대에는 관료의 등급을 1품에서 9품까지 정·종(正從)을 합하여 18품급(品級)으로 나누었던 것을 1·2품에는 정·종을 두되, 3품에서 9품까지는 이를 없애 모두 11개의 품급으로 축소하고, 정1품에서 종2품까지를 칙임관, 3품에서 6품까지는 주임관, 7품에서 9품까지를 판임관으로 분류한 것이다.

이러한 새로운 직제에 따라 대례복은 칙임관과 주임관이 착용하도록 했고, 소례복과 상복은 칙임관, 주임관, 판임관이 공통하여 착용하도록 했다. 1900년에 반포된 칙령 제14호가 규정한 문관 복장의 구성과 착용 내용은 표❶과 같다.

표❶ 칙령 제14호 문관 복장의 구성과 착용 경우

	대례복	소례복	상복
구성	대례모(大禮帽)	실크 햇(진사고모, 眞絲高帽)	서구식 모자(구제 통상모歐制通常帽)
	대례의(大禮衣)	서구식 연미복(구제 연미복歐制燕尾服)	서구식 양복
	조끼(하의下衣)	하의(下衣)	상의(구제 통상의 歐制通常衣)
	바지(대례고大禮袴)	바지(袴)	조끼(하의下衣)
	검(劍)		바지(袴)
	검대(劍帶)		
	백포하금(白布下襟, 옷깃 아래에 대는 흰색 땀받이 천)		
	흰 장갑(백색 투수, 白色斗套)		
착용	황제에게 문안할 때	궁궐 안에서 황제에게 진현할 때	황제에게 임시로 진현할 때
	황제의 가마가 이동할 때	공식 연회에 참석할 때	자택에 있을 때
	공적으로 알현할 때	상관에게 예를 갖추어 인사할 때	집무할 때
	궁중의 연회 때	사적인 하례나 위문을 할 때	

　대한제국기에 외교관을 지낸 박기종(朴琪淙)의 사진은 문관 복장의 변화를 고스란히 보여주는 좋은 예이다. 박기종은 부산 출신으로 일어를 익혀 1869년에서 1871년 사이에 통역을 담당한 소통사(小通事)로 관직을 출발했다. 1876년 제1차 수신사와 1880년 제2차 수신사 때에도 통사로서 김기수 일행을 수행했다. 이후 여러 관직을 거쳐 1898년 외부 참서관을 지냈다. 박기종의 사진 가운데 문관복을 입은 사진은 1897년에 촬영한 것으로 여겨진다.[27] 그 아래 사진은 소례복인 연미복 차림에 단발을 한 모습이다. 얼굴이 유사한 것으로 보아 문관복 사진에서 그리 오래지 않은 시기에 촬영한 것으로 보인다. 이 두 사진의 비교는 전통 문관복에서 서구식 소례복으로 변모하는 과정을 고스란히 보여주고 있다⑩.

　외교관 복장의 경우 유럽에서 유행하던 장식적인 면이 특징인 귀족 예복이 그대로 습용(襲用)된 것이다. 이러한 복식의 특징은 대부분 짙은 감색이나 흑색 라사를 쓰고 상의의 소맷부리에 벨벳 천을 붙여 화려함과 장식적인 감각을 냈고 흉부와 깃, 소맷부리 등에는 떡갈나무, 월계수, 꽃잎을 금은사로 수놓았다는 점을 들 수 있다.[28]

　미국 전권공사를 지내다가 1900년 5월에 프랑스, 러시아, 오스트리아 상주공사로서 파리에 부임한 이범진(李範晉)은 1900년 6월 17일에 대례복 차림으로 찍은 사진을 남기고 있다⑫. 외교관 이범진의 대례복 차림에서 보이듯 예모는 산형(山形)으로, 1900

27　박기종,『上京日記』(부산근대역사관, 2005), 21~22쪽. 이 사진은 경성의 이와타(岩田) 사진관에서 촬영한 것으로, 같은 배경에 흰색의 상복을 입고 촬영한 사진이 함께 있다. 상복으로 미루어 1897년 명성황후의 국장 때에 촬영한 것으로 여겨지므로 촬영 시기를 1897년으로 추정하고 있다.

28　『대한제국시대 문물전』(한국 자수박물관, 1991) 8쪽.

년 12월 12일에 반포된 규칙에서는 무궁화 한 송이를 정면에 붙이는 것이었으나 1906년 2월 27일 개정에서는 측면에 활짝 핀 오얏꽃 한 송이를 붙이는 것으로 변경되었다. 양쪽 주위에는 청홍 태극장의 모양을 표현했는데, 이는 친임관, 칙임관, 주임관이 모두 동일하다.

대례복에서 눈에 두드러지는 것은 상의의 전면에 금수로 놓인 무궁화 문양이다. 1901년 당시 유럽에서 외교 활동을 벌였던 민철훈(閔哲勳)이 입었던 대례복은 칙임관 1등의 복식이다.[29] 상의의 의령장(衣領章)에 무궁화 꽃을 둘러싸고 잎과 줄기가 수놓였으며, 전면에는 좌우 가슴에 만개된 무궁화 꽃잎과 줄기가 각각 6송이씩 입체적으로 수놓여 있다. 가운데의 여밈 부분에는 지름 2cm 속에 꽃잎 6판의 금제 단추 9개가 달려 있다. 또 허리 좌우로 주머니 뚜껑을 달고 무궁화를 같은 기법으로 수놓았다. 옷의 뒷면 등솔기의 가운데와 거기서 이어지는 허리 가운데에도 각각 별도로 자수한 무궁화 한 송이를 붙였다. 소맷부리의 수장은 상단에 금사직을 두르고 가운데에 무궁화 한 송이를 놓고 주위에 줄기와 잎, 꽃봉오리를 수놓았다. 또한 함께 착용하는 검대(劍帶)의 상반부 가운데에도 활짝 핀 무궁화 한 송이를, 그 주위에는 꽃봉오리를 곁들인 작은 꽃가지로 감싼 모양을 수놓았다.[30] 외교관

29 민철훈(1856~1925)은 1884년 문과에 급제한 후 경연(競演), 주서(注書), 대사성(大司成) 등을 역임한 뒤 1899년 변리공사(辨理公使)로서 궁내부 특진관을 지내고 1900년에 영국, 독일, 이탈리아 3국의 특명전권공사로 발탁되어 외교관 생활을 시작하였다. 이어 1901년에는 오스트리아 공사를 겸임하였다. 1904년 주미 전권공사로 전보되었다가 이듬해 다시 독일 특명전권대사로 취임하였고, 1906년 궁내부 특진관의 내직으로 발령되기도 했지만 1909년 다시 주차 독일 전권대사로 임명되어 주로 외교 활동을 벌였던 인물이다.『대한제국시대 문물전』, 12쪽.

30 『대한제국시대 문물전』, 8~9쪽.

(위) 박기종이 쌍학흉배가 달린 문관복을 입은 사진. 부산박물관 소장.
(아래) 박기종이 개정된 서구식 소례복을 입은 사진. 부산박물관 소장.

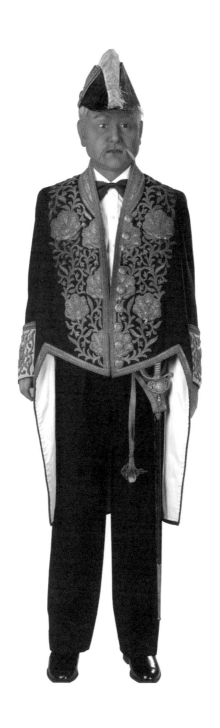

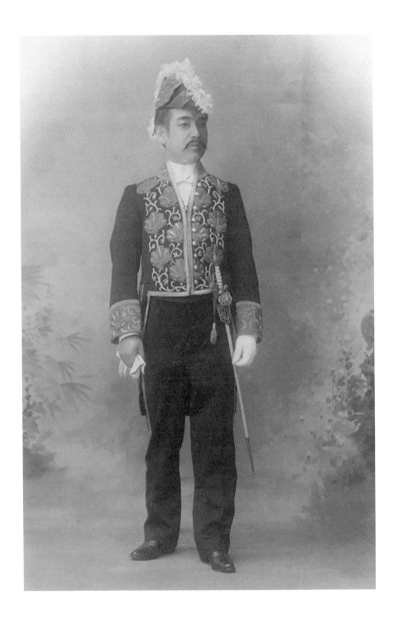

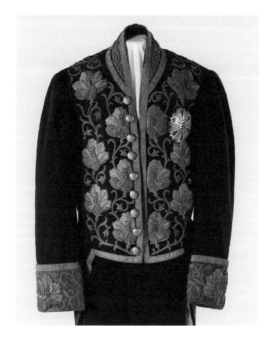

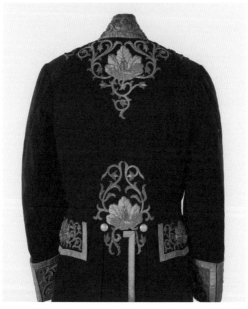

복식인 민철훈의 대례복에 나타나는 문양은 무궁화가 전면적으로 강조되고 있다는 점이 특징이다⑬. 문관의 복식은 무궁화 문양을 수놓는다는 점에서 일관되며, 관등에 따라 그 수효가 다르게 적용되었다. 그 구체적인 내용은 표❷의 칙령 제15호에 제시된 바와 같다. 칙임관과 주임관에 따라서 무궁화 꽃의 수효와 놓는 자리에 약간의 차이가 있으나, 이러한 국가 상징 문양을 외교관 및 문관의 복식에 수놓게 함으로써 복식으로 그 나라의 이미지를 알리고자 한 것이다.

사실 조선 시대에 문무관의 복장은 색채와 가슴의 흉배로 구분되었다. 일상 시무를 행할 때 입는 공복의 경우 18세기 영조 21년에 간행된『속대전(續大典)』에는 당상관 3품 이상은 담홍포(淡紅袍)를 착용하고 대소조의(大小朝儀)에는 현록색(玄綠色)을 착용하도록 했으며 이것이 고종 21년에 흑단령으로 바뀐 것이었다.[31] 또한 흉배에 따라 문무관, 당상하의 품계를 구분했는데, 문관 당상관은 학 두 마리, 당하관은 학 한 마리를, 무관 당상관은 범 두 마리, 당하관은 범 한 마리로 구분했다⑭. 또 특별히 사헌부 관헌은 정의를 판단하는 해태 흉배를 착용하였다.[32]

대한제국기 문관복의 상징 문양은 이러한 전통을 그대로 계승한 것은 아니지만, 어느 정도 복식으로 위계를 구분하는 전통이 있었기에 받아들여질 수 있었던 것이 아닌가 한다. 그러나 조선 시대 문무관복 흉배 문양이 동양적 전통과 설화 등에 근거해서 선비를 상징하는 학과 힘의 상징 범, 지혜의 상징 해태 등이었다면 대한제국기 문관복에 채택한 문양은 황실에서 연원된 오얏꽃과 국화(國花)로 여겨지는 무궁화로, 국가와 황실로 그 범주가

31　고광림,『한국의 관복』(화성사, 1990), 446~448쪽.

32　정혜란,「中國胸背와 韓國胸背의 比較 考察」,『古文化』제57집(2001. 6), 211~231쪽.

전이된 것을 볼 수 있다. 곧 조선 시대 흉배의 상징은 대내적으로 의미를 지니는 것으로 충족했던 반면 대한제국기 문관복은 대외적으로도 국가 정체성을 드러내 보여주는 기능을 갖춘 것이었음을 다시 한 번 확인할 수 있다.

그런데 이 같은 서구식 문관복은 국내에서는 제작이 쉽지 않았던 것으로 보인다. 민철훈의 옷에는 뒷고대 안쪽에 "Min Chul Whin Jules Maria 14 R. du. 4 Septembre Paris"라는 내용과 바지 주머니 안쪽에 "Jules Maria 1901.6.10"이라는 글씨가 새겨져 있다.[33] 곧 민철훈은 1901년 유럽에서 근무 당시에 파리의 'Jules Maria'라는 상점에서 이 대례복을 맞추어 입었으며, 그 상점 주소가 '14 R. du. 4 Septembre'인 것을 알 수 있다. 이로 미루어 볼 때 아마도 이처럼 복잡한 수 장식을 놓은 외교관의 대례복은 국내보다는 국외에서 제작한 경우가 많지 않았나 생각된다.[34]

[33] 위의 책, 12쪽.

[34] 우리나라에서 양복을 제작하게 되는 데에는 시간이 오래 필요했다. 그것은 첫째, 양복을 입을 수 있다는 인식의 전환이 필요했는데, 양복과의 만남은 선교사나 외교관 등 재한 외국인들의 복식을 보고 알고 있었지만, 입을 수 있는 것으로 생각하기까지에는 시간이 걸렸던 것으로 보인다. 우리나라 사람이 양복을 공식적으로 입은 것은 1881년 조사시찰단으로 일본에 갔던 홍영식 일행이 요코하마에서 양복을 맞춰 입은 일이라고 한다. 언더우드가 서광범에게 요코하마의 라다지, 로만스 양복점을 소개했고, 김옥균, 유길준, 홍영식, 윤치호 등도 양복을 구입했다. 그 후 동경 시라가야(白木屋) 등에서 양복을 구입하게 되었다. 둘째, 양복의 제도화가 필요했을 것이다. 국내에서는 1895년 11월 15일 단발령을 내리면서 복식을 외국제로 채용해도 무방하다고 하며 공식적으로 양복을 인정했으나 단발령에 대한 저항 때문에 초기의 양복 착용이 순조롭게 정착되지는 않았다. 셋째, 양복을 제조할 양복점이 있어야 했다. 1884년 제물포에 스에나마라는 양복점이 있었다고 하나 확인되지 않았고, 1889년에 복청교(현재 광화문 우체국 앞) 부근에 하마다(濱田)라는 양복점이 있었던 것으로 알려져 있다. 이름에서도 알 수 있듯이 일본인이 운영하는 이 양복점은 일본 공사관 직원이나 당시 주둔하고 있었던 일본 군대의 군복을 만들다가, 1895년 서양 복식이 공식적으로 채택되자 조선 궁중의 양복도 납품했다고 한다. 하마다 양복점에서는 김상만 등 조선인 기술자들을 배출하기도 했으므로 이들이 뒤에 양복점을 차리는

표❷ 칙령 제15호 문관 대례복의 구성과 문양 (『관보』1900년 4월 19일 호외 칙령 제15호 「문관대례복제식」. 이경미, 앞의 책, 168쪽의 표를 참조하여 재구성.)

	위치 및 재질	칙임관	주임관
상의	바탕천	질은 흑감색 라사	
	앞여밈	흉부에서 배 아래까지 내려오다가 퇴골에서 좌우 평평하게 가로로 나뉜다	
	뒷자락 선	가로무늬 금선으로 너비 5촌	가로무늬 금선으로 너비 4촌
	앞면 표장	여밈 부분에 반근화 6가지(枝) 가슴 부분에 칙임 1등 전근화 6가지, 칙임 2등 전근화 4가지, 칙임 3등 전근화 2가지, 칙임 4등 전근화 없음	여밈 부분에 반근화 4가지 / 가슴 부분에 전근화 없음
	뒷면 표장	허리 아래를 좌우로 나누어 양쪽에 모두 가로 금선을 두르며, 뒷자락은 분할하고 지름 7분의 금제 단추를 각 1개씩 단다. 칙임관과 주임관의 허리 아래 금선 안에 전근화 2가지를 두고 칙임관은 뒤허리 가운데 전근화 1지를 더하여 부가한다.	
상의 소매장	바탕 천	연한 청색 라사	
	소매통	3촌	
	금선과 문양	소매에 가로 금선 1줄을 두르고 뒷부분의 봉제한 좌우 반면 안에 근화 1 가지를 금수로 놓는다.	
상의 의령장	바탕 천	연한 청색 라사	
	가로문 금선	금선 2줄을 붙이고 그 안에 근화 2 가지를 금수로 놓는다. 칙임관은 앞뒤의 양 꽃이 서로 대응되게 둔다.	
조끼 (하의)	바탕 천	질은 흑감색 라사	
	제식	단추는 금제로 지름 5푼이며 단추 사이의 거리는 2촌	
바지	바탕 천	질은 검은 색 라사	
	제식	좌우 측면에 금선을 붙이는데 칙임관은 요철문이 2줄이며 주임관은 1줄로 너비는 1촌이다.	
모자	바탕 천	흑색 모직 융(黑毛天鵝絨)	
	제식	모양은 산형(山形)으로 길이 1척 5촌 높이 4촌 5푼으로 하며 머리 모양에 따라 가감이 있다. 장식 털은 칙임관은 백색 주임관은 흑색이다.	
	측면 표장	정면에 무궁화가지 1줄을 두고 옆면에 금제단추를 다는데 지름 7푼이다. 테두리에 금선을 다는데 칙임관은 요철문이고 주임관은 무늬가 없다. 너비는 3푼이다.	
검	형태와 특징	길이가 2척 6촌 5푼으로 자루는 칙임관이 흰색 가죽, 주임관은 검은 색 가죽으로 하며 금선을 나전하는데 길이는 4촌 5푼이다. 검집의 입 길이(鯉口)는 2촌 5푼이며 검집 끝 부분(鐺)은 5촌이다. 자루의 머리는 활모양이고 검집에 칙임관은 근화를 조각하고 주임관은 하지 않는다.	
	검 장식	순금사	순은사
	검대	금직	은직

다만 문양의 도안은 국내에서 제시했어야 하는데, 한국학 중앙연구원 장서각에는 이를 뒷받침하는 복식 도안이 남아 있다.[35] 장서각에서 소장하고 있는 도상은 세 가지가 있는데, 하나는 민철훈의 대례복과 같은 무궁화 문양[槿花章]이고 ⑮,⑯, 두 번째 유형은 오얏꽃 문양[李花章]이며, 또 다른 하나는 오동꽃 문양[桐花章]이다. 이로 미루어 보아 일본의 오동꽃 문양의 대례복 도안을 바탕으로 무궁화 문양과 오얏꽃 문양의 대례복을 고안해 냈다고 여겨진다.

문관 대례복에 이화문이 도입되는 것은 1906년 2월에 발표된「궁내부 본부 및 예식원 예복 규칙」에 의해서였다.[36] 문관 복장 안에서도 궁내부와 예식원 관원의 복장을 별도로 규정한 것이다. 가장 큰 특징은 무릎까지 길게 내려오는 상의의 전면에 여밈 부분을 중심으로 오얏꽃 줄기를 수놓은 것이다 ⑰,⑱. 친임관은 11가지, 칙임관은 9가지, 주임관은 7가지를 수놓아 차등을 두었다. 뒷면의 뒷목점과 허리 부분, 측면의 주머니에도 오얏꽃을 금수로 놓게 했다. 궁내부는 황실의 사무를 담당하는 기관이며, 예식원도 황실의 의례를 담당하는 기관이니만큼 일반 문관과는 차

기반이 되었을 것이다. 한편 1896년『독립신문』에는 '주식회사'라는 제목으로 종로에서 양복 제조 및 갓과 신, 옷을 만들어 파는 상점 광고가 게재되어 있는데, 광고에는 상점의 이름은 밝혀져 있지 않다. 양복 제조 기술의 정착에 관해서는 김진식,『한국 양복 100년사』(미리내, 1990) 참조.

35 장서각의 <관복장 도안(官服章 圖案)>은 동화장(桐花章), 이화장(李花章), 근화장(槿花章) 종류별로 칙임관 1등부터 주임관까지 꽃 수효가 다른 것을 도안으로 제시해 놓은 것이다. 옷 전면뿐 아니라 후면의 도안도 있으며, 모자, 바지, 검과 검대의 도안까지 문무관 대례복의 차림 일습을 예시한 것이다. 또 이화장을 사용하되 상의가 긴 궁내부 주임관 복식의 도안도 들어 있다. 39×27cm 크기의 책자에 그려져 있다. 관복장 도안에 관해 자세한 것은 최규순,「藏書閣 소장 『官服裝 圖案』연구」,『藏書閣』19(2008) 참조.

36 『관보』1906년 2월 27일「궁내부 본부 및 예식원 예복 규칙」. 자세한 것은 이경미, 앞의 책, 200~207쪽 참조. 이경미는 이를 '문관대례복의 분화'로 설명했다.

이를 두어 황실 문장으로 복식을 장식하도록 한 것이다.

표❸ 문관 복장 개정에 따른 문양의 변천

관등	1900년 4월 17일 제정		1906.12.12 개정	
	상의 전면	상의 후면	상의 전면	상의 후면
친임관		등에 근화 1송이	금수 삭제	허리 아래 금선을 르고 등에 근화 1송이
칙임관 1등	가슴 위쪽에 근화 6송이	허리 아래 금선을 두르고 활짝 핀 근화 2송이		
칙임관 2 3 4등	근화 4송이			
주임관	꽃 수 없음			근엽만 금수

　표❸은 1900년에 제정된 문관 복장이 1906년 2월과 12월에 개정된 내용을 정리한 것이다. 칙임관 1등이 예로 그 변화를 살펴보면, 가슴에 무궁화 6송이가 있었던 것이 1906년 12월의 개정에서는 전면의 무궁화는 아예 사라진 것을 볼 수 있다. 이는 육군 복장에서도 1907년 이후에 무궁화가 사라진 것과 같은 추이임을 확인할 수 있다. 곧 1905년 통감부가 설치된 이후 대한제국에서 활용하던 국가 상징이 점차 전면에서 사라졌으나, 황실 상징이 국가 상징의 자리를 대체하면서 그 의미가 축소되어 가고 있던 상황을 보여주는 것이다.

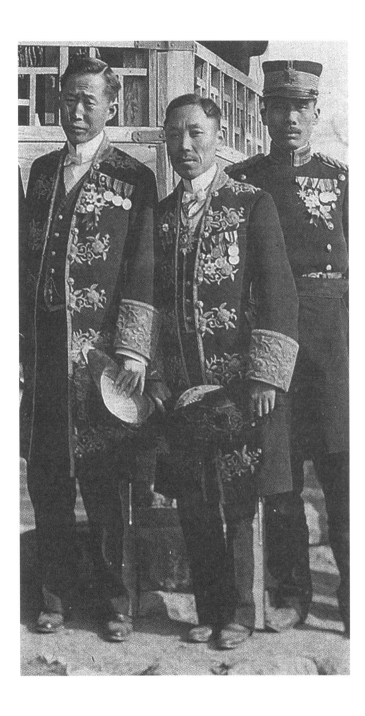

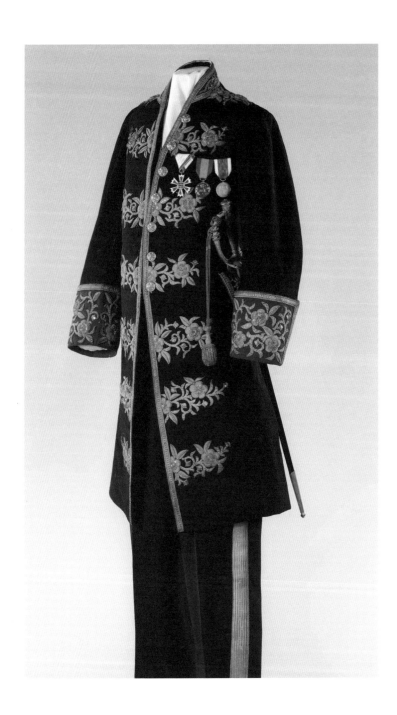

국가 상징체계와 훈장제도

대한제국이 성립하고 나서 국가 권력을 표상하는 복식의 새로운 제정과 더불어 이루어진 일이 훈장의 제정이다. 1899년 「대한국 국제」와 더불어 일찍이 제정된 것 가운데 하나가 「표훈원 관제(表勳院 官制)」로, 표훈원은 국가의 상벌을 주관하며 훈장을 제정하고 수여하는 기관이었다.

대한제국이 훈장제도를 실시하게 되는 것은 '제국'을 칭함으로써 다른 나라들과 어깨를 나란히 하는 독립국으로서의 지위를 강조하는 일련의 조처 가운데 하나였다. 당시 서구를 중심으로 수교를 맺는 나라들은 자국에 신임장을 지니고 온 외교관을 비롯하여 수교를 맺은 상대방 국가의 원수들에게 훈장을 수여하는 일이 많았기 때문에, 동등한 외교 관계를 맺고 이 같은 관계를 지속해 나가기 위해서 필요한 것이었다.

독립국으로서의 지위를 강조하는 훈장

대한제국에 와 있던 당시 서구 외교관들의 차림은 서구식 군복이나 대례복 차림에 훈장을 패용한 모습이다 ②. 청국 공사도 복장은 전통적인 것이지만, 가슴에는 훈장을 패용하고 있다. 이러한 모습은 대한제국이 복식으로 타자와 동등한 지위로 표현되기를 지향하는 지점을 보여준다.

훈장은 국가에 일정한 공훈이 있는 이에게 수여하는 표장이다. 서구에서는 고대 그리스와 로마에서부터 전사의 가슴에 다는 장식을 수여했던 전통이 있어 왔고, 훈장은 주로 전쟁에서 무공을 올린 자에게 주어지는 명예로운 것이었다. 훈장은 중세의 십자군 전쟁을 거치면서 기독교적인 여러 영예로운 명목과 결합하였는데, 예를 들면 성 요한이나 성 라자루스(St. Lazarus) 등이

② 대한제국기에 각국의 외교관들이 훈장을 착용한 모습. 1905년 5월 23일 미국 공사관에서 무라카미 촬영. 왼쪽부터 미국 영사 고든 패덕(Gordon Paddock), 영국 공사관 직원 3명, 벨기에 영사 레옹 비카르(Léon Vicard), 영국 공사 J. M. 조던(J. M. Jordan) 경, 청국 공사 쳉 코낭환, 미국 공사 H. N. 알렌, 프랑스 공사 콜렝 드 플랑시, 독일 공사 폰 살라데른(von Saladern), 청국 공사관 비서.

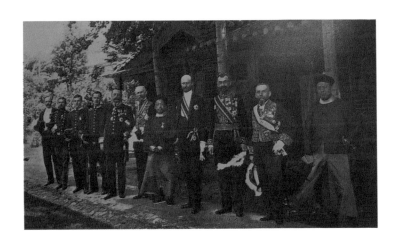

③ (왼쪽) 영국의 가터 훈장. (오른쪽) 프랑스의 레지옹 도뇌르 훈장.

훈장의 이름에 붙여져 영예를 표현했다.[1] 서구의 대표적 훈장으로는 영국의 가터 훈장(Star of the Order of the Garter)이나 프랑스의 레지옹 도뇌르 훈장(Legion d'Honneur) 등이 있다③.

조선 시대에는 일정한 공을 세웠을 때 관등을 높이고 부상(副賞)으로 피류이나 곡물, 토지 등을 하사했으나 이처럼 시각적 표식으로 공훈을 인정하는 제도는 없었다. 따라서 훈장제도를 시행하는 데에는 보기가 필요했을 것이다.

대한제국의 훈장제도는 분명 일본 훈장문적(勳章文籍) 제도를 염두에 두고 설정한 것이라고 할 수 있다. 일본의 경우 고대부터 훈장과 유사한 제도가 있었다고는 하지만, 역시 근대에 들어서는 근대국가 간의 교류와 외교 관계상의 필요에서 훈장제도를 만든 것이라고 할 수 있다. 일본은 메이지 3년(1870) 훈장제도를 만들었는데, 이는 크게 세 가지 경로를 통해 필요성을 깨달았기 때문이다. 게이오 3년(1867)에 파리에서 열린 제5회 만국박람회에서 막부와는 따로 출품한 사츠마번[薩摩藩]이 당시 나폴레옹 3세가 박람회장에 들렀을 때 아름다운 공패를 만들어 증정하자 이것이 의외의 호평을 받으며 외교상의 새 축을 연 일이 있으며, 이 박람회 이전에도 당시 막부에서 주불 공사로 파견했었던 쇼에이 고로[正英五郎]가 외교 관계에서 그 중요성을 간파하고 훈장제도를 세워 외교상 수여할 필요가 있음을 역설한 건백서(建白書)를 낸 일이 있고, 일본에 초빙한 프랑스 교관들이 가슴에 달고 있었던 훈장을 통해 훈장이 부여하는 명예를 통해 외교상의 교류를 증진할 수 있음을 파악하게 되었던 것이다.[2]

막부에서는 훈장제도의 필요성을 인식하자 여러 가지 조사

1 Vaclav Mericka, *Orders and Decorations* (London: Paul Hamlyn Limited, 1967), pp. 9-14.

2 中堀加津雄, 『世界勳章圖鑑』(東京: 國際出版社, 1963), 29~31쪽.

를 통해 훈장 도안을 만들고 그 제작을 프랑스의 기술자에게 의뢰하였다. 따라서 훈장의 기본적인 구도는 프랑스나 영국의 훈장과 같은 형태를 취했지만, 여기에 일본만의 독특한 상징체계를 대입하였다. 도안의 고안과 제작의 실험을 거쳐 1875년(메이지 8년)에 훈등상패의 제도가 정리되었는데, 일본 국기의 핵심 도상을 사용한 욱일대수장(旭日大綬章)을 비롯해서 훈등(勳等)에 따른 훈장제도를 정했고,[3] 이후 국화대수장(菊花大綬章), 욱일동화대수장(旭日桐花大綬章) 등을 추가로 제정했으며, 1890년(메이지 23년)에 신무천황(神武天皇) 즉위 기원 2550년을 기념하여 무공이 뛰어난 자에게 수여하는 금치훈장(金鵄勳章)을 제정했다④. 핵심적인 도상에 일본 국기의 욱일과 천황가의 문장인 국화와 오동 등을 배치한 것은 일본이 역사적으로 지녀온 문장제도(紋章制度)를 충분히 활용한 것이다.

대한제국이 훈장제도를 실시할 때에는 이러한 훈장 체계가 본이 되었던 것으로 보인다. 훈장제도는 1899년(광무 3년) 7월 4일 칙령 제30호 표훈원 관제에 의해 처음 반포되었고 이듬해인 1900년 4월 17일 칙령 제13호로 「훈장조례(勳章條例)」를 반포하면서 구체적인 내용이 제시되었다.[4] 이 「훈장조례」는 국가의 공훈에 등급의 차를 두어서 대훈위(大勳位)와 훈(勳)·공(功)의 세 종류로 구분했으며, 처음부터 모든 훈장이 체계를 갖추었던 것은 아니고 해마다 조금씩 그 종류가 추가되었다. 1900년 4월 17일 칙령 제13호에서는 금척대훈장(金尺大勳章), 이화대훈장(李花大勳章), 태극장(太極章), 자응장(紫鷹章)이 제정되었고⑤, 이듬해인 1901년 4월 16일 칙령 제10호로 팔괘장(八卦章)이 태극장과 같

3 　이때에는 훈장이라고 명하지 않고 상패(賞牌)라고 부르다가 메이지 9년 11월 15일에 훈장(勳章)으로 개칭했다고 한다. 中堀加津雄, 위의 책, 30쪽

4 　『관보』 1899년 7월 6일 자 및 1900년 4월 19일.

은 격으로 추가되었으며, 1902년 9월 11일에는 서성대훈장(瑞星大勳章)이 이화대훈장의 위에 첨가되었고, 1907년 3월 30일 칙령 제20호로 황후의 명을 받아 내외명부(內外命婦)에게 수여하는 서봉장(瑞鳳章)이 제정되었다⑥.

이 같은 훈장 제정과 수여의 관리는 표훈원에서 담당했는데, 표훈원에는 표훈국과 제장국(制章局)을 두고 표훈국에서는 훈위(勳位), 훈등, 연금, 훈장, 기장(記章), 포장(襃章) 및 기타 상여에 관한 사항과 외국 훈장, 기장의 수령 및 패용에 관한 사항을 제정하여 관장했고, 제장국에서는 훈장을 제조하는 일을 담당했다. 제장국에서는 「훈장조례」가 발표되기 전에 이미 준비를 한 듯, 1900년 1월과 3월, 8월에 잇따라 일본으로부터 훈장 제조에 필요

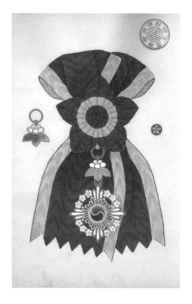

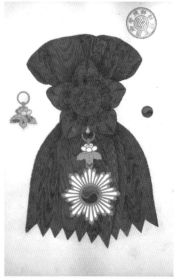

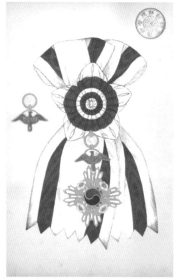

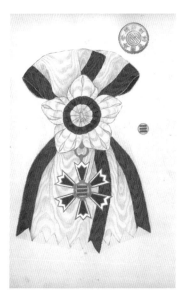

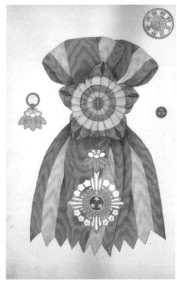

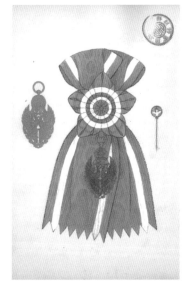

한 물품을 들여온 것에 대해 세금 감면을 요청했다.[5] 1905년에는 서봉장의 판(板)을 일본에서 구매해 오기도 했다.

훈장제도를 실시하기 위해서 이미 1897년에 기술자를 파견해서 훈장 제조 기술을 익혀오도록 준비했다. 그러나 당사자인 김광주(金光珠)가 일본어에 능통하지 못해 제대로 기술을 전수받을 수 없었던 데다가, 2~3개월 만에 훈장 제조 기술을 익힐 수 있을 것으로 예상한 것과는 달리, 일본인 전수 담당자는 본국인이라도 해도 2년 이상의 시간이 필요하다고 하여 기술 전수는 원활히 이루어지지 못한 채 귀국할 수밖에 없었던 해프닝도 있었다.[6]

훈장은 초기에는 민영환, 이재순(李載純) 등 내국인부터 수여했으나 수교를 하게 될 때에 상대국 원수에게 증정하는 등 외교 관계에 활용되었다. 또 공을 세운 외국인들에게도 수여했는데, 예컨대 1900년 파리 만국박람회의 진행에 공을 세운 프랑스인 총무대원 미므렐 백작(Comte Mimerel, 米模來), 한국위원회 부위원장 멘느 박사(Dr. Mèine, 梅人), 전시관 건축가 페레(É. Ferret, 幣乃) 등 6인에게 태극장을 수여했다.[7] 1902년에는 러시아 전권대신 베베르(Karl I. Weber, 韋貝)에게 일등 태극장을 수여했고, 주한프랑스 공사 콜렝 드 플랑시에게도 1902년에는 태극장을, 1906년에는 이화대훈장을 수여했다.[8] 그리고 훈장을 받

5 『總關去函』1900년 3월 10일, 14일, 8월 13일, 11월 7일 자 문건. 이에 대해 외부대신 박제순(朴齊純)은 총관세사에게 물품을 방면할 것을 지시하였다.

6 『駐韓日本公使館記錄』문서번호 往121號「한인 勳章製造見習에 관한 件」(1897-09-18), 문서번호 來80號 通常「한인 勳章製造見習에 관한 件」(1897-09-21), (51) 「勳章製造見習次 渡日中인 朝鮮人取扱에 관한 건」(1897-09-21) 등, 일본 외무차관 小村壽太郎과 조선 변리공사 加藤增雄 사이에 주고받은 문서.

7 이강칠, 『대한제국시대 훈장제도』(백산출판사, 1999) 115~116쪽.

8 『Souvenir de Séoul, 서울의 추억, 한불 1886-1905』(프랑스 국립극동연구원, 고려대학교, 2006), 162~163쪽.

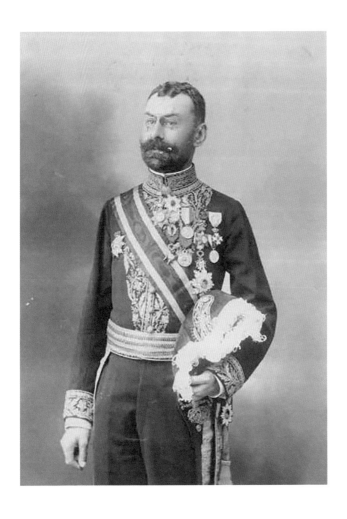

은 내외국인이 예복을 갖추어 입을 때에는 반드시 훈장을 패용하
여 명예를 과시하게 된다. 이화대훈장을 받은 콜렝 드 플랑시의
모습은 그러한 예를 잘 보여준다 ⑦. 특히 외교관에게 각국 훈장
의 패용은 그 외교관이 관여한 나라와의 관계를 보여주는 것이기
도 하기 때문에 각 국가를 상징할 수 있는 문양의 채택이 지니는
의미를 다시 한 번 확인할 수 있다.

표❶ 훈장의 종류와 수여 대상

종류	수여 대상
금척대훈장	황족이나, 이화대수장을 이미 수여받은 자
서성대훈장	황실에서만 패용
이화대훈장	문무관 중 태극 1등을 받은 자가 특별 훈서가 있을 때
태극장	8등장 문무관 중 3년 이상 근로한 자 및 판임관 소지자와 육해군 하사 중 탁월한 근로가 있는 자. 또는 순검, 병졸 중에도 특별한 공적이 있을 때
	7등장 문무관 중 8등장을 이미 받고 재직 3년 이상 근로한 자와 판임관으로 만 12년 근로한 자
	6등장 문무관 중 7등장을 이미 받고 재직 3년 이상 근무한 자와 주임관 6등 이상과 육해군 위관 중 9년 이상 근로한 자
	5등장 문무관 중 6등장을 이미 빋고 재직 4년 이상 근로한 자와 주임관 3등 이상과 육해군 영관 중 9년 이상 근로한 자
	4등장 문무관 중 5등장을 이미 받고 재직 4년 이상 근로한 자와 칙임 4관으로 8년 이상 근로한 자
	3등장 문무관 중 4등장을 이미 받고 재직 4년 이상 근로한 자와 칙임 1등관 5년, 칙임 2등관 6년, 칙임 3등관 7년 이상 근로자
	2등장 문무관 중 3등장을 이미 받고 재직 5년 이상 근로한 자
	1등장 각부, 각 대신, 1품 관리 및 육해군 장관 중 2등장을 이미 받고 재직 5년 이상 근로한 자
팔괘장	훈격에 의한 수여 대상은 태극장과 같음
자응장	무공이 발군한 자에게 그 공등에 따라 서사
서봉장	외명부 중 숙덕(淑德)과 훈로가 특별하면 황후의 허락을 얻은 뒤 8등훈으로 나누어 서사

훈장의 상징체계

훈장의 체계에서 국가 표상의 상징들이 위계를 이루어 정리되어 있다는 점은 주목할 만한데, 그 안에 국가의 상징과 황실의 상징이 혼용되어 체계를 이루고 있기 때문이다.

　주로 황실 인물에게 수여하는 가장 높은 등위의 훈장은 금척대훈장이다①. 이 훈장은 조선 왕조를 건립한 태조의 고사에서 그 상징을 차용하였다. 서성대훈장은 처음에는 없었지만 1902년에 추가되면서 두 번째 등위가 되었다. 다음은 이화대훈장으로, 이 역시 조선 왕조 왕실의 성씨에서부터 그 연원을 찾을 수 있다.

네 번째 등위는 태극훈장으로 이는 일반인에게 수여되는 가장 높은 등위의 훈장이며, 1등부터 8등으로 등급이 나뉜다.

훈장의 상징 문양에 관한 뜻풀이는「훈장조례」를 반포하면서 내린 조서(詔書)에 다음과 같이 제시되어 있다.

옛날 태조고황제(太祖高皇帝)가 아직 왕위에 오르기 전에 꿈에서 금척을 얻었는데 나라를 세워 왕통을 전하게 된 것이 실로 여기에서 시작되었으므로 천하를 마름질해서 다스린다는 뜻을 취한 것이다. 그래서 가장 높은 대훈장의 이름을 '금척'이라고 하였다. 그다음을 '이화대훈장'이라 하였으니 이는 나라 문장에서 취한 것이다. 그다음 문관의 훈장은 '태극장'이라고 하여 8등급으로 나누었으니, 이것은 나라의 표식에서 취한 것이다. 그다음 무공도 8등급으로 나누고 '자응장'이라 하였으니, 이것은 고황제의 빛나는 무훈에 대한 고사에서 취한 것이다.[9]

대한제국 훈장의 많은 부분이 일본의 훈장 도안을 바탕으로 해서 성립한 것이나, 상징은 정체성과 관련이 되는 것인 만큼 그 도상의 근원은 역사적인 것에서 찾지 않으면 안 되었을 것이다. 먼저 태극장은 국기의 태극에서 취한 것임을 알 수 있는데, 이를 '나라

9 『고종실록』광무 4년(1900) 4월 17일 "조서를 내려 각 훈장의 이름과 뜻을 밝히도록 하다." 원문은 다음과 같다. "勳規議立事, 已有昨夏之詔矣。今其條例, 纔經奏裁, 行將頒布中外。而勳章名義, 最宜豫先講解也。昔太祖高皇帝在龍潛時, 夢得金尺, 創業垂統, 實兆於是, 取義於財成天下也。爰定最上大勳章之名曰'金尺'。其次曰'李花大勳章', 蓋取諸國文也。其次文勳曰'太極章', 分爲八等, 蓋取諸國標也。其次武功, 亦分八等, 曰'紫鷹章', 蓋亦取高皇帝耀武故事也。嗚呼! 高皇帝姿挺神聖, 用兼文武, 開艱大之業, 奠萬世之基。至于股躬, 嗣有曆服, 夙夜兢兢, 或恐有愆。正須上下同心, 勵精圖治, 用答垂裕之嘉謨, 聿逎滋至之景命。凡皇親暨臣工, 體金尺財成之道, 法揚鷹用張之烈, 內不忘李花之文, 外不辱太極之標, 則豈惟予一人, 嘉乃茂績, 褒章榮譽抑 亦高皇帝在天之靈, 庶幾有喜而降之以福, 其各勖哉。"

의 표식[國標]'이라고 지칭하고 있다. 이에 견주어 '이화대훈장'은 '나라 문장[國文]'이라고 지칭하였다. 훈장에 쓰이기 이전에 이미 화폐와 우표에 널리 쓰이고 있었던 이화문에 관해서는 사실 별다른 공식적인 언급이 이루어진 적이 없었는데 여기에서 비로소 그 상징의 의미를 밝히고 있다. 그러나 흔히 '이화(李花)'가 '오얏 리' 자에서 따온 것이라는 점을 바탕으로 이화문이 황실 문장으로 쓰였다고 인식하고 있는데 여기에서는 황실 문장에 국한하지 않고 '나라 문장'으로 밝히고 있는 점이 주목된다.[10]

오히려 황실과 관련해서는 조선 왕조를 개창한 태조와 관련한 고사를 바탕으로 도상을 추출한 점이 흥미롭다. 태조가 왕위에 오르기 전에 꿈에서 받았다는 금척은 조선 왕실 정립의 정당성을 주장하는 것으로, 이를 상징으로 차용한 것은 대한제국이 조선의 정통성을 이어받고 있는 국체임을 상징적으로 보여준다. 「훈장조례」보다 한 해 앞서 1899년 7월에 제정된 「대한국 국제」에서는 "대한제국의 정치는 위로는 5백 년을 전래하시고, 뒤로는 만세불변의 전제정치이니라"라고 하여 대한제국이 조선을 잇고 있음을 천명하기도 했다.[11]

금척에 관련된 고사는 『태조실록(太祖實錄)』에 전하는데, 태조가 잠저(潛邸)에 있을 때 여러 가지 개국의 조짐이 나타난 것의 하나로 제시되어 있다. 태조의 꿈에 신인(神人)이 금자[金尺]를 가지고 하늘에서 내려와 태조에게 나라를 이룰 것을 권하였다는 것이다.[12] '자'는 모든 것을 재는 기준이 되는 척도로서, 왕권

10 대표적인 예로 궁중유물전시관에서 있었던 《오얏꽃 황실생활 유물》전(1997) 등이 있다.

11 <대한국 국제> 제2조. 『일성록(日省錄)』 광무 3년(1899) 7월 12일.

12 『태조실록』 홍무 25년(1392) 7월 27일. 上在潛邸, 夢有神人執金尺自天而降, 授之曰: "慶侍中復興, 淸矣而已老; 崔都統瑩, 直矣而少戇。持此正國, 非公而誰!" 또한 이어서

의 상징으로 제시된 것이다. 또한 무공이 뛰어난 이에게 수여하는 훈장을 '자응장'이라 이름하고 이 역시 태조의 무훈과 관련된 고사에서 비롯했다고 밝혔다. 태조의 무훈과 관련된 고사란 태조가 어릴 때 화령(和寧)에서 자랐는데, 나면서부터 총명하고 지략과 용맹이 남보다 월등하게 뛰어난 것을 두고, 이 고장 사람들이 매를 구할 때에는 "이성계와 같이 뛰어나게 걸출한 매를 얻고 싶다"고 말했다는 것이다.[13] 훈장의 주요 상징인 금척이나 매를 태조의 고사를 바탕으로 추출해 낸 것은, 이 무렵 태조를 비롯한 7조(祖) 왕을 황제로 추숭하고 그 능을 재정비하며 어진을 이모(移摹)해서 다시 봉안(奉安)하는 등의 일련의 황실 추숭 사업과도 무관하지 않다.

훈장의 형태적인 구성을 살펴보면 훈장과, 복식에 착용하게 될 때 훈장을 패용할 수 있도록 하는 끈인 수(綏)가 있다. 복식의 위계에 따라 훈장을 달리 패용해야 하는데, 정장(正章), 부장(副章), 약장(略章)으로 나뉜다. 훈장의 위계에 따라 수도 대수(大綏), 중수(中綏), 소수(小綏)가 있다. 대수는 어깨에서부터 반대쪽 가슴 아래쪽으로 비껴 착용하는 것으로, 천을 직조하여 만들고 아래쪽에는 꽃 모양으로 리본을 만든다. 정장은 대수의 꽃 부분 아래에 착용한다(7장 ① 참고). 금척대훈장, 서성대훈장, 이화대훈장과 함께 훈공 1등 태극장, 훈공 1등 팔괘장이 대수를 착용할 수 있다. 중수는 태극장, 팔괘장, 자응장, 서봉장의 훈공(군공) 3등장을 패용할 때의 수이다. 4등장 이하에는 소수장으로 패용한다.

어떤 사람이 지리산 바위 속에서 얻었다며 바친 글 속에는 "목자(木子)가 돼지를 타고 내려와서 다시 삼한(三韓)의 강토를 바로잡을 것이다"라는 것이 있어 이(李)씨 성을 가진 사람이 새로 나라를 세울 것을 예언했다는 이야기가 실려 있다.

13 『태조실록』홍무 25년(1392) 총서 28번째 기사. 太祖生而聰明, 隆準龍顔, 神彩英俊, 智勇絶倫。幼時遊於和寧、咸州間, 北人求鷹者必曰："願得神俊如李【太祖舊諱。】者。"

약장은 주로 옷깃에 간략하게 패용하는 것이다.

훈장에 쓰인 상징들을 구체적으로 살펴보면, 금척대훈장에는 가장 중심에 있는 태극 문양으로부터 사방으로 백색 광선이 뻗어나가는데, 그 광선의 중심에 금척이 배치되었으며 광선을 빙둘러 오얏꽃 문양을 연결해 원을 이루고 있다. 이 개념은 일본의 국화대훈장과 유사한 배치로, 가운데에 욱일을 두고 광선이 네 방향으로 뻗어나갔으며 그 사이에 국화꽃과 잎이 배치되어 있다. 금척대수장의 꼭지가 오얏꽃과 잎의 측면관이나, 국화대수장의 고리는 국화장과 같이 정면에서 펼쳐진 둥근 국화꽃인 점은 차이가 있다. 뻗어나간 광선의 끝이 각기 요철 모양이어서 서로 다르기는 하지만, 기본적인 배치에서는 거의 유사하다.

이화대훈장도 비슷한 구조이나, 태극을 둘러싼 광선이 이중의 홍백색(紅白色)으로 이루어져 있으며 금척이 없다⑧. 1902년에 제정된 서성대훈장의 경우 가운데에 태극 대신 별 셋이 놓였으며 역시 광선이 사방으로 뻗은 사이에 오얏꽃이 배치되었다.

태극장은 중앙에 태극이 놓이고 백색 광선이 여덟 방향으로 뻗어나가고 있는데, 여기에서는 훈장의 명칭인 태극만이 선명하게 부각된다. 그러나 꼭지는 다른 훈장들과 마찬가지로 오얏꽃과 잎으로 구성되었다. 태극장은 훈등에 따라 옷깃에 다는 약수(略綬)가 다양하게 변형되었는데, 훈공 삼등 태극중수장(太極中綬章)과 훈공 오등 태극소수장(太極小綬章), 훈공 육등 태극소수장, 훈공 칠등 태극소수장의 약장은 청색, 홍색, 백색이 삼태극(三太極)을 이룬 모습이다.

팔괘장은 다른 훈장들과는 형태가 다소 달라서 가운데의 원에 등위에 따른 괘가 배치되고 여섯 방향으로 광선이 뻗어 있는데, 이 형태는 광선이 일곱 방향으로 뻗는 영국의 성 마이겔 훈장(St. Meigel)의 형태와 유사하다. 팔괘는 훈공 일등부터 팔등까

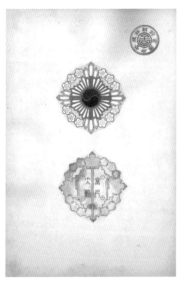
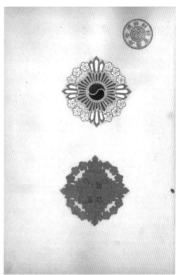

⑨ (왼쪽) 태극장. (오른쪽) 팔괘장.

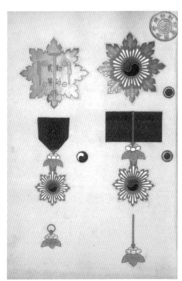
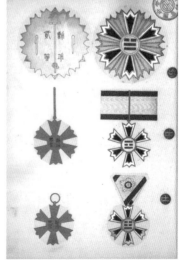

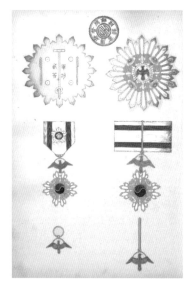
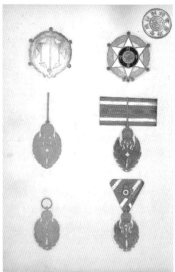

지 차례로 건(☰), 태(☱), 이(☲), 진(☳), 손(☴), 감(☵), 간(☶), 곤(☷) 괘가 사용되었다⑨.

　　군공 일등(軍功一等) 자응장은 가운데에 태극을 두고 그 둘레를 무궁화로 배치하여 변화를 주고, 매는 고리 부분에 배치했다. 그런데 군공 이등 자응장에는 중심부에 매를 놓고 주위를 무궁화꽃과 잎으로 둘러쌌으며, 그 바깥쪽에서 다시 백색 광선이 뻗어나가는 모습으로 구성했다.

　　마지막으로 훈 일등에서 육등까지 나누어지는 서봉장은 문채(文彩) 부분이 봉과 황이 서로 마주보며 비상하는 자세로 대칭되어 있고 꼭지에 해당하는 부분에 황후의 상징인 구룡쌍봉관(九龍雙鳳冠) 모양이 고리와 문채를 연결하고 있다⑩.[14]

14　　이강칠, 앞의 책, 85~107쪽.

훈장에 쓰인 상징들은 태극, 오얏꽃, 금척, 서성, 자응, 무궁화, 팔괘, 봉황 여덟 가지로 정리된다. 이 중 태극은 태극장뿐 아니라 금척대훈장, 이화대훈장, 자응장에 쓰여 가장 보편적이며 대표적인 상징으로 활용되었음을 알 수 있다. 오얏꽃 또한 금척대훈장과 서성대훈장, 이화대훈장에 고루 쓰였으며, 태극장까지 꼭지에 쓰였다. 특히 무궁화와 매 문양이 도입된 점이 특기할 만하다. 무궁화는 1901년에 발행된 이화우표의 시쇄판에 등장했지만(4장 ⑮ 참고) 실제로 발행된 우표에는 채택되지 않았었다. 그런데 비슷한 시기에 제작된 훈장에 무궁화 문양이 채택된 것은 이 시기에 무궁화가 또 하나의 상징으로 도안화된 것으로 볼 수 있겠다. 무궁화 문양은 7장에서 살펴보았듯이 문관 대례복에는 전면적으로 채택되었다.

이처럼 훈장의 상징 문양들은 국가와 황실 관련의 주요 상징을 망라하고 있는데, 이는 훈장이 외교 관계로 수여하는 한편 국가에 공훈이 있는 이들에게 수여하는 명예의 표시이기 때문일 것이다. 마찬가지의 이유에서 훈장을 수여할 때 발급한 훈장 증서(勳章證書)에도 훈장의 상징 요소들이 들어 있다. 1902년에 프랑스 공사였던 콜렝 드 플랑시에게 하사한 훈1등 태극장의 훈장 증서 테두리는 오얏꽃 문양과 무궁화 문양을 번갈아 놓고 꽃가지로 둘렀는데, 네 귀퉁이에는 태극을 배치하였다. 한가운데에는 풍성한 꽃다발처럼 꽃가지와 꽃을 놓고, 아래쪽에는 금척을 삽입하였다 ⑪. 문서에 이처럼 꽃가지로 두르고 꽃다발을 이용하는 것은 영국 빅토리아 스타일의 연속 문양을 응용한 것으로 보이나, 직접적인 연관성은 역시 같은 형식에 국화와 오동 문양을 배치한 일본의 훈장 증서와 닿아 있다.

표❷ 훈장의 상징 문양

종류	문채의 문양	고리 장식	등급
금척대훈장	태극을 중심으로 광선이 뻗고, 그 위에 제 방향으로 금척이 있으며, 바깥 테두리쪽에 오얏꽃이 세 송이씩 배치됨	오얏꽃과 잎	대훈위
서성대훈장	붉은 색 둥근 바탕에 은색 별이 셋 있고, 오얏잎이 둘러쌈. 여기서 은백색 광선이 사방으로 뻗어나가고 그 사이에 오얏꽃 세 송이씩이 배치됨	오얏꽃과 잎	대훈위
이화대수장	태극을 중심으로 안쪽에 붉은 광선이 뻗고 바깥쪽에 흰 광선이 뻗음. 그 사이사이에 오얏꽃이 세 송이씩 배치됨	오얏꽃과 잎	대훈위
태극장	태극을 중심으로 금색 테두리가 있고 바깥쪽에 8방향으로 흰색 광선이 뻗어나감	오얏꽃과 잎	훈1등부터 8등까지
팔괘장	가운데에 팔괘의 하나가 그려지고, 여섯 방향으로 푸른 광선 모양이 뻗어나감	장식 없음	훈1등☰ 훈2등☱ 훈3등☲ 훈4등☳ 훈5등☴ 훈6등☵ 훈7등☶ 훈8등☷
자응장	태극을 중심으로 무궁화 꽃과 잎이 사방으로 놓이고 그 사이의 위쪽으로 백색 광선이 뻗어나감. 훈2등에는 중심에 매 문양이 들어감	날개를 펼친 매	군공 1등부터 8등까지
서봉장	두 마리 금빛 봉황이 등을 마주대고 날개를 펼친 모습 서봉 부장은 가운데에 봉황 한 마리, 둘레에 청색 띠 바탕에 "서봉 부장"이라는 글자가 있고 흰색 6각 별모양을 전체적으로 녹엽관이 빙 두른 모습. 별의 꼭지점에는 붉은 구슬 모양이 하나씩 달림	운두 높은 구룡쌍봉관	훈 1등부터 6등까지

기념장의 제작과 배포

대한제국기에는 여러 기념행사와 더불어 기념장(記念章)이 제작·배포되었다. 기념장을 최초로 만든 기록은 민영환이 1896년 5월 러시아 황제 니콜라이 2세의 대관식에 축하 사절로 참석했을 때⑫, 러시아 주재 조선 공사관의 사환 27명에게 나누어 준 것이

⑫ 1896년 러시아 니콜라이 황제의 대관식에 축하 사절로 파견되어 전통
대례복인 흑단령에 훈장을 착용한 민영환 사진. 고려대학교 박물관 소장.

332

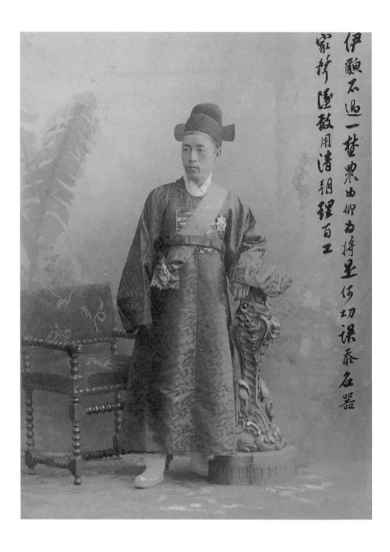

었다고 한다.[15] 실물을 확인할 수 없어서 아쉽지만 기록에 따르면 이 기념장은 은으로 만든 메달로, 앞면에는 태극기와 "건양 원년(建陽 元年)"이라는 연호, 뒷면에는 "대조선공관(大朝鮮公館)"이라는 발행처를 넣었다고 한다. 민영환은 이듬해인 1897년 6월에 영국 빅토리아 여왕의 즉위 60주년 기념식에 참석했을 때도 머물던 호텔에서 철수할 때 시중들던 사람들에게 기념장을 나누어 주었다. 백금의 재질로 된 이 메달에는 앞면에 "대조선건양이년(大朝鮮建陽二年)"이라는 글씨와 뒷면에 태극기가 새겨진 것이었다고 한다. 민영환이 메달을 나누어 주게 된 동기는 다른 공사관에서 하는 것을 보고 거기에 보조를 맞추고자 했다고 한다. 곧, 기념장을 나누어 주는 것이 일종의 외교적인 행위가 된다는 것을 파악하고 있었던 것이다. 따라서 독립국 조선의 이미지를 더 굳건히 심기 위해 기념장에 새기는 문양을 태극기로 삼는 것은 자연스러운 발상이었을 것이다. 민영환은 메달에 발행처를 "대조선공관"으로 쓰고 국표인 태극기를 새겨 기념장을 외교 홍보물로 적극 활용한 것이라고 하겠다. 그러나 이때는 아직 표훈원 같은 훈장 제작 관서가 세워지기 전이었다. 따라서 메달을 만들어서 돌리는 아이디어는 외교관으로서 여러 국외 행사를 치러본 민영환의 개인적인 노력이었던 것으로 생각된다. 민영환의 기록 외에는 다른 기록이 없어서 알 수 없으나, 이 메달을 나누어 주기 며칠 전에 10개를 주문해 두었다는 기록을 보면, 메달은 조선에서 제작해 간 것이 아니라 미리 준비한 도안을 가져갔을 수도 있고, 또는 태극기를 넣는 아이디어만으로 현지에서 제작을 맡겼던 것이 아닌가 짐작된다.

15 『閔忠正公遺稿』, 92쪽의 海天秋帆(建陽 元年 6월 7일) 및 185~186쪽의
 使歐續草(建陽二年 7월 5일). 이윤상, 「고종 즉위 40년 및 망육순 기념행사와
 기념물—대한제국기 국왕 위상제고사업의 한 사례」, 133~134쪽에서 재인용.

국내에서 기념장을 본격적으로 만든 것은 1901년 9월 7일 고종의 탄신 50주년 만수성절을 맞아서였다.[16] 만수성절은 고종의 탄신일을 기념일로 삼아 이미 1895년부터 시행해 왔지만,[17] 기념장을 만든 것은 이때가 처음이다. 만수성절에는 백관(百官)의 문안은 물론 각국 공사의 알현례(謁見禮)와 내외 진연을 벌이기 때문에, 왕권을 과시할 수 있는 좋은 기회였다.[18] 특히 이해에는 고종의 탄신 50주년이었으므로 여러 기념행사와 더불어 기념장을 제작하여 그 의미를 한층 강화하려고 했다. 기념장을 나누어 주는 행위는 민영환과 같은 외교관들이 다른 나라의 예를 따라 조언한 바에 따른 것이었을 것이다. 그런데 기념행사와 같은 것은 행사를 치르고 나서 시간이 지나면 기억 속에서만 존재하는 것인 반면, 기념장과 같은 것은 물질적으로, 또 시각적으로 남아 존재하기 때문에 그 효과를 오래도록 보존할 수 있게 하는 것이다. 고종 탄신 50주년 기념장은 은으로 제작되었는데, 황제를 상징하는 통천관 문양을 넣어 의미를 표현했다. 곧 정면의 중앙에는 통천관을 돋을새김하고 뒷면에는 "대한뎨국 대황제폐하 성슈 오십년 칭경긔념 광무 오년 구월칠일"이라는 문구를 표기하였다 ⑬. 민영환이 태극기 문양을 넣어 제작했던 기념장과는 달리 이 기념장에 통천관 문양이 삽입된 것은 황제의 탄신 기념인 이 행사의 의미를 부각시키고자 해서였을 것이다. 통천관 문양을 사용한 것은 고종 등극 40주년을 기념하여 제작한 기념우표에서도

16 『고종실록 』광무 5년(1901) 9월 7일.

17 『宮內府案』(奎 17801), 1895년 7월 24일. 기념일에 제정에 관해서는 정근식,
 「한국의 근대적 시간 체제의 형성과 일상생활의 변화」,『사회와 역사』vol.
 58(2000) 참조.

18 고종 즉위 40주년 기념행사의 경과와 자세한 내용에 관해서는 이윤상, 앞의 글
 참조.

볼 수 있었는데, 이 메달의 제작이 그보다 빨리 진행되었음을 생각하면 우표의 통천관은 메달에서 아이디어를 얻은 것인지도 모르겠다. 기념장 제작은 표훈원에서 담당하여 1,000개를 제작했는데, 이를 위해서 표훈원 기사 김형모(金瀅模)가 1901년 5월에 일본에 다녀온 기록도 있다.[19]

두 번째 기념장은 이듬해인 1902년에 고종의 즉위 40년과 망육순을 기념하는 것이었다. 이 기념장은 본래 칭경예식 때에 반사(頒賜, 임금이 녹봉이나 물건을 내려 나누어 주던 일)하도록 제작된 것이었으나, 칭경예식이 연기되는 바람에 12월 3일에 치른 진연에 참석한 사람들에게 나누어졌다.[20] 이해에는 표훈원 기사 김창환(金昌桓)이 기념장 조각 일로 일본을 다녀왔는데, 앞면에는 의궤 등에서 볼 수 있는 것과 같은 궁궐 건물 모습을 놓고, 뒷면에는 탄신 50주년 기념장에서 주 문양으로 사용했던 통천관을 작게 넣고 "대한뎨국 대황뎨폐하 성슈망육슌 어극ᄉ십년 급입기샤합슴경 긔념동쟝 광무 륙년 십월 십팔일"이라는 글씨를 넣었다⑭. 이때의 기념장은 망육순이라는 의미가 있어서인지 다양하게 제작되었는데, 금장이 50개, 은장이 1,600개, 동장이 1,000개 제작되었으며, 장에 함께 붙이는 수(綬)와 장을 넣어 보관할 수 있는 갑(匣)은 모두 2,650개가 제작되어 13,447원 20전의 제작비가 들었다.[21] 금장은 외국 대사에게, 은장은 국내의 칙임관과 주임관들에게, 동(구리)장은 판임관 이하에게 반급하도록 제조되었다.[22] 4장에서 살펴보았듯이, 이 기념장과 함께 통천관 문양을 넣은 기념우표도 발행되었다. 이는 우리나라 최초의 기념우

19 『外部表勳院來去文』 1901년 5월 27일.

20 『고종실록』 광무 6년(1902) 12월 3일.

21 『各部請議書存案』(奎 17715)의 別紙調書 1902년 8월 16일.

22 『제국신문』 1902년 9월 11일.

표이다(4장 ⑳ 참고).

　　이후 제작된 4종의 기념장은 순종과 관련된 것으로 통감부 시기의 것들이다. 1907년 1월 24일 황태자(뒤의 순종)의 가례(嘉禮)를 기념하여 은과 동 두 종류의 재질로 제작하여 당일 가례에 참석한 사람들에게 반급했다.[23] 이 기념장은 정면에 비둘기 한 쌍을, 뒷면에는 "대한뎨국 황태자전하 가례식 긔념장 광무십일년 일월 이십사일"을 횡서로 새겼다 ⑮. 나머지 3종은 순종 즉위 이후의 것으로, 1907년 8월 27일 순종이 황제에 즉위한 것을 기념하여 만든 것과, 1909년 1월 7일부터 13일까지 순종이 남쪽의 대구, 부산, 마산 등지를 순행한 일과 1월 27일부터 2월 3일까지 서북쪽의 평양, 의주, 정주, 황주, 개성 등지를 살피고 돌아온 일을 기념한 것이다 ⑯,⑰.[24] 순종 즉위 기념장의 정면에는 깃발이 새겨져 있는데, 그 문양이 이화문으로 되어 있다. 이강칠은 이 기를 어기 또는 황제기로 지칭했는데, 이 깃발의 이화문은 이화문의 성격 변화와 관련이 있다고 생각된다. 곧 1900년에「훈장조례」에서 표명되었던 국가 문장으로서의 이화문이 1907년 무렵에 와서는 황제 또는 황실 관련 문양으로 축소되어 가고 있는 상황의 변화를 보여주는 것으로 여겨지기 때문이다.[25] 또한 순종 즉위와 남서 순행을 널리 선전하고자 한 기념장은 국내적으로 고종의 양위에 대한 반발이 식지 않은 가운데 순종의 즉위를 정당화하고자 했던 통감부의 정책적 의도가 깔려 있었던 것으로 생각된다.

　　그 밖에 '상패' 기념장은 정면에 태극기를 교차 게양한 다음 그 위에 이화문을 놓고, 뒷면에는 가운데에 "賞牌"라고 적고 주위

23　『승정원일기』 광무 10년(1906) 12월 14일(양력 1907년 1월 27일).

24　『순종실록』 융희 2년(1909) 6월 1일 "勅令 第63號로 南·西巡幸記念章制定件을 頒布하다."

25　이강칠,『대한제국시대 훈장제도』, 109쪽.

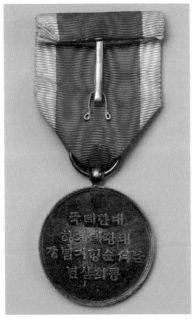

를 나뭇가지 모양을 둘렀다.[26] 이 기념장은 용도를 알 수 있는 기록을 따로 찾을 수가 없는데, 정면의 문양은 대한제국에서 발행한 여권에 나오는 것과 같다(9장 ① 참고). 또 '상패'라는 명칭은 '훈장'이라는 용어를 쓰기 전에 한시적으로 쓰던 용어로서, 제작 시기를 훈장 제작 초기의 것으로 짐작할 수 있으나, 자세한 것은 자료가 좀 더 보충된 뒤에 언급할 수 있을 듯하다.[27]

26 이강칠, 위의 책, 152쪽.

27 이 상패에 관해서는 현재 관련 자료를 파악하기 어렵다. 다만 1907년에 열린 경성박람회 관련이 아닌가 추정된다.

망국과 국가 표상의 의미 변화

1905년 을사늑약이 맺어지고 통감부가 설치되어 외교권을 빼앗기게 되었다. 이의 부당함을 국제 사회에 알리고자 1907년 만국 평화회의가 열리는 네덜란드 헤이그에 고종이 밀사를 보냈으나 이러한 노력은 헛되이 끝나고 이를 빌미로 고종이 강제로 퇴위되고 순종이 즉위하는 등 통감부 시기에는 정치 사회적으로 큰 위기가 벌어졌다. 이처럼 주권이 보장되지 않는 시기에 국가 상징이 지니는 의미는 제정 당시와는 달라질 수밖에 없었다. 특히 이 시기는 국민과 국가에 관한 관념과 더불어 민족 또는 동포의 관념이 형성되면서 국가나 황실 중심의 국가관에도 변화가 일어났다. 이 시기 태극과 이화문, 무궁화는 국가가 외교상의 필요에 의해 처음에 제정했을 때와는 달리 변화하는 사회 상황에 따라 국민들이 그 의미를 부여해 가기 시작했다는 점에서 큰 변화를 보인다.

태극: 국표(國標)에서 저항의 상징으로

태극과 팔괘는 이미 조선 시대에도 널리 쓰이던 도상으로, 태극기를 국기로 채택한 뒤에는 그 도상을 적극 수용하여 광범위하게 활용했으며, 특히 단순한 태극이나 팔괘 도상이 아닌 '국가' 상징으로서의 의미를 부각한 일종의 기호로 자리 잡았다. 특히 태극은 외국과 관련된 일에 많이 사용되었다. 앞서 콜렝 드 플랑시에게 태극 훈장을 수여할 때 발행했던 훈장 증서의 네 귀퉁이에 태극이 표현되어 있는 데에서 볼 수 있는 것처럼, 훈장이 내국인뿐 아니라 외국인들에게도 많이 수여되었다는 점에서 태극을 국가를 상징하는 도상으로 삽입한 것이라고 볼 수 있다. 외국과 관련되는 문서의 하나로 대한제국기에 발행했던 여권에서도 교차 게양된 모양의 태극기가 그려져 있다①. 여권은 해외에 가는 사람에게 그 여권을 가진 사람의 신분을 보증해 주는 주체로서의 국가가 발행하는 것이니만큼, 태극기 도상을 채택한 것은 주권국가

를 상징하는 기호로서 당연히 일일지도 모른다.

훈장 증서와 여권은 중앙 정부에서 발행한 것으로 대외적인 이미지로서 채택된 것이었지만, 이처럼 태극 깃발을 교차 게양한 도식은 지방 관청에서 발행한 공문서에도 삽입되어 국가 권위를 표상하는 기호로도 작동하고 있었음을 알 수 있다. 공문서 형식에 국기가 삽입된 것은, 글씨로만 내용을 서술했던 이전의 문서에 견주어, 시각적으로 국가 권위를 인식시키는 새로운 장치였다.[1]

문서에 도상을 삽입하는 방식이 확산되면서 학교에서 발행하는 증서에서도 도상이 채택되었다. 1904년 1월에 외국어 학교장 홍우관(洪禹觀)이 학업 성적이 우수한 학생 최홍순(崔鴻淳)에게 수여한 우등상장에는 위의 여권과 같은 자리에 태극기가 교차하고 아래쪽에 이화문이 놓인 도상이 있다 ②. 마찬가지로 1910년 3월 31일에 사립 전주함육보통학교에서 발행한 수업증서(수료증), 1910년 1월 1일에 전북 익산의 사립 익창학교에서 발급한 진급증서(進級證書)에도 테두리는 다르지만 중앙 상부의 태극기와 이화문이 유사한 도상을 하고 있다. 이 무렵 공식적으로 발급하는 이러한 증서에는 태극기와 이화문이 널리 확산되어 쓰이게 되었던 것이다. 좀 더 이른 예로 1897년 2월 대조선보험회사에서 발행한 보험 서류에도 태극기가 교차 게양된 도식이 표현되어 있다 ③.

태극 또는 태극기의 이러한 활용은 민간에도 적극 수용되었다. 태극기는 당대에 발행된 신문의 제호(題號)와 함께 쓰인 상징으로 널리 채택되었는데, 『독립신문』(1896~1899)을 비롯하여 『황성신문』(1898~1910), 『제국신문』(1898~1910) 등이 모두 태극

1 　다만 어떤 문서들에는 주돈이의 음양태극을 싣기도 해서 태극 문양의
　　 구분이 엄격하게 적용되지는 않았던 것으로 보인다. 『대한제국기
　　 고문서』(국립전주박물관, 2004) 지방 문서 도판 참조.

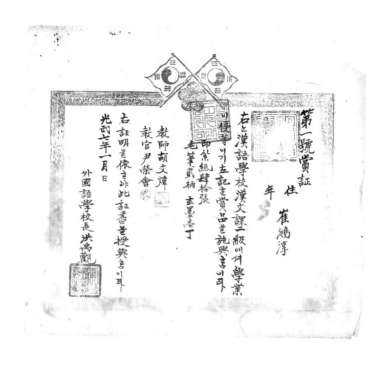

④ 『독립신문』, 『皇城新聞』, 『제국신문』에 신문 제호와 함께 쓰인 태극기.
 1896~1899년.
⑤ 전차에 그려진 태극 문양.

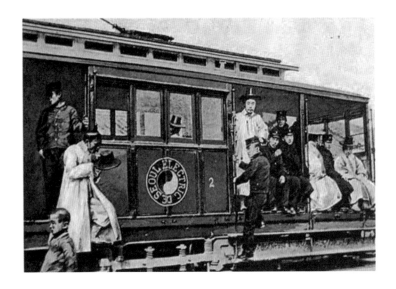

기를 신문 로고의 하나로 사용하였다④. 또 태극기 도상은 신문에 게재된 광고에도 활용되었는데, 독일계 회사로 무역을 활발히 했던 세창양행에서는 태극기가 교차된 도안을 실어 눈길을 끌었고, 금계랍 등의 약품을 판매하는 제중원에서도 태극 도상을 이용해서 광고를 게재했다. 상업적으로 태극 도상이 이용된 다른 예로 서대문과 동대문, 종로에서 남대문을 이었던 전차를 들 수 있다. 1899년 황실과 콜브란(Henry Collbran)이 합작해서 세운 한성전기회사에서 운영한 전차는 몸체에 태극 표지를 그려 넣고 종로 거리를 누볐다⑤. 이처럼 태극 또는 태극기는 조선/대한제국/KOREA의 상징 기호로서 폭넓게 자리 잡았다. 그것은 태극이 '국표'로서 가장 대표적인 도상으로 인식되고 있었음을 말하는 것이다.

국민의례의 형성과 '국기 사건'의 태극기

이 시기에는 태극기에 경례를 하는 일종의 국민의례가 형성되기도 하였다. 1897년 4월 27일 훈련원에서 실시한 한성 지역 관공립 소학교 연합 운동회에서 교원과 학도 천여 명이 모여 운동회를 치렀을 때, 훈련원장에는 내외 손님들을 모신 대청에 태극기를 배설하고 학도들이 애국가를 불렀다. 이때 참석한 학부대신 민종묵이 "운동회 때에 국기를 모시고 하는 것은 조선 인민들이 조선도 다른 나라와 같이 자주독립하자는 뜻을 보이자는 것"이라며, "국기란 것은 위로는 임금을 몸받은 것이요 아래로는 인민을 몸받은 것"이라는 내용의 연설을 했다.[2] 1899년 4월 29일 훈련원에서 한성 지역 관립 외국어 학교 6교 연합 운동회를 치를

2 　『독립신문』 1897년 4월 29일. 국민의례의 형성과 국기에 대한 경례에 관해 자세한 것은 목수현, 「亡國과 국가 표상의 의미 변화」, 『한국문화』 50(2011), 154~157쪽 참조.

때에도 훈련원 대청에 대한국기를 세우고, 통상조약을 맺은 각국의 국기를 함께 게양하고, 정부의 대소 관인을 비롯하여 각 신문의 사원들, 학도들, 각 나라의 외교관 및 학교의 교사와 부인 등 내외빈들이 옷깃에 조그마한 태극 기표를 꽂고, 줄다리기에서 우승한 법어학교에 시상품으로 국기를 수여하기도 했다.[3] 태극기를 중심으로 각국 국기를 게양하고 애국가를 부르는 이러한 의례는 궁궐의 진연이나 사, 묘, 단에서 치렀던 국가 의례와는 그 성격을 달리하는 것이라고 할 수 있다. 국가 제사가 기본적으로 유교적 세계관을 바탕으로 한 것이었다면, 학교를 중심으로 한 이러한 의례는 교육을 바탕으로 한 국민의 형성에 그 목적을 둔 것으로 파악된다.[4]

태극기가 독립정신의 상징으로 자리 잡게 된 것은 오히려 외부의 힘이 작용해서 내적인 저항을 일어나게 한 이후인 것으로 여겨진다. 태극기와 독립을 병치시키는 관념이 시각적으로 나타난 것은 독립문에서이다. 독립문은 1894년의 청일전쟁 이후 중국의 영향력이 약화된 것과 관련하여, 중국으로부터의 오랜 간섭과, 새로운 보호자를 자처하는 일본으로부터의 독립을 포함하여 만국과 어깨를 나란히 하는 독립국으로서의 염원을 담고자 세운 것이었기 때문이다. 1896년에 착공하여 1897년에 준공한 독립문에는 '독립문' 글자 양쪽에 태극기가 새겨져 있어 조선/대한제국의 시각적 정체성을 확인해 주고 있다.[5] 대한제국의 선포와 발

3 『독립신문』 1899년 5월 1일.

4 학교 교육과 국민의식의 형성에 관해서는 김성학, 「근대 학교운동회의 탄생:
 화류에서 훈련과 경쟁으로」, 『한국교육사학』 제31권 제1호(2009), 57~94쪽.

5 독립문은 무악재 고개 전에 중국 사신을 맞이하던 영은문을 헐고 그 자리에 세운
 것으로 중국으로부터의 독립을 뜻하는 비중이 높았다. 그러나 독립문을 세우던
 무렵 고종이 아관파천과 경운궁 환궁, 대한제국 수립 등을 단행하던 시기로,
 중국이나 일본으로부터의 간섭에서 벗어난 독립을 추구하려는 의도도 담겨

⑥ (위) 독립문 사진엽서.
(아래) 1897년 준공된 독립문의 제액에 태극기가 새겨져 있다. 목수현 사진.

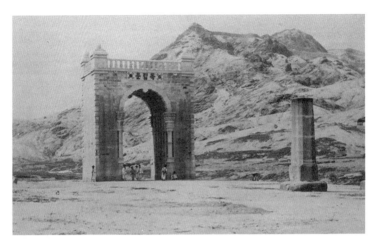

맞추어 준공된 독립문의 제액을 장식한 태극기 문양은 열강으로부터의 독립을 더욱 공고히 하는 상징으로 받아들여졌는데, 태극기 도상을 새겨 넣은 것은 이 문이 국가적인 상징을 담은 문이라는 뜻을 확실히 하려는 의도에서였을 것이다⑥.

그러나 1905년의 을사조약, 1907년의 고종 양위에 이어 1910년의 한일병합 같은 일련의 사태를 거치면서 독립을 보존할 '나라'라는 외연이 사라지자, 오히려 태극기는 그 상대적인 보상으로 더욱 힘을 지니게 된 것으로 보인다. 1906년 무렵부터는 각 지방의 의병들이 일어나 국권 상실의 상황에 항거할 때 태극기를 소지했다. "불원복(不遠復)"이라는 글자가 새겨진 태극기는 전라도 구례에서 순절한 의병장 고광순이 의병을 창의할 때에 '국권 회복이 멀지 않았음'을 다짐하며 만든 것으로 알려져 있다⑦.[6]

헤이그 밀사 사건으로 고종이 강제로 퇴위되고 순종이 황제위에 오른 뒤에도 국기를 둘러싼 일련의 사태가 벌어졌다. 고종을 퇴위시키고 순종을 새 황제로 올린 통감부는 이를 국민들에게 확고히 인식시키고자 1909년 1~2월 순종을 대전-대구-부산-마산 등 남쪽 지방과 평양-정주-신의주 등 서북쪽 지방을 순행하도록 했다⑧. 통감으로 부임했던 이토 히로부미[伊藤博文]는 순종을 배종하여 연설을 하는 등 일본의 통치를 공고히 하려는 의도를 드러냈다. 이때 순종을 맞이하는 행렬의 인사들에게 한일 양국의 국기를 함께 들도록 했는데, 평양의 천도교인들은 일본 순사가 나누어준 일본기를 드는 것을 거부했으며, 대성학교와 예수교회 학원의 학생들도 태극기만을 들자 일본 순사와 경찰들은 행사장 입장을 가로막았다. 의주의 한 보통학교에서는 연회장에 걸

있다고 할 수 있다. 독립문 건립에 관해 자세한 것은 필자의 글, 「독립문: 근대 기념물과 '만들어지는' 기억」, 『미술사와 시각문화』 제2호(2003), 60~83쪽 참조.

6 『대한의 상징, 태극기』(국립중앙박물관, 2008), 20쪽.

ⓖ 의병장 고광순이 1906년에 만든 '불원복(不遠復)' 태극기. 독립기념관 소장.

ⓗ 1909년에 시행한 수종 남순행 사진엽서.

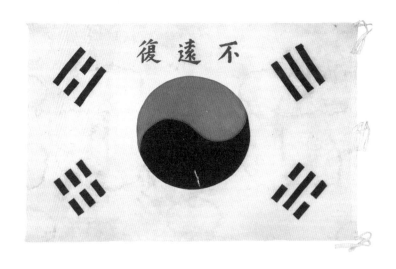

렸던 일본기가 훼손되는 이른바 '국기 사건'이 벌어졌다. 『대한매일신보』에서는 이러한 사건들을 통해 대한제국 국민들의 애국심을 확인했다고 보도했다.[7] 곧 이러한 사건은 일본기를 부정함으로써 일본기로 대표되는 일본의 한국 통치 실상을 부정하고자 하며, 태극기만을 인정함으로써 자주성과 독립성을 표현하고자 하는 마음에서 비롯된 것이라고 할 수 있다. 이는 1900년대 초만 하더라도 통치권과 구별되지 않았던 국기가 식민지에 처할 위기에 이르러 국가와 국민을 통합하여 표상하는 상징으로 인식되었음을 보여준다. 그런 때문에 1910년의 한일병합으로 그 상징의 내연(內緣)인 국가가 상실되었을 때 태극은 내면으로 더욱 깊숙이 자리 잡게 되었을 것이다.

국기를 국권 회복의 상징으로 사용한 예는 재외 한인들에게서도 확인되며, 특히 경술국치 이후에는 그 의미가 더욱 강화되었다. 1902년 하와이 이주로 시작된 노동 이민을 비롯하여 간도, 연해주 지역으로 한인들의 해외 이주가 이어졌고 한인들의 움직임은 1909년을 전후해 한인단체들이 연합한 대한인국민회를 비롯한 단체로 집결되었다. 1910년 한일합방 이후 이 단체들에서는 한일병합이 선포된 8월 29일을 국치일(國恥日)로 삼고 이를 기억하는 행사를 치렀다. 특히 1917년 국치 제8년 기념식에서는 행사장의 주벽에 걸었던 태극기의 줄을 반쯤 늦추어 내려 국권이 떨어진 것을 표현했다가 '국치기념가'를 부르고 '어떻게 하여야 국치를 씻을까'를 주제로 한 연설을 들은 뒤 다시 줄을 당겨 태극기를 주벽에 건 뒤에 <동해물> 창가를 부르는 이른바 '국기부활 예식'을 치르면서 국기를 중심으로 국권 회복을 다짐했다.[8] 해외

7 『대한매일신보』 1909년 2월 5일, 2월 19일. 국기 사건에 관해 자세한 것은 김소영,
 「순종황제의 남서순행과 충군애국론」, 『한국사학보』 제39호(2010), 160쪽.

8 「감개비량한 국치 제8년 기념식」, 『新韓民報』 1917년 8월 30일. 20세기 초 미주

의 한인들은, 국내와는 달리 태극기는 사용할 수 있었지만, 그들을 보호해 줄 주권을 지닌 본국은 없는 상황이었으므로 국가 상징으로서의 국기가 더욱 절실했을 것이다. 미주 한인들이 낸『신한민보』에서는 해마다 경술국치일이 되면 이를 잊지 말자는 뜻으로 만평을 실었다. 여기에는 국토인 한반도와 국기가 늘 실렸다 ⑨. 국토와 국기 그림을 통해 이를 기억하고자 했던 것이다.

1910년 한일병합으로 태극기를 국기로서 사용하지 못하게 된 조선에서는, 직접 그리거나 만든 태극기를 몰래 지니고 있었다. 1919년 3·1 만세운동에서는 지역마다 몰래 급조한 태극기들이 일시에 거리에 뿌려지기도 했다.[9] 서울 삼각산에 있는 진관사에서는 2009년 칠성각을 수리하는 과정에서 불단 안쪽에서 신문과 함께 태극기가 발견되었다 ⑩. 신문이 3.1 독립선언서를 인쇄한 보성사의 사장이 발간한『조선독립신문』, 중앙학교와 배재고보 학생들이 지하에서 발행한『자유신종보』, 신채호가 상하이에서 대한민국 임시정부의 기관지로 발행한『독립신문』등 1919년 6월에서 12월 사이에 발행한 것이어서 이 태극기는 이 시기에 만들었던 것으로 여겨진다.[10] 더구나 이 태극기는 일장기 위에 검정색 먹물로 태극의 음방 부분을 덧칠하고, 4괘도 그려 넣은 것으로 밝혀졌다. 이는 강력한 독립 의지와 반일 저항 의식과 애국심을

한인들의 국기 인식에 관해서는 목수현,「디아스포라의 정체성과 태극기: 20세기 전반기 미주 한인을 중심으로」,『사회와역사』86집(2010), 47~79쪽 참조.

9 현재 독립기념관에는 이 당시 제작되었던 태극기 등 독립운동과 관련된 태극기가 여러 점 남아 있다.

10 진관사에 주석한 백초월 스님 등이 1919년 3월 초부터 1920년 2월까지 서울과 상하이를 왕래하면서 독립운동을 벌였으며, 백초월 스님이 일제에 체포되기 전 1920년 초에 긴박한 상황에서 칠성각에 숨겨 놓은 것으로 보인다.「진관사의 역사」진관사 홈페이지 http://www.jinkwansa.org.

⑨ (위)「무고우일년」기사에 실린 태극기.『신한민보』1911년 8월 30일 자.

(가운데)「국치기념일」기사에 실린 한반도.『신한민보』1913년 8월 29일 자.

(아래)「제6회 국치기념일에 통곡함」에 실린 태극기.『신한민보』1916년 8월 31일 자.

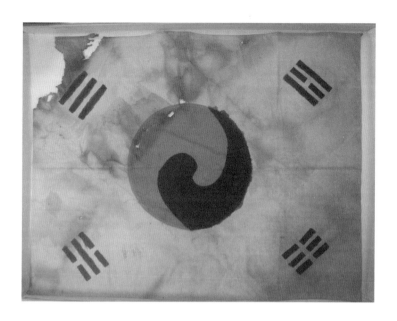

의도적으로 드러낸 것으로 해석되기도 한다.[11] 태극기가 더 이상 국기가 아니게 되었을 때 애국심의 상징으로 강하게 작동하게 되는 것은 역사적 상황이 만들어주는 아이러니가 아닐 수 없다.

오얏꽃: '국문(國文)'에서 이왕가(李王家) 문장으로

오얏꽃 문양이 처음 사용되기 시작한 것은 1885년에 처음 발행된 을유주석시주화에서부터이다(3장 ② 참고). 물론 이때에는 꽃 문양 도안이 정확하게 나온 게 아니라 꽃가지가 교차되어 주화

11 진관사 태극기에 관해서는 한철호, 「진관사 태극기의 형태와 그 역사적 의의」,
 『한국독립운동사연구』 36(2010), 5~31쪽에 자세히 고찰되어 있다.

둘레에 장식적으로 표현된 것이었다. 이후 1892년 발행된 닷 냥 은화에는 정면에 오얏꽃이 표현되는 등 적극적으로 사용되었는데(3장 ④ 참고), 이처럼 오얏꽃 문양이 주화에는 물론 우표와 훈장, 복식 등에 다양하게 채택, 활용되었다.

오얏꽃은 왕가의 성씨인 '오얏 李'에서 나온 것임을 추측하는 것은 어렵지 않으나 이 역시 안타깝게도 문양의 활용 초기에는 오얏꽃 문양의 도입에 관해 언급한 기록을 찾기 어렵다. 오얏꽃 문양 역시 1899년「훈장조례」를 반포하면서 훈장의 의미를 설명하는 조서에서 '국문'으로 지칭한 것이 문양의 성격에 관한 유일한 언급이라고 할 수 있다.

오얏꽃 문양이 조선 시대에는 문양이나 회화의 소재로 사용된 예가 없다. 혹시 한두 예가 있다고 하더라도 오얏꽃은 조선 시대까지 모란이나 매화처럼 일반적으로 널리 쓰인 문양은 아니었다. 그러나 '국가'라는 공동체를 강력하게 주장해야 하는 근대 전환기에는 국표로서의 국기뿐 아니라 왕실을 표상하는 상징을 사용해야 할 필요성에서 자연스럽게 오얏꽃이 문양으로 도상화되었을 것으로 생각된다.[12]

그런데 오얏꽃 문양이 사용된 예를 보면 그것은 단순히 왕실을 상징하는 것에 그치지 않고 훨씬 더 폭넓게 국가를 상징하도록 다양하게 사용되었던 것을 볼 수 있다. 흔히 오얏꽃 문양을 '이왕가 문장' 또는 '황실 문장'으로 지칭하나, 오얏꽃 문양이 쓰이던 초기와 1900년을 전후한 대한제국기, 그리고 고종이 양위하고 난 1907년 이후에 그 쓰임이나 의미는 변화가 있었던 것으로 보인다. 오얏꽃 문양이 처음 사용된 주화의 경우에도 이것은

12 박현정, 「대한제국기 오얏꽃 문양 연구」(서울대학교 석사학위 논문, 2002), 32~40쪽.

왕실 문장이라기보다는 폭넓게 쓰인 국가 상징이라고 보는 편이 옳을 것이다. 물론 일본의 주화 도안을 참고로 할 때 일본 황실 문장인 국화에 대응할 문양으로 왕가의 성씨에서 따온 오얏꽃 문양을 채택한 것이긴 하지만, 1892년 주화에서는 오얏꽃 문양이 국가 상징으로 전면적으로 자리 잡으며, 이 무렵 오얏꽃 도상의 도안이 정형화된 것으로 보인다.

오얏꽃 문양은 궁중과 관련한 것에 많이 등장한다. 비숍(Isabella Bird Bishop)이 1897년 경운궁에서 고종을 알현했을 때, 고종이 머무는 처소의 접견실을 묘사하면서 "왕조의 상징인 짙은 보랏빛 꽃 다섯 송이" 장식을 언급하고 있어, 궁중 안의 일정한 장소는 이화문으로 장식하고 있었음을 알 수 있다.[13] 또한 외국인을 초청할 때 보내는 초청장에도 이화문을 넣어 왕실 문서임을 표현했는데, 이를테면 1895년 7월 16일 고종이 알렌을 궁중기원연회(宮中紀元宴會)에 초청하면서 보낸 초청장에 이화문이 있었다고 한다.[14] 그보다 시기는 늦지만 독일인 헤르만 잔더가 한국을 방문했을 때인 1907년 3월 황태자 순종의 생일인 천추경절을 맞이하여 중명전에서 베푼 연회에 오도록 한 초청장에도 이화문을 넣어 황실에서 발행한 것임을 표현하고 있다 ⑪.

이화문이 궁중에 한정되지 않고 폭넓게 쓰인 예도 얼마든지 들 수 있는데, 예를 들면 1897년에 준공한 독립문 이맛돌에 새겨진 오얏꽃 문양의 경우에도 태극기와 동등하게 국가의 독립을 뜻

13 이사벨라 버드 비숍, 『한국과 그 이웃 나라들』, 이인화 올김(살림, 1994), 488쪽. 박현정은 이 장소를 당시 함녕전으로 추정하고 있는데 함녕전은 1904년의 화재로 불타 중건했으므로 현재로서는 당시의 모습을 확인할 수 없다. 박현정, 위의 글, 44쪽. 그러나 고종이 외교관이나 외국인들의 접견을 돈덕전에서 많이 했던 것을 보면, 이 장소는 돈덕전이었을 가능성도 있다.

14 박현정, 앞의 글, 43쪽.

敬啓者陰曆二月初八日恭逢我

皇太子殿下千秋慶節敬奉

聖旨以擬於是日上午十　點鍾在　重明殿

召接

貴大人茲庸欽遵仰佈尙望

照亮屆期進

宮爲荷敬頌

大安

光武十一年三月十四日　宮內府大臣陸軍副將勳一等沈相薰頓

着大禮服
佩大綬章

再如因公務或病氣果難参内即將此意
佈明爲要

하는 의미에서 국가 상징 문양으로 쓰였다. 1900년 파리 만국박람회에 설치했던 한국관에도 각 기둥과 문 위에 가로 놓인 부재인 상인방(上引枋)이 교차하는 부분에 오얏꽃 문양의 장식을 달아 국가 정체성을 표현하고자 한 것을 볼 수 있다. 그리고 무엇보다도 우표나 화폐의 예에서 보이듯 오얏꽃 문양은 다만 왕실과 관련된 물품에만 활용되지 않고 그 쓰임새가 매우 넓었다. 훈장에서 이화문은 금척대훈장, 서성대훈장, 이화대훈장에 빠지지 않고 포함되는 도상이었다. 육군 복장에서는 모표로 채택되었으며, 단추 장식의 문양으로도 활용되었다. 특히 이화우표의 경우 거의 태극과 동등한 의미로 대한제국을 표상하는 문양으로 활용되었다고 생각된다. 따라서 대한제국기의 오얏꽃 문양은 왕실/황실에서 사용하는 용도의 것을 포함하되, 그 범위를 넘어서서 「훈장조례」에서 표현했듯 '국가 문장(國文)'의 의미로 포괄적으로 사용된 것을 볼 수 있다.

순종의 어기와 이화문의 결합

그러나 '국문'으로서 널리 쓰였던 이화문은 1907년 순종의 즉위와 더불어 점차 그 의미가 변해갔으며 특히 1910년 한일병합을 전후하여 이왕가의 문장으로 전락하고 말았다. 1907년 8월 통감부에 의해 순종이 황제로 즉위한 뒤인 11월에 "황색 바탕에 금선으로 이화(李花)를 수놓고 테두리에는 산(山)자 형 장식을 두른" 황제기를 새로 만들어 사용하도록 했다 ⑫.[15] 1908년 12월에는 이를 공식적으로 반포하고, 황제기를 비롯하여 태황제기, 황후기, 황태자기, 황태자비기, 친왕기 등도 새로 제정했다.[16] 이 황제

15 『황성신문』1907년 11월 2일 「잡보」.

16 『宮內府來文』(奎17757) 융희 2년(1908) 12월 24일 「照會」. 궁내부 대신 민병석이 내각총리대신 이완용에게 보낸 조회 문서.

기는 1909년 순종의 남서 순행 때 순종의 행차에 쓰였다.

그런데 어기가 처음 제정된 것은 고종이 등극 40주년 기념 의례를 준비하던 1902년의 일이다. 이때에는 황제의 어기와 황태자의 예기, 황자들의 친왕기를 만들도록 했다.[17] 이 형태에 관해서는 자세히 알려져 있지 않으나, 현재 규장각에 소장된 <어기> 도식이 이때 어기를 제정하면서 만들어진 것으로 추정된다. 이 어기는 중심에 음양이 반원으로 되어 있는 태극을 둘러싸고 8괘가 있는 모습이다.(1장 ⑲ 참고) 그렇다면 이미 어기가 있는데도 새로 어기를 제정하고, 여기에 이화문을 사용한 의미는 무엇일까? 천황기를 사용하고 있는 일본의 경우, 천황이 바뀌더라도 16잎의 국화 문장을 사용한 천황기가 바뀌지 않는 것과는 대조적이다. 그것은 고종의 이미지를 탈피하고 순종의 이미지를 이화문과 동일시하도록 한 것이었다고 생각된다. 순종의 즉위와 더불어 이화문은 국가 상징에서, 순종 또는 황실에 국한해 사용하는 것으로 그 의미가 축소되어 가고 있었다고 볼 수 있다.[18]

비숍이 왕을 알현했을 때 실내에 오얏꽃 장식이 있었음을 언급했지만 이런 예는 현재에도 궁궐 건물 곳곳에서 확인할 수 있다. 창덕궁 인정전의 용마루에 오얏꽃 장식이 부착되어 있는 것은 이미 널리 알려져 있거니와, 인정전의 정문인 인정문에도 같은 장식이 있으며, 희정당 입구의 현관에도 오얏꽃 장식이 있었다. 또 1910년에 준공된 덕수궁(경운궁) 석조전 정면의 박공에도 이화문이 새겨져 있으며, 고종의 거처였던 함녕전 옆 건물인 덕홍전 실내에 문 위를 장식하는 장식판에도 이화문이 조각되어 있다. 사진으로만 확인되지만 경운궁에 있었던 서구식 건물인 돈

17 『고종실록』 광무 6년(1902) 7월 15일.
18 오얏꽃의 의미 변화에 관해서는 목수현, 「亡國과 국가 표상의 의미 변화」, 『한국문화』 50(2011), 160~168쪽에 고찰되어 있다.

덕전의 테라스의 난간에 오얏꽃 장식이 있었음은 앞에서 언급한 바와 같다. 그런데 이처럼 궁궐의 실내외를 이화문으로 장식한 것은 특히 순종이 창덕궁에 기거하게 된 이후에 매우 성행했던 듯하다. 인정전 용마루는 건물 외부의 모습이지만, 실내에는 이화문이 더욱 많이 베풀어졌던 것으로 보인다. 한일병합 전후에 찍은 것으로 보이는 『일본 궁내청 소장 창덕궁 사진집』에는 기둥 장식을 비롯하여 실내 기물 곳곳에 이화문이 있는 것을 확인할 수 있다.[19] 순종이 앉았을 것으로 추정되는 의자의 등에 이화문이 부착되어 있는 것은 물론, 인정전의 실내 문틀 조각에도 이화문이 있으며, 당구대 측면이나 샹들리에를 천장에 다는 자리에도 이화문 장식을 댔고, 난로를 감싼 철제 보호막 위에도 이화문을 장식적으로 붙여 놓았다. 창덕궁의 이화문 설비는 1907년 11월 순종이 즉위 이후 창덕궁으로 이어하게 되자 창덕궁을 수리하는 과정에서 베풀어진 것으로 추정되는데, 앞서 언급했듯이 순종의 어기를 이화문으로 새로 제정하는 등 이화문 장식이 이 시기 한층 강화되었던 것으로 보인다⑬.

이화문은 궁중에서 쓰인 여러 기물, 특히 식기 등에 많이 쓰였다. 현재 국립고궁박물관에는 이화문이 새겨진 도자기 등을 소장하고 있으며, 대한제국 당시의 모습으로 새롭게 꾸며 2014년에 대한제국 역사관으로 개관한 석조전에도 당시의 가구 및 식기 등으로 실내 모습을 재현 전시해 놓았다.

1910년 한일병합으로 대한제국이라는 국호는 사용할 수 없

19 문화재청 창덕궁 사무소에서 발간한 『일본 궁내청 소장 창덕궁 사진집』(2006)은 일본 궁내청에 소장되어 있던 사진첩을 최근에 복각한 것이다. 창덕궁의 건물 외관뿐 아니라 실내 모습도 다수 수록되어 있는데, 실내 장식 곳곳에 오얏꽃 문양이 활용된 것을 찾아볼 수 있다. 이 사진은 1910년 병합 직후에 이왕가의 모습을 기록하는 의미에서 촬영한 것으로 여겨진다.

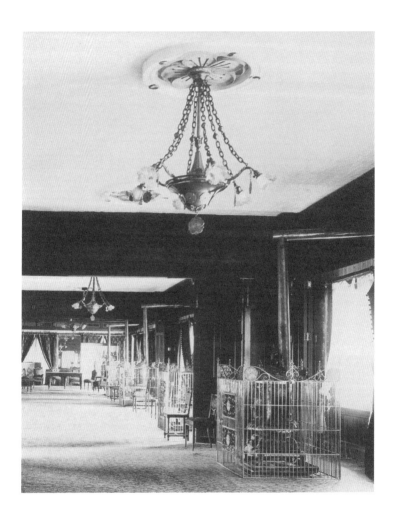

게 되었지만, 왕실은 남아 존속되었다. 1910년 강제병합을 기념하는 엽서 등에는 대한제국 황실의 이화문과 일본 황실의 국화문을 병치하여 병합을 드러냈다. 여기에 국기는 사용되지 않았다. 순종은 제국의 황제 지위에서는 내려왔지만, 고종과 순종, 영친왕을 비롯한 왕실 일가는 '이왕가(李王家)'로 대우받았고, 이재면(李載冕)과 의친왕 이강(李堈)은 그보다는 한 서열 아래인 공족(公族)으로 대우받았다. 이는 엄밀히 말하면 조선 혹은 대한제국의 왕가가 아니라 일본의 천황가 아래 서열의 왕가로서 대우한 것이었다. 따라서 국가는 없지만 '이왕가'를 표상하는 문장은 계속 쓰일 수 있었기 때문에 1910년 이후에도 이화문은 살아남을 수 있었다. 특히 1930년대에는 이왕가의 방계로서, 고종의 다섯째 아들인 의친왕 이강의 가계와 고종의 형이자 흥선대원군의 맏아들 흥친왕 이재면의 가계가 문장을 만들게 되었는데, 바로 이왕가의 문장인 이화문을 변형한 것이었다. 곧 사동궁 문장은 이화문을 겹꽃으로 한 것으로 이강의 장남 이건(李鍵)에게 수여되었으며, 운현궁 문장은 이화문의 바깥쪽에 두꺼운 둥근 테를 두른 것으로, 흥친왕 이재면의 아들 이준용(李埈鎔)의 가계를 이은 이우(李鍝)에게 수여되었다 ⑭.[20] 이화문은 국가 상징의 의미는 탈락되고, 이왕가의 문장으로서만 그 명맥을 이어가게 된 것이다. 더구나 이른바 사동궁 문장과 운현궁 문장이 제정됨으로써, 기존 왕실의 문장인 이화문은 '창덕궁' 문장으로 상대화되어 그 의미는 더욱 약화되었다.

이는 국표인 태극이 더 이상 국기로 쓰이지 못함으로 해서

20 佐野惠作, 『皇室の御紋章』(東京 : 三省堂, 1933), 94쪽. 1930년대 당시 일본 천황가를 비롯한 황실의 문장을 정리한 책으로, 각 궁가의 문장을 제시한 가운데 황실 방계의 국화문 문장 맨 뒤쪽에 왕공족 문장으로 창덕궁, 이건공가, 이우공가의 문장으로 제시돼 있다.

공식적인 자리에서는 자취를 감춘 것과는 매우 대조적인데, 국가는 사라졌으나 왕가만 남은 모순을 왕가의 문장으로 남은 이화문이 적실히 보여주는 것이라고 하겠다.

무궁화: 국토의 상징에서 나라꽃으로

무궁화 문양은 근대 전환기에 태극이나 오얏꽃처럼 초기부터 채택되어 활용되지 않았다. 이화문이 국내외적으로 공식적인 자리에서 나라의 상징인 '국문'으로서의 역할을 담당했던 반면 무궁화는 꽃도 아닌 꽃가지가 부수적으로 쓰이는 것이 대부분이었다.

왜 대한제국기에 국화(國花)로 제정되지 않은 무궁화가 국가와 민족의 상징으로 생각되었으며 왜 오얏꽃은 일제강점기에 나라꽃으로 받아들여지지 않게 되었을까. 이를 이해하기 위해 먼저 대한제국기에 무궁화가 국가의 상징과 관련되어 어떻게 활용되어 왔는가를 다시 한 번 정리할 필요가 있다.

무궁화 문양이 국가와 관련되어 사용된 첫 번째 예는 1892년의 닷 냥 은화에 그 꽃가지가 묘사된 것이다.[21] 이 주화 전면의 중심에 금액의 숫자가 쓰인 부분에 오른쪽으로는 오얏꽃 가지, 왼쪽으로는 무궁화꽃 가지가 쓰였고, 꽃잎이 네 장이기는 하지만 무궁화의 특징인 수술이 높게 올라와 있어 무궁화를 형상화한 것임을 짐작케 해준다(3장 ⑥ 참고).

이후 1895년에 제정된 육군 복장에는 무궁화를 형상화한 문양이 좀 더 다양하게 사용되었다. 모자 정면의 모표에는 이화문의 양쪽으로 무궁화꽃 가지가 수놓아졌고 1897년에 개정된 복식

21 여기에서는 부수적인 문양이고, 꽃이 중심이 되지 않고 무성한 잎 사이에 작게 봉오리로 표현되어 있기 때문에 무궁화의 수술이 높이 솟아나온 특징은 잘 드러나지 않는다. 그러나 주화 수집가 등도 대체로 이를 무궁화 가지로 인식하고 있다.

에도 상의 흉부에 매듭으로 된 무궁화형 장식을 비롯하여 소맷부리에도 무궁화 형태로 된 금사수제(金絲綬制) 장식, 견장에 무궁화 잎과 가지, 칼 손잡이에 도금으로 무궁화 잎을 새기는 등 여러 가지 무궁화 문양이 사용되고 있음을 확인할 수 있다(7장 ⑧ 참고). 이러한 무궁화 문양 사용은 육군 복식에서 조금씩 변화는 있지만 대한제국기 내내 계속 유지되었다.

또한 훈장에도 무궁화 문양이 사용되었다. 1900년 4월 제정된 훈장에서는 자응장과 훈장 증서에 무궁화 문양이 나타난다. 훈장 증서에는 외곽을 두른 장식 테에 도안화된 무궁화 문양과 오얏꽃 문양이 번갈아 나타나고 있다(8장 ⑪ 참고). 여기에서는 무궁화 꽃잎의 잎맥도 사실적으로 섬세하게 표현해 내고 있다. 장식 테 문양의 중심에는 이화문을 두고 오른쪽에는 오얏꽃 가지가, 왼쪽에는 무궁화꽃 가지가 사실적으로 묘사되어 있다⑮. 군공 이등 자응장에서도 매 문양을 중심으로 무궁화 꽃과 잎이 사방으로 놓인 모습이 나타나 있다(8장 ⑩ 참고).

이처럼 부수적인 문양으로 쓰였던 무궁화가 좀 더 중심 문양으로 자리 잡은 것은 1901년에 발행된 이화우표의 시쇄우표(試刷郵票)에서이다(4장 ⑮ 참고). 다른 이화우표의 예를 본다면 무궁화가 놓인 자리는 태극과 함께 국가를 상징하는 것으로 쓰였음을 알 수 있는데, 어떤 연유에서인지 이 우표는 정식으로 발매되지는 못했다.[22] 이처럼 이화우표를 만드는 과정에서 나온 시쇄우표에서는 무궁화가 국가를 상징하는 문양으로 활용되고 있었다.

무궁화 문양이 전면적으로 등장한 것은 1900년 문관 대례복을 서구식으로 바꾸면서 가슴에 무궁화를 수놓은 것이다. 옆의 사진은 1900년대에 외교관을 지낸 박기종의 대례복으로, 가슴 전

22 이경옥, 앞의 글, 45쪽.

⑤ 훈장 증서 상부에 보이는 무궁화 문양(왼쪽 꽃가지).

⑯ 무궁화가 수놓인 1900년대 박기종의 대례복 가슴 부분. 부산박물관 소장.

면에 무궁화 자수가 좌우로 4송이씩 탐스럽게 놓여 있다⑯.

이처럼 무궁화는 국문(國文)이나 국표(國標), 또는 국화(國花)로 명시되지도 않은 채 국가를 상징하는 상징물에 계속 활용되었다. 정식 국문도 아니고 국화도 아닌 무궁화가 훈장, 복식을 비롯하여 국가를 대표하는 상징물에 사용된 까닭은 무엇일까. 이에 대한 표면적인 이유로 들 수 있는 것은 훈장이나 훈장 증서, 복식제도의 도입 과정에서 참조한 일본의 훈장, 훈장 증서, 복식 등에 일본의 황실 문양인 국화와 오동이 나타나는 바, 이 두 식물 문양을 대치할 만한 두 가지의 꽃이 필요했다는 것이다. 국화의 경우는 오얏꽃이 대응이 되었으나, 오동에 해당하는 꽃이 문제였을 것이다. 여기에 등장하게 된 것이 무궁화이다.

무궁화가 조선 시대에 양식적으로 도상화되어 표현된 바는 없지만 내면적으로는 국토를 상징하는 꽃으로 인식되어 왔음은 앞서 언급한 바 있다. 따라서 조선 말기를 거쳐 대한제국 시기에까지 무궁화가 시각적 이미지로서 대중들에게 어떻게 다가왔는지 생각해 보면, 대중들의 무궁화에 대한 당시의 인식을 구해볼 수 있을 것이다.

흔히들 무궁화는 '삼천리'라는 말과 함께 사용한다. 이를 통해서 대중들은 바로 삼천리 우리 강산에 무궁화가 자생하며 우리의 국토를, 우리의 영역을 표시해 주는 꽃으로 생각했음을 알 수 있다. 흥미로운 것은 1890년대 중반부터 <무궁화노래>가 퍼져나가고 있어, 1900년에 훈장이나 문관 대례복에 문양이 시각적으로 정착되기 이전에 이미 무궁화에 관한 인식이 존재하고 있었음이 확인된다는 점이다. 1897년 8월 13일 독립협회 주최로 열린 개국 기원절 축하 행사에서 배재학당 학생들이 <축수가>와

함께 <무궁화노래>를 불렀다.[23] 현재 애국가의 후렴이기도 한 "무궁화 삼천리 화려강산 대한사람 대한으로 길이 보전하세"의 가사가 후렴으로 처음 나타나는 것은 1899년 6월 배재학당의 방학 예식에서 학생들이 부른 <무궁화노래>에서부터였다.[24]

그런데 대한제국기에 정부에서 국가로 제정한 <애국가>는 따로 있었다. 1901년 군악대 교사로 초빙한 독일인 에케르트에게 애국가를 만들도록 해서 1902년 8월에 공포했다.[25] 이때의 가사가 『황성신문』에 게재되었는데 "상제는 우리 황제를 도우소서"로 시작하는 것으로 주로 황제의 권위와 복록에 대한 축수를 중심으로 한 것이었다.[26] 이 국가는 한일병합 이후 국내에서는 금지되었지만, <국가>, <애국가>, <황실가>, <조선국가> 등의 이름으로 해외에서 전파되었다. 1914년 중국 동북 지역에 설립된 광성학교에서 발행한 『최신창가집』에 이 노래가 수록되었을 때, 가사가 '대한', '태극기' 등으로 바뀌어 자주독립 국가가 되기를

23 무궁화와 관련해서 애국가를 전반적으로 규명한 글로는 이명화, 「애국가 형성에 관한 연구」『실학사상연구』vol.10~11(1999) 및 이지선, 「애국가 형성과정 연구—올드랭사인 애국가, 대한제국애국가, 안익태애국가」(서울대학교 석사학위 논문, 2007)가 있다.

24 『독립신문』1899년 6월 29일.

25 <대한제국 애국가>의 작곡자가 에케르트인가에 관해서는 이견이 있다. 에케르트가 새로운 곡을 만든 것이 아니라 한국 민요를 채집하고 헐버트가 채보한 민요 <바람이 분다>를 토대로 해서 편곡한 것이라는 주장이다. 이에 관해서는 이경분, 헤르만 고체프스키, 「프란츠 에케르트는 대한제국 애국가의 작곡가인가?: 대한제국 애국가에 대한 새로운 고찰」, 『역사비평』101(2012), 373~401쪽 참조.

26 『황성신문』1904년 5월 13일에 발표된 가사는 다음과 같다.
　　上帝는 우리 皇帝를 도으소셔
　　聖壽無彊하샤 海屋籌를 山갓치 삿으소셔
　　威權이 寰瀛에 떨치샤
　　於千萬世에 福綠이 無窮케 하소셔
　　上帝는 우리 皇帝를 도으소셔

▲무궁화가

셩조신손오빅년은
우리황실이요

산고슈려동반도는
우리본국일셰

무궁화삼쳔리
화려강산

대한사롬대한으로
기리보젼ᄒ셰

츙군ᄒ눈일편단심
북악굿치놉고

이국ᄒ눈열심의긔
동희굿치깁혜

나라ᄉ랑ᄒ여
쳔만인오즉ᄒ나

지분만다ᄒ여
소ᄂ농공샹귀쳔업시

우리나라우리황실
황텬이도으샤

국민동락만만셰에
ᄐ평독립ᄒ셰

염원한 내용으로 바뀐 점이 주목된다.[27]

　　한편으로 국가가 아닌 <무궁화가>가 민간에서 불리면서 마
찬가지로 가사가 고쳐지고 첨가되며 전파되어 1907년에『대한매
일신보』에 다시 소개되었다 ⑰.[28] 이는 이 <무궁화가>가 그만큼
생명력을 얻고 있었음을 말하는 것이다. <무궁화가>가 이처럼
지속될 수 있었던 것은 당시 한국인들에게 민족을 중심으로 한
애국 정서를 가장 잘 표현했기 때문이었다고 하겠다.[29]

　　비록 일제에 의해 외교권을 박탈당한 뒤지만, 미주의 한인들
에게도 이 <무궁화가>는 전파되었다. 하와이 공립협회의 기관
지『공립신보(共立申報)』에서는 이 노래를 '애국가' 가사로 소개했
는데 여기에서는 대한제국 애국가의 가사가 '황제'에서 '황실'로,
'군민공락'이 '만민공락'으로 바뀌어서 군왕주의 의식보다는 만
민을 바탕으로 한 공화주의 의식을 보여준다.[30] 애국가의 가사가

27　대한제국 애국가의 형성 고찰과 변모에 관해서는 민경찬,「<대한제국 애국가>와
　　그 변모에 관한 연구」,『한국음악사학회 2010년 학술대회 발표자료집』(2010),
　　25~40쪽 참조.

28　「무궁화가」,『대한매일신보』1907년 10월 30일.

29　이명화, 앞의 글, 649쪽.

30　이명화, 앞의 글, 650쪽.

바뀌면서도 후렴이 지속되는 것도 흥미로운 점이다. 1908년『해조신문(海朝新聞)』에 실린 애국가의 가사에도 이 후렴이 그대로 나타나고 있다. 또 다른 신문인『신한국보』의「건원절경축성황(乾元節慶祝盛況)」이라는 기사에는[31] 순종의 탄신일인 건원절을 축하하면서 그 예식에서 태극기가 게양된 채 <무궁화가(無窮花歌)>가 함께 불렸는데, 그 뒤에 국가가 불렸다고 한다. 이 기사로 보아 <무궁화가>가 국가(國歌)는 아니지만, 국가에 버금가는 노래로 불렸던 것을 알 수 있다. 이 당시에 불린 <무궁화가>가 어떠한 노래인지 명확히는 알 수 없으나 윤치호가 1908년 편찬한『찬미가』에 실은 <무궁화가> 가사가 남아 참고가 된다. 이 노래는 원래 <찬미가> 이전에 <협성회 무궁화>, <무궁화노래> 등으로 불린 것이다.[32]

　　데十

　　一. 승장신손 천만년은 사롱공상 귀천업시 직분만 다하세

　　후렴 무궁화 삼천리 화려강산 대한사람 대한으로 길이 보전하세

　　二. 충군하는 일편단심 북악같이 높고 애국하는 심심의기 동해같이 깊어

　　三. 천만인오진 한 마음 나라 사랑하여 사농공사귀천없이 직분만 다하세

　　四. 우리나라 우리님금 황천이 도우사 군민동락 만만세에 태평독립하세

위의 <무궁화가>에도 "무궁화 삼천리 화려강산 대한사람 대

31　『신한국보』大韓 隆熙三年 三月 三十日(1909. 3. 30) 참조.
32　이지선, 위의 글, 29쪽.

한으로 길이 보전하세"라는 후렴구가 담겨 있다.『해조신문』은 1908년 2월 러시아 블라디보스토크에서 간행된 순한글 일간지이고,『신한국보』는 당시 호놀룰루에서 국민회(國民會)가 발행하던 신문이었다.

　이러한 신문들에서 무궁화가 나라를 상징하는 꽃으로 사용되었다는 것은 대한제국기에 황실에서는 이화문을 주로 사용하고 있지만 민간에서는 무궁화가 나라꽃으로 뿌리 깊게 인식되고 있었음을 말해준다. 그리고 이러한 인식을 시각적으로 전환해서 무궁화를 도안으로 표현한 예도 더러 찾아볼 수 있다.

　1909년 5월에 미국에서 발급한 국민회(國民會) 입회 증서는 태극을 중심으로 무궁화 꽃가지를 두른 모습을 표현하고 있다⑱.[33] 이 도상은 군복의 견장이나 모표를 응용한 것으로 보이는데, 군복에서는 무궁화 꽃가지가 모호하게 표현되었던 반면 여기에서는 꽃의 모습을 훨씬 더 분명하게 나타내고 있다. 대한제국기에 훈장이나 군복에 부수적으로 사용되었던 무궁화는 외교관 등 문관 대례복에 전면적으로 등장하면서 국가를 상징하는 꽃의 하나로 인식되었고, 민간에서도 널리 활용하여 국가를 상징하는 상징 문양으로 자리 잡고 있었다. 1919년 4월 상해의 대한민국임시정부가 배포한 영문 대한독립선언서에도 태극기를 무궁화 꽃가지가 둘러싼 모양을 나타냈다⑲.

국민이 인정한 '국화' 무궁화
무궁화는 국문인 오얏꽃과는 달리 대한제국 시기의 어떠한 국가 공식 문서에서도 국가의 상징인 국화(國花)로 규정 혹은 지정된

33　융희 3년(1909) 5월에 멕시코[墨西哥]에 거주하는 이국빈에게 발행한 국민회 입회 증서이다.

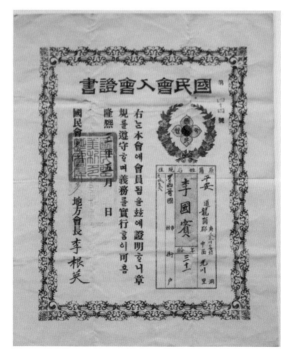

바가 없었다. 그러나 국가라는 외피를 빼앗겨 버리자 국기인 태극기가 더욱 내면화되었던 것과 마찬가지로 무궁화는 오히려 일제강점기를 거쳐 오늘에 이르기까지 국화로서 내면화의 길을 걸었던 것으로 여겨진다.

무궁화를 나라의 상징으로 보급하고자 한 많은 책자들이 있지만, 그것은 주로 일제강점기의 남궁억(南宮檍)을 중심으로 진행된 무궁화운동과 그 맥이 닿아 있다. 남궁억은 고종의 어전(御殿) 통역관이었으며, 궁내부 토목국장, 독립협회 수석총무, 황성신문사 초대사장 등을 지냈는데, 1918년 자신의 고향인 홍천에서 5,200평의 터를 마련해 모곡교회(牟谷敎會)와 모곡학교(牟谷學校)를 세워 신앙 교육을 했고, 무궁화 묘포장(苗圃場)을 만들어 전국으로 묘목을 보급하였다. 이 무궁화운동 때문에 그는 옥고를 치르기도 했다.

무궁화 국화 논쟁으로 치달았던 1925년 『동아일보』에 실린 「「조선국화(朝鮮國花)」무궁화(無窮花)의 내력(來歷) ; 조생석사(朝生夕死)로 영원(永遠)...... 금수강산(錦繡江山)의 표징(表徵), 고래로 조선에서 숭상한 근화가 무궁화로 변해 국화가 되기까지」라는 기사에는 대한제국의 국화가 무궁화였는가 하는 독자들의 물음에 답하는 방식으로 무궁화가 대한제국의 국화가 되는 과정을 설명하고 있다⑳.[34]

무궁화에 대한 이런 인식은 『동아일보』의 이 기사 이후 여러 잡지에 실려 있다.[35] 이처럼 무궁화는 일제강점기에 우리 민족의

[34] 『동아일보』 1925년 10월 21일 자 기사 참조. 이 기사에서 대한제국의 국화가 무궁화였다는 것은 잘못된 것이다. 대한제국기에는 공식적으로 무궁화를 국화로 제정한 바가 없으며 태극이나 오얏꽃에 비해 적극적으로 사용되지도 않았다.

[35] 남궁억의 묘목 보급 운동 이후 1928년 발간된 『별건곤』의 「조선산 화초와 동물」에는 무궁화가 "조선민족을 대표하는 무궁화는 꽃으로 개화기가

꽃으로, 우리나라의 꽃으로 인식되었다. 1935년 4월 21일 자『동아일보』의「세계 각국의 국화(國花) 나라에 따라서 다 달음니다」라는 기사에도 조선의 국화를 무궁화로 명시해 표현하고 있다.[36]

일제강점기에 여학생들이 즐겨 했던 자수로 놓은 무궁화 이미지는 매우 시사적이다 ㉑. 동해 쪽에 줄기를 대고 무궁화꽃이 피어 있는 모습의 이 지도는 무궁화가 국토를 상징하는 도상으로 자리 잡았음을 잘 보여준다. 일제강점기에 자리 잡은 무궁화에 대한 이러한 인식은 오얏꽃이 이왕가의 문장으로 고정되는 것과 매우 대조적이다. 국가라는 개념적 외연을 상실한 상태에서, 국토라는 물질적 기반을 대신하고 국토의 상징으로 무궁화를 대입시키고자 하는 인식을 보여주고 있기 때문이다. 이때 무궁화는 '나라꽃'이기도 하지만 현실적으로는 존재하지 않는 국가 대신 민족을 투영하여 '겨레의 꽃'으로 인식되기도 했다.

이러한 과정을 겪었기 때문에 해방 이후 남북한 모두 국화로서 무궁화를 채택하게 된 것이다. 비록 남한의 정부 수립 이후 북한에서도 정부를 수립하면서 무궁화를 국화로 사용하지 않게 되었지만 태극기와 무궁화가 국기와 국화로 사용되었던 예는 해방 1주년 기념으로 북한에서 발행한 우표에서도 나타나고 있다. 물론 남한에서 발행한 우표에도 무궁화 문양을 채택하여 썼으며 이후 남한에서 무궁화 문양은 우표에 가장 즐겨 채택하는 소재의

무궁하다 안이할 수 없을 만치 참으로 장구하며 그 꽃의 형상이 엄연하고 미려하고 정조있고 결백함은 실로 민족성을 그리여 내었다"라며 무궁화와 우리 민족의 꽃임을 강조하고 있다. 1927년『동광』제13호에 우호익이 발표한 「무궁화고(無窮花考) 上」에도 무궁화가 우리나라 대대로 나라의 꽃임을 증명하고 있다. 그는 무궁화의 이칭, 문학상에 나타난 무궁화, 의학상에 나타난 무궁화, 식물학상의 무궁화, 국화상의 무궁화라는 목차를 설정하고 국화로서 무궁화의 위치를 자리매김하고 있다.

36　『동아일보』1935년 4월 21일 자 기사 참조.

㉒ 해방 직후인 1946년에 남한(위, 대한민국역사박물관 소장)과 북한(아래, 개인 소장)에서 나온 우표. 문양에 무궁화를 사용했다.

382

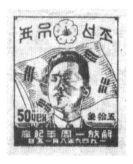

하나가 되었다㉒.

　　국권이 상실되면서 국가를 표상하던 태극기, 오얏꽃, 무궁화는 각각 민족, 왕실, 겨레의 상징으로 그 의미가 변화되었다. 이처럼 국가의 시각적 상징은 상황의 변화에 따라 수용되거나 폐기되고, 또 자발적인 욕구에 따라 그 의미가 생성되기도 했다. 이러한 의미 변화가 위로부터의 제정에서 비롯된 것이 아니라 아래로부터의 선택과 수용이라는 점은 의미심장하다.

애국의 아이콘에서 상표까지 :

일제강점기 국가 상징 시각물의 의미 변화

국표로서의 태극, 국문으로서의 오얏꽃, 국토의 표상으로서의 무궁화는 국기, 화폐, 우표, 훈장, 서구식 대례복 등에 활용되면서 대외적으로나 국내적으로 그 시각적 의미를 다져 나갔다. 그러나 1905년 을사늑약 이후 통감부 시기가 되고, 1907년 헤이그 밀사 사건을 계기로 고종이 강제로 양위당하여 순종이 황제에 오르게 되면서부터 국가로부터 제정한 국가 상징 문양의 의미는 점차 바뀌어갔다.[1] 특히 이 시기 국민들이 일상에서 쉽게 접하며 시각적으로 영향을 받은 세 가지 매체, 곧 삽화가 삽입된 근대 교과서, 20세기 전반기에 대중의 시각문화 확산에 크게 기여했던 그림엽서, 그리고 자본주의가 대거 유입되면서 일상생활에 침투하게 되었던 광고 및 상품 이미지를 통해서 국가 시각 상징물이 정치적, 경제적 변화의 상황에서 어떠한 이데올로기와 결합하면서 변화해 갔는가를 살펴보고자 한다.[2]

교과서에 나타난 국가 상징과 애국심

교과서는 학생들에게 국책을 전파시키는 가장 효과적인 매체이다. 1894년의 갑오개혁 이후 소학교령이 설치되고 근대적 교육 체제가 실시되면서 소학교 교육을 통해 전 국민의 개화를 도모하고 나아가 부국강병을 이루고자 하는 뜻이 교과서에 구현되었다.[3] 그러나 1905년 을사늑약 이후에는 통감부의 개입에 따라 관립 교육에는 점차 식민지적 색채가 들어가기 시작했으며, 민족주

1 을사늑약 이후 국가 표상의 의미 변화에 관해서는 목수현, 「亡國과 國家 表象의 의미 변화: 태극기, 오얏꽃, 무궁화를 중심으로」, 『한국문화』 53집 (2011) 참조.
2 이 장은 목수현, 「일제강점기 국가 상징 시각물의 위상 변천: 애국의 아이콘에서 상표까지」, 『한국근현대미술사학』, vol. 27(2014. 7), 365~389쪽의 내용을 수정 보완한 것이다.
3 서재복, 「한말 개화기 초등용 교과서 분석」, 『교육종합연구』 vol. 3 no. 2(2005), 27쪽.

의적 애국계몽의 논지는 사립학교에서 채택한 사찬(私撰) 교과서들에 구현되었다. 이러한 기조는 교과서에 채택된 삽화를 통해서도 드러난다. 교과서의 삽화는 교과 내용을 시각적인 형태로 제시한다는 점에서 아직 문자를 제대로 익히지 못한 저학년의 학생들에게 효과가 크다.[4] 1895년부터 1909년 사이에 발간된 교과서로 120여 종이 현존하는데 그 가운데 삽화를 수록한 것은 23종이다. 일본 번역 서적과 사진을 삽도로 수록한 것을 제외하면 14종에 삽화가 실려 있는데, 대부분 역사서와 수신서가 삽화를 포함하고 있으며, 특히 소학교용 종합 독본서들이 주종을 이룬다.[5] 국가 상징의 경우 국가관과 국민 교육에 매우 중요한 소재이기 때문에 교과서의 이러한 변화와 맥을 같이 하여 수록되거나 삭제되는 면모를 보인다.

소학교는 저학년에 해당하는 심상과(尋常科)와 고학년에 해당하는 고등과(高等科)로 나뉘며, 심상과의 교과목은 수신, 독서, 작문, 습자, 산술 및 체조로 하고 학부대신의 허가를 받아 체조 대신 한국지리, 역사, 도서, 외국어 중 1과목 또는 여러 과목을 더할 수 있었다.[6] 이 가운데 독서, 작문, 습자는 1905년의 보통학교령에 '국어' 과목으로 통합되는데, 이 과목의 교과서로 쓰인 것이 '소학'이었다. 소학은 현재 국어 교과서로 분류되고 있지만, 내용을 보면 애국심을 고취하고 교육의 중요성을 강조하며, 지리와

4　김보림, 「일제강점기 초등 '국사' 교과서에 수록된 삽화의 현황과 특징」, 『역사교육』118(2011), 197쪽.

5　홍선표, 「韓國 開化期의 揷畵 硏究: 초등 교과서를 중심으로」, 『미술사논단』 vol. 15(2002), 258~259쪽. 이 글은 개화기 교과서 삽화가 인쇄미술로서 지닌 영향력에 주목한 글로, 삽화의 제재별 유형과 표상을 분석하여 박물도, 풍속도, 설화도·역사도로 나누었으며, 양식적 계보로 전통 양식과 차용 양식, 번안 양식으로 나누어 고찰하였다.

6　서재복, 「한말 개화기 초등 교육사 연구」(충남대학교 박사학위 논문, 1997), 39쪽.

역사, 기술, 상업 등을 담고 있는 교양 교과서 또는 종합 교과서의 성격을 보인다.[7] 특히 소학은 어린 학생들에게 내용을 잘 전달하기 위해 삽화를 싣고 있는 것이 많기 때문에 국가 상징과 관련된 이미지가 다수 삽입된 것을 볼 수 있다.

소학류에 국가 상징과 관련된 삽화가 처음 실린 것은 1896년에 학부에서 펴낸 『신정심상소학』(1896)이나, 본격적으로 다수 게재된 것은 오히려 1905년 이후 펴낸 사찬 교과서에서이다. 또한 관찬 교과서에서는 군주를 중심으로 국가 표상을 소개한 반면, 사찬 교과서에서는 국민과 국가 표상이 함께 어우러지는 장면을 제시하여 국민들 안에서 의미화하는 모습을 드러내 보여준다는 점에서 차이가 있다.

1896년의 『신정심상소학』에서는 군주의 탄신일인 만수성절을 소개하는 항목에서 국기를 삽화로 제시하였다. 권3의 제1과에서 대군주 폐하 곧 당시의 국왕인 고종의 탄신일인 만수성절은 "국민들이 일을 쉬고 축하하며 문 앞에 국기를 달고 공손하고 삼가 이 날을 봉축"해야 한다고 그 의의를 설명하면서, 이와 함께 거리의 집집마다 태극기를 게양하여 만수성절을 축하하는 장면을 삽도로 제시하였다(2장 ⑱ 참고). 또 제15과에서는 기원절을 소개하고 "애국 충군하는 마음을 힘쓸 것"을 다짐하였다.[8] 그러나 이러한 양상은 1905년 이후 사찬 교과서에서는 국민과 국가 상징을 직접 연관시키는 방향으로 전환되고 있다.

본격적으로 국기와 같은 국가 상징을 소개한 것은 1906년에 대한국민교육회에서 발간한 『초등소학』에서이다. 이 시기는 1905년에 을사늑약이 이루어진 뒤 통감부 체제가 되어 관찬 교

7 서재복, 위의 글, 49쪽.

8 구자황, 「국민 만들기와 식민지 교육의 정형화 기반」, 구자황 편역, 『한국 개화기 국어 교과서 3, 신정심상소학』(경진, 2012), 159~160쪽 및 203~204쪽.

과서에 식민지적 내용이 포함되기 시작하자, 그러한 책으로 교육을 할 수 없다고 생각한 지식인들이 새로이 각종 교과서를 편찬해 내기 시작한 때이다.

국민교육연구회에서 펴낸『초등소학』에서는 1권과 2권에서 한글의 자모와 음운 구성법, 단어 성립 등의 기초를 닦게 했으며 고학년으로 올라갈수록 국토, 역사, 인물, 애국심 등을 내용으로 구성하였다.[9]『초등소학』에서는 소학생들이 처음으로 배우는 언어와 개념들을 소개하고 있는데, ㄱ, ㄴ, ㄷ의 차례에 따라 예시한 단어와 함께 그것을 삽도로 제시하는 방식으로 구성하였다. 단어와 문장을 사용한 예를 보여주는 단락의 첫머리에 ㄱ을 사용하는 단어로 '국기'를 제시하고 교차 게양된 태극기를 삽도로 실었다①. 제시된 용어와 개념들은 전통에 기반을 둔 것도 많이 있지만 '국기'나 '연필'처럼 새로운 제도로 활용된 것도 있고, '촛대'와 '램프'처럼 조명 기구로서 신구(新舊)를 비교하는 방식도 있다. 이처럼 첫머리에 '국기'를 채택한 것은 이 책이 단어를 통해 애국심을 고취시키고자 하는 의도를 뚜렷이 보여준다.[10] 이와 같은 국기 그림은 보성관에서 발행한『초등소학』에도 마찬가지로 수록되었다.[11]

오얏꽃은 ㄹ을 두음에 사용한 단어의 하나인 '리화'로 소개되었다. ㄹ을 소개하는 단어로 '리어(里魚)'와 '리화'를 제시하고, 리어는 수초에 노니는 전통적인 잉어 그림으로 제시하였는데, 그

9 서재복, 앞의 글(1997), 111쪽.

10 대한국민교육회 편,『초등소학』권1(1906) ; 박치범·박수빈 편역,『한국 개화기 국어 교과서 7, 초등소학 상』(도서출판 경진, 2012), 306쪽. 홍선표는 앞서 언급한 글에서 국기 그림을 지도와 함께 박물도의 하나도 분류하였다. 홍선표, 앞의 글, 270~271쪽.

11 홍선표는 이러한 국기 그림이 1898년에 창간된『황성신문』에 제자(題字) 위에 도안된 것을 차용한 것으로 보았다. 홍선표, 앞의 글, 271쪽.

위쪽에 작은 원을 설정하고 리화꽃을 그려 넣었다.[12] '리화'에 한 자가 병기되지 않아 이것이 오얏꽃(李花)인지 배꽃(梨花)인지는 명확히 제시되지 않았으나, 꽃이 짙은 빛깔로 표현된 것으로 보아 흰색인 배꽃보다는 자색(紫色)을 띠는 오얏꽃을 표현한 것으로 생각된다. 오얏꽃은 1892년 주화에 처음 도안이 등장하였으며, 이후 왕실 문장으로서 태극기와 함께 국가를 표상하는 이미지로 널리 활용되었다.[13] 전통적으로 배꽃이나 오얏꽃은 그림의 소재로 사용되지 않았다는 점을 감안하면, 굳이 ㄹ을 두음으로 쓰는 단어에 리화를 설정한 것은 국가 상징과 연관되는 식물을 의도적으로 채택하여 수록한 것으로 보인다.

그 밖에도 『초등소학』에는 국기가 쓰인 예를 다수 수록하고 있다. 권1에 문장 안에서 단어를 설명하는 부분에 제시된 '총' 항목에서는 병사들의 행진하는 모습을 "병대들이, 나팔 불며, 국기 들고 행진하는데, 어깨에 총을 메였소"라고 묘사한 문장을 싣고, 국기를 앞세우고 행진하는 병사들의 모습을 삽도로 제시하였다. 비록 이 면에서 강조된 단어는 '총'이지만, 눈에 띄는 것은 총을 메고 행진하는 병사들 위로 펄럭이는 국기이다.[14] 권6에서는 제1과 개국 기원절에서 조선의 태조가 즉위한 날인 기원절의 의미를 설명하고, 기원절을 기리는 방법을 설명하면서, "이날은, 경향(京鄕)을 물론하고 다 일을 쉬고 국기를 문 위에 높이 달아 경축하는 뜻을 표하며, 또 학교의 학원들은 국기를 세우고 애국가를 부르오"라고 하여 경절(慶節)을 기념하여 집집마다 국기를 게양하고, 학교에서는 학생들이 국기를 세워 애국가를 불러야 할 것을 가르

12 대한국민교육회 편, 앞의 책, 327쪽.

13 오얏꽃 문양의 성립과 활용에 관해서는 박현정, 「대한제국기 오얏꽃 문양 연구」(서울대학교 석사학위 논문, 2002) 참조.

14 대한국민교육회 편, 앞의 책, 286쪽.

치고 있다.[15]

같은 권6의 제4 군함에서는 군함이 전쟁에 사용하는 튼튼한 배로서, 바다를 통해 나라를 지키는 역할을 한다는 설명을 제시하였다.[16] 설명에는 들어 있지 않지만, 함께 수록된 삽도에는 눈에 띠도록 군함에 국기를 게양한 장면이 그려져 있는데 ②,[17] 부국강병한 근대국가로의 발전을 소망한 것으로 볼 수도 있을 것이다.[18]

사찬 교과서 가운데 삽도가 많은 『유년필독』(1907)에도 국가 상징과 관련된 내용이 다수 표현되어 있다. 『유년필독』은 애국계몽기에 다수의 교과서를 집필한 현채(玄采)가 발행한 교과서로, 초급자를 위한 독본류 교과서이기는 하지만 저자 자신의 가치관을 담아 한반도의 역사와 지리에 관련된 내용도 다수 수록하고 있다.[19] 『유년필독』권2의 제14과 '본분 지킬 일 1'에서는 사천 년

15 대한국민교육회 편, 「제1 개국기원절」, 『초등소학』권 6(1906) ; 박치범·박수빈 편역, 『한국 개화기 국어 교과서 7, 초등소학 하』(도서출판 경진, 2012), 389~390쪽.

16 대한국민교육회 편, 「제4 군함」, 위의 책, 384쪽.

17 이것은 1903년 대한제국에서 일본 미쯔이상사(三井商社)로부터 사들여 보유한 양무호(揚武号)를 그린 것이라고 생각된다. 「揚武艦新到」 "我廷에서 日本三井物産會社에 注文한 軍艦 揚武号가 三昨日에 到仁하얏더라" 『황성신문』 1903년 4월 18일. 이 양무호는 당시 55만 원이라는 거금을 들여 구입한 것이나, 새로 건조한 것이 아니고 몇십 년 된 오래된 배로, 일본에서 거의 사용하지 않는 것을 들여와 당시에도 비판의 목소리가 높았으며, 실제로 국방용으로 사용했다기보다는 예포를 발사하기 위한 의례용이었다는 지적도 있다. 「新艦傳聞」, 『황성신문』 1903년 4월 25일.

18 홍선표, 『한국근대미술사 : 갑오개혁에서 해방 시기까지』(시공사, 2009), 73쪽.

19 이정찬, 「근대 초기 국어교육과 『유년필독』의 위상」, 이정찬 편역, 『한국개화기 국어교과서 4 유년필독』(경진, 2012), 9쪽. 필자에 따르면 현채는 조선 말기 유수한 역관 가문 출신으로 1895년 신설된 학부 산하 외국어학교의 부교관과 한성사범학교의 부교관을 지내고, 대한제국 초기에는 학부 편집국 위원으로 번역 업무와 교과서 편찬에 종사하였다. 1905년 이후에는 『유년필독(幼年必讀)』(1907), 『월남망국사(越南亡國史)』(1906) 등 역사 서적 및 독본류 교재들을 다수 번역 및

第四 軍艦

軍艦은 戰爭에 用ᄒᆞᄂᆞᆫ 堅固ᄒᆞᆫ 船이니 鐵로 造ᄒᆞ며 漲力으로 行使ᄒᆞᄂᆞ니, 兵士는 다만 陸地에셔 戰爭ᄒᆞᆯ ᄲᅮᆫ아니오 海上에셔도 戰爭ᄒᆞᄂᆞ니, 此는 海軍이니 海軍은 軍艦을 乘ᄒᆞᄂᆞ니라.

軍艦에는 敵兵과 戰鬪ᄒᆞ

이어온 역사와 이천만 동포가 나라가 없어질 운명에 처해 있으니 본분을 지키자는 역설을 하고, 이어 제15과인 '본분 지킬 일 2'에서는 유신(維新)을 배우고 세계 문명을 수입하여 나라를 일으킬 중흥 공신이 우리임을 일깨우고 국민의 자유를 굳게 지켜 독립의 권리를 잃지 말자고 다짐한 뒤, 이 결의를 나타내는 방법으로 "태극 국기 높이 달고 애국가를 불러보"자고 맺고 있다. 그 전문은 다음과 같다.

여보 우리 동창제군(同窓諸君) 우리 본분 직힙시다

유신(維新) 수업(受業) 이 뉘 나라 중흥 공신 우리로세

세계 문명 수입하야 만국 옥백(玉帛) 회동할 제

애국 애국(愛國 愛國) 우리 동포 세계 일등 우리 대한(大韓)

국민 자유(國民 自由) 굳게 지켜 독립권리(獨立權利) 일치 말세

여보 우리 동창제군 우리 본분 직힙시다

태극 국기(太極 國旗) 높이 달고 애국가(愛國歌)를 불러 보세[20]

태극기를 통한 애국심의 고양은 정인호(鄭寅琥)가 1908년에 편술한 『최신 초등소학』에도 삽도로 구현되었다. 이는 학도들이 병식 훈련을 통해 신체 훈련을 하는 장면으로 소개된 것인데, 나팔을 불며 행진하는 학도들이 태극기를 높이 앞세우고 목검을 들며 행진하는 모습으로 그려져 있다 ③.[21]

관찬 교과서의 식민주의적 시각

이에 견주어 통감부 시기 관찬 교과서인 『초등수신』, 『보통학교

편찬하였다.

20　현채 편, 『유년필독』권2(1907), 70쪽 ; 이정찬 편역, 위의 책, 331쪽.

21　홍선표는 이 장면을 풍속도의 하나로 분류하였다. 홍선표, 앞의 글, 276쪽.

학도용 수신서』등은 그 내용이 교육, 수신, 사회윤리에 관한 것으로 실제적으로 사회생활에 필요한 공공의 질서나 규범을 강조하면서 착한 학도, 활발한 기상, 신체, 정직, 약속, 청결, 이웃, 친구, 가정, 형제, 박애 등 일상생활의 규범이 중심이며 국가에 대한 내용이 없는 것이 특징이다.[22] 이는 국가관을 심어주기보다는 사회 규범에 순응하는 국민을 기르고자 하는 통감부의 정책 때문으로 보인다. 따라서 통감부 시기의 관찬 교과서는 국가 상징을 드러내면서도 서서히 식민 지배의 방식을 채택하는 반면, 사설 편찬 교과서는 민족주의를 강조하는 내용을 상대적으로 더 많이 싣고 있음을 볼 수 있다. 이는 특히 관찬 교과서를 편찬하면서 일본의 교과서를 참고하거나 일본인이 교과서 편찬에 참여하였기 때문에 벌어진 일이다.

학부에서 펴낸『신정심상소학』은 1887년 일본 문부성에서 발행한『심상소학독본(尋常小學讀本)』의 체제와 기술을 차용, 번안하는 방식으로 새로 엮은 것이었으며, 그 과정에서 삽화도 다수 차용하였는데,[23] 오노노 도후[小野道風]라는 9~10세기경의 일본 서예가가 소개되는 등 일본의 내용을 다루거나,[24] 삽도도 일본 교과서에서 그대로 가져와 일본식 옷을 입거나 일본의 방식으로 노동하는 모습을 소개하기도 하였다.[25] 또한 내용은 사계절을 소개하는 것이라도, 그림의 테두리를 부채꼴 및 네모꼴과 함께

22 서재복, 앞의 글, 108쪽.

23 홍선표, 앞의 글, 262쪽.

24 『신정심상소학』권2,「제12과 소야도풍의 이야기라」; 구자황 편역,『한국개화기 국어교과서 3』(경진, 2012), 310~312쪽.

25 『신정심상소학』권2; 구자황 편역, 위의 책(2012). 제11과 '고는 락의 종이라'라는 난에는 갈퀴를 들고 농사짓는 사람들을 그린 삽도나, 제14과 '숫이라'에서 숯가마에서 숯을 구워내는 방법을 설명하면서 함께 수록한 삽도에서 인물이 일본 옷을 입고 있다.

벚꽃이나 국화 테두리 안에서 보여주는 방식을 그대로 사용하여 은연중에 일본적 도상에 익숙해지도록 한 것도 눈에 뜨인다.[26]

특기할 만한 점은 『신정심상소학』 총 3권 가운데 특별히 식물을 소개하는 다른 난이 없는데도 불구하고 권3 제14과에서는 국화에 대해 서술하고 있다는 것이다. "국화는 모든 꽃이 다 지고 난 후에 혼자 아름다운 꽃을 피우고, 그 향기 또한 심히 사랑할 만합니다"라고 하여 국화의 중요성을 이야기하는 것으로 시작하고 있다.[27] 또한 국화를 키우는 것의 어려움을 역설하며, 어릴 때부터 노력하여 잘 교육하여야 함을 이야기하고 있으나, 굳이 국화를 그 예로 든 것은 참고로 한 일본 교과서에 국화가 수록되어 있는 것을 그대로 채택했기 때문이 아닌가 한다. 그런데 국화는 일본 천황가의 문장으로 채택되어 있는 꽃으로, 이처럼 일본 교과서를 참고로 하면서 국화를 중요시한 항목을 살려 은연중에 국화를 중요시하도록 한 의도로 비친다. 물론 국화는 매, 난, 죽과 더불어 사군자의 하나로 '오상고절(傲霜孤節)'이라고도 하여 서리가 내린 뒤에도 꽃을 피우는 모습이 전통적으로 선비의 강건한 모습으로 인식되어 온 것이 사실이다. 그러나 『신정심상소학』에 사군자의 다른 식물은 전혀 등장하지 않고 국화만 수록되어 있으므로 그 의도를 비판적으로 보아야 할 필요성이 있다. 이는 1906년의 사찬 『초등소학』에 국화뿐 아니라 난초, 대, 모란 등 전통적인 식물이 함께 수록되어 있는 것과 차이가 있다. 1907년 학부에서 편찬한 『국어독본』에 태극기와 일장기가 함께 수록된 것도 이러한 경향을 보여준다.[28]

26 위의 책, 231쪽.
27 「제14과 국화라 하는 것은」, 『신정심상소학』 권3; 구자황 편역, 앞의 책, 209~213쪽.
28 학부 편찬, 『국어독본』(1907); 김혜련, 장영미 편역, 『한국개화기 국어교과서

관제엽서에 나타난 국가 상징의 교묘한 교차

국가 상징을 대중적으로 좀 더 널리 확산시킬 수 있는 것은 그림엽서였다.[29] 그림엽서는 19세기 말 유럽에서 발간되기 시작하여 1895년에서 1914년 사이에 전성기를 이루었으며, 한국에서도 1900년을 전후하여 풍속 관련 사진과 엽서가 유행하였다.[30] 사진과 일러스트가 삽입된 그림엽서는 상대적으로 값비싼 사진첩이나, 문자 해독을 기반으로 한 인쇄매체에 견주어 대중적으로 값싸고 손쉽게 유통될 수 있는 시각매체였다.

풍속이나 풍경을 사진으로 찍은 엽서는 관광 이미지로서 널리 제작, 유포되었으며 사진을 활용하는 사진관이나 인쇄매체를 발간하는 서점 등에서 제작 판매하는 경우가 많았다. 엽서가 대중적으로 널리 이미지를 유통하는 데에 효과적이기 때문에, 관에서도 관제엽서를 발행하여 통치 이데올로기를 전파하는 매체로 활용했던 것으로 보인다. 대한제국에서는 농상공부 인쇄국에서 1전짜리 엽서를 발간하기 시작하면서 관제엽서가 시작되었는데, 관제엽서는 대개 일정한 정치사회적인 사건을 기념하기 위해서 만들어지는 경우가 많다.

사진과 그림이 들어간 관제엽서는 한국 통감부 개청을 기념하여 1906년에 이토 히로부미 재임 엽서를 발간한 것이 시초로

11(보통학교 학도용) 국어독본』(경진, 2012), 223쪽.

29 최근 사진엽서에 관한 연구 및 엽서에 나타난 이미지를 중심으로 한 연구가 권혁희, 이경민, 권행가 등 연구자에 의해 활발하게 진행되었다. 이들은 주로 엽서에 나타난 사진 이미지를 중심으로 하였으나, 여기에서는 엽서의 주된 사진 이미지보다 엽서에 쓰인 장식적인 상징 문양이 삽입된 엽서를 중심으로 논하기 위해 이를 '그림엽서'로 부르고자 한다.

30 권혁희, 「사진엽서의 기원과 생산배경」, 부산근대역사관 편, 『사진엽서로 떠나는 근대기행』(부산근대역사관, 2003), 16쪽.

알려져 있다.[31] 이 엽서는 초대 통감인 이토 히로부미 사진을 중심으로 둘레를 태극 문양으로 꾸몄으며, 기념 도장에 '명치 39년 (1906) 9월 6일'이라는 날짜가 있어 유통 시기도 분명하다.[32] 이토 히로부미를 주제로 한 또 다른 엽서는 태극기와 일본기가 함께 제시되어 있어, 양국의 가교로서 이토 히로부미를 등장시키고 있다 ④. 그러나 이때에도 욱일승천기를 오른쪽 위에 두고 태극기를 왼쪽 아래에 두어 은연중에 위계의 차이를 보여주고 있다.

1900년 파리 만국박람회를 계기로 유럽에서 만들어진 한국 관련 엽서는 태극기를 활용한 것이 많다. 이 경우에는 'KOREA'라는 국가의 기표로서 태극기가 활용되었으며, 대한제국이 하나의 독립국가로서 독자적인 이미지를 가지고 있음을 보여주는 것이었다.[33] 그러나 1905년 이후의 통감부 시기 그림엽서에 나타나는 태극기 이미지는 이처럼 일본과 연계해서 사용되거나 장식적인 이미지로 전락하는 경우가 많아졌다.

순종이 즉위한 것을 기념하여 발행한 그림엽서는 대원수복 차림의 고종에는 '한국 전황제(韓國前皇帝)'라는 설명이, 곤룡포와 익선관 차림의 순종에는 '한국 신황제(韓國新皇帝)'라는 설명이 있고, 엽서의 오른쪽 아래에는 "광무 십일년 칠월 십구일 양위(光武十一年 七月十九日 讓位)"라는 글귀가 쓰여 있어 이것이 고종이 순종에게 양위했음을 널리 알리려는 의도로 제작된 것임을 알 수 있다. 두 개의 원 안에 각각 고종과 순종의 사진을 넣고, 그 뒤

31 권혁희, 위의 글, 19쪽[원전은 체신박물관 편,『遞信省發行 記念郵便繪葉書』(遞信協會, 1934), 6쪽] 및 부산박물관 편,『사진엽서로 보는 근대풍경 8 조선인, 관제엽서』(민속원, 2011), 239쪽.

32 엽서의 왼쪽에 제작처가 표기되어 있는데, "일본 동경 삼월오복점(日本 東京 三月吳服占)"으로 되어 있어, 이러한 기념엽서는 초기에는 일본에서 제작되어 한국에 유입되었음을 알 수 있다. 부산박물관 편, 위의 책, 239쪽.

33 목수현, 앞의 글(2011), 128쪽.

④ 태극기와 일장기를 배경으로 한 1906년의 이토 히로부미 그림엽서.

⑤ 태극기와 일장기를 배경으로 한 1907년의 순종 즉위 기념엽서.

로 일장기와 태극기가 교차된 이미지를 넣었다. 그런데 이 엽서에는 그 배경으로 벚꽃으로 보이는 꽃 도안과, 두 국기 사이를 연결하는 황금빛 문양이 있는데 이는 일본 천황가의 상징인 국화장(菊花章)을 뚜렷하지 않은 방식으로 디자인한 것으로 보인다⑤. 더구나 이 엽서는 일부인(日附印)이 3개나 찍혀 있는데, 맨 오른쪽 일부인에는 1907년 10월에 이루어진 일본 황태자의 한국 방문을 기념하는 글씨와 함께 일본 천황가의 문장인 국화장이 도안되어 있고, 가운데의 것은 1907년 7월 24일 날짜로 한국 황제 양위와 일한신협약 성립을 기념한 것으로 이화문이 도안화되어 있다. 맨 왼쪽에는 이토 히로부미 통감이 같은 해 9월 13일에 일본 도쿄로 간 것을 환영하고 기념하는 도장이 찍혀 있다. 이 시기 이후에는 특히 일장기와 태극기가 함께 제시되는 엽서의 발간이 늘어났다. 이는 교과서에서 태극기와 일장기가 교차 게양된 삽도가 실리는 것과 같은 상황을 드러낸다.

이 시기 관제엽서에는 오얏꽃을 활용한 도안이 눈에 띄게 증가하였다. 순종의 사진만을 넣은 '한국 황제폐하 즉위기념(韓國 皇帝陛下 卽位祈念)' 엽서에는 오얏꽃 가지가 둘러쳐진 타원형 안에 순종의 곤룡포 익선관 사진을 넣고, 원의 위쪽에는 서구식 황제모인 투구 도안을 얹었으며, 왼쪽에는 순종의 즉위식장으로 알려진 경운궁 돈덕전의 사진을 배치하였다. 오얏꽃은 특히 순종과 관련된 그림엽서에 많이 활용되었다⑥.

순종 즉위 기념엽서 외에도 1909년 1~2월에 걸쳐 순종을 새 황제로서 널리 인식시키고자 대구, 부산 등과 개성, 평양, 신의주 등을 순행한 남서 순행과 관련된 엽서에 오얏꽃 이미지가 도안화되어 쓰였다. 순종의 남순행 과정에서 순종의 행차가 1909년 1월 7일 오전 8시에 남대문역에서 출발하여 오후 3시 25분에 대구역에 도착함을 알리는 '궁정열차 어발차시각(宮廷列車御發車時刻)'

엽서는 깃발에 오얏꽃 문장을 그려 넣은 순종의 어기(御旗)를 이미지로 도안하였다.(9장 ⑫ 참고) 1월 8일 대구에서 청도를 거쳐 부산으로 가는 일정을 알리는 엽서나, 남순행을 마치고 돌아오는 일정인 1909년 1월 13일 대구에서 출발하여 오후 3시에 남대문역에 도착하는 것을 알리는 '궁정열차 어발차시각' 엽서에는 오얏꽃 문장이 단순하게 도안화되어 배경으로 들어가 있다. 이는 특히 순종의 어기를 오얏꽃 문장으로 만든 것과 관련이 있어 보이며, 순종을 국가 전체를 상징하는 태극보다는 이왕가를 표상하는 오얏꽃과 관련하여 인식시키고자 한 의도가 있다고 생각된다.[34]

통감부 시기 이후 관제엽서에 대한제국에서 제정한 국가 상징과는 달리 한국을 상징하는 것으로 새롭게 '닭' 이미지가 등장한다. 1907년 10월 일본 황태자가 한국을 방문하는 것을 기념한 '동궁전하 한국 서해원계 기념엽서(東宮殿下 韓國 西海元啓 記念葉書)'는 가운데 위쪽에 당시 일본의 황태자였던 요시히토[嘉仁]를 중심으로 오른쪽에 '한국 황제폐하' 순종, 왼쪽에 '아리스가와노미야[有栖川宮] 전하', 아래쪽에는 도고 헤이하치로[東鄕平八郎] 대장과 이토 히로부미 사진을 놓았는데, 왼쪽 위에 있는 빛나는 태양을 향해 오른쪽 위에 닭을 그려 놓았다.[35] 이 시기 일본에서는 조선을 닭(鷄)으로 비유하는 이미지나 글이 더러 있는데,[36] 특히

34 순종의 남서 순행과 오얏꽃 문장의 어기 제정과 관련해서는 목수현, 앞의 글(2011), 137~140쪽 참조.

35 여기에 나타난 순종의 이미지는 머리에는 전통적인 익선관을 쓰고 옷은 서구식 프러시아식 원수복을 입은 모습으로 제시하여 우스꽝스럽게 표현되었다. 마치 몸은 서구식으로 치장했지만 생각은 여전히 전통적인 방식을 지니고 있음을 비꼰 듯하다. 그에 견주어 일본 황태자나 관료들은 단발에 서구식 복장을 갖추어 근대적인 인물로 보이도록 하였다.

36 조선을 표상하는 이미지로 일본인들이 닭을 사용한 것에 관해서는 목수현, 「국토의 시각적 표상과 애국 계몽의 지리학」, 『동아시아 문화 연구』 vol. 57(2014), 25~27쪽 참조.

이 시기에는 일본을 상징하는 태양을 향해 닭이 바라보고 있는 모습으로 조선을 상징하는 것이 눈에 띈다. 일본이 한국을 식민지화하는 것을 닭의 목을 비틀어 잡는 것으로 묘사하여 그리는 등 닭 이미지는 정치적인 상황을 빗댄 만화에도 다수 등장하였다.[37]

엽서에 등장한 국화와 오동꽃

통감부 시기 이후 대한제국의 표상은 일본의 표상으로 서서히 대체되어 간다. 두 이미지가 교차되면서 일본의 표상이 전면적으로 대거 등장하는 것은 한일병합 기념엽서에서이다. 굳게 닫힌 창덕궁 돈화문의 왼쪽 위로 일본 천황을 표상하는 도쿄 황거의 이중교(二重橋) 사진을 중심으로, 국화꽃과 태극 문양이 장식적으로 배치된 것은 차라리 은유적이라고 하겠다. 서구식 대원수복을 입은 메이지 천황의 사진을 위쪽의 원 안에 놓고 곤룡포와 익선관 차림의 고종을 아래쪽 원 안에 놓은 뒤, 장식 문양으로 통치권의 상징인 봉황이 내려다보는 가운데 국화꽃이 가운데에 자리하고 오얏꽃이 아래쪽에 거의 숨듯이 표현된 엽서도 있다. 그런가 하면 직사각형의 국기 모양을 대각선으로 갈라 한쪽에는 태극기를, 다른 한쪽에는 일장기를 배치하여 두 나라가 병합되었음을 직접적으로 표현한 도안의 엽서도 있다 ⑦.

한일병합 이후 일본 통치권의 상징 이미지가 그림엽서에 대거 등장하였음은 두말할 나위가 없다. 이미 1907년에 일본 황태자가 한국을 방문했을 때 나온 기념엽서에는 배경 도안으로 국화꽃과 오동장을 도안화한 이미지가 사용되었다. 이는 한일병합 이후 조선총독부의 시정(施政) 기념엽서에서도 볼 수 있다. 조선총

37 한상일, 한정선 지음, 『일본, 만화로 제국을 그리다』(일조각, 2006), 75쪽, 185쪽, 191쪽, 221쪽, 228쪽, 277쪽 등 참조.

⑦ 일장기와 태극기를 병치시킨 1910년의 한일병합 기념엽서.
⑧ 1915년 시정 5주년 기념 조선물산공진회 기념엽서.

독부에서는 한국을 식민지화한 것을 기념하며 홍보성 시정 기념 엽서를 매년 발행하였는데, 전통 서당이 근대식 학교로 발전한 사진을 비교하거나 퇴락한 초가집과 근대화된 논 사진을 보여주는 것 등 주로 조선총독부의 통치가 한국을 어떻게 발전시켰는지를 보여주는 것이다. 시정 9주년 기념엽서는 근대화한 양계장과 변화한 교육 사진을 싣고 그 배경에 국화장과 오동꽃 도안을 실어 통치자로서의 국가 상징 이미지를 드러내었다. 특히 조선총독부에서는 오동장을 휘장으로 사용하였기 때문에 이때 오동꽃은 천황가의 부 상징 문양보다는 조선총독부의 상징으로 쓰였다고 보는 것이 옳을 듯하다. 시정 15주년 기념엽서에는 새로 건축한 조선총독부 청사와 남대문통의 번화한 사진을 싣고 당시 총독이었던 사이토 마고토[齋藤實]와 정무총감의 사진을 실었으며, 두 사람의 사진 아래쪽에 작지만 조선총독부 휘장으로 쓰인 오동장 이미지를 배치하였다. 시정 5주년 기념 조선물산공진회 기념엽서의 하나로 데라우치 마사타케[寺內正毅] 총독, 사이토 총독, 이완용 세 사람의 사진을 실은 그림엽서는 색동을 바탕으로 한 오동꽃 휘장 다섯 점이 조선에 이루어진 시정 5주년을 상징하고 있다⑧.

그림엽서에 등장한 국가 상징은 점차 태극기보다 일장기가 쓰이는 빈도가 늘어나고, 특히 통감부 시기 이후, 그리고 순종의 즉위 이후 확대되었음을 알 수 있다. 또한 순종의 즉위와 더불어 오얏꽃이 국가 상징에서 황실 상징으로, 그리고 순종의 어기로 의미가 축소되어 갔음을 이미 고찰한 바 있듯이, 그림엽서에서도 순종과 관련된 이미지로 반복해서 사용하였음이 확인된다. 반면 1900년에 문관 대례복에 등장한 무궁화의 경우 그림엽서에서는 사용된 것이 거의 발견되지 않는다. 이는 엽서의 생산자가 대부분 일본인으로, 무궁화를 국토의 상징으로 사용하는 것에 대해

큰 흥미를 느끼지 못했기 때문일 것이다.

한편 그림엽서에는 교과서보다 빈번히 일장기나 국화장, 오동장이 등장하고 있었음을 알 수 있다. 특히 통감부 시기 이후, 일본 요시히토 황태자의 방한 및 이토 히로부미가 수행하여 순종을 남순행과 서순행을 하도록 할 때 환영 행렬과 함께 교차 게양하였던 일장기만큼이나 그림엽서의 일장기는 식민 지배가 점차 확대되어 감을 시각적으로 알 수 있게 하는 매우 유효한 홍보 수단이었을 것이다.

'애국'의 코드로 상품 판매에 이용된 국가 상징

대한제국기 말 국가 상징의 폭넓은 활용은 애국 계몽의 논조를 띠고 상품 판매에도 동원되었다. 개항 이후 외국 상품의 범람은 '국산'을 사용하는 것이 '애국'인 것으로 치환되었고, 이러한 논리는 국산 상품의 판매에 동원되었다.[38] 세계 경제의 시대에 국산품 운동은 식민지나 약소국에서만 전개되었던 것이 아니지만, 특히 국권 위기의 시대에는 이러한 전략이 큰 호소력을 가지고 작용하였다.[39] 한양상회는 "본방(本邦)의 물산을 수출하여 해외의 금융을 흡인(吸引)하는 자도 오직 우리 한양상회요, 진실로 진정한 대한국인(大韓國人)으로 한양상회를 사랑하지 않는(不愛하는) 자는 우리는 일찍이 보지 못하였도다(不見하였도다)"라고 하며, 한국 회사인 한양상회를 사랑하는 자가 진정한 대한국

38 애국심에 호소하는 마케팅은 상품 판매 방법에서 도덕에 소구하는 방법 가운데 하나였고, 그중에서도 44%에 이를 정도로 강력한 방법으로 동원되었다. 근대 광고의 상품 판매 전략의 통계적 분석은 서범석, 원용진, 강태완, 마정미, 「근대 인쇄 광고를 통해서 본 근대적 주체 형성에 관한 연구: 개화기~1930년대까지 몸을 구성하는 상품 광고를 중심으로」, 『광고학연구』 vol. 15 no. 1(2004), 249~250쪽 참조.

39 권창규, 『상품의 시대』(민음사, 2014), 310쪽.

인임을 광고 카피로 내세워 애국심에 호소하였다.[40]

　애국심에 호소하는 마케팅을 문구가 아닌 시각적으로 제시한 것이 태극 마크를 이용한 것이었다. 『독립신문』에 실은 금계랍 광고는 우리나라 최초의 의료 시설인 제중원에서 게재한 약 광고로서 태극 문양 하나만을 깃발로 보이도록 직사각형 테 안에 배치하여 눈에 띄도록 하였다.[41] 태극 또는 태극기 문양은 대한제국기에 애국심에 호소하는 가장 단순하고 강력한 시각적 키워드였다. 구세의원에서 발매한 안령환(安靈丸) 광고는 상품의 포장 곽처럼 보이는 장식 문양 테두리 안에 상품명과 약품의 효용을 적고 그 위에 회사의 깃발과 태극 깃발을 교차 게양하여 이 약품의 효능을 국가적으로 보장하는 듯한 시각 효과를 연출하였다⑨.[42]

　그런데 이러한 광고는 약품에만 한정된 것이 아니었다. 담배 광고 또한 같은 전략을 구사하였다. 강산연초 담배 광고는 『대한매일신보』1910년 2월 15일 자부터 3월 9일 자까지 신문이 발행되는 날짜에는 거의 빠짐없이 게재되었는데, 연초를 제조한 지 몇 년이 지난 시점이며 이 시기에 제조를 더욱 확장한다는 내용이다. 여기에 '우리 동포의 애고수용하시는 후은'을 입었음을 강조하여 동포가 제조하고 동포가 소비하는 물건임을 은연중에 드러내고 있다. 연초에서 궐련으로 바뀌어 포장된 담배 제품은 이 시기 주요 소비 품목의 하나였다. 그런데 강산연초의 광고가 실린 『대한매일신보』만 살펴보더라도, 같은 지면에 프랑스 계열의 회사인 법한회사(法韓會社)에서 발매하는 '철도표 권련'이나 일희

40　『황성신문』1910년 6월 30일 자 한양상회 광고.

41　『독립신문』1898년 3월 3일 자 제중원 금계랍 광고.

42　『황성신문』1910년 8월 13일 자 안령환 광고. 태극 문양을 제시한 광고의 예에 관해서는 박혜진, 「개화기 신문 광고 시각 이미지 연구」(이화여자대학교 석사학위 논문, 2009), 49~50쪽에서 몇몇 예를 소개해 놓았다.

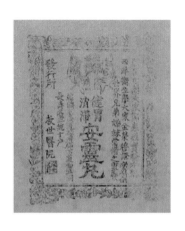

상회에서 수입 판매하는 '토이기 애급 담배' 등 일본 회사 및 외국 회사에서 제조하거나 수입하는 담배가 많았다.[43] 더구나 신문의 광고 지면에 실린 그러한 담배들에는 서구식 실크햇을 쓴 신사라든지 새로운 문물임을 강조하는 이미지가 많았다. 그러나 개중에는 이처럼 애국심을 불러일으키는 한국적 도안을 활용하여 소비자에게 호소하는 마케팅도 등장하였다.

태극은 지도와 함께 충군애국의 상징으로 강조되었지만, 1910년 경술국치 이후 '국가'를 드러내는 방식의 시각 이미지로 존재하기 어려웠다. 태극기가 검열을 받지 않고 적극적으로 활용되었던 것은 미주 한인들이 발간하는 『신한민보』나, 만주의 광복군 등 해외에서였다.[44] 국내에서 태극은 상업적인 광고의 부수적인 문양과 같은 방식으로 소극적으로 사용되거나, 잡지 표지 이미지의 태극부채, 태극성표 광목, 담뱃갑, 음반의 레이블 등 상품의 로고 같은 방식으로 국가보다는 '조선 민족'과 관련된 이미지의 성격을 띠고 존재하게 되었다.

따라서 이러한 전략은 대한제국기에만 이어진 것이 아니라 한일병합 이후인 일제강점기에도 계속되었다. 1913년 『매일신보』에 실린 광강상회 연초 광고의 카피는 "경제가(經濟家)는 피워보시오 민업(民業) 연초를, 우국가(憂國家)는 피워보시오, 광강(廣江) 연초를"이라고 하여 '국산' 상품을 소비하는 자가 '우국가'라

43 경성 석정동에 있었던 법한회사는 상해의 동양연초대제조창과 특약을 맺고 여러 종류의 담배를 수입, 판매하고 있었다. 판매는 경성, 평양, 봉산사리원, 대구 등에 대리점을 열어 운영하였다. 법한회사 담배 광고, 『대한매일신보』(1909년 7월 25일자).

44 미주 한인들의 태극기 활용에 대해서는 목수현, 「디아스포라의 정체성과 태극기 : 20세기 전반기 미주 한인을 중심으로」, 『사회와 역사』 vol. 86(2010)에서 고찰하였다.

고 강조하였다.[45] 국산품 사용은 일상에서 제국주의를 반대하고 민족주의를 실천하는 방법으로, 외화의 공세에 밀리는 국가 경제를 실천할 수 있는 소비 실천으로 여겨졌다. 식민지였던 조선에서는 "일화배척(日貨排斥)"이라는 직접적인 구호보다는 "물산장려", "토산 애용", "지급자족", "자활 운동"과 같은 보다 온건한 구호가 제시됐다.[46]

대한제국기의 국산 상품 사용 호소는 1920년대에 물산장려운동으로 다시 한 번 불붙었으며, 이러한 운동에 힘입어 국산 상품 전략에 기대어 크게 주목받은 것이 1930년대의 태극성표 광목 브랜드이다. 조선의 시장을 거의 잠식해 들어간 일본 자본에 대항이라도 하듯이 경성방직에서 생산한 옷감의 브랜드를 "우리 옷감 태극성 광목"이라는 카피를 내세우고, 태극 문양을 중심으로 별을 두른 상표와 함께 대대적으로 광고로 선전한 것이다 ⑩. 1919년에 창업한 경성방직은 조선인 민족 기업임을 상품 판매에 적극 내세웠고, 1926년부터 태극성표 광목을 생산하여 1929년 조선박람회에 출품하기도 했다. "경방제품은 우리의 광목", "조선 사람 조선 것으로"를 내세우면서 민족=태극을 등치하는 방식으로 브랜드를 만들어 애국심에 호소하는 마케팅을 펼쳤다.[47]

대한제국기 국가 상징의 하나였으며 1910년 이래 이왕가의 문장이 된 오얏꽃 역시 애국심에 호소하는 마케팅으로 활용되어 상품의 로고로 활용되는가 하면, 그 상품을 '이왕가(李王家) 사용'함을 내세우는 광고도 나타났다.[48] 인천 축현에 본점을 두었

45 『매일신보』1913년 11월 12일 자 광강상회 광고.
46 권창규, 앞의 책, 324쪽.
47 『동아일보』1929년 11월 17일 자 태극성표 광목 광고. 특히 이 날짜 광고는 기사 형식을 띤 전면 광고였다.
48 오얏꽃 문양을 광고에 사용한 예에 관해서는 박혜진, 앞의 논문, 52~53쪽 참조.

⑩ (위) 태극성표 광목 광고.『동아일보』1929년 7월 1일 자.

(아래) 태극성표 광목 광고.『동아일보』1936년 6월 5일 자.

⑪ 화평당의 팔보단 광고에 쓰인 이화문 로고.『황성신문』1910년 6월 4일 자.

던 화평당약방(和平堂藥房)에서는 1907년경부터 『대한매일신보』에 광고를 게재하였는데, 범람하는 일본산 약에 대응하여 1908년의 광고에는 학을 모티브로 한 상표를 사용하였으나 1910년경에는 오얏꽃으로 보이는 꽃문양의 가운데에 화평당약방을 의미하는 '화(和)'자를 넣은 상표를 로고로 사용하였다 ⑪. 약 광고가 큰 비중을 차지하였던 1910년대에 오얏꽃 문양은 이 제약회사의 '토산'을 보증하는 시각적 장치로 활용되었다. 화평당약방은 이후에도 이 로고를 계속 사용하여 1920년대 『동아일보』에 게재한 약 광고나 회사 광고에도 꾸준히 볼 수 있으며, 약품의 포장 상자에도 상표로서 활용하였다.

오얏꽃 문양을 사용한 대표적인 상품은 이왕가 미술품 제작소의 공예품들이었다. 1908년 한성 미술품 제작소로 황실에서 소용되는 공예품 생산을 주축으로 만들어진 이래, 1913년부터는 이왕가 미술품 제작소로, 또 1922년 이후 완전히 일본인이 운영하는 주식회사로 바뀌면서 조선 미술품 제작소로 명칭을 바꾼 이 회사는 황실에서 사용하는 물품에만 오얏꽃 문양을 넣은 것이 아니고, 1930년대에는 은제 공예품 등에 이 문양을 널리 사용하여 판매하였다. 이는 오얏꽃 문양이 이왕가에서 사용하는 것인 만큼 그 품질을 보증하는 것으로 내세우는 전략을 사용한 것이다.

그런데 애국심에 호소하는 광고는 반드시 한국계 회사만 구사한 것이 아니었고, 상품도 반드시 '국산'만은 아니었다. 인천에 있었던 제물포지권련급연초회사(濟物浦紙卷煙及煙草會社)에서도 수입 담배를 판매하였는데, 담뱃갑에 표현된 바로는 제물포에서 담배를 생산도 하고 있었다. 광고된 담배 이름은 'Telescope', 'Key', 'Spider' 등 영어 제목으로 되어 있는데, 'Telescope'는 '원시경표(遠視鏡票)', 'Spider'는 '거미표'라고 한글 이름을 단 반면, 'Key' 담배에는 담뱃갑에 꽉 차도록 태극기 도안이 들어가 있

으며, 이름을 '태극표'로 붙여 놓았다 ⑫.[49] 제중원에서 판매하는 금계랍도 국산 상품이 아니었다. 이는 세창양행에서 수입 판매하는 미국 상품이었음에도 불구하고, 태극 문양을 내세워 마케팅 전략을 세운 것이다. 미국 샌프란시스코에 본사를 둔 한미무역주식회사는 서울 종로에 지사를 두고 미국 물품을 한국에 판매하는 회사였는데, 회사의 로고 자체를 태극과 성조기의 줄무늬를 융합하여 도안하였다. 이것은 국기끼리 교차하는 것과 같은 의미로 서로 우호적인 관계라는 것을 표시하는 것으로 해석된다.[50]

태극 문양 도안은 일본 회사에서도 활용하였다. 대한제국기 이전의 것으로 추정되는 성냥갑 도안은 태극기를 전면 도안화한 것이다. 이 성냥은 일본 오사카의 코요칸(弘陽館)에서 제조한 것이나, 조선에서 판매하기 위하여 "조선 전매(朝鮮 專賣)"라는 문구와 함께 태극기를 도안으로 활용하였다 ⑬.[51] 변형된 모양으로 태극기를 활용한 예는 일제강점기에도 존재하였다. 일본의 음반 회사인 일본축음기상회(日本蓄音機商會), 일명 '닙보노홍'에서 발매한 음반의 상표는 남대문과 태극을 중심 문양으로 내세웠으며, 태극의 좌우에 태극기의 사괘를 마치 연속무늬처럼 해체하여 도안화하였다⑭. 일본축음기상회에서는 1911년 9월부터 한국 음반을 녹음하기 시작했으며, <취태국거리>(K 180), <춘하추동가>(K 504) 등이 1920년대 중후반에 발매되었는데, 이 음반들에 레이블로 제시되었다.[52]

49　『대한매일신보』1905년 8월 31일 자 제물포지권련급연초회사 광고.

50　한미무역주식회사 로고에 관해서는 박혜진, 앞의 논문, 50쪽.

51　이 제품의 생산과 판매 시기에 관해서는 정확한 정보를 갖고 있지 못하다. 다만 태극기가 전면적으로 사용되었으므로 일제강점기 이전으로 추정되며, '한국(韓國)' 또는 '대한(大韓)'이라는 국호를 사용하지 않고 '조선(朝鮮)'으로 지칭했기 때문에 대한제국기 이전이 아닌가 생각된다.

52　한국정신문화연구원 편,『한국 유성기 음반 총목록』(민속원, 1998), 23쪽 및 62쪽.

⑬ 　(위) 일본 오사카 이마미야죠세이(今宮昌盛)에서 만든 성냥갑 라벨의 태극기.
　　(아래) 일본 오사카의 코요칸에서 만들어 조선으로 판매한 성냥갑 라벨의 태극기.

그런데 조선인들에 대한 이러한 상품 판매 전략도 일정한 저항에 부딪치기도 한 것으로 보인다. 1928년부터는 식민지 상황에서 반감을 일으킬 만한 '우리' '동포' '국산'이라는 문구가 신문 광고에서 삭제되기도 했으며, 신문이 압수, 정간 처분을 받기도 했고,[53] 그 때문인지 일본축음기 회사가 컬럼비아 회사에 합병된 1929년부터는 '와시표'로 바뀌면서 남대문 문양만 남고 태극 문양은 삭제되었다.[54]

자본주의 상품 경제가 심화됨에 따라 광고는 중요한 시각 매체의 하나로 부상하였으며, 국가 상징은 상품 광고에도 활용되었다. 대한제국기에는 약 광고에 태극기를 애국의 아이콘으로 사용하였으며 화평당약방 같은 개인 기업에서도 이왕가 문장인 오얏꽃을 로고로 채택하여 선전에 이용하게 되었다. 상품 판매에 국가 상징을 시각적으로 활용하는 것은 '우리 것'을 내세운 애국심에 호소하는 마케팅으로, 국권 위기의 시기에는 애국 계몽의 일환일 수도 있지만, 1910년 이후에도 '민족'을 내세운 마케팅 전략으로 구사되었다. 한편 그러한 심리를 이용하여 미국계 회사나 일본 회사들도 태극 문양을 조선인들에게 눈에 띠게 하여 상품 판매에 활용한 것을 보면 자본의 시대에는 국가 상징이 상품 판매의 한 수단이 되어갔음을 알 수 있다. 국가 시각 상징물은 근대 전환기에 근대국가의 성립 과정에서 중요한 시각문화의 하나로 제정되었다. 그것은 위로부터의 필요에 의해 제정되었지만, 국권 위기의 시기에는 국권 수호에 호소하는 애국심의 아이콘이 되었으며, 식민지 상황에서는 자본주의 제도 안에서 상품 판매 전략으로까지 위상이 변화하였다. 국가 시각 상징물이 일상의 시각문

53 이러한 사례는 『중외일보』 1928년 10월 24~27일 자에 보인다. 권창규, 앞의 책, 345쪽.

54 한국정신문화연구원 편, 앞의 책, 72쪽.

화의 하나로 맥락에 따라 존재 양상과 의미가 변화해 간 것은 우리의 근대 시각문화 경험을 파악하는 중요한 지점이라고 하겠다.

글을 마치며

국가 상징은 일종의 약속이다. 그것은 언제 어떻게 누구에 의해 제정되었느냐도 중요하지만 누가 어떤 방식으로 사용하느냐에 따라 그 의미가 달라질 수도 있다. 1880년대 이래 우리나라의 국가 상징은 대외적으로 조선/대한제국/대한민국을 알리는 시각적인 상징 이미지로 작동했다. 많은 나라들이 18~20세기 동안 세계가 재편되는 과정에서 '근대국가'로서의 정체성을 담기 위해 국가 상징을 제정했다. 한국의 국가 상징 또한 세계가 변화하는 흐름 안에서 만들어지고 사용되었다. 그러나 일제 식민지와 분단을 거치면서 그것을 활용하는 주체의 변화에 따라 그 작동 방식과 의미도 변화해 왔다.

일본이 외교권을 박탈한 1905년 을사늑약 이후 대한제국의 국가 상징은 대외적으로 더 이상 독립적인 주권을 표상할 수 없게 되었다. 워싱턴에 설치되었던 주미 공사관이 폐쇄되면서 그 옥상에 걸렸던 태극기는 내려졌고, 외교관들은 철수할 수밖에 없었다. 우표는 더 이상 주체적으로 발행되지 못했다. 대신 국적을 알 수 없는 '일한통신업무합동기념' 우표가 발행되었다. 을사늑약에 저항해 일어섰던 의병장 고광순이 사용했던 '불원복(不遠復) 태극기'에서처럼, 태극기는 되찾아야 할 주권의 상징으로 내세워졌다. 국가 상징이 되찾아야 할 주권을 의미하는 것으로 인식되는 방식은 1910년 이후 해외에서 본격화되었다.

1910년 일본의 식민지가 됨으로 해서 국가 상징은 대한제국 기와는 다른 맥락에 놓이게 된다. 특히 1902년 하와이로 떠난 이민자들은 나라 밖의 땅에서 또 다른 경험을 하게 되었다. 대한제

국의 국민으로서 미국으로 이민을 떠났지만 1905년 이후 대한
제국은 외교권을 잃었고, 그 5년 뒤에는 주권마저 잃었으므로 해
외 거주 동포를 보호해 줄 정부가 없어진 것이었다. 그러나 이들
은 한인회를 조직하고 태극기와 무궁화를 자신들의 상징으로 삼
았고, 해마다 경술국치일을 잊지 않고 기억했다. 1940년대 태평
양 전쟁이 일어났을 때 일본은 미국의 적국이었기 때문에, 당시
일본 국적으로 있을 수밖에 없었던 한인들은 보호받을 수가 없
었다. 이때 이들은 태극기 배지를 나누어, 일본인이 아닌 한국인
임을 시각적으로 보여주고자 했다. 이런 때문에 1944년 미국에
서 여러 나라 국기로 디자인한 우표를 발행했을 때 태극기 우표
도 만들어질 수 있었다. 미국 LA의 로즈데일 묘지에는 태극기를
새긴 송헌주(1880~1965)의 비석이 있다.① 관립 영어 학교를 나
온 재원으로, 초기 하와이 이민자로서 1905년 감리교 한인교회
목사를 지냈으며 버지니아 대학에 다니던 중 1907년에는 헤이그

만국 평화회의에서 통역관으로 활동했다. 1919년에는 대한민국 임시정부 구미위원회 위원을 지냈고, 한인회의 중심적인 역할을 했으며 1945년 4월에는 제2차 세계대전 이후의 협의에 임시정부 대표로 참가해 활동하기도 한 분이다. 평생을 이국땅에서 살아야 했으나 비석에는 국가 상징을 새김으로써 자신의 정체성을 남긴 것이다.

이처럼 살 길을 찾아서 또는 독립운동을 위해 만주나 상해로 갔던 사람들에게도 국가 상징은 그들을 묶어 주는 하나의 이미지로 작동했다. 1919년 3·1 운동에 힘입어 상해에서 조직한 대한민국 임시정부에서 태극기를 국기로 채택한 것은 그것이 대한제국의 국기였으나, 무엇보다도 한국인들을 하나로 묶는 구심점이 될 수 있는 것으로 보았기 때문이었을 것이다. 일본, 중국, 미국 등 세계로 흩어진 그들에게 태극기는 되찾아야 할 국가 주권의 상징이기도 했지만, 문화적 공동체인 '민족'의 상징이기도 했다. 이처럼 20세기 전반기에 국가 상징은 세계사의 정치적인 상황 안에서 'Korean'을 하나로 연결시켜 주는 몫을 해냈다.

1948년 대한민국 정부 수립 이후 국기와 국화로 인정된 태극기와 무궁화와는 달리 오얏꽃(이화문)이 국가 상징의 의미를 지속하지 못한 것은, 수용의 맥락이 얼마나 중요한가를 알려 주는 지표가 될 수 있다. 국체가 민주공화국으로 바뀜으로 해서 왕실(황실)의 상징으로 채택되었던 이화문이 더 이상 사회적인 의미를 띨 수 없었던 것은 자연스러운 결과일 수도 있다. 그러나 이미 일제 강점기에 국가의 주권은 빼앗긴 채 왕실만 남아 사용되었던 이화문이 왕실이 사용하는 물건에 새겨짐으로 해서 고급 공예품의 이미지와 결합하게 된 것은, 더 이상 사회적인 역할을 충분히 하지 못하는 상징의 의미가 어떻게 변형되어 가는지를 보여 주는 듯하다.

　세계사의 흐름에서 볼 때 국가 상징의 제정은 국민국가 시대의 산물이라고 할 수 있다. 이 책에서 살펴보았듯이 국가 상징은 매우 역사적인 상황의 산물이다. 국왕이나 왕조를 중심으로 하던 체제에서 국토와 국민을 기반으로 하는 국가 시대가 되면서 국민을 하나로 묶고 국가를 다른 국가들과 구별 짓는 시각적인 상징물이기 때문이다. 또한 19~20세기에 걸쳐 제국주의 국가들에 복속되었던 많은 나라들이 독립 국가로 주체를 세우면서 자신들의 정체성을 이미지로 재정비해 내는 방식의 하나가 되기도 했다. 그러나 세계는 국민국가 시대에서 변화하고 있다. 20세기에 팽배했던 제국주의가 점차 해소되고, 종족적 혈연에 기반한 국가와 국민의 경계는 점차 흐트러지고 있다. 발달한 교통수단과 커뮤니케이션에 힘입어 문화적 교류 또한 실시간으로 이루어지면서 문화적인 혼종성은 세계적인 추세가 되어 가고 있다. 그리고 지난 100여 년의 역사를 지내오면서 우리는 이러한 상징에 다양한 결을 덧붙여 왔다. 그 역사가 말해 주듯이 국가를 상징하는 이미지는 문화 공동체를 연결시키기 위한 하나의 장치가 되어 왔다. 그러나 그것이 배타적으로 혹은 억압적으로 사용될 때 그 의미는 왜곡되고 훼손될 수 있다.

　2020년 현재 재외 동포가 750만 명에 이르고, 이들을 포함해 '한민족'은 8,000만 명으로 추산하고 있다. 재일 동포, 재중 동포, 중앙아시아의 고려인들뿐 아니라 1960년대 이래 미국과 유럽, 호주 등으로 이주한 한국인들도 많다. 다른 한편으로 1990년대 이래 많은 외국인들이 한국으로 와 노동에 종사하게 되었고, 이제 '다문화'는 한국의 중요한 화두 중의 하나가 되었다. '한국'의 문화적 정체성은 100여 년의 시간 동안 그만큼 변화를 겪었으며 21세기에는 더욱 더 다양성이 풍부해질 것이다. 이처럼 교류와 문화적 혼종이 활발해지는 21세기에 국가 이미지란 어떤 의

미로 다가올 수 있을까? 분명한 것은 이제는 국가 이미지가 배타적인 문화 정체성을 표방하는 것이어서는 안 된다는 점이다. 그 사회를 구성하는 사람들의 다양성을 두루 포용할 수 있는 새로운 이미지는 사회 구성원들의 노력으로 만들어가야 할 것이다.

1. 사료

『各國旗圖』(奎 古4635-1)
『各國旗圖』(藏 K3 0544)
『警務廳來去文』(奎 17804)
『京城府史』, 京城府, 1934.
『高宗純宗實錄』
『官報』
『국역 國朝五禮儀』, 법제처, 1982.
『農商工部來文』(奎 17781)
『大禮儀軌』
大韓敎育會 編, 『初等小學』, 1906.
『大韓禮典』(藏 귀2-2123)
『德源案』(奎 18045)
『독립신문』
『東萊監理各面署報告書』
『東萊統案』(奎 18116)
『동아일보』
柳子厚, 『朝鮮貨幣玫』, 理文社, 1940(民族文化
 社, 1986 영인본)
『(국역) 만기요람 2: 군정편』, 민족문화추
 진회, 1971.
『明星皇后國葬圖鑑儀軌』
『明星皇后殯殿魂殿圖鑑儀軌』
『明星皇后山陵圖鑑儀軌』
『釜山港監理釜山港通商事務牒呈』(奎 24216)
『釜山港關草』(奎 17256)
『釜山港捕鯨約章』(奎 23039)
朴榮孝, 『使和記略』, 부산대학교 사학회,
 1958
朴琪淙, 『上京日記』, 부산근대역사관, 2005
金綺秀, 金弘集 등 『修信使記綠』, 국사편찬위
 원회, 1955
『時事新報』(일본)
『신한국보』
『承政院日記』
『外衙門記』(奎 19487)
우호익, 「無窮花考」, 『東光』 제13~16호,
 1927.

『右侍御廳節目』(奎 9846)
『兪吉濬 全集』V 정치·경제편, 일조각 1976.
『元山港關草』(奎 18076)
『仁川監理』(奎 18088)
『仁川府史』, 仁川府廳, 1933(韓國地理風俗誌叢
 書, 경인문화사 1989)
『仁川沈關草』(奎18075)
『日省錄』
鄭寅虎 編述, 『最新初等小學』, 1908.
『제국신문』
『增補文獻備考』
『淸國問答』(奎 20417)
學部 編, 『新定尋常小學』, 1896.
黃鉉, 『역주 梅泉野錄』, 임형택 외 옮김, 문학
 과 지성사, 2005.
『해조신문』
玄采 편, 『幼年必讀』
『皇城新聞』
徐宗亮, 『通商約章類纂』, 天津官書局, 光緒 12
 年(1886, 奎 中3795)
李鴻章 編, 『通商章程成案彙編』, 廣百宋齋藏, 光
 緒 12年(1886, 奎 中5801)
黃遵憲, 『朝鮮策略』, 조일문 역주, 건국대학
 교 출판부, 1977.
佐野惠作 著, 『皇室の御紋章』, 東京: 三省堂,
 1933.
World Columbian Exhibition,
 Chicago: Rand, McNally & Co.,
 1898.

2. 한국 논저

강병희, 「조선의 하늘 제사[祭天] 건축―대
 한제국기 원구단을 중심으로」, 『조선왕
 실의 미술문화』, 대원사, 2005.
강상규, 「고종의 대내외 정세인식과 대한
 제국 외교의 배경」, 『동양정치사상사』
 제4권 2호, 2005.

강성원, 김진균,「德壽宮 石造殿의 원형 추정과 기술사적 의의」『대한건축학회 논문집 계획계』제24권 제4호, 2008.

개리 레드야드,「신발견자료 <임진정왜도>의 역사적 의의」,『신동아』1978년 12월호.

경기도박물관,『먼 나라 꼬레(Coreé)―이폴리트 프랑뎅(Hippolyte Frandin)의 기억 속으로』, 경인문화사, 2003.

高光林,『韓國의 冠服』, 화성사, 1990.

고병권,「서유럽에서 근대적 화폐구성체의 성립에 관한 연구」, 서울대학교 박사학위 논문, 2005;『화폐, 마법의 사중주』, 그린비, 2005.

공제회자료,「행정자료 : 국기해설」,『지방행정』25권 273호, 대한지방행정공제회, 1976.

구영미, 홍나영,「고종의 동가(動駕)시 복식에 대한 연구―<대한제국동가도(大韓帝國動駕圖)를 중심으로」,『한국의류학회지』, vol. 44 no. 3, 2020.

구자황,「국민 만들기와 식민지 교육의 정형화 기반」,『한국 개화기 국어 교과서 3, 신정심상소학』, 도서출판 경진, 2012.

국외소재문화재단 편,『박정양의 미행일기 : 조선사절, 미국에 가다』, 한철호 역, 푸른역사, 2014.

국외소재문화재단 편,『주미대한제국공사관』, 국외소재문화재재단, 2019.

권창규,『상품의 시대』, 민음사, 2014.

권행가,「高宗 皇帝의 肖像」, 홍익대학교 박사학위논문, 2006

―――,「사진 속에 재현된 대한제국 황제의 표상―고종의 초상 사진을 중심으로」,『한국근대미술사학』제16집, 2006.

―――,「근대적 시각체제의 형성과정 : 청일전쟁 전후 일본인 사진사의 사진 활동을 중심으로」『한국근현대미술사학』, Vol. 26, 2013.

―――,『이미지와 권력』, 돌베개, 2015.

권혁희,「사진엽서의 기원과 생산배경」,『사진엽서로 떠나는 근대기행』, 부산근대역사관, 2003.

김갑식,『한국우표 이야기』, 우취문화사, 2002.

김문식,「高宗의 皇帝 登極儀에 나타난 상징적 함의」,『朝鮮時代史學報』37집, 2006.

김문식 외, 『왕실의 천지제사』, 돌베개, 2011.

김보림,「일제강점기 초등 '국사' 교과서에 수록된 삽화의 현황과 특징」,『역사교육』118, 2011.

金美子,「開化期의 文官服에 對한 研究」,『服飾』vol. 1, 1977.

김상섭,『태극기의 정체』, 동아시아, 2001.

金相泰,「朝鮮 世祖代의 圜丘壇 復設과 그 性格」,『한국학연구』6·7합집, 인하대학교 한국학연구소, 1996.

김서영,「화폐 예술의 이미지와 상징」,『디지털디자인학 연구』vol. 8, 2004.

감성혜,「한국 근대 답도(踏道) 건축물에 배치된 동물의 상징성 연구」,『한국학연구』64, 2018.

김소영,「순종황제의 남서순행과 충군애국론」,『한국사학보』제39호, 2010.

김순규 외,『한국의 군복식 발달사 1』, 국방군사연구소, 1997.

김영나,「'박람회'라는 전시공간」,『서양미술사학회 논문집』vol. 13, 2000.

―――,『20세기의 한국 미술 2 : 변화와 도전의 시기』, 예경, 2010.

김은주,『석조전 : 잊혀진 대한제국의 황궁』, 민속원, 2014.

김용구, 『세계관 충돌과 한말 외교사, 1866~1882』, 문학과지성사, 2001.

김원모,「자료 : 遣美使節 洪英植復命問答記」,『史學志』vol. 15, 1981.

———,「朝鮮 報聘使의 美國使行(1883) 硏究(上)」,『東方學志』제49집, 1985.

———,「朝鮮 報聘使의 美國使行(1883) 硏究(下)」,『東方學志』제50집, 1986.

———,「자료 : 朝美條約 締結史」,『史學志』vol. 25, 1992. 3.

———,「朝美條約 締結硏究」,『동양학』22, 단국대학교 동양학연구소, 1992. 10.

———,「遣美使節 洪英植 硏究」,『史學志』vol. 28, 1995.

———,『태극기의 연혁』, 행정자치부, 1998.

———,「奉使圖의 太極圖形旗(1725)에 대하여―太極旗 基源 문제를 중심으로―」,『아시아문화연구』4, 2000.

———,「朴定陽의 對美自主外交와 常住公使館 開設」『朴泳孝 硏究』, 한국정신문화연구원, 2004.

김정기,「1880년대 機器局·機器廠의 設置」,『韓國學報』vol. 4, no.10, 1978.

김정동,『고종황제가 사랑한 정동과 덕수궁』, 발언, 2004.

김정자,『한국 군복의 변천사 연구 : 전투복을 중심으로』, 민속원, 1998.

김주연,『궁중의례미술과 십이장 도상』, 소명출판, 2018.

金芝英,「朝鮮後期 국왕行次에 대한 연구―儀軌班次圖와 擧動記錄을 중심으로―」, 서울대학교 박사학위 논문, 2005.

김진식,『한국 양복 100년사』, 미리내, 1990.

金賢淑,「韓國 近代 西洋人 顧問官 硏究(1882~1904)」, 이화여자대학교 박사학위 논문, 1999.

김혜련, 장영미 편역,『한국개화기 국어교과서 11(보통학교 학도용) 국어독본』, 경진, 2012.

盧禎埴,「古地圖에 나타난 外國地名을 통해서 본 視野의 擴大」,『大邱敎育大學논문집』제22집, 1987.

도면회,「갑오개혁 이후 화폐제도의 문란과 그 영향(1894-1905)」,『한국사론』21, 1989.

———,「총론 정치사적 측면에서 본 대한제국의 역사적 성격」,『역사와 현실』19, 1996.

———,「황제권 중심 국민국가 체제의 수립과 좌절(1895~1904)」,『역사와 현실』50, 2003.

명승희,『서설 한국무궁화운동사』, 삼문, 1985.

목수현,「독립문 : 근대 기념물과 '만들어지는' 기억」,『미술사와 시각문화』제2호, 2003.

———,「대한제국기의 국가 이미지 만들기 : 상징과 문양을 중심으로」,『근대미술연구 2004』, 국립현대미술관, 2004.

———,「대한제국의 원구단 : 전통적 상징과 근대적 상징의 교차점」,『미술사와 시각문화』제4호, 2005.

———,「화폐와 우표로 본 한국 근대 전환기 시각문화의 변화」,『동아시아 문화와 예술』제2집, 2005.

———,「근대국가의 '국기(國旗)'라는 시각문화―개항과 대한제국기 '태극기'를 중심으로」,『美術史學報』제27집, 2006.

———,「한국 근대 전환기 국가 시각 상징물」, 서울대학교 박사학위 논문, 2008.

———,「大韓帝國期 國家 視覺 象徵의 淵源과 變遷」,『美術史論壇』27, 2008.

———,「대한제국기의 국가 상징 제정과 경운궁」,『서울학연구』제40호, 2010.

———,「디아스포라의 정체성과 태극기 : 20세기 전반기 미주 한인을 중심으로」,『사회와 역사』86집, 2010.

———,「亡國과 국가 표상의 의미 변화」,『한국문화』53, 2011.

———,「『각국기도(各國旗圖)』의 해제적 연

구」,『규장각』42, 2013.

———,「국토의 시각적 표상과 애국 계몽의 지리학」,『동아시아 문화 연구』vol. 57, 2014.

———,「일제강점기 국가 상징 시각물의 위상 변천: 애국의 아이콘에서 상표까지」,『한국근현대미술사학』vol. 27, 2014.

문화재청,『덕수궁 돈덕전 복원조사 연구』, 문화재청, 2016.

민경찬,「<대한제국 애국가>와 그 변모에 관한 연구」,『한국음악사학회 2010년 학술대회 발표자료집』, 2010.

박계리,「이화여자대학교박물관 소장 <명성황후발인반차도> 연구」,『미술사논단』35, 2012.

朴相燮,「西洋 近代國家 形成과 貨幣, 800-1800」,『國際問題研究』23, 1999.

朴榮濬,『明治時代 日本軍隊의 形成과 膨脹』, 국방군사연구소, 1997.

박정근,「화폐 도안과 국가정체성 70개국의 사례 비교를 중심으로」, 서강대학교 석사학위 논문, 2003.

박정혜,「삼성미술관 LEEUM 소장 <동가반차도> 소고」,『조선화원대전』, 삼성미술관 리움, 2011.

박치범·박수빈 편역,『한국 개화기 국어 교과서 7, 초등소학 상 하』, 도서출판 경진, 2012.

박현정,「대한제국기 오얏꽃 문양 연구」, 서울대학교 석사학위 논문, 2002.

박혜진,「개화기 신문 광고 시각 이미지 연구」, 이화여자대학교 석사학위 논문, 2009.

박희용,「대한제국의 상징적 공간표상, 원구단」,『서울학연구』제40호, 2010.

———,「권력과 도시 공간의 변화에 대한 연구―대한제국기~일제강점기 정동을 중심으로」,『도시인문학연구』제6권 제2

호, 2014.

白光河,『太極旗』, 東洋數理研究院 出版部, 1969.

백영서,「중국의 국민국가와 민족문제: 형성과 변용」,『근대 국민국가와 민족문제』, 지식산업사, 1995.

서범석, 원용진, 강태완, 마정미,「근대 인쇄 광고를 통해서 본 근대적 주체 형성에 관한 연구: 개화기~1930년대까지 몸을 구성하는 상품 광고를 중심으로」,『광고학연구』vol. 15 no. 1, 2004.

서영희,『대한제국 정치사 연구』, 서울대학교 출판부, 2003.

서울특별시 편,『서울건축사』, 1999.

서인한,『대한제국의 군사제도』, 혜안, 2000.

서인화·박정혜·주디 반자일 편저,『조선시대 진연 진찬 진하 병풍』, 국립국악원, 2000.

서울특별시 종로구,『탑골공원 팔각정·오운정: 정밀실측보고서』, 서울특별시 종로구, 2011.

서재복,「한말 개화기 초등 교육사 연구」, 충남대학교 박사학위 논문, 1997.

———,「한말 개화기 초등용 교과서 분석」,『교육종합연구』vol. 3 no.2, 2005.

서중석,「한국에서의 민족문제와 국가」,『근대 국민국가와 민족문제』, 지식산업사, 1995.

서진교,「1899년 高宗의 '大韓國國制' 頒布와 專制皇帝權의 추구」,『한국근현대사연구』제5집, 1996.

———,「대한제국기 고종의 황실 追崇사업과 황제권 강화의 사상적 기초」,『한국근현대사연구』제19집, 2001년 겨울.

설혜심,「튜더왕조의 국가 정체성 만들기―존 릴랜드의 <답사기>」,『서양사론』제82호, 2004.

성백용,「백합으로 피어난 왕조의 정통성」,

『역사와 문화』10, 2005.

성인근,「국새와 어보―왕권과 왕실의 상
징」, 현암사, 2018.

손경자,「韓國近代(1894~1910) 軍服裝 研
究」, (세종대학교)『논문집』vol .6,
1974.

송병기 편역,『개방과 예속―대미수교관련
수신사기록(1880) 초一』, 단국대학교
출판부, 2000.

송원섭,『무궁화』, 세명서관, 2004.

신명호,「대한제국기의 御眞 제작」,『朝鮮時
代史學報』33, 2005.

심재우 외,『조선의 왕으로 살아가기』, 돌
베개, 2011.

심헌용,『한말 군 근대화 연구』, 국방부 군
사편찬연구소, 2005.

안창모,『덕수궁, 시대의 운명을 안고 제국
의 중심에 서다』, 동녘, 2009.

吳斗煥,『韓國近代貨幣史』, 한국연구원,
1991.

왕현종,「대한제국기 입헌논의와 근대국가
론―황제권과 권력구조의 변화를 중심
으로」,『한국문화』22, 2002.

우대성,「大韓帝國의 建築組織과 活動에 관
한 연구」, 홍익대학교 석사학위 논문,
1997.

우대성·박언곤,「한국의 근대건축 기수 沈
宜碩에 관한 연구」,『대한건축학회 학술
발표회 논문집』16-2, 1996.

우동선,「경운궁(慶運宮)의 양관(洋館)들―
돈덕전과 석조전을 중심으로」『서울학
연구』제40호, 2010.

우동선, 박성진 외,『궁궐의 눈물, 백년의
침묵』, 효형출판, 2009.

유병용 외,『박영효 연구』, 한국정신문화연
구원, 2004.

劉頌玉,「影幀模寫圖監 儀軌와 御眞圖寫圖監
儀軌의 복식사적 고찰」,『朝鮮時代 眞關
係圖監 儀軌 研究』, 한국정신문화연구원,
1997.

유희경,『韓國服飾文化史』, 교문사, 1981.

유희경 외,『대한제국시대 문무관복식제
도』, 한국자수박물관, 1991.

元裕漢,「典圜局考」,『歷史學報』37, 1968.

윤사순,「이황의『성학십도』,『圖說로 보는
한국유학』, 예문서원, 2000.

윤여일,「국민국가 형성과 화폐의 영토화:
영토의 국민경제권과 영토적 화폐창출
을 중심으로」, 서울대학교 석사학위 논
문, 2004.

은정태,「1899년 韓·淸通商條約 締結과 大韓
帝國」,『歷史學報』제186집, 2005.

李康七,「甲午改革 以後 勳章制度에 對하여」,
『古文化』제7집, 韓國大學 博物館協會,
1969.

―――,「皇族用服 補에 對한 小考―高宗朝를
중심으로」,『古文化』제12집, 1974.5.

―――,「服飾에 施紋된 오얏꽃」,『오얏꽃 황
실생활 유물』, 궁중유물전시관, 1997.

―――,『대한제국시대 훈장제도』, 白山出
版社, 1999.

李求鎔,「大韓帝國의 成立과 列强의 反應: 稱
帝建元 논의를 중심으로」,『江原史學』제1
집, 1985.

李京美,「19세기 개항이후 韓·日 服飾制度 비
교」, 서울학교 의류학과 석사학위 논문,
1999.

―――,「대한제국의 서구식 대례복 패
러다임」, 서울대학교 박사학위 논문,
2008.

―――,「사진에 나타난 대한제국기 황제
의 군복형 양복에 관한 연구」,『한국문
화』50, 2010.

―――,「대한제국 1900년[광무4(光武4)]
문관대례복 제도와 무궁화 문양의 상징
성」,『복식』, vol. 60 (3), 2010.

―――,「대한제국기 서구식 문관 대례복
제도의 개정과 국가정체성 상실」,『복식』

vol. 61(4), 2011.

―――,『제복의 탄생 : 대한제국 서구식 문관대례복의 성립과 변천』, 민속원, 2012.

―――,「개항이후 대한제국 성립 이전 외교관 복식 연구」,『한국문화』63, 2013.

―――,「장서각 소장 근대 복식자료 검토―『官服章圖案』과『禮服』의 작성 시기 추정을 중심으로」,『한국학중앙연구원 장서각』vol. 42, 2019.

이경미, 노무라 미찌요, 이지수, 김민지,「대한제국기 육군 복장 법령의 시기별 변화」,『한국문화』vol. 83, 2018.

이경미 · 이순원,「19세기 개항이후 韓·日 服飾制度 비교」,『服飾』제50권 제8호, 2000. 12.

이경민,「식민지 조선의 시각적 재현―황실사진과 표상의 정치학」,『대한제국 황실사진전』, 한미사진미술관, 2009.

이경분, 헤르만 고체프스키,「프란츠 에케르트는 대한제국 애국가의 작곡가인가?: 대한제국 애국가에 대한 새로운 고찰」,『역사비평』101, 2012.

이경옥,「개화기 우표문양 연구」, 이화여자대학교 석사학위 논문, 2007.

李明花,「愛國歌 형성에 관한 연구」,『實學思想研究』vol. 10-11, 1999.

李美娜,「大韓帝國時代 陸軍將兵 服裝製式과 大元帥 禮·常服에 대하여」,『學藝誌』제4집, 1995. 12.

이민식,『콜럼비아 세계박람회와 한국』, 백산자료원, 2006.

이민원,「칭제논의의 전개와 한제국의 성립」,『청계사학』5, 1988.

―――,『한국의 황제』, 대원사, 2001.

이상일,「김윤식의 개화자강론과 영선사 사행」,『한국문화연구』제11집, 2006.

李相浩,『近代 郵政史와 郵票』, 全日實業 출판국, 1994.

李碩崙,「근대 한국화폐 및 전환국의 연혁」,『韓國經濟史文獻資料』, vol. 6 no.1, 경희학교 한국경제경영사연구소, 1975.

―――,『우리나라 貨幣金融史-1910년 이전』, 博英社, 1994.

李瑄根,「우리 國旗 制定의 由來와 그 意義」,『국사상의 제 문제』2, 국사편찬위원회, 1959.

―――,「국기(태극기)에 대한 역사적 고찰」,『지방행정』8권 73호, 대한지방행정공제회, 1959.

이순우,『통감관저, 잊혀진 경술 국치의 현장』, 하늘재, 2010.

―――,『정동과 각국 공사관』, 하늘재, 2012.

이애희,「조식의『학기도』」,『圖說로 보는 한국유학』, 예문서원, 2000.

이어령 책임편집,『매화―한·중·일 문화코드 읽기』, 생각의 나무, 2003.

이영옥,「청조와 조선(한제국)의 외교 관계, 1895~1910」,『中國學報』제50집, 2004.

이용재,「국민의 목소리 : 유럽의 국가(國歌)들과 국민정체성」,『역사와 문화』10, 2005.

이욱,「대한제국기 환구제에 관한 연구」,『종교문화』30, 2003 봄.

―――,「근대 국가의 모색과 국가의례의 변화―1894~1908년 국가 제사의 변화를 중심으로―」,『정신문화연구』95, 2004.

李潤相,「대한제국기 국가와 국왕의 위상제고 사업」,『震檀學報』95, 2003.

―――,「고종 즉위 40년 및 망육순 기념행사와 기념물―대한제국기 국왕 위상제고 사업의 한 사례」,『韓國學報』111, 2003 여름.

―――,「한말, 개항기, 개화기, 애국계몽기」,『역사비평』74, 2006년 봄.

———,「황제의 궁궐 경운궁」,『서울학연구』제40호, 2010

이정찬,「근대 초기 국어교육과『유년필독』의 위상」,『한국개화기 국어교과서 4 유년필독』, 경진, 2012.

이정희,「개항기 근대식 궁정연회의 성립과 공연문화사적 의의」, 서울대학교 박사학위 논문, 2010.

———,『근대식 연회의 탄생 : 대한제국 근대식 연회의 성립과 공연문화사적 의의』, 민속원, 2014.

———,『대한제국 황실음악』, 민속원, 2019.

이지선,「애국가 형성과정 연구—올드랭사인 애국가, 대한제국 애국가, 안익태 애국가—」, 서울대학교 석사학위 논문, 2007.

이지수, 이경미,「개항 이후 대한제국기까지 육군 복식의 상징 문양에 대한 연구」,『복식』, vol. 70(4), 2020.

이태직 원저, 최강현 옮김,『명치시 동경일기—원제 범사록(泛槎錄)』, 서우얼 출판사, 2006.

李泰鎭,「대한제국 황제정과「민국」정치이념의 전개」,『한국문화』22, 1998.

———,「고종의 국기제정과 군민일체의 정치 이념」,『고종시대의 재조명』, 태학사, 2000.

이태진 외,『고종황제 역사 청문회』, 푸른역사, 2005.

李海淸,『세계의 진귀우표』, 明寶出版社, 1983.

임명미,『한국의 복식문화』II, 경춘사, 1997.

임민혁,「高·純宗의 號稱에 관한 異論과 왕권의 정통성」,『史學硏究』제78호, 2005.

———,「대한제국기『大韓禮典』의 편찬과 황제국 의례」,『역사와 실학』34, 2007.

임영주,『한국의 전통문양』, 대원사, 2004.

임채숙·임양택,『세계의 디자인과 기술 : 기념주화·은행권·우표·훈장』, 국제, 2006.

장경희,「고종황제의 금곡 홍릉 연구」,『史叢』64, 2007.

張學根,「太極旗 由來와 海軍」,『해사 논문집』33, 1991.

전우용,「한국인의 국기관(國旗觀)과 "국기에 대한 경례"—국가 표상으로서의 국기(國旗)를 대하는 태도와 자세의 변화 과정」,『동아시아문화연구』vol. 56, 2014.

정근식,「한국의 근대적 시간 체제의 형성과 일상 생활의 변화I」,『사회와 역사』, vol. 58, 2000.

정수인,「대한제국시기 원구단의 원형복원과 변화에 관한 연구」,『서울학연구』27, 2006.

정재훈,『조선 국왕의 상징』, 현암사, 2018.

정지희,「20세기 전반 한국 은공예품 연구」, 고려대학교 박사학위 논문, 2017.

———,『일제강점기 은공예품과 제작소』, 민속원, 2018.

鄭夏明,「韓末 元帥府 小考」,『陸士論文集』제13집(인문·사회과학편), 1975.

鄭惠蘭,「中國胸背와 韓國胸背의 比較 考察」,『古文化』제57집, 2001.

조인수,「太極旗와 태극 문양의 기원과 역사」,『동아시아의 문화와 예술』제1집, 2004.

———,「전통과 권위의 표상 : 高宗代의 太祖 御眞과 眞殿」,『미술사연구』20, 2006.

———,「예를 따르는 삶과 미술」,『그림에게 물은 사대부의 생활과 풍류』, 두산동아, 2007.

주진오,「한국 근대국민국가 수립 과정에서 왕권의 역할(1880~1894)」,『역사와 현실』50, 2003.

陳鎭洪,『舊韓國時代의 郵票와 郵政』, 景文閣,

1964.

최갑수, 「서구에서 근대 국민국가의 형성과 민족주의」, 『근대국민국가와 민족문제』, 지식산업사, 1995.

崔京眞·洪誠希, 「舊韓末 陸軍服裝製式에 對하여」, 『의류직물연구』 제4호, 1974.

崔公鎬, 「한국 근대공예사 연구: 제도와 이념」, 홍익대학교 박사학위 논문, 2001.

최규순, 「藏書閣 소장 『官服裝 圖案』 연구」, 『藏書閣』 19, 2008.

———, 「『대한예전(大韓禮典)』 복식제도 연구」, 『아세아연구』 53(1), 2010.

최인진, 「고종 황제의 어사진(御寫眞)」, 『근대미술연구 2004』, 국립현대미술관, 2004.

———, 『고종 어사진을 통해 세계를 꿈꾸다』, 문현, 2010.

최지혜, 「한국 근대 전환기 실내공간과 서양 가구에 대한 고찰: 석조전을 중심으로」, 국민대학교 박사학위 논문, 2018.

최창동, 「國家의 象徵에 關한 硏究: 大韓民國의 國旗를 中心으로」, 동국대학교 박사학위 논문, 1990.

평강성서유물박물관 편, 『Coin, 그 속에 담긴 정복의 역사—고대 헬레니즘에서 비잔틴까지』, 평강성서유물박물관, 2004.

한국정신문화연구원 편, 『한국 유성기 음반 총목록』, 민속원, 1998.

한규무, 「1907년 경성박람회의 개최와 성격」, 『역사학연구(구 전남사학)』, vol. 38, 2010.

한상일, 한정선 지음, 『일본, 만화로 제국을 그리다』, 일조각, 2006.

한순자·이순홍, 「西洋 軍服의 變遷過程에 관한 硏究」, 『복식문화연구』 제9권 제3호, 2001.

韓英達, 『韓國의 別錢 열쇠패』, 도서출판 다, 2007.

한영우, 『명성황후와 대한제국』, 효형출판, 2001.

———, 「대한제국 성립과정과 『大禮儀軌』」, 『한국사론』 45, 2001.

한영우 외, 『대한제국은 근대국가인가』, 푸른역사, 2006.

한일역사공동연구위원회 한국측 위원회 편, 『근현대 한일관계 연표』, 경인문화사, 2006.

한철호, 「우리나라 최초의 국기('박영효 태극기' 1882)와 통리교섭통상사무아문 제작 국기(1884)의 원형 발견과 그 역사적 의의」, 『한국독립운동사연구』 제31집, 2008.

———, 「진관사 태극기의 형태와 그 역사적 의의」, 『한국독립운동사연구』 36, 2010.

———, 「초대 주미전권공사 朴定陽의 활동과 그 의의」, 『한국사학보』 제77호, 2019.

허균, 『궁궐 장식』, 돌베개, 2011

허동현, 「1881년 조사시찰단 연구」, 고려대학교 박사학위논문, 1993.

———, 「1881年 朝士視察團의 日本 軍事制度 認識」, 『아태연구』, vol. 5, 1995.

———, 「조사시찰단 (1881) 의 일본견문 기록 총람」, 『사총』, vol. 48 no.1, 1998.

———, 「1881년 조사시찰단의 명치 일본 사회 풍속관」, 『韓國史硏究』, vol. 101, 1998.

———, 「朝士視察團(1881)의 일본 경험에 보이는 근대의 특성」, 『韓國 思想史學』, vol. 19, 2002.

허유진, 전봉희, 「석고전(石鼓殿)의 마지막 이건과 소멸」, 『대한건축학회대한건축학회 논문집—계획계』 제31권 제4호, 2015.

홍대형 편, 『한국의 건축문화재—서울편』, 기문당, 2001.

홍선표, 「사실적 재현기술과 시각 이미지
의 확장」, 『월간미술』 2002년 9월호.
———, 「한국 개화기의 삽화 연구: 초등
교과서를 중심으로」, 『美術史 論壇』 제15
집, 2002.
———, 「근대적 일상과 풍속의 징조: 한
국 개화기 인쇄미술과 신문물 이미지」,
『美術史論壇』 제21집, 2005.
———, 『한국근대미술사: 갑오개혁에서
해방 시기까지』, 시공사, 2009.
홍순민, 『우리 궁궐 이야기』, 청년사, 1999.
———, 『서울 풍광(서양인이 만든 근대 전
기 한국 이미지 1)』, 청년사, 2009.
———, 「광무 연간 전후 경운궁의 조영 경
위와 공간구조」 『서울학연구』 제40호,
2010.
———, 『홍순민의 한양 읽기: 궁궐』(상,
하), 눌와, 2017.
홍지연, 「19세기말 한국 화폐제도개혁의
국제정치」, 서울대학교 석사학위 논문,
2005.
황호덕, 『근대 네이션과 그 표상들』, 소명
출판, 2005.

3. 외국 논저

영문

Allen, Horace N., 『알렌의 日記』, 김원모
완역, 단국대학교 출판부, 1991.
———, Things Korean, New York;
Fleming H. Revell Co., 1908; 신복룡
역, 『조선견문기』, 집문당, 1999
Anderson, Benedict, Imagined Com-
munities: Reflections on the
Origins and Spread of Nation-
alism, London: Verso, 1991; 윤형
숙 옮김, 『상상의 공동체』, 나남, 1997.
E. B. Bishop, KOREA and her Neigh-
bours, St. James and Gazette,
1898; 이인화 옮김, 『한국과 그 이웃나
라들』, 살림, 1994.
Bucur, Maria and Wingfield, Nan-
cy M. ed., Staging the Past: The
Politics of Commemoration in
Habsburg Central Europe, 1848
to the Present, Purdue Univer-
sity Press, 2001.
E. M. Burns, R. Runner & S. Mitchum,
Western Civilization, W. W. Nor-
ton&Company, 1984(10th ed.), 손세
호 옮김, 『서양문명의 역사(하)』, 소나
무, 2007.
Chaoy, Fransoise, Invention of
the Historic Monument, trans.
by Lauren M. O'Connel, Cambridge
University Press, 2001.
Chung Hyung-min, "The "Grand Rite"
of the Taehan Empire", SEOUL
JOURNAL OF KOREAN STUDIES
Vol.17, 2004.12.
Crary, Jonathan, Technique of the
Observer, MIT press, 1992; 임동근·
오성훈 외 옮김 『관찰자의 기술—19세
기 시각과 근대성』, 문화과학사, 2001.
Ducrocq, George, Pauvre et Douce
Coreé, H. Champion, 1904; 최미경 옮
김, 『가련하고 정다운 나라, 조선』, 눈빛,
2001.
Grebst, W. A:son, I. KOREA, 1902; 김상
열 옮김, 『스웨덴 기자 아손, 100년 전
한국을 걷다』, 책과 함께, 2005.
Griffis, William E., Corea: The
Hermit Nation, New York: Charles
Scriner's Sons, 1907; 신복룡 옮김,
『은자의 나라 한국』, 집문당, 1999.
Grills, John R. ed., Commemora-
tions: The Politics of Nation-

al Identity, Princeton University Press, 1994.

Guenter, Scot Michael, "The American Flag 1777-1924: Cultural Shifts from creation to codification", Dissertation for the degree of Doctor of Philosophy to the Graduate School of the University of Maryland, 1986.

E. J. Hobsbaum, *Nation and Nationalism since 1780*, The Press of University of Cambridge, 1990; 강명세 옮김, 『1780년 이후 민족과 민족주의』, 창비, 1994.

Holmes, Burton, *Burton Holmes Travelogues*, Vol. 10- Seoul Capital of Korea, Japan The Country Japan The Cities, The McClure Company, 1908; 이진석 옮김, 『버튼 홈스의 사진에 담긴 옛 서울, 서울 사람들 : 1901년 서울을 걷다』, 푸른길, 2012.

Leepson, Marc, *Flag: An American Biography*, Thomas Dunne Books, 2005.

Lowell, Percival, *Chösen, The Land of Morning Calm*, Harvard University Press, 1886; 조경철 옮김, 『내 기억 속의 조선, 조선 사람들』, 예담, 2001.

Měřička, Václav, translated by Dr. Berta Golová, *Orders and Decorations*, London: Paul Hamlyn Limited, 1967.

E. J. Oppert, *A Forbidden Land: Voyages to the Corea*, New York: G. P. Putnam's Sons, 1880; 신복룡, 장우역 역주, 『금단의 나라 조선』, 집문당, 2004.

Rossetti, Carlo, *Corea e Coreani*; 서울학연구소 역, 『꼬레아 꼬레아니』, 숲과 나무, 1996.

Savage-Landor, A. Henry, *Corea or Cho-sen: The Land of Morning Calm*, London: William Heinemann, 1895; 신복룡, 장우영 역주, 『고요한 아침의 나라 조선』, 집문당, 1999.

Schmid, Andre, *Korea Between Empire, 1895-1919*, Columbia University Press, 2002; 정여울 옮김, 『제국 그 사이의 한국 1895~1919』, 휴머니스트, 2007.

Smith, Whitney, *Flags: Through the Ages and across the world*, Mcgrow-hill book company, 1975.

Spillman, Lyn, *Nation and commemoration: Creating national identities in the United States and Australia*, Cambridge University Press, 1997.

Takashi Fujitani, *Splendid Monarchy: Power and Pagentry in Modern Japan*, The University of California Press; 한석정 역, 『화려한 군주: 근대 일본의 권력과 국가의 례』, 이산, 2003.

Tilly Charles, *Coercion, Capital, and European States*, Basil Blackwell, 1990; 이향순 역, 『국민국가의 형성과 계보』, 학문과 사상사, 1994.

Underwood, Lillias H., *Fifteen years among the top-knots or life in Korea*; 김철 옮김, 『언더우드 부인의 조선생활: 상투잽이와 함께 보낸 십오년 세월』, 뿌리깊은나무, 1984.

Valtstos, Stephen ed., *Mirror of Modernity: Invented Traditions*

of Modern Japan, University of California Press, 1998.

Varat, Charles & Chaillé-Long, *Deux voyages en Coreé*; 성귀수 옮김, 『조선 기행』, 눈빛, 2001.

Vautier, Claire & Frandin, *Hippolyte, en Coreé*, Paris: Librairie C. H. Delagrave; 김상희, 김성언 옮김, 『프랑스 외교관이 본 개화기 조선』, 태학사, 2002.

Znamierowski, Alfred, *The world Encyclopedia of Flags*, Hermes House, 2002.

일문

金英希, 「韓國における紋章デザインの創作 -ハングル 描字と無窮花を用いて」, 東京藝術大學 博士學位論文 デザイン専攻, 1999.

浜本隆志(Hamamoto Takashi), 『紋章が語るヨーロッパ史』, 白水社, 1998; 박재현 옮김, 『문장으로 보는 유럽사』, 달과소, 2004.

平木實(Hiragi Minoru), 「朝鮮後期における圜丘壇祭祀について(二)」, 『朝鮮學報』 176·177, 2000.

榧野八束(Kayano Yatsuka), 『近代日本のデザイン文化史 1868-1926』, 東京: フィルムアート社, 1992.

甲賀宜政(Koga), 「近代朝鮮貨幣及典圜局の沿革」『朝鮮總督府月報』1914. 12; 이석륜 역, 「近代韓國貨幣 및典圜局의沿革」『韓國經濟史文獻資料』(6), 경희대학교 한국경제사연구소, 1975.

三上豊(Mikami Yutaka), 「典圜局懷古談」, 1932; 이석륜 역 「典圜局懷古談」『韓國經濟史文獻資料』(1), 경희대학교 한국경제사연구소, 1970.

內藤陽介(Naito Yousuke), 『皇室切手』, 東京: 平凡社, 2005.

中堀加津雄, 『世界勳章圖鑑』, 東京: 國際出版社, 1963.

奧村周司(Omura Shuji), 「李朝高宗皇帝卽位のについて―その卽位儀禮と世界觀―」, 『朝鮮史研究會論文集』33, 1995.

辻合喜代太郎, 『日本の家紋』, 保育社, 1999.

小野寺史郎(Onodera Shiro), 『國旗.國歌.國慶 ナショナリズムとシンボルの中國近代史』, 東京大學出版會, 2011.

多木浩二(Taki Koji), 『天皇の肖像』, 岩波書店, 2002; 박삼헌 옮김『천황의 초상』, 소명출판, 2007.

田中彰(Tanaka Akira), 『明治維新と西洋文明』, 岩派書店, 2003; 현명철 옮김, 『메이지 유신과 서양 문명』, 小花, 2006.

東野治之(Tono Haruyuki), 『貨幣の日本史』, 東京: 朝日新聞社, 1997.

植村 峻(Umemura Takashi), 『お札の文化史』, 東京: NTT出版, 1994.

———, 『切手の文化誌』, 東京: 學陽書房, 1996.

亘理章三朗(Watarisho Jaburo), 『大日本帝國國旗』, 東京; 中文館書店, 1925.

劍聖會 編, 『大日本帝國勳章記章誌』, 東京: 崇文堂, 1936.

『造幣局八十年史』, 大藏省 造幣局, 1953.

『日本の郵便』, 郵政省 監修, 東京, 1962.

『日貨幣收集事典』, 東京: 原点社, 2003.

중문

戚超英, 「淸朝国旗小考」, 『社会科学战线』 1986年 第4期.

刘盈杉, 「淸末民国国旗及其相关问题研究」, 渤海大学 석사학위 논문, 2016.

汪林茂, 「淸末第一面中国国旗的产生及其意义」, 『故宫文化月刊』第10卷 第7期, 1992.10.

于倬云, 『中國宮殿建築論文集』(故宮博物院 學術文庫), 北京: 紫金城出版社, 1999.

『中國服飾通史』, 北京: 宁波出版社, 1998.

『中國郵票目錄』, 交通部 郵政總局 編印, 臺北, 1996(中華民國八五年).

中國建築科學研究院 編, 『中國古建築』, 한동수·양호영 공역, 世進社, 1993.

周游, 「象征·认同与国家 ; 近代中国的国旗研究」, 华东师范大学 박사학위 논문, 2016.

4. 도록

국립고궁박물관, 『조선왕실의 가마』, 국립고궁박물관, 2006.

국립고궁박물관, 『소장품 도록 조선왕실의 어보』 전3권, 국립고궁박물관, 2010.

국립고궁박물관, 『왕의 상징 어보』, 국립고궁박물관, 2012.

국립고궁박물관, 『자주독립의 꿈 대한제국의 국새』, 국립고궁박물관, 2014.

국립고궁박물관, 『서양식 생활유물』, 국립고궁박물관, 2019.

국립민속박물관, 『코리아 스케치』, 국립민속박물관, 2002.

국립민속박물관, 『1906~1907 한국·만주·사할린—독일인 헤르만 산더의 여행』 국립민속박물관, 2006.

국립전주박물관, 『대한제국기 고문서』, 국립전주박물관, 2004.

국립중앙박물관, 『대한의 상징 태극기』, 국립중앙박물관, 2008.

국립중앙박물관 편, 『대한제국의 역사를 읽다』(국립중앙박물관 소장 대한제국 자료집 1), 국립중앙박물관, 2016.

국립중앙박물관 편, 『(19세기 말~20세기 초) 서양인이 본 한국』(국립중앙박물관 소장 대한제국 자료집 2), 국립중앙박물관, 2017.

국립현대미술관, 한미사진미술관, 『대한제국 황실의 초상』, 국립현대미술관·한미사진미술관, 2012.

궁중유물전시관, 『오얏꽃 황실생활 유물』, 궁중유물전시관, 1997.

궁중유물전시관, 『궁중유물 전시도록』, 궁중유물전시관, 2000.

대한민국 국기선양회, 『태극기 변천사전』, 1995.

독립기념관, 『독립기념관 전시품 도록』, 독립기념관, 2006.

문화재청 편, 『근대문화유산 건축물 사진 실측 조사보고서』, 문화재청, 2001.

문화재청 편, 『대한제국 1907 헤이그 특사』, 문화재청, 2007.

문화재청, 『석조전 돈덕전 복원 조사 연구』, 2016.

문화재청 덕수궁관리소, 『석조전 대한제국 역사관』, 문화재청 덕수궁관리소, 2015.

문화재청 덕수궁관리소, 『대한제국 황제복식』, 문화재청 덕수궁관리소, 2018.

문화재청 덕수궁관리소, 『대한제국 황제의 식탁』, 문화재청 덕수궁관리소, 2019.

문화재청 덕수궁관리소, 『대한제국 황제의 궁궐』, 문화재청 덕수궁관리소, 2020.

문화재청 창덕궁관리소, 『일본 궁내청 소장 창덕궁 사진첩』, 문화재청 창덕궁관리소, 2006.

부산박물관 편, 『사진엽서로 보는 근대풍경』, 민속원, 2011.

서울역사박물관, 『정동 1900』, 서울역사박물관, 2012.

육군박물관, 『육군박물관 근현대 대표 유물』, 육군박물관, 2017.

프랑스 국립극동연구원, 고려대학교, 『Souvenir de Séoul, 서울의 추억, 한불 1886-1905』, 프랑스 국립극동연구원, 고려대학교, 2006.

체신부, 『(郵政100年紀念) 韓國의 郵票』, 체신부, 1984.

한국문화홍보센터, 『寫眞으로 보는 韓國 100年史』, 한국문화홍보센터, 1999.

한국은행, 『韓國의 貨幣』, 한국은행, 1994.

한국자수박물관 편, 『大韓帝國 時代 文物展』, 한국자수박물관, 1991.

한국조폐공사, 『貨幣博物館』, 한국조폐공사, 1993.

Flags of Maritime Nations, from the Most Authentic Sources, prepared by order of the Secretary of the Navy by the Bureau of Navigation,1882.

Flags of Maritime Nations, from the Most Authentic Sources, United States Navy Department, 1899.

Louda, Jiři & Maclagam, Michael, *Heraldry of the Royal Families of Europe*, Clarkson N. Potter, N.Y.:Inc./Publishers, 1981.

Carl-Alexander von Volborth, *Heraldry : Customs, Rules and Styles*, Omega Books, 1983.

中西立太(Nakanishi Rita), 『日本の軍裝-幕末から日露戰爭』, 大日本繪畵 2006.

『日本の文樣 1 菊』, 小學館, 1986.

『日本の文樣 4 櫻』, 小學館, 1986.

『日本の文樣 7 梅』, 小學館, 1987.

『日本の文樣 12 桐』, 小學館, 1988.

『日本歷史寫眞帖』, 東京: 東光園, 1912.

郵政省 編, 『日本郵便切手·はがき圖錄』, 吉川弘文館, 1971.

王宇淸, 『中華服飾圖錄』, 世界地理, 2004.

『中國旗幟圖譜』, 北京: 中國和平出版社, 2003.

5. 인터넷 사이트

국립중앙도서관 https://www.nl.go.kr/

국사편찬위원회 한국사 데이터베이스 http://www.history.go.kr/

국회도서관 https://www.nanet.go.kr/

규장각 한국학연구원 http://e-kyujanggak.snu.ac.kr/

대한민국 신문 아카이브 https://nl.go.kr/newspaper/

왕실도서관 장서각 디지털 아카이브 http://yoksa.aks.ac.kr/

조선왕조실록 http://sillok.history.go.kr/

한국고전종합DB https://db.itkc.or.kr/

한국역사문화조사자료 데이터베이스 http://www.excavation.co.kr/

한국역사정보통합시스템 http://koreanhistory.or.kr/

1장

① 미국의 해군 제독 로버트 W. 슈펠트의 외교문서 철에 들어 있던 태극기 도식. 미국 의회도서관 소장, 국외소재문화재재단 제공.

② 프랑스 부르봉 왕가의 백합 문장. 출처: Jiři Louda & Michael Maclagam, *Heraldry of the Royal Families of Europe*, Clarkson N. Potter, Inc./ Publishers, 1981, p. 124, Table. 63.

③ 프랑스 혁명으로 프랑스 국기가 된 삼색기. 출처: Whitney Smith, *Flags: Through the Ages and across the world*, Mcgrow-hill book company, 1975, p. 130.

④ 영국기인 유니언 잭의 조합과 변천. 출처: Alfred Znamierowski, *The world Encyclopedia of Flags*, Hermes House, 2002, p. 107.

⑤ 별 13개와 13줄로 표시된 1777년의 첫 미국기. 출처: Marc Leepson, *Flag: An American Biography*, Thomas Dunne Books, 2005, pl. 8.

⑥ 해상 교역에서 쓰이던 일장기. 출처: United States Navy Department, *Flags of Maritime Nations, from the Most Authentic Sources*, 1899, p. 38.

⑦ 『통상장정성안휘편』(1886)에 표현된 대청국기(大淸國旗). 출처: 李鴻章 編, 『通商章程成案彙編』廣百宋齋藏, 光緖 12年, 규장각 한국학연구원 소장.

⑧ 1883년 9월 29일 자『일러스트레이티드 뉴스 페이퍼(Ilustrated News Paper)』에 실린 보빙사의 인사 장면.

⑨ 박영효가 일본 고베의 숙소에 내걸었다고 보도된 태극기.『時事新報』1882년 10월 17일 자.

⑩ 유길준의「상회규칙」에 수록된 태극기. 출처: 유길준,『兪吉濬 全集』V 정치·경제편, 일조각, 1976.

⑪ 1882년 발간된『해양 국가들의 깃발』에 태극기가 실린 면. 출처: Prepared by order of the Secretary of the Navy by the Bureau of Navigation, *Flags of Maritime Nations, from the Most Authentic Sources*, 1882, pl. 9.

⑫ 『통상장정성안휘편』(1886)에 청의 '상기(商旗)' 다음에 놓인 태극기. "대청국속(大淸國屬) 고려국기(高麗國旗)"로 표기되어 있다. 출처: 李鴻章 編, 『通商章程成案彙編』廣百宋齋藏, 光緖 12年, 규장각 한국학연구원 소장.

⑬ 『경향신문』1948년 2월 8일 자에 태극기의 제정 내력을 밝힌 류자후의 글 「국기고증변」.

⑭ 통리교섭통상사문아문에서 영국 공사 파크스에게 보낸 태극기 도식. 영국 국립문서보관소 소장. 목수현 사진.

⑮ 일본에서 영국 공사에게 준 태극기 도식. 영국 국립문서보관소 소장. 목수현 사진.

⑯ 슈펠트 문서철에 들어 있는 태극기 도식. 미국 의회도서관 소장, 국외소재문화재재단 제공.

⑰ <화성원행반차도>의 노부(깃발) 부분. 18세기, 종이에 채색, 국립중앙박물관 소장.

⑱ 태극과 팔괘, 낙서를 수놓은 좌독기. 19~20세기, 비단에 수. 국립고궁박물관 소장. 목수현 사진.

⑲ 어기(御旗) 도식의 태극과 팔괘. 20세기 초, 종이에 채색, 35.8x45.1cm. 규장각 한국학연구원 소장.

⑳ 퇴계 이황이 작성한『성학십도』의 도설로 제작한 <성학십도> 10폭 병풍 중 제1도, 종이에 묵서, 45.5x28cm. 국립민속박물관 소장.

2장

① 『해양 국가들의 깃발』1882년 판에 수록된 태극기. "Ensign"으로 표기하고 있다. 출처: Prepared by order of the Secretary of the Navy by the Bureau of Navigation, *Flags of Maritime Nations,* from the Most Authentic Sources, 1882, pl. 9.

② 『해양 국가들의 깃발』1899년 판에 수록된 태극기. "National Flag"로 표기하고 있다. 출처: United States Navy Department, *Flags of Maritime Nations,* from the Most Authentic Sources, 1899, p. 16.

③ 미국 워싱턴의 조선/대한제국 공사관에 걸려 있던 초대형 태극기. 1893년. 미국 헌팅턴 라이브러리 소장.

④ 현존하는 태극기 중 가장 큰 데니 태극기 앞면과 뒷면. 1890년경, 182.5x262cm, 천. 등록문화재 제382호. 국립중앙박물관 소장.

⑤ (위) 1890년대 초 주미 공사관 모습. 독립기념관 소장, 서재필 유족 기증. (아래) 주미 공사관 현관 정면에 새겨진 태극기. 독립기념관 소장.

⑥ 주미 공사관 실내. 객당의 쿠션에 태극기를 수놓았다. 독립기념관 소장, 서재필 유족 기증.

⑦ 1893년 시카고 만국박람회 조선관에 게양된 태극기.

⑧ 1900년 파리 만국박람회의 한국관 모습.『르 프티 주르날(Le Petit Journal)』 1900년 12월 16일 자.

⑨ 1899년 판『해양 국가들의 깃발』에 태극기가 실린 면. United States Navy Department, *Flags of Maritime Nations,* from the Most Authentic Sources, 1899, p. 16.

⑩ 『통상장정성안휘편』에 실린 터키, 페르시아, 멕시코의 깃발들. 출처: 李鴻章 編, 『通商章程成案彙編』, 廣百宋齋藏, 光緒 12년, 규장각 한국학연구원 소장.

⑪ 시카고 만국박람회에서 각국 대표에게 보낸 초청장의 만국기. 시카고 히스토리컬 소사이어티 자료보관실 소장, 김영나 제공.

⑫ 『각국기도』에 실린 대한제국 국기. 한국학중앙연구원 장서각 소장.

⑬ 세계에 대한 지리적 인식을 널리 교육하기 위해 1900년 학부에서 간행한 <세계전도> 및 함께 수록된 36개국의 국기. 규장각 한국학연구원 소장.

⑭ 『명성황후 국장도감의궤』(1897) <발인반차도> 태극기 부분. 규장각 한국학연구원 소장.

⑮ <정해년의 궁중 잔치(정해진찬도)> 병풍의 제1폭과 제2폭 근정전진하(勤政殿進賀) 장면에 교룡기가 있다. 1887년, 비단에 채색, 각 폭 147.1x47.9cm. 국립중앙박물관 소장.

⑯ <임인진연도> 병풍 제3폭 기로소의 신하들을 위한 잔치(오른쪽) 하단과 제4폭 즉조당(중화전)에서 열린 진하(왼쪽) 장면의 상단에 태극기가 있다. 1902년, 비단에 채색, 각 폭 199x66cm. 국립국악원 소장.

⑰ "대한황제폐하몸기"로 표현된 태극기. 『풍속화첩』에 수록된 하은 그림, 20세기 초, 종이에 채색, 24.7x14.5cm. 국립민속박물관 소장.

⑱ 『신정심상소학』(1896)에 만수성절에 태극기를 달아야 함을 계몽하는 삽화. 출처: 『신정심상소학』 권 3, 1896년, 국립중앙도서관 소장.

⑲ 1901년 버튼 홈스가 촬영한 숭례문 부근. 출처: Burton Holmes, *Burton Holmes Travelogues*, vol. 10, 1901. p. 62.

3장

① 1원 은화의 앞면과 뒷면. 뒷면에 조선의 개국 기년을 표기했다. 1888년. 한국조폐공사 화폐박물관 소장.

② 을유주석시주화 1냥 은화. 뒷면에 발행년을 '을유년'으로 표기하고 있다. 1885년. 한국은행 화폐박물관 소장.

③ 일본 1엔 은화 앞뒷면. 지름 38mm. 한국은행 화폐박물관 소장.

④ 5냥 은화 앞뒷면. 1892년, 지름 38mm. 한국은행 화폐박물관 소장.

⑤ 1892년 5냥 은화의 오얏꽃 문장. 국립민속박물관 소장.

⑥ 1892년 5냥 은화의 무궁화 꽃가지 문양. 국립민속박물관 소장.

⑦ 독수리 문양 주화 앞뒷면. 1901년, 지름 30.9mm. 한국은행 화폐박물관 소장.

⑧ 러시아 루블화 앞뒷면.

⑨ 러시아 황제 문장.

⑩ 오사카 조폐국 시기 주화 뒷면의 용무늬와 봉황무늬. 지름 31mm와 21.9mm. 한국은행 화폐박물관 소장.

⑪ 구 한국은행권 5원 권 앞뒷면(견본). 1911년, 종이에 인쇄, 85x144mm. 한국은행 화폐박물관 소장.

4장

① 우리나라 최초 우표의 원도. 1884년. 출처: 『仁川府史』, 仁川府廳, 1933, 880쪽.

② 영국 빅토리아 여왕 초상 우표. 19세기, 23mmx20mm. ⓒ The Trustees of the British Museum.

③ 일렉트럼 주화. B.C. 6세기. ⓒ The Trustees of the British Museum.

④ 알렉산더 대왕 초상 금화. ⓒ The Trustees of the British Museum.

⑤ 빅토리아 여왕 초상 주화. ⓒ The Trustees of the British Museum.

⑥ 독일 바이에른에서 나온 3크로이처 우표.

⑦ 덴마크의 왕실 문장 우표.

⑧ 터키의 초승달과 별 문양 우표. 1865년.

⑨ (왼쪽) 일본의 용 우표. 1871년. (오른쪽) 중국의 용 우표. 1872년.

⑩ 문위우표. 왼쪽부터 5문, 10문, 25문, 50문, 100문. 1884년. 국립민속박물관 소장.

⑪ 어기(御旗) 도식. 19세기 말, 종이에 채색, 35.8×45.1cm. 규장각 한국학연구원 소장

⑫ 태극우표. 1894~5년. 개인 소장.

⑬ 1900년에 주한 미국 공사관에서 미국 디트로이트로 보낸 우편. 봉투에 태극우표가
붙어 있다. 출처: 李相浩, 『近代 郵政史와 郵票』, 全日實業 출판국, 1994, 23쪽.

⑭ 이화우표. 왼쪽 위부터 차례로 2리, 1전, 2전, 2전, 3전, 4전, 5전, 6전, 10전, 15전,
20전, 50전, 1원, 2원. 1900~1901년. 국립민속박물관 소장.

⑮ 이화 시쇄 우표. 무궁화 문양과 태극 문양. 출처: 이경옥, 「개화기 우표문양 연구」,
이화여자대학교 석사학위 논문, 2007, 도판 44.

⑯ 일본 작은 우표와 벚꽃 우표.

⑰ 매 우표 13종. 1903년. 국립민속박물관 소장.

⑱ (위 왼쪽) 매 우표. (위 오른쪽) 독수리 시쇄우표. (아래 왼쪽) 주화의 독수리 문양.

⑲ (아래 오른쪽) 자응장의 매 문양.

⑳ 고종 등극 40주년 기념우표, 1902년. 개인 소장.

㉑ 『고종 대례의궤』의 대한국새 도설. 규장각 한국학연구원 소장.

㉒ 일한통신업무합동 기념우표. 1905년, 25x21mm, 출처: 『朝鮮遞信事業沿革史』,
조선총독부 체신국, 1938, 삽도 5

5장

① 원구단 사진엽서. 1900년경.

② 원구단이 "Temple of Heaven"으로 표시된 지도(부분). 1901년, 주 북경 영국
공사관 무관 맥레비 브라운 작성. 도쿄대학 동양문고 소장.

③ 원구단과 황궁우 사진엽서. 20세기 초.

④ 『대한예전』의 원구단 도설. 한국학 중앙연구원 소장.

⑤ 주변의 대지에서 두드러지는 원구단과 황궁우 사진엽서.

⑥ 삼문이 보이는 황궁우 사진엽서.

⑦ 황궁우 천정의 팔조룡. 국립중앙박물관 소장 유리원판 사진.

⑧ 황궁우 팔모 평면 모서리의 팔각기둥과 팔각 주초석. 목수현 사진.

⑨ 고종 『대례의궤』에서 원구단으로 황제의 옥보를 모시는 반차도 부분. 규장각
한국학연구원 소장.

⑩ 경운궁 중화전 현재 모습. 목수현 사진.

⑪ 경운궁 중화전 답도. 목수현 사진.

⑫ 중화전 안의 용상과 일월오봉병. 국립중앙박물관 소장 유리원판 사진.

⑬ (위) 중층의 중화전. 1903년 카를로 로제티가 찍은 사진.
(아래) 『중화전영건도감의궤』의 중화전 도설.

⑭ 중화전 천정의 용 조각. 목수현 사진.

⑮ 황제지보의 용 모양 손잡이와 도장 면. 1897년, 옥, 세로 9.2cm, 가로 9.4cm, 인신
높이 3.3cm. 보물 제 1618-2호. 국립고궁박물관 소장.

⑯ (위) 석조전, 1930년대. 국립중앙박물관 소장 유리원판 사진. (아래) 석조전 박공의
오얏꽃 문양. 목수현 사진.

⑰ 돈덕전 사진엽서.

⑱ 고종과 순종이 돈덕전 테라스에 나와 있는 모습.『일러스트레이티드 런던 뉴스(Illustrated London News)』1907년 9월 14일 자에 수록된 사진의 부분

⑲ (위) 제임스 H. 모리스가 촬영한 명성황후 국장의 장례 행렬. 출처: Burton Holmes, *Burton Holmes Travelogues*, vol. 10, 1901, p. 99. (아래) 명성황후의 능침. 출처: Burton Holmes, *Burton Holmes Travelogues*, vol. 10, 1901, p. 91.

⑳ 태조 건원릉 표석의 이화문. 1900년. 목수현 사진.

㉑ 제임스 H. 모리스가 촬영한 황제의 행차 사진. 출처: Burton Holmes, *Burton Holmes Travelogues*, vol. 10, 1901, p. 92.

㉒ (위) 1902년 고종 등극 40주년을 기념한 칭경기념비전 사진엽서. (아래) 비 머리에 이화문이 양각된 칭경기념비.

㉓ 탑골공원 팔각정에서 연주한 대한제국 군악대. 20세기 초. 출처:「조선 양악의 몽환적 내력 2」,『동명』14호, 1923년 12월, 12쪽.

㉔ 현재 남아 있는 석고의 모습. 목수현 사진.

㉕ 고종 등극 40주년 및 망육순 기념으로 세워진 석고각. 국립중앙박물관 소장 유리원판 사진.

6장

① 서구식 대원수복을 입은 고종과 원수복을 입은 황태자. 1900년경.

② 퍼시벌 로웰이 창덕궁 농수정에서 촬영한 최초의 고종 사진. 1884년. 미국 로웰 천문대(Lowell Observatory) 소장.

③ 휴버트 보스의 <고종 초상>. 1899년, 캔버스에 유채, 199x92cm. 개인 소장.

④ 전 채용신 필 <고종 어진>. 20세기 초, 비단에 채색, 180x104cm. 국립중앙박물관 소장.

⑤ 휴버트 보스의 <고종 초상> 융보 부분.

⑥ (왼쪽) 황제의 면복 일러스트. ⓒ 정혜련. (오른쪽) 순종의 면복 사진. 출처: 이각종, 『순종실기』, 신민사, 1927년, 삽도

⑦ 면복에 삽입되는 12장문.

⑧ 『대한예전』의 제복 도설로 제시된 면복의 구성. 한국학중앙연구원 장서각 소장.

⑨ 고종 초상 사진. 1918년.

⑩ 통천관과 강사포 본의 <고종 황제 어진>. 1918년, 비단에 채색, 162.5x100cm. 국립고궁박물관 소장.

⑪ 고종 초상 사진. 1905년. 미국 프리어 색클러 갤러리(Freer Gallery of Art and Arther M. Sackler Gallery) 소장.

⑫ 옥좌에 앉은 고종의 공식적인 모습. 1902년 촬영한 사진을 바탕으로 조제프 드 라 네지에르가 그린 일러스트. 출처: *l'Extreme Orient en Image*

⑬ 대원수 예복을 입은 고종 초상화. 20세기, 종이에 채색, 82x57cm. 서울역사박물관 소장.

⑭ 대원수 상복을 입은 고종 사진. 1900~1901년경.
⑮ 태황제로 물러난 고종의 복식. 1907년경.

7장

① 육군 부장 예복을 입은 민영환. 1904년. 미국 코넬 대학교 도서관 소장.
② 1883년 미국에 파견된 견미사절단 사진.
③ 1895~1907년 육군 장교 정장의 변천. 출처:『한국의 군복식 발달사』,
국방군사연구소, 1997년.
④ 하은이 그린 대대장 대례복 모습. 출처: 하은,『풍속화첩』, 20세기 초, 종이에 채색,
24.7x14.5cm. 국립민속박물관 소장.
⑤ 하은이 그린 헌병대 중대장 대례복 모습. 출처: 하은,『풍속화첩』, 20세기 초, 종이에
채색, 24.7x14.5cm. 국립민속박물관 소장.
⑥ 하은이 그린 대한 병정의 모습. 출처: 하은,『풍속화첩』, 20세기 초, 종이에 채색,
24.7x14.5cm. 국립민속박물관 소장.
⑦ 이도재 육군 보병 부장 예모. 대한제국, 융, 전체 둘레 61cm, 뒤높이 10.8cm.
등록문화재 제543호. 육군박물관 소장.
⑧ 육군 보병 부령 상복 상의. 대한제국, 융, 63.5cm. 육군박물관 소장.
⑨ 이도재 육군 보병 부장 예복. 대한제국, 융, 상의 74.5cm, 하의 103cm. 등록문화재
제543호. 육군박물관 소장.
⑩ (위) 박기종이 쌍학흉배가 달린 문관복을 입은 사진. 부산박물관 소장.
(아래) 박기종이 개정된 서구식 소례복을 입은 사진. 부산박물관 소장.
⑪ 박기종의 2등 칙임관 대례복. 대한제국, 모, 상의 전체 길이 105.4cm, 바지 길이
107.3cm. 부산 시도민속문화재 제8호. 부산박물관 소장.
⑫ 이범진이 1등 칙임관 대례복을 입은 사진. 프랑스 유럽과 외무성 아카이브
(Archives - Ministère de l'Europe et des Affaires étrangères) 소장.
⑬ 민철훈의 1등 칙임관 대례복. 대한제국, 상의 길이 82.3cm. 서울공예박물관 제공.
⑭ 문관 당상관의 쌍학 흉배와 무관 당하관의 단호 흉배.
⑮ 칙임 1등의 관복장 상하의 도안. 한국학중앙연구원 장서각 소장.
⑯ 칙임 1등의 관복장 모자 도안. 한국학중앙연구원 장서각 소장.
⑰ 대례복을 입은 궁내부 대신들. 국립고궁박물관 소장.
⑱ 박기준의 궁내부 주임관 대례복. 대한제국, 모, 상의 길이 103.2cm. 서울공예박물관
제공.

8장

① 금척대수정장. 출처:『구한국훈장도』, 1910년경. 국립중앙도서관 소장.
② 대한제국기에 각국의 외교관들이 훈장을 착용한 모습. 미국 공사관에서 1905년
5월 23일 무라카미 촬영. 왼쪽부터 미국 영사 고든 패덕(Gordon Paddock),
영국 공사관 직원 3명, 벨기에 영사 레옹 비카르(Léon Vicard_ 영국 공사 J. M.
조던(J. M. Jordan)경, 청국 공사 쳉 코낭환, 미국 공사 H. N. 알렌, 프랑스 공사

콜렝 드 플랑시, 독일 공사 폰 살라데른(von Saladern), 청국 공사관 비서. 출처:
『Souvenir de Séoul, 서울의 추억, 한불 1886-1905』, 프랑스 국립극동연구원,
고려대학교, 2006, p. 161.

③ (왼쪽) 영국의 가터 훈장. (오른쪽) 프랑스의 레지옹 도뇌르 훈장.

④ (왼쪽) 일본의 국화장. (오른쪽) 금치 훈장.

⑤ (위) 이화대수정장, (아래 왼쪽) 태극대수정장, (아래 오른쪽) 자응대수정장.
출처:『구한국훈장도』, 1910년경. 국립중앙도서관 소장.

⑥ (위 왼쪽) 팔괘대수정장, (위 오른쪽) 서성대수정장, (아래) 서봉대수정장. 출처:
『구한국훈장도』, 1910년경. 국립중앙도서관 소장.

⑦ 훈장을 단 콜렝 드 플랑시. 출처:『Souvenir de Séoul, 서울의 추억, 한불 1886-
1905』, 프랑스 국립극동연구원, 고려대학교, 2006, 159쪽.

⑧ (왼쪽) 금척대훈장. 출처:『구한국훈장도』, 1910년경. 국립중앙도서관 소장.
(오른쪽) 이화대훈장. 출처:『구한국훈장도』, 1910년경. 국립중앙도서관 소장.

⑨ (왼쪽) 태극장. 출처:『구한국훈장도』, 1910년경. 국립중앙도서관 소장.
(오른쪽) 팔괘장. 출처:『구한국훈장도』, 1910년경. 국립중앙도서관 소장.

⑩ (왼쪽) 자응장. 출처:『구한국훈장도』, 1910년경. 국립중앙도서관 소장.
(오른쪽) 서봉장. 출처:『구한국훈장도』, 1910년경. 국립중앙도서관 소장.

⑪ 광무 6년(1902) 프랑스 전권공사 콜렝 드 플랑시(葛林德)에게 훈1등 태극장을
수여하면서 준 훈장 증서.

⑫ 러시아 니콜라이 황제의 대관식에 축하사절로 파견되어 전통 대례복인 흑단령에
훈장을 착용한 민영환 사진. 1896년, 55x40cm. 고려대학교 박물관 소장.

⑬ 고종 황제 성수 50년 기념장. 1901년. 국립고궁박물관 소장.

⑭ 고종 즉위 40년 기념장. 1902년. 국립민속박물관 소장.

⑮ 황태자 가례기념장. 1907년. 국립고궁박물관 소장.

⑯ 순종 즉위 기념장. 1907년. 국립고궁박물관 소장.

⑰ 순종 남서순행 기념장. 1909년. 국립고궁박물관 소장.

9장

① 1904년 이승만에게 발행한 대한제국 여권. 연세대학교 이승만연구원 소장.

② 1904년 외국어 학교에서 최홍순에게 수여한 우등상장. 37x42.5cm. 국립중앙도서관
소장.

③ 1897에 대조선보험회사에서 발급한 보험증서. 21x31cm. 국립민속박물관 소장.

④ 『독립신문』,『皇城新聞』및『제국신문』에 신문 제호와 함께 쓰인 태극기.
1896~1899년.

⑤ 전차에 그려진 태극 문양. 출처: Angus Hamilton, *Korea–Das Land des
Morgenrots*, 1904.

⑥ (위) 독립문 사진엽서. (아래) 태극기가 새겨진 독립문 제액. 1897년 준공. 목수현
사진.

⑦ 의병장 고광순이 1906년에 만든 '불원복(不遠復)' 태극기. 1906년, 82x129cm.

등록문화재 제394호. 독립기념관 소장.

⑧ 1909년 순종 남순행 사진엽서.

⑨ (위)「무국우일년」기사에 실린 태극기.『신한민보』1911년 8월 30일 자. (가운데) 「국치기념일」기사에 실린 한반도.『신한민보』1913년 8월 29일 자. (아래)「제6회 국치기념일에 통곡함」에 실린 태극기.『신한민보』1916년 8월 31일 자.

⑩ 진관사 태극기. 1919년, 70x89cm. 등록문화재 제458호. 진관사 소장.

⑪ 헤르만 잔더가 받은 오얏꽃 문양이 들어 있는 연회 초청장. 1907년, 20.5x15.4cm. 국립민속박물관 소장.

⑫ 순종 어기가 그려진 순종 순행 기념엽서. 1909년.

⑬ 창덕궁 인정전 동행각 내부. 출처:『일본 궁내청 소장 창덕궁 사진첩』, 문화재청 창덕궁 사무소, 2006, 12쪽.

⑭ (위) 창덕궁 문장. (가운데) 이건공가의 사동궁 문장. (아래) 이우공가의 운현궁 문장. 출처: 佐野惠作,『皇室の御紋章』, 東京: 三省堂, 1933, 94쪽.

⑮ 훈장 증서 상부에 보이는 무궁화 문양(왼쪽 꽃가지).

⑯ 무궁화가 수놓인 박기종의 대례복 가슴 부분. 20세기 초. 부산박물관 소장.

⑰ 「무궁화가」,『대한매일신보』1907년 10월 30일 자.

⑱ (위) 대한인국민회 하와이 총회 사진. (아래) 무궁화가 표현된 국민회 입회 원서. 1909년, 미국 羅城(로스앤젤레스) 국민회 발행. 개인 소장.

⑲ 1919년에 발행한 대한독립선언서.

⑳ 「조선국화 무궁화의 내력」,『동아일보』1925년 10월 21일 자.

㉑ 무궁화 자수 지도. 천에 자수, 1930년대, 51x32.5cm, 독립기념관 소장.

㉒ 해방 직후 남한(위, 대한민국역사박물관 소장)과 북한(아래, 개인 소장)에서 나온 우표. 문양에 무궁화를 사용했다. 1946년.

10장

① 『초등소학』(1906) 권1에 소개된 국기. 국회도서관 소장.

② 『초등소학』(1906) 권6에 군함에 태극기를 단 모습. 국회도서관 소장.

③ 『최신 초등소학』(1908) 권2에 학도들이 태극기를 들고 행진하는 모습. 국립중앙도서관 소장.

④ 태극기와 일장기를 배경으로 한 이토 히로부미 그림 엽서. 1906년.

⑤ 태극기와 일장기를 배경으로 한 순종 즉위 기념 엽서. 1907년.

⑥ 돈덕전을 배경으로 한 순종 즉위 기념 엽서. 1907년.

⑦ 일장기와 태극기를 병치시킨 한일병합 기념 엽서. 1910년.

⑧ 시정 5주년 기념 조선물산공진회 기념 엽서. 1915년.

⑨ (위) 안령환 광고.『황성신문』1910년 8월 13일 자.
(아래 왼쪽) 제중원의 금계랍 광고.『독립신문』1898년 3월 3일 자.
(아래 오른쪽) 세창양행 광고.『독립신문』1897년 10월 16일 자.

⑩ (위) 태극성표 광목 광고.『동아일보』1929년 7월 1일 자.
(아래) 태극성표 광목 광고.『동아일보』1936년 6월 5일 자.

⑪ 화평당의 팔보단 광고에 쓰인 이화문 로고.『황성신문』1910년 6월 4일 자.
⑫ 태극기가 문양으로 쓰인 담배 광고.『대한매일신보』1905년 8월 31일 자.
⑬ (위) 일본 오사카 이마미야죠세이(今宮昌盛)에서 만든 성냥갑 라벨의 태극기.
 (아래) 일본 오사카의 코요칸에서 만들어 조선으로 판매한 성냥갑 라벨의 태극기.
⑭ 1920년대 일본축음기상회에서 닙보노홍으로 발매한 음반 <춘하추동가> 레이블의
 태극기 문양. 개인 소장.

글을 마치며
① 미국 LA 로즈데일 묘지에 있는 송헌주 비석. 목수현 사진.

목수현

1980년대에 대학을 다니며 문학, 미학, 미술사학을 두루 공부하고, 2008년에 서울대학교에서 「한국 근대 전환기 국가 시각 상징물」로 박사학위를 받았다. 근대 전환기로부터 시작해 오늘날 우리의 일상에까지 미치는 시각문화와 그를 둘러싼 제도의 양상에 관심이 많다. 근현대 시각문화와 미술에 관한 논문을 다수 썼으며 공저로 『근대와 만난 미술과 도시』(2008), 『시대의 눈: 한국 근현대미술가론』(2011), 『동아시아의 문화표상 1』(2015), 『근대 전환기 문화들의 조우와 메타모포시스』(2021), 『Interpreting Modernism in Korean Art』(2021) 등이 있다.